탱화

그림으로 만나는 부처의 세계

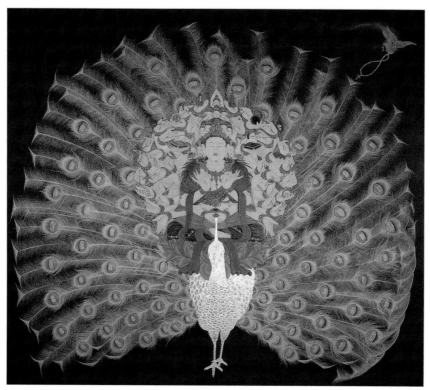

42수 관세음 보살도, 240×270cm, 면채색

그림으로 만나는
부처의 세계

탱화

김의식 | 전통 불화작가

우리 문화 읽기 _ 2

운주사

法性 김의식

1975년 불교미술에 입문하여 北村 김익홍, 柱南 박동수, 松谷 조정우 등과 인연을 맺었으며,
30여 년 동안 오로지 불교미술을 화두로 삼아 작업에 진력하고 있다.
탱화는 불교의 사상을 표현하는 종교미술일 뿐만 아니라 우리 민족의 정서를 담고 있는
전통미술이라는 생각을 가지고, 전통문양과 전통불화의 복원과 재현에 심혈을 기울이고 있다.
이렇게 전통에 충실하면서 한편으로 시대의 흐름에 맞게 현대적인 감각과 표현을
구현하는 것에도 노력하고 있다.
제13회(1990년) 대한민국 불교미술대전 대상과 제18회(1993년) 대한민국 전승공예대전
대통령상을 수상하였으며, 1995년 단청문화재 수리기술자 416호로 지정되었다.
1995년 불교미술전(세종문화회관), 2004년 우리의 불교미술전(백상기념관, 해인사 성보박물관) 등
불화작가로서는 드물게 개인전을 가졌으며, 현재 한국미술협회 회원, 동국불교미술인회 회원,
불교미술대전 초대작가로 활동하면서 불교미술연구소를 운영하고 있다.

＊이 책에 실린 그림 중 고화나 출처가 명기된 일부 작품을 제외하고는 모두 저자가 직접
그린 그림이니, 다른 곳에 사용하려면 반드시 저자와 출판사의 동의를 받아야 합니다.

우리 문화 읽기_2

탱화
그림으로 만나는 부처의 세계

초판 1쇄 발행 2005년 6월 10일
초판 5쇄 발행 2021년 7월 23일

글·그림 김의식
펴낸이 김시열
펴낸곳 도서출판 운주사

 (02832) 서울시 성북구 동소문로 67-1 성심빌딩 3층

 전화 (02) 926-8361 | 팩스 0505-115-8361

ISBN 89-5746-137-X 03600

http://cafe.daum.net/unjubooks 〈다음카페: 도서출판 운주사〉

값 28,000원

＊잘못된 책은 바꾸어 드립니다.

e-CIP 홈페이지(http://www.nl.go.kr/cip.php)
(CIP제어번호: CIP2005001082)

책을 내면서

전통은 오랜 역사적 배경 속에서, 특히 높은 규범적 의의를 지니고 전해 내려오는 것이다. 전통불교미술은 부처의 사상을 충실한 의궤의 바탕 위에서 표현하는 미술로, 삼국시대에 불교가 전래된 이래 고려와 조선을 거쳐 오늘에 이르기까지, 오랜 세월 우리 민족의 정서와 어우러져 전하여지고 있다.

불교가 이 땅에 전래되어 오랜 시간 우리 민족의 신앙의 근간이 되어온 까닭에 불교문화는 우리 생활 곳곳에 스며들어 한국인이면 누구나 직간접으로 불교문화의 영향을 받아왔다. 때문에 불교미술 또한 단순히 사찰의 장식품이 아니라 우리 민족의 삶의 일부로서, 그리고 민족의 정서와 오랜 기간 함께 한 전통미술이라는 역사성에서 보존은 물론이고 계승과 발전의 측면에서 책임과 역사 인식을 가져야 할 것이다. 즉 불교미술〔佛畵〕은 종교미술이라고 하는 좁은 시각에서 벗어나, 우리의 전통화라는 좀더 개방된 사고와 인식을 가져야 할 것이다.

불화는 목재의 표면에 채색되어지는 단청과 고정된 벽면에 채색하는 벽화, 종이·비단 등에 채색하여 불상 뒤 벽에 거는 탱화로 구분할 수 있는데, 동양의 음양오행陰陽五行사상을 근간으로 하는 적·청·황·백·흑의 오채五彩를 중심으로 간색을 만들어 사용한다. 이처럼 우리의 불화는 동양사상의 회화관과 화론畵論에 입각하여 한국 특유

의 양식을 형성하여 오고 있다.

그리고 불화의 조성 과정은 스님들이 수도하는 한 방편이라고 할 정도로, 단청과 그림을 통해서 자기 수련의 의지를 다지고 구도를 향한 열망을 담았다.

하지만 안타깝게도 단청의 흔적은 조선시대 중기 정도의 작품마저도 원형을 볼 수 있는 경우는 거의 드물며, 그나마 고색단청古色丹靑이라는 미명하에 재현 또는 덧칠작업으로 본래 갖고 있던 색감이 많이 훼손되었다. 반면 탱화는 고려와 조선불화의 예처럼 본래의 모습을 잃지 않고 보존된 작품이 다수 전해지고 있는데, 공부하는 불모佛母들의 입장에서는 참으로 다행스러운 일이 아닐 수 없다.

사자상승獅資相承으로 전하여지는 전통불교미술에 있어서, 항시 일정한 형태와 도상을 유지하고 있는 불·보살상의 상호와 군상들의 모습을 볼 수 있다. 작가들의 경우 여기에서 표현되어지는 도상과, 고찰古刹들에 모셔진 역사성이 깊은 탱화에서 보여지는 채색의 향연 등을 통해 전통의 재현을 위해 노력하고 있다. 하지만 답습에 충실함으로써 빚어지는 일련의 반복되는 행위가 과연 어떠한 의미가 있는가 하는 고민을 안고 있는데, 이는 종교미술이 가지는 오랜 숙제이기도 하다.

근래 현대불교미술에 대해 '맹목적인 답습에서 오는 도식화된 필선이나 도상의 반복에서 오는 정체성' 운운云云하는 비판의 목소리를 들을 수 있다. 하지만 이러한 지적은 전통미술, 종교미술이 가지는 한계성을 인식하지 못한, 따라서 그 발전적 대안을 제시하지 못하는 그야말로 비판을 위한 비판으로 여겨진다. 더욱이 종교적인 필요성이

강조되면서 불화가 '우리 미술'이라는 좀더 넓은 의미의 기능을 잃어버리고, 또한 요즘의 젊은 사람들이 불화를 단지 옛 것을 모사하고 그대로 베껴내며 재현하는 작업 정도로 이해하고 있다는 데 그 문제의 심각성이 있다.

제대로 된 불화를 익히는 데 있어 습화習畵는 기본에 충실할 수 있는 유일한 방법이며, 도제식 교육은 전통의 본질을 이해하고 형식이나 방법론에서 좀더 깊이 있게 작품을 대할 수 있는 유익한 방법이다. 즉 전통미술은 붓끝에서 얻어지는 가벼운 기능보다는 좀더 체계적으로 필력을 기르는 기초 과정을 거쳐야 하며, 그리하여 오랜 경험에서 오는 배접이나 느낌으로 조절되는 교액을 만들 때 접시에 담겨 개어진 색감의 상태만 보고도 아교의 적정한 농도를 알 수 있을 정도가 되어야 한다.

배접이나 아교포수의 경우 특별한 이론적 방법론보다 오랜 경험이 중요하듯이 채색의 경우에서도 아교를 어느 정도의 농도에 맞춰야 하는가 하는 점은 오랜 기간 경험으로 얻어지는 감각이나 느낌으로만 가능하다. 가장 기본이 되는 이러한 과정 속에서, 오랜 기간 노력을 필요로 함은 물론이고 표현기법이나 작업과정에 있어서도 좀더 전통에 충실하고 전습에 있어서 올바른 이해가 선행되어야 할 것이다.

불화가 가지는 장중하고 화려한 색채, 유려한 필선 등은 종교화를 떠나 회화로서 우리 민족의 품성과 격조를 잘 표현하고 있다고 생각한다. 따라서 전통미술의 전승은 고려불화와 조선불화 그리고 몇몇 단청의 예에서 그 가능성을 찾을 수 있다고 본다.

불교미술이 작품성을 떠나 일반인들과 함께 느끼고 공유하며 감상하는 대상이 되지 못하는 것은 대단히 안타까운 현실이다. 하지만 도상이나 기법, 색상의 변화에 있어 작가 개인의 역량 이전에 '우리 미술'이라는 사회 전반의 인식의 변화가 있을 때 '함께 느끼는 불교미술'이 가능할 것이다. 대중 속에서 전통미술은 특별한 것이 아니다. 그저 우리의 뿌리이며 혼으로서, 우리 민족의 정서와 삶의 표현으로서, 장구한 역사 속에서 오랜 기간 곁에서 같이 호흡하면서 우리의 민족의식이 표현된 미술인 것이다.

삶의 건강함이 살아 숨쉬는 그림이 최고의 그림이라고 생각한다. 부처님의 삶이 부귀의 생활이 아니었듯이, 모두가 공감할 수 있는 삶의 진솔한 모습이 그림에 담겨질 때 비로소 보는 이들도 감동을 느낄 수 있을 것이다.

필자는 전통 불화작가로서, 책을 낸다는 것은 생각해 본 적도 없고 또 그만한 이론적 공부가 되어 있지도 못하다. 하루 종일 그림에 빠져들다 보면 사람이 조금은 단순화되면서, 그림 외에 다른 일은 별로 흥미를 느끼지 못하게 된다. 달리 별 재주가 없다 보니 오히려 그림에 매달리게 되고, 거기서 재미를 찾고 보니 또 그보다 더 즐거운 일은 없는 것 같고, …… 그래서 책을 낸다는 것을 워낙 그림에 지치다 보니 뭐 다른 재미난 일이 없을까 하고 찾아다니는 가벼운 마음으로 시작하였는데 결국에는 수 년에 걸친 어렵고 힘든 고통(?)으로 이어졌고, 이제 겨우 그 작업을 끝내게 되었다.

30년 가까운 세월을 불화 그리기에 몸담고 보니 지치기도 하고, 반복되는 일상에서 매너리즘에 빠지는 나 자신을 돌이켜보며 반성의 시간과 함께 재충전의 시간이 된 것도 큰 수확이다. 부족하지만 이 책이 전통미술과 불교미술을 이해하는 데 작은 보탬이 되었으면 하는 마음 간절하다.

좀더 바람이 있다면 불교미술을 대하는 일반인들의 시각이 '불교미술은 우리 미술'이라는 열린 시각으로 바뀌는 계기가 되었으면 한다. 채색이나 문양에서 우리만의 고유한 색감을 자주 접하지 못하는 현실에서 전통문양의 모사나 재현은 작으나마 의미가 있다고 생각한다. 그런 생각에서 우리가 현실적으로 가장 쉽게 접할 수 있는 문양에 대한 소개에도 지면을 많이 할애하였다.

부족하지만 앞으로도 작품에 쏟아야 할 시간이 많이 남았으니 그것으로 헤아려 주실 것을 부탁드립니다. 아울러 제가 불화의 세계에 입문하여 이렇게 책을 내기까지 이끌어주고 도와준 많은 인연들에 깊이 감사드립니다.

2005년 5월
김의식

책을 내면서 5

제1부 한국의 불교미술 15

 1) 단청丹靑 20

 ① 단청의 목적 20

 ② 단청의 종류 24

 ③ 단청의 기법 28

 2) 탱화幀畵 29

 ① 고려불화의 특징 32

 ② 조선불화의 특징 36

 ③ 불화의 도상적 이해 50

 ④ 성보聖寶로서 가지는 의의 58

 3) 벽화 61

 4) 전통 불교미술의 전승과 보존 67

제2부 그림으로 만나는 부처의 세계 73

 1. 사찰의 성립과 전각 75

 2. 불교미술의 성립 81

 3. 불화의 세계 87

 1) 상단 탱화 87

 ① 영산회상도靈山會上圖 87

 ② 팔상도八相圖 99

 ③ 삼세불회도三世佛會圖 112

 ④ 삼신불회도三身佛會圖 117

 ⑤ 열반도涅槃圖 122

 ⑥ 괘불掛佛 130

 ⑦ 아미타내영도阿彌陀來迎圖 133

⑧ 극락구품도極樂九品圖 137

⑨ 관무량수경변상도觀無量壽經變相圖 139

⑩ 미륵하생경변상도彌勒下生經變相圖 142

⑪ 약사불회도藥師佛會圖 147

⑫ 관음보살도觀音菩薩圖 151

2) 중단 탱화 160

① 104위位 화엄신중도華嚴神衆圖 160

② 지장보살도地藏菩薩圖 173

③ 삼장탱화三藏幀畵 182

④ 명부시왕冥府十王탱화 185

⑤ 칠성七星탱화 200

⑥ 산신山神탱화 206

⑦ 독성獨聖탱화 208

⑧ 조왕竈王탱화 210

⑨ 십육 나한도十六羅漢圖 210

⑩ 심우도尋牛圖 221

⑪ 조사탱화祖師幀畵 226

3) 하단탱화 228

① 감로탱화甘露幀畵 228

② 현왕탱화現王幀畵 234

제3부 전통문양, 그 아름다움과 상징의 세계 237

1. 문양의 성립 239

2. 전통문양의 세계 244

① 기하문양 246

② 식물문양 253

③ 자연문양 270

④ 사신四神 272

⑤ 사령四靈 273

⑥ 동물문양 276

⑦ 귀면鬼面 279

⑧ 길상문양 280

3. 부처의 몸에 담긴 상징 288

제4부 다시 피어나는 전통 불교미술 297

1. 탱화 그리기 299

① 출초出草 300

② 배접褙接 303

③ 아교 포수 307

④ 도채塗彩 309

⑤ 바림〔渲染〕 310

⑥ 끝내림 312

⑦ 금니金泥 및 황선 쫓침 314

⑧ 금박金箔 붙이기 315

⑨ 상호相好 316

⑩ 탱화 틀 싣기 318

⑪ 발미拔尾 319

2. 탱화의 재료 322

3. 채색의 향연 324

4. 초본으로 만나보는 불교미술 328

1) 밑그림을 통해 보는 한국의 전통 불교미술 328

2) 밑그림을 통해 보는 중국의 불교미술 343

맺는 말 351

참고도서 355

찾아보기 357

제1부 한국의 불교미술

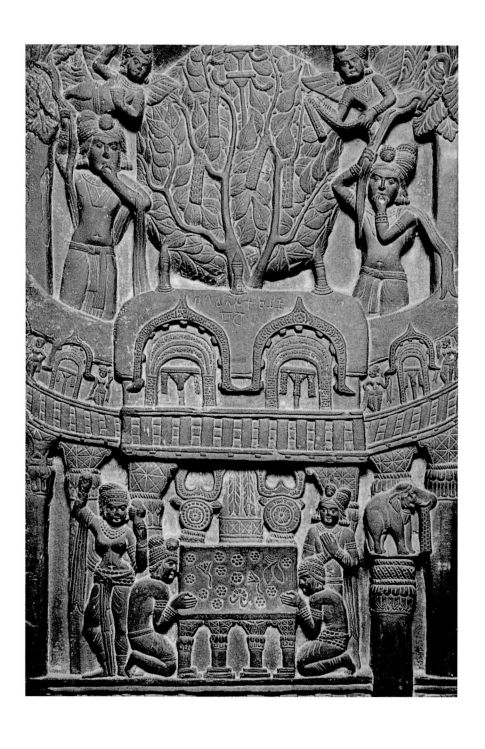

불교미술은 불교 신앙과 교리의 테두리 안에서 제작하여 불국토의 이상세계를 나타내는 것으로, 대부분 종교적 권위의 규범과 제약 하에 엄격한 절차와 법식을 지켜 만들어지기 때문에 순수 창작화라기보다는 대중을 교화하고 신앙심을 불러일으키는 실용적인 화의畵意로 발달되어 왔다.

불교는 기원전 5세기 초 인도에서 발생되었는데, 그 교리에 의하면 세상 만물은 항상 변화하여 그 자체만의 절대적이거나 고유한 형체나 형상이 없다고 한다. 따라서 초기의 불교미술은 순전히 상징물들로서만 표현되고 있으며, 종교적 숭배를 위한 장식화가 먼저 그려졌다고 생각된다.

불화가 성립되기 이전에 인도 회화 발생에 대한 설화를 보면, '나라야나'라고 하는 성자가 자기를 유혹하는 천녀天女를 속이기 위하여 흙 위에 아름다운 천녀 '우루시'를 망고액으로 그렸는데, 그 그림이 어떻게나 절묘하게 그려졌는지 이를 본 천녀들이 그 아름다운 모습에 혼비백산하여 도망쳐 버렸다고 한다. 이에 '나라야나' 성자는 '우시우가라만'에게 그림을 가르쳤다고 하는데, 그림을 즐겨 그렸던 당시 인도의 사회상을 엿볼 수 있다.

불화를 그린 기록은 율장인 『유부비나야잡사』권17에 나와 있는데, 부처님 재세시 기원정사를 건립한 급고독 장자가 정사를 그림으로 장식하고 싶어하자 세존이 그 내용을 일러주었다고 한다.

보리수와 보좌
초기 불교에서는 보리수나 대좌 위에 있는 보좌가 부처님의 상징으로 숭배되었다. B.C. 2세기, 인도 캘커타박물관 소장, 『세계의 불교미술』, 불교신문사

보상당초문

"문의 양쪽에는 장대를 든 약차를 그리고, 그 옆의 좌우로는 대신통변과 오취생사를 그린다. 처마 밑에는 부처의 전생설화를 그리고 불전의 문 옆에는 꽃다발을 든 약차를 그린다. 강당에는 노장비구가 법요를 드날리는 그림을 그리고 식당에는 음식을 든 약차를 그리며 창고 문 곁에는 보배를 든 약차를 그린다. 안수당에는 갖가지 기묘한 영락으로 꾸미고 물병을 든 용을 그린다. 욕실과 화당에는 천사경의 법식에 의한 그림과 크고 작은 지옥변상을 그린다. 병자가 있는 방에는 여래가 병자를 돌보는 그림을 그린다. 거처하는 곳곳에 시신의 형상을 그려 두려움을 느끼도록 하고 방안에는 백골과 해골을 그리도록 한다."

(『根本說一切有部毘那耶雜事』卷17. 給孤長者 施園之後作如是念 若不彩畫便不端嚴 佛若許者我欲莊飾 (中略) 佛言長者 於門兩頰應作執杖藥叉 次傍一面作大神通變 又於一面畫作五趣生死之輪 簷下畫作本生事 佛殿門傍畫持鬘藥叉 於講堂處畫老僧苾芻宣揚法要 於食堂處畫持餅藥叉 於庫門傍畫執寶藥叉 安水堂處畫龍持水瓶著妙瓔珞 浴室火堂依天使經法式畫之 幷畫少多地獄變 於瞻病堂畫如來像躬自看病 大小行處畫作死屍形容可畏 若於房內應畫白骨髑髏)

18

이를 통해 사원의 용도에 따라 약차, 본생담, 본존도, 해골 등 교화적이거나 장식적인 주제를 가지고 건물을 장식하였음을 알 수 있다.

우리나라 사찰의 크고 작은 전각들에는 대부분 장식적인 문양이나 그림들이 그려져 있는데, 그 주제 또는 용도에 따라 그 배치 형식이 다르다. 그리고 우리나라에서는 예로부터 하나의 건물을 소우주로 보는 인식이 있는데, 이는 멀리 고구려시대 벽화에도 나타나는 사상으로서 부처님이 계신 전각에 있어서도 불화는 사원을 장식하는 일차적인 장식화에서 시작하여 불전을 장엄하고 불교의 세계관을 형상화하는 목적으로 그려졌다. 또한 불교미술은 그 전개 당시의 시대성과 결합하고, 그 국가나 민족의 정신성과 생활양식을 대변해주는 시대적인 미감이나 미의식을 지니고 장구한 역사 속에서 형성되어 왔으며, 높은 도덕적·규범적 의의를 가지고 전해지고 있기 때문에 전통화로서의 가치도 지니고 있다.

한편 부처님의 법문은 팔만대장경八萬大藏經이라고 불리는 방대한 경전을 통해 전해지고 있는데, 일반인들이 접하기에는 너무도 심오하고 방대하여 그 내용을 좀더 알기 쉽고 친근하게 전달하려는 의도에

서 교화용 그림을 그리게 된다. 한국의 불화는 4세기 후반 불교의 전래와 함께 제작되었다고 알려지고 있으나 실제 작품을 볼 수 없는 관계로 아쉬움이 크다. 예배대상 그림으로서의 존상화尊像畵는 불단 뒤의 후불벽에 그려지고 있는데, 불상을 장엄하며 예배를 겸하는 것으로 불상과 관련된 주제를 그렸다.

1) 단청丹靑

①단청의 목적

단청은 우리 민족이 가지는 색의 개념을 토대로 그린 모든 그림을 통칭하는 용어로서, 주로 적·청·황·백·흑의 오채五彩를 기본으로 하여 연화문이나 당초문唐草紋과 어우러져 그려진다. 가장 오래된 유적으로는 고구려의 고분벽화를 들 수 있으며, 궁궐이나 사찰 등 목조건

한국단청

당초문 여러 가지 덩굴풀이 비꾀어 뻗어 나가는 모양의 무늬

물에 색을 칠하여 장엄하였고, 단벽丹碧·단록丹綠·화채畵彩라고도 한다.

단청은 불교가 도입된 이래로 건축물의 장엄을 위해 지속적으로 행하여지고 있다. 목조건물에서의 단청은 목재의 보존에 유용하고 부재의 조악한 면을 감출 수 있으며 아울러 건물의 품격을 높이는 등 건물의 보존과 장식이라는 목적을 가지고 있다. 따라서 궁궐에서는 그 권위를 나타내기 위해, 그리고 사찰에서는 종교적 신앙의 표현과 교리 전달의 수단으로 사용되었으며, 일반 민가에서는 그 사용이 엄격히 금지되었다.

우리나라의 경우 일반적으로 소나무를 건축의 재료로 많이 사용하고 있는데, 재질의 특성상 견디는 힘이 강하고 변하지 아니하며 뒤틀림이 적다는 장점이 있다. 하지만 나무질이 거칠고, 목재의 표면이 갈라지거나 부재의 연결 부위에서 비틀림이 있을 수 있다. 이러한 목재의 흠을 감추고 비바람 등 자연현상으로부터 부식되는 것을 막아주며 충해로부터 보호하기 위해 단청이 사용된 것이다. 또한 천연의 안료와 접착제를 사용함으로써 건축물의 수명까지도 고려하고 있다.

고려조 개성에 온 송宋나라의 사절 서긍은 문인화가인데, 그의 여행기 『선화봉사고려도경』에 고려 궁전의 규모와 채색, 사찰의 장엄성을 논하면서 단청 장식의 호화로움을 기록하고 있기도 하다.

장식화로서 단청은 목조건물에 채색으로 장식하는 것과 조상품造像品 및 공예품에 채색하는 것, 석조건물과 고분에 채색하는 것 등, 서·

시채 채색할 도료를 칠하는 일

계풍 양 끝머리에 머리초를 장식한 부재의 중간 부분

풍혈화 가구 속의 통풍을 위하여 비어 놓은 구멍 등의 갓 둘레에 새김질을 하고 그린 그림

별화 別枝畵라고도 하며, 도안화된 형태가 아닌 자유롭게 묘사하는 그림

도석인물화 도교의 신선이나 불교의 나한 등 숭배의 대상이 되는 인물을 그린 그림

보상화 불교에서 쓰이는 이상화로 원명은 만다라화

고분 호분 등으로 바탕면이 두드러지게 겹쳐 바른 것

머리초 보, 도리, 서까래, 창방, 평방 등의 부재의 끝에 장식하는 단청무늬

회 · 도書繪圖를 총칭하는 용어이다. 이 중 목조 건축에서의 단청은 다시 크게 3가지로 나누어 볼 수 있는데, 각 부재에 시채施彩하는 도안적인 단청, 벽면에 불교적 내용의 그림으로 장식하는 벽화, 각 부재의 계풍界風이나 사이의 여백을 메꾸어 주는 풍혈화風穴畵로서의 별화別畵이다.

우리나라의 단청은 중국에서 발달한 오행설과 중국 문양의 영향을 받아왔지만 그 표현 방법에 있어서는 뚜렷한 차이를 보인다. 중국 단청의 경우 계풍에 도석인물화道釋人物畵를 비롯한 각종 산수, 고사화古史畵를 그린 벽화를 중심으로 다양한 보상화寶相華 · 당초문唐草紋 · 기하문 등을 많이 그렸다. 또한 고분高粉기법을 이용하여 용이나 봉황 등, 부재의 중심이 되는 소재는 입체를 강조하여 표현하고 있다. 녹색과 청색을 주색으로 하여 간색을 만들고 있는데, 일반적으로 점층법의 배색을 사용하여 깊이를 느낄 수 있고 차분한 느낌을 주는 동시에 현란한 조각에 금박으로 화려함을 더하여 장중한 느낌을 준다.

우리의 단청은 오행(水-黑, 火-赤, 金-白, 木-靑, 土-黃)으로 대별되는 다양한 채색의 향연이 펼쳐지는데, 도안화된 머리초문양이 주를 이루고 극채색의 대비를 강조한 휘暉문양이 나타남으로써 중국과 다른 양식적 특징을 이루고 있다. 연화문을 주로 하면서 덩굴 · 보상화문 등 각종 문양이 채택되었고 용 · 봉 · 학 · 기린 등의 동물들이 서로 조합을 이루면서 그려졌는데, 창방昌防이나 평방平枋에는 비천飛天과 공양화供養花, 극락조極樂鳥가 나타나고, 외부 포벽包壁에는 소불좌상小佛座像이 많이 그려지며 내부 포벽에는 나한도와 불 · 보살도가 많이 그려

보상화문

한국단청(장구머리초, 병머리초)

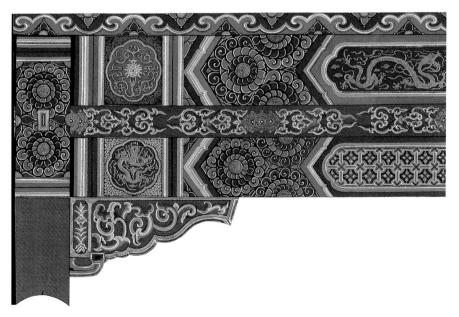

중국단청, 『중국고건채화』, 문물출판사

바자휘

인휘

늘휘

진다. 이외 소형의 포벽에는 매화나 화조, 간략한 산수화를 그리는 등 사원의 작은 벽면까지도 놓치지 않고 장엄적 역할을 충실히 하였다.

채색기법으로서 3가지 방법이 사용되었는데, 첫 번째는 몰골화법沒骨畵法이다. 일종의 서역西域화법으로 선을 그리지 않고 직접 먹墨이나 색감으로 그리는데, 수묵담채로서 사군자 · 화조화 · 산수 인물화 등을 그릴 때, 먹의 농담을 이용하여 채색화와는 전혀 다른, 공간의 여백과 선종화풍禪宗畵風의 분위기를 연출할 때 사용된다.

두 번째, 채색벽화는 장식적이면서 교화적인 내용을 주로 묘사하며 불교의 의식화, 즉 불 · 보살의 존상화를 비롯하여 나한 · 신중 등의 인물화를 채화할 때 쓴다. 금문 바탕에 별화가 들어갈 때에는 선으로 우선 구륵鉤勒을 표현하고 안쪽 면을 채색하는 구륵화법이 주로 많이 사용되었고, 채색을 하고 마지막에 먹으로 그어 윤곽을 나타내는 기법도 사용되었다.

세 번째는 자유롭게 묘사되는 찌검질화로, 여백의 허전함을 메우기 위해 그려졌다. 벽화의 운필에 가까우면서 한번 붓이 가면 그것으로 마무리되는 기법으로서 당초문 · 구름문 · 칠보문 등이 주로 그려졌으며, 조선시대 말기 이후에는 간략화된 형식으로 철선법에 의한 찌검질로 계풍별화를 묘사한 경우를 많이 볼 수 있다.

②단청의 종류

단청의 조형양식은 일반적으로 5~6가지로 나눌 수 있다.

㉠대웅전이나 대적광전 등 사찰의 주요 건물에 많이 하는데, 한국의

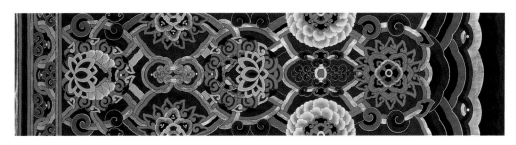

갖은 금단청

미에서 빼놓을 수 없는 아름다움을 갖고 있다.

금단청_비단에 수를 놓은 듯이, 모든 부재에 여백 없이 복잡하고 화려하게 도채한다고 해서 비단 금錦자를 써서 금단청이라고 한다.

갖은 금단청_금단청보다 문양이 더욱 세밀하고 복잡하며 더욱 화려하다. 금박을 사용하여 장엄 효과를 극대화시키기도 한다.

ㄴ사찰의 누각이나 궁궐의 부속 건물, 정자 등에 많이 하는데, 일정한 거리를 두고 보면 시원시원한 문양과 함께 금단청에 비해 조금도 손색없는 장엄을 보이고 있다.

창방 한식 목조건물의 기둥 위에 가로 건너질러 연결한 부재

모로단청_머리단청이라고도 하며 부재의 끝머리 부분에만 비교적 간단한 문양을 넣고 부재의 중간에는 긋기만을 하여 가칠 상태로 그냥 두는 것으로 전체적으로 복잡하거나 화려하지 않으며 단아한 느낌을 준다.

평방 기둥 위에 창방을 짜고 그 위에 수평으로 올려놓는 가로재

비천 천상에 살며 하늘을 날 아다니는 상상의 선녀

금모로단청_얼금단청이라고도 하며, 머리초 문양을 모로단청보다 좀 더 복잡하게 초안하여 금단청과 거의 같게 한다. 중간 여백은 모로단청과 같이 그냥 두거나 간단한 문양이나 단색으로 된 기하학적인 문양을 넣기도 한다.

포벽 공포와 공포 사이에 있는 평방 위의 벽

소불좌상 아미타9품인을 하고 있는 여래불

구륵 윤곽선을 그리는 것

ㄷ사찰의 요사채나 향교, 서원 부속 건물의 내부 등에 많이 사용한다.

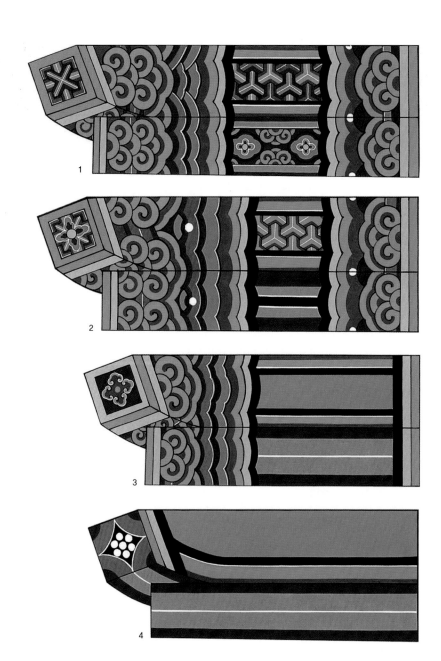

각종 부연 · 부리초

1 금단청 2 금모로단청 3 모로단청 4 긋기단청

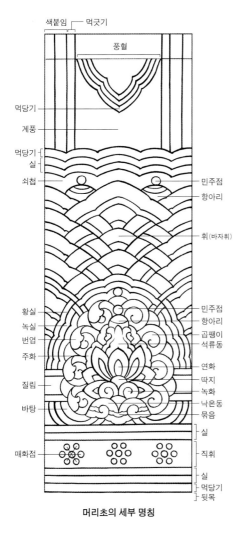

머리초의 세부 명칭

낙은동_연화머리초에서 속녹화 밑에 좌우로 내민 버선형 무늬.

둘레주화_연화와 석류동을 감싸고 있는 주朱색 바탕의 무늬.

딱지_녹화의 좌우 곱팽이의 골짜기를 메우는 반달형의 무늬.

먹당기_머리초 앞 또는 뒤, 끝 부분에 먹으로 긋는 좁은 색대.

실絲_머리초무늬 등의 둘레에 둘러대는 좁은 색대.

묶음_좌우 문양을 연결하거나 여러 실이 모일 때 엮어 매는 형식.

항아리_머리초에서 석류동 위나 겉 녹화 또는 휘의 골에 장식으로 넣는 단지 모양의 무늬.

민주점_녹화딱지 또는 항아리 위에 둥글게 찍은 분점.

휘暈_머리초 다음에 바자무늬 또는 오금평형으로 된 색대로서 늘휘, 인휘, 바자휘가 있고, 또 색대의 수에 따라 단휘, 이휘, 사휘, 오휘 등이 있다.

번엽_녹화 위에 꽃잎이 반전하여 뒤집어진 것.

삼보살_녹색과 황색실 등이 3방향에서 한자리에 모여들어 이루어진 것으로 삼보실이라고도 한다.

석류동_연화머리초의 꽃 심에 위치한 석류 모양의 무늬.

질림_머리초의 주 문양과 또는 다른 문양에서 질리어 나와 주 문양 밑이나 다른 실에 질리어 들어가는 색대.

곱팽이_나뭇잎이 고사리처럼 나선형으로 감겨든 형태로 된 무늬.

쇠첩_휘가 끝나는 부분에 그린 무늬의 한 부분.

풍혈_계풍 내에 일부를 구획하여 먹 선을 두르고 인물 등의 그림을 그려 삽입하는 것.

황방울_항아리 또는 녹화 위에 황색 원을 그린 것.

바자휘_갈대와 수수 등을 발처럼 엮어 울타리를 만드는 바자무늬 모양으로 된 것.

불수감 감귤류에 속하는 과일로서 그 모양이 부처의 손가락을 닮았다 하여 붙인 이름

단청에서 가장 많이 활용되는 문양은 머리초로서, 대들보나 창방, 평방, 기둥 등의 중심 부재는 물론 부연이나 서까래 등의 작은 부재에 이르기까지 폭넓게 그려진다. 머리초는 연화와 석류동, 불수감佛手柑

태평화는 꽃잎이 사방팔방
으로 뻗은 형태의 단청무늬
이다.

등을 문양의 중심에 두고 기법에 따라 온머리초, 반머리초, 병머리초, 장구머리초 등으로 구성된다.

굿기단청_뇌록磊綠 가칠한 위에 부재의 형태에 따라 먹선과 분선을 나란히 긋는 것을 말하며, 경우에 따라 한두 가지 색을 더 사용할 때도 있다. 간혹 부재의 마구리에 매화점이나 태평화 등의 간단한 문양을 넣는 경우도 있다.

　이상과 같이 단청은 그 양식에 따라 품격이 다르므로 단청을 할 때에는 대상 건물의 성격과 구조, 주위 환경 등을 잘 파악하여 그 격에 맞는 단청을 해야 할 것이다.

③단청의 기법

㉠출초出草_단청할 문양의 바탕이 되는 밑그림을 '초'라고 하고, 그러한 초를 그리는 작업을 출초 또는 초를 낸다고 한다. 출초를 하는 종이를 초지라고 하는데, 초지는 한지를 두세 겹 정도 배접하여 사용하거나 모면지나 분당지를 사용하기도 한다. 초지를 단청하고자 하는 부재의 모양과 크기가 같게 마름한 다음 그 부재에 맞게 출초를 한다. 단청에 있어서 가장 중요한 작업이 바로 이 출초이며, 이 작업의 결과에 따라 단청의 문양과 색조가 결정된다. 출초는 화원들 중에 가장 실력이 있는 도편수가 맡아서 한다.

㉡천초穿草_출초한 초지 밑에 융 또는 담요를 반듯하게 깔고, 그려진 초의 윤곽과 선을 따라 바늘 같은 것으로 구멍을 뚫어 침공을 만드는

타분 주머니 정분 또는 호분을 넣어서 만든 것으로 주로 무명을 많이 사용

것을 천초 또는 초뚫기라 하고, 초 구멍을 낸 것을 초지본이라 한다.

ⓒ**타초**打草_가칠된 부재에 초지본을 건축물의 부재 모양에 맞게 밀착시켜 타분 주머니로 두드리면 뚫어진 침공으로 백분이 들어가 출초된 문양의 윤곽이 백분점선으로 부재에 나타나게 된다.

ⓔ**채화**彩畵_부재에 타초된 문양의 윤곽을 따라 편수의 지시에 의하여 지정된 채색을 차례대로 사용하여 문양을 완성시킨다.

백지묵서대방광불화엄경변상도, 국보 제196호, 통일신라, 감지금은니, 호암미술관 소장

2) 탱화幀畵

『삼국유사』의 기록을 보면, 신라에서는 채전彩典을 설치하였음을 알 수 있는데, 후대의 도화원圖畵院처럼 회사繪事를 관장했던 곳으로 여겨진다. 그리고 통일신라시대에는 석가모니불화를 비롯 미륵불화, 십일면천수천안도, 53불도 등 다양하고 많은 불화가 그려졌음을 알 수 있는데, 안타깝게도 현재 전해지는 것은 없다. 다만 백지에 그린 화엄경변상도가 전하고 있어 당시의 도상 흐름을 짐작하는 정도이다.

부처님을 표현하는 데는 『화엄경』과 『법화경』 등의 경전에 의거하는데, 32상이라는 큰 특징과 80종호의 세부적인 요소에 근거하여 그린다. 이러한 불화는 고려시대에 국가의 안녕과 왕실의 번영을 기원하는 그림으로 왕실과 귀족의 적극적인 후원을 받으며 발전하여 당대를 대표할 수 있는 최고 수준의 회화로 제작되었다.

고려시대에 본격적으로 나타나는 탱화는, 이전에 사원 벽면에 그려지던 예배용 불화의 기능을 대신하게 된다. 특히 티베트불교의 영향

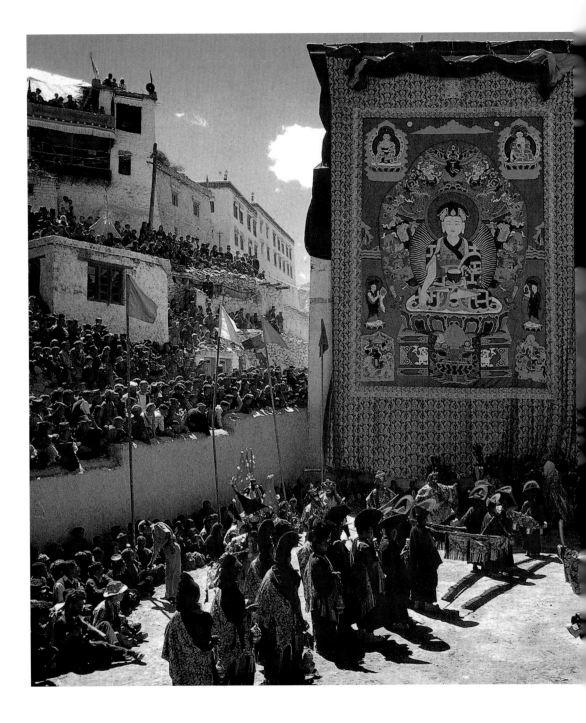

티베트 탕카

을 받은 원나라의 지배하에 있던 고려말에는 밀교적 의식이 성행하여 불화에서도 만다라 형식의 영향을 받게 된다. 또한 탱화의 경우 제작이 용이하고 이동이 가능하다는 편리성으로 인해, 급속히 벽화의 벽면을 대신하였다.

탱화幀畵는 벽에 거는 그림을 뜻하는데, 티베트에서는 탕카唐畵라 하여 평면그림을 말한다. 그들은 전통예술품에 테두리와 바탕이 비단으로 된 그림인 백화帛畵를 모셔놓고 있다.

후불벽화의 제작은 바탕감을 마련하는 데 있어서 많은 공력과 시간을 요하며, 또한 한국이나 중국의 경우처럼 사계절이 뚜렷한 기후에서는 겨울철의 동파나, 혹은 기온 차이에 의한 수축과 팽창으로 인해 변형과 훼손이 심하다. 따라서 벽화의 바탕감을 만드는 작업은 이러한 상황을 고려한 숙련된 장인만이 할 수 있는 작업인 까닭에, 조선시대에 접어들면서 숭유억불의 시대적인 배경으로 인한 어려운 사찰 재정 상태로는 많은 무리가 따르지 않았나 생각된다.

탱화는 사찰의 전각이나 불상의 종류에 따라 그림을 달리 걸게 되는데, 대표적으로 부처 뒤에 모셔지는 후불탱화를 비롯, 신중탱화, 산신탱화, 조왕탱화, 영정 등이 다양하게 조성되어 만다라(曼茶羅, 우주의 진리, 깨달음의

아미타여래, 1306년,
일본 근진미술관 소장.

경지, 부처의 가르침의 세계를 상징적으로 묘사한 그림)의 세계를 표현하고 있다. 그리고 그 화면 구성은 소의경전所依經典에 근거하여 이루어진다.

①고려불화의 특징

고려시대(918~1392년)의 회화는 승려, 화원, 왕공사대부 등을 중심으로 활발하게 전개되는데, 화원畵員을 양성하고 회사繪事를 관장하였던 곳으로 여겨지는 도화원圖畵院이 설립되기도 하였다. 그리고 불화 제작에 참여한 불화사佛畵師들은 궁중을 중심으로 활동하던 당대 최고의 화원들이나 혹은 이에 버금가는 화사들이었으므로 고려불교회화사는 곧 고려회화사라 하여도 무방할 것이다. 그러나 고려 초기의 작품은 사경화寫經畵 몇 점만이 남아 있어 이것으로는 당시의 불화 경향만을 짐작할 수 있을 뿐이다. 현재 남아 있는 고려불화는 거의 대부분 1270~1392년, 즉 고려 후기의 작품들이다.

밝고 은은한 색조에서 볼 수 있는 장중한 느낌의 고려불화는 여래상의 경우 전륜성왕轉輪聖王의 모습을 표현하고 있는데, 힘이 느껴지는 사각형의 얼굴과 근엄한 형태, 보일 듯 말 듯한 미소, 두툼한 턱선, 낮은 육계肉髻와 붉은 바탕의 중간계주髻珠, 세필을 사용하여 깨끗이 정리된 녹발綠髮의 눈썹과 수염, 이마의 백호白毫와 목에 보이는 삼도三道와 가슴의 만자문, 사자와 같은 당당한 어깨, 5, 6등신의 비례에서 볼 수 있듯이 풍만한 신체 구성의 특징을 보인다. 특히 상호相好의 경우 금니金泥의 면 채색에서 오는 신비스러운 분위기의 연출은, 금이 가지는 고귀한 속성을 여래에게 부여하고 있다.

소의경전 각 종파가 근본으로 삼고 있는 경전

전륜성왕 인도신화에서 수미산의 사방에 있는 대륙을 다스리는 왕으로 윤보輪寶를 굴려 모든 장애를 제거한다.

육계 부처의 정수리에 상투처럼 볼록 솟아 있는 모양

계주 부처의 정수리에 솟은 살상투 모양의 살덩이

상호 얼굴의 형상

금니 금가루를 아교 또는 어교에 갠 것

우견편단 오른쪽 어깨를 드러내고 입는 착의법

수월관음 및 기타 성문들 역시 가는 눈썹과 작은 입술, 남성적이면서도 한편으로 보살로서의 자비스러운 미소를 띤 비남비녀非男非女의 상호와 함께 풍만한 육체로 그려지고 있는데, 이는 고려불화에 나타나는 전형적인 도상으로 볼 수 있다. 통견通肩이나 우견편단右肩偏袒의 대의大衣나 군의裙衣에 나타나는 금문金紋의 치밀함, 보살의 근기를 나타내는 영락瓔珞의 묘사, 호화찬란한 대좌臺座의 장식 등, 섬려纖麗하고 활달한 필치에서 오는 여유로움은 일반인들의 동경의 대상이 되기에 충분하다.

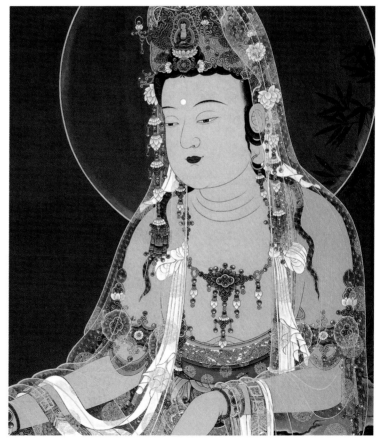

수월관음도

보상당초문
한지바탕에 금니(위).귀갑
문 바탕에 연화문

이 시기에는 지배계층의 모습을 불·보살의 상호와 연결시키고 있음을 볼 수가 있는데, 당시 상류층의 모습을 연상시키는 밝고 화려하면서도 안온하게 시채된 채색에 금니를 적절히 사용함으로서 전체적으로 호사스러우면서도 고상한 품격의 귀족적 분위기를 나타낸다.

비단〔絹〕 바탕에 장식적 무늬 역시 금니를 적절히 사용하여 보상화 원문·보상화덩쿨·국화잎·모란꽃잎·연꽃·연국당초連菊唐草·모란덩굴·초화草花·구름·새·칠보 등 풍부하고 다양하며 독창적으로 변형된 문양을 보여준다.

구도에 있어서는 본존과 협시보살을 엄격히 나누고 있는데, 상단의 본존을 크게 강조하고 하단의 협시보살들은 본존의 무릎 부근에 배치하여 위계를 강조하였다. 본존의 강조와 상대적으로 작게 묘사된 협시는 종교적 특성이 반영된 표현일 것이다.

이 시대의 불교회화는 고려불화 채색화의 특징인 화려하고 세밀한 묘사력을 나타내고 있으며, 특히 문양의 경우 금니와 은니의 효과적

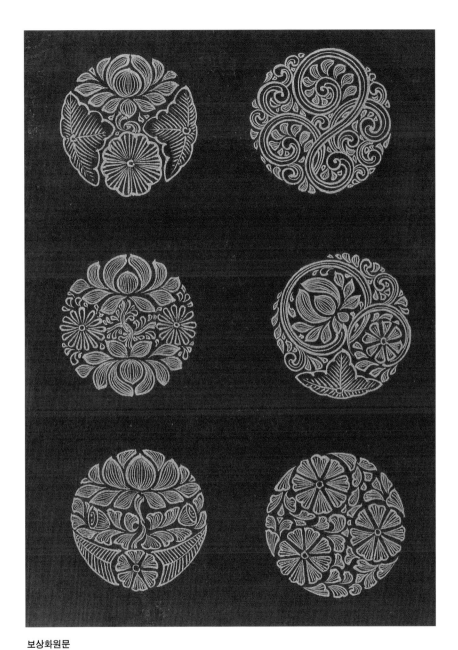

보상화원문

고려불화의 부처의 대의 문양에서 많이 볼 수 있으며, 붉은 바탕에 금니로
이루어지고 있다.

인 사용으로 당대 회화의 수준 높은 경지를 이루었다. 이 시대 유행한 사경화와 함께 고려시대 불화는 단순한 미감이 아니라 왕족과 귀족들의 신앙대상의 한 형태로서 세련된 미의 세계를 이루고 있다.

고려에서 국가의 비호와 함께 지배층의 관심 속에서 화려함과 세련미를 보여주던 불교미술은, 조선시대에 들어와 숭유억불에서 오는 불교의 탄압과 그로 인한 사찰 재정의 어려움으로 인해 변화할 수밖에 없었다. 물론 초기에는 여전히 왕실의 지원으로 사찰의 건립이나 불화의 제작이 이어졌지만 차츰 민간에 의한 불사가 주를 이루게 된다.

조선시대에는 도상의 형태와 필선·채색 등에서 하나의 문중을 중심으로, 각 지방의 특색 있는 화풍으로 발전·정착되어 일정한 흐름과 형식을 띠고 있음을 볼 수가 있는데, 작품에 따라서 화승 개개인의 기량의 차이가 심하게 나타난다. 본존을 중심으로 둥글게 에워싸는 군도식 도상이 나타나고 있으며, 이러한 도상의 변화는 벽화에서 걸게 그림인 탱화로 이어지는 변화된 양식을 보이고 있다. 야외법회에 필요한 괘불의 등장과 함께 벽화의 수요 감소와 비단 바탕면에 비해 조금은 손쉽게 직조織造할 수 있는 삼베·면·모시 바탕에 제작한 탱화가 법당을 장엄하고 있다.

② 조선불화의 특징

조선시대(1392~1910년)에는 국초부터 도화원(후에 도화서圖畵署로 개칭)이 설치되면서 많은 화원들이 배출되었지만, 억불숭유抑佛崇儒 정책으로 인하여 그들의 활동은 고려시대 화승들에 비해 매우 침체하게

조선시대 탱화의 일반적인 금문으로서, 일상 속에서 흔하게 볼 수 있는 구름
꽃 등을 소재로 다양하게 묘사하고 있다. 고려시대 불화와 조선시대 불화의
가장 큰 차이점 중 하나는 문양의 다양성이다.

조선시대 탱화의 일반적인 금문

탱화의 경우 연화를 이용한 다양한 형태의 보상화문을 볼 수 있는데, 당초문의
경우 줄기의 연속성은 끊임없이 이어지는 불법의 영원성을 내포하고 있다.

조선시대 탱화의 일반적인 금문

식물문의 경우 불교미술의 이상화인 보상화문으로 재탄생되어 탑의 난간이나
각종 기물 등에서 자주 표현되고 있으며, 오랜 역사성을 갖고 있다.

조선시대 탱화의 일반적인 금문

결련금과 갈모금은 불보살의 대의 문양에서 자주 표현되고 있다. 하나의 문양을
반복적으로 연결함으로서 도식화된 경향이 나타난다.

조선시대 탱화의 일반적인 금문

다양한 금문양식을 볼 수 있으며, 밝고 어두운 색을 번갈아 사용하고 있다.

색상을 단순화시켜 화면의 혼란을 막고, 전체적으로 차분한 느낌을 강조한다.

붉은 바탕에 금문

된다. 하지만 조선 초기 중종 대와 명종 대의 불화들은 억불정책 속에서도 대단히 높은 품격을 보여주고 있으며, 양식적으로 볼 때도 고려 불화의 기법적 특성을 이어받고 있음을 알 수 있다.

탱화는 조선시대에 접어들면서 더욱 성행하게 되는데, 이 시대에는 괘불, 104위 신중, 칠성, 산신탱화가 등장하며, 특히 우리나라에서만 볼 수 있는 영가천도 의식에 사용하는 감로도가 조성되어지는 등 좀 더 다양한 형태의 탱화가 그려진다. 또한 각 전각의 성격과 명칭이 분명해짐에 따라 그것에 맞는 탱화가 그려졌으며, 불·보살의 상단탱화, 불법을 보호하는 신중의 중단탱화, 그리고 영혼의 극락천도를 비는 하단탱화로 분화하였다. 정교한 필선, 절제된 채색과 함께, 특히 문양의 다양성은 우리 미술의 진수를 제대로 보여주고 있으며, 시왕이나 감로탱화 등을 통해서 우리만의 독특한 도상이 등장하고 있다.

고려시대 특정한 일부 계층의 원당願堂을 장식하던 족자 형식의 탱화는 조선시대에 접어들면서 법당의 대형화에 따라 그 성격과 구도가 변하게 된다. 즉 법당의 대형화에서 오는 규모의 변화로 존상의 크기와 함께 탱화 역시 가로가 길어지면서 화면의 변화를 가져오는데, 불단의 부처가 커지고 후불화를 일정 부분 가리게 되면서 자연스레 본존을 중심으로 둥글게 에워싸는 중앙집중식 구도가 나타나고 있다. 또한 고려시대의 극히 화려하고 세련된 불화에서 조금은 인간적인 면모를 느낄 수 있는 친숙한 자세와 상호로 바뀌고 있다.

여래상의 경우 매우 사실적인 묘사로 변하고 있는데, 조금은 갸름한 형태로 잘생긴 청년의 모습을 느낄 수 있으며, 수원 용주사의 후불

괘불 걸게 그림을 일반적으로 모두 탱화라 할 수 있는데, 이들 탱화 가운데서도 실외에 현가懸架하여 법회에 사용되는 그림을 괘불이라 한다.

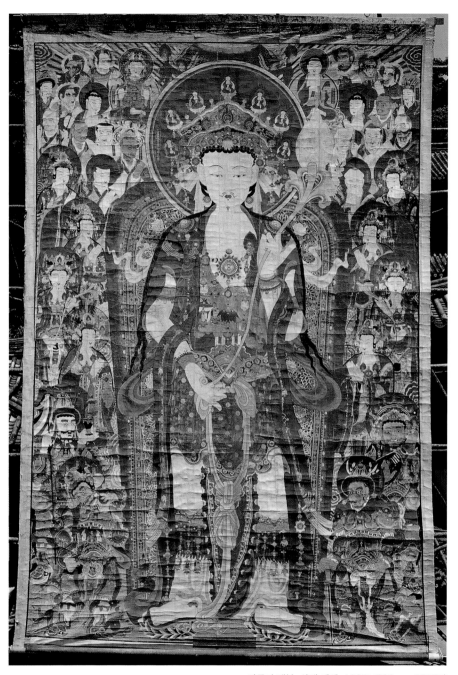

마곡사 괘불, 삼베 채색, 1065×700cm, 1687년

다양한 영락

담채 옅고 산뜻한 채색
농채 짙은 채색
진채 진하게 칠하는 채색

탱화처럼 야윈 듯하면서 인간적인 모습으로 표현되기도 한다. 유난히 크고 뾰족한 정상계주頂相髻珠, 상호에 비해 지나치게 작은 이목구비, 미간의 백호, 버들잎 형태의 녹발 눈썹, 그리고 목에는 삼도가 그려진다. 하지만 가슴의 만자문은 묘사되지 않는 경우를 많이 볼 수 있다. 보살상의 상호는 수염이 그려지지 않는 경우가 많아 대단히 여성적인 모습으로 나타나기도 한다. 영락은 치밀하게 묘사되면서 과다할 정도로 많이 걸치는 경우와 오히려 필요 이상으로 생략되는 경우가 있으며, 예외도 보이지만 금니의 사용이 크게 줄어들고 있다. 특히 채색이 가미된 화려한 문양은 조선불화의 대표적인 특징으로 매우 사실적이면서도 다종다양한 형태로 묘사되고 있다.

채색에 있어서는 전 시대의 담채淡彩기법의 부드럽고 화려함보다는 조금은 차분하면서도 무거운 녹·청의 배색이 많이 나타나며, 농채濃彩가 강조되면서 법당 안의 장엄과 어울려 화려한 만다라의 세계를 보여주고 있다. 즉 넓은 법당에 걸맞는 내부 단청의 채색, 불단과 닫집의 조화 등, 이들과 어울리면서 전달하고자 하는 의미를 강조할 목적으로 진채嗔彩를 가미한 기법상의 변화를 보이고 있는 것이다. 또한 고가의 채료彩料인 석채石彩를 묽게 여러 번 반복되는 운필을 사용하여 원색에서 올 수 있는 거부감을 줄이면서 채색의 깊이를 더하고 있음을 볼 수 있다.

조선시대의 경우 불단에 모셔진 불상이 고려시대와 달리 고개를 앞으로 많이 숙인 자세를 취하고 있는 것을 볼 수 있는데, 이는 법당 규모의 대형화와 함께 불단의 높이에서 오는 변화된 자세이다. 즉 부처

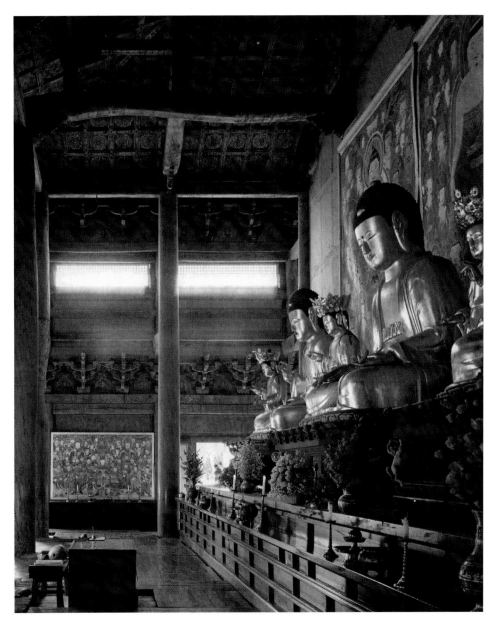

화엄사 각황전에 모셔진 전형적인 조선시대 불상의 모습이다.
불단 위에 따로 좌대를 만들어 높이를 만들고 있다. '고개를 숙인 자세'에서 부처와
사부대중의 교감을 읽을 수 있다.

와 사부대중의 눈높이를 고려한 것으로, 불단 높은 곳에 있는 부처의 상호를 보이게 하기 위해서는 불상이 고개를 앞으로 숙인 자세를 취할 수밖에 없는데, 대중이 법당에 앉아 부처를 우러러보는 자세와 연결을 취하게 되면서, 불상의 조성에 있어 하나의 기법상의 특징으로 나타나 조선시대 불상의 전형적인 양식으로 자리 잡게 된다.

불단에 부처가 모셔질 경우 뒤에 걸게 되는 후불화의 경우 주불主佛의 규모와 벽면의 형태에 따라 그 구도는 달라질 수밖에 없다. 사찰벽화로서 현존하는 가장 오래된 작품은 고려시대에 조성된 부석사 조사당 벽화(918년)가 있으며, 조선시대의 후불벽화로는 초기에 제작된 안동 봉정사 후불벽화(1435년)와 강진 무위사(1476년), 그리고 고창 선운사(1840년) 벽화 등 3점이 전해지고 있다. 현재 벽화로서 전해지는 작품수가 많지 않아 확실한 구분은 힘들지만, 봉정사 후불벽화의 경우처럼, 고려시대의 세로가 긴 족자 형식의 2단구도와 달리, 조선시대에는 일반적인 화면의 크기에서도 알 수 있듯이 대체적으로 가로가 긴 구조를 취하고 있는데, 높이가 확보되지 못한 이유로 구도를 잡는 데 있어 많은 제약이 따를 수밖에 없었을 것이다. 혹 직지

부석사 조사당 벽화, 각폭 205×75cm(6폭), 고려시대

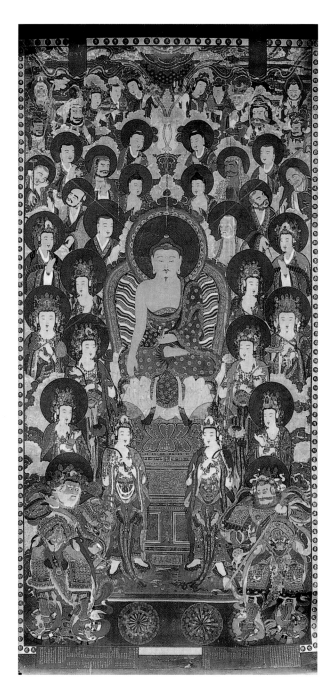

사 대웅전(높이 6.3미터×넓이 3미터)의 삼세여래후불탱화(1744년)의 경우처럼 높이가 충분히 확보된 경우라 하더라도 높이 이외에 좌우의 공간 구성에서 제약을 받아 고려시대처럼 2단구도로 인물을 배치하여 표현하는 데는 무리가 있음을 알 수 있다.

후불탱화의 경우 높이의 제약으로 인해 도상의 변화를 가져오게 된다. 불단에 모셔진 본존불과 신도들 간의 눈높이에서 오는 차이로 인해 불상의 자세와 불화의 인물 배치가 달라질 수밖에 없는데, 주존불의 성격에 대한 강조로서 중앙집중식 형태의 다양한 무리의 권속을 배치하고 있다. 요즈음 불단이 강조되고 닫집이 위용을 갖추면서 미처 높이가 확보되지 못한 탱화는 불단과 닫집에 눌려 그 틈바구니에서 제

직지사 삼세여래후불탱 중 석가모니 후불탱화, 1744년, 보물 670호

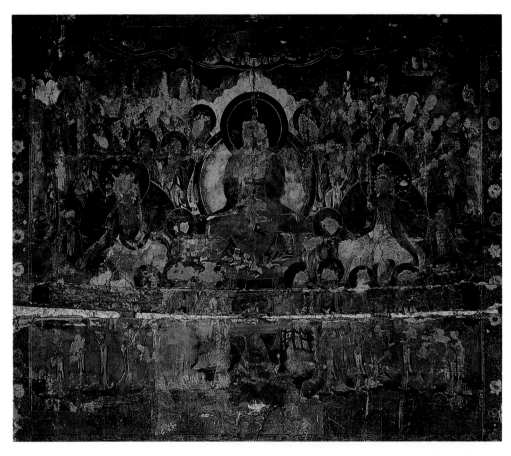

봉정사 대웅전 영산회 후불 벽화

고려불화의 상하 2단구도 에서 조선시대 가로가 긴 구 도로 변화되는 과정을 보여 주는 좋은 예이다. 1435년

모습을 찾기가 쉽지 않은데, 조금만 신경을 쓰면 여법하게 모실 수 있 는데도 현실적인 어려움을 이유로 이런 모양새로 조성되고 있는 것이 안타깝다.

조선 후기에는 임진왜란(1592~1596년)과 각종 전란으로 파괴된 사 찰의 중흥불사와 함께 대규모 불사가 성행하게 되는데, 이때에는 불 화제작을 전담하는 승려 화사畵師 집단이 형성되어, 약 250여 년 동안

명산대찰名山大刹을 중심으로 계보系譜가 형성되고 있으며, 양적인 면에서는 조선불화의 전성기를 이루고 있다. 그러나 크고 작은 많은 전란을 거치면서 일반 대중의 삶은 극도로 궁핍해진다. 하지만 그럴수록 종교의 필요성은 더욱 더 절실해지고, 불교는 민중의 정신적 지주로서의 역할을 부여받는다. 이 시대의 불교미술은 이러한 사회적, 경제적 세태를 반영하는 새로운 양식이 나타나는데, 조금은 무거운 녹·청의 배색이 많이 나타나고, 금니의 사용이 거의 보이지 않는 대신 황실黃絲로서 문양을 묘사하며, 금니로 칠하던 면채面彩 역시 거의 보이지 않는다. 그리고 고려시대에 조성되어진 부석사 조사당 벽화와 봉정사 대웅전 영산회 후불벽화(1435년), 전남 강진 무위사 극락보전에서처럼 흙벽을 만들어 조성되던 후불벽화는 차츰 사라지고 벽에 부착하는 탱화가 성행하게 된다.

이와 같이 시대적 요구에 의해 벽화가 점차 사라지게 되면서 이동과 보관이 용이한 족자 형식의 걸게 그림, 즉 탱화가 일반화되어 나타나게 된다. 이동과 보관이 용이한 괘불의 조성에서부터 각 전각의 후불탱화까지, 족자 형식의 탱화는 편리함과 함께 비단, 삼베, 면 등 바탕의 재질에서 오는 표현의 용이성으로 후불벽화의 역할을 대신하게 되었으며, 이러한 탱화의 다양함으로 불화는 조선시대에 더욱 체계적으로 계승되어 전통의 맥을 이어간다.

조선시대 후기 화승의 분포도

황실 황색선으로 그린 줄

합장하고 있는 상황을 강조
하고 있다.

주름으로 접혀도 원문의 형
태는 거의 유지해서 그린다.

③불화의 도상적 이해

일반적으로 불교미술의 경우 눈에 보이는 형태에서 벗어나 전혀 다른
시각으로 조성되는 예를 많이 볼 수 있다. 즉 예배의 성격을 지닌 종교
미술의 특수성으로 인해 나타나는 기법으로, 탱화에서 정면상의 합장
한 수인을 그릴 경우 합장하고 있다는 느낌을 중요시하여 상호는 정
면을 바라보되 수인은 측면으로 표현하고 있는 예를 많이 볼 수 있다.
또 사리불이 질문을 던지고 있는 영산회상의 경우, 뒤에서는 보이지
않지만 어색하게 합장하고 있는 모습을 볼 수 있는데, 이러한 묘사 역
시 종교미술로서 보여지는 행위를 의미한다.

문양의 표현 기법에서도 불·보살의 대의나 둥근 원문의 경우 옷의
주름이 잡힌 상태를 묘사하는 데 있어서 너무 사실적인 표현에 신경
을 쓰다 보면 전체적인 흐름에서 오히려 원문의 상태가 일그러지는
경우가 있다. 앞과 뒤의 구분이 되는 큰 구획은 몰라도 가능하면 원문
의 형태를 그대로 유지하는 것이 좋다.

사천왕의 경우 중국은 인물의 형태를 중시하고 있다. 대체적으로 7,
8등신의 매우 이상적인 비례를 취하고 있으며, 얼굴이나 귀면의 경우
무서우리만치 사실적으로 묘사되고 있다. 그러나 고려나 조선시대 탱
화의 5, 6등신의 비례에서 볼 수 있듯이 지나치게 큰 얼굴과 비대한 몸
은 회화성을 떠나 비례를 무시한 듯하지만 불단에 걸어두고 보았을
때는 시각적으로 그런 느낌이 들지 않는다. 순박해 보이는 얼굴은 엄
상이면서도 무섭지는 않으며, 천왕의 지물이나 광목천왕의 강철強鐵
이나 귀면鬼面의 경우 형상은 오히려 해학적이기까지 하다.

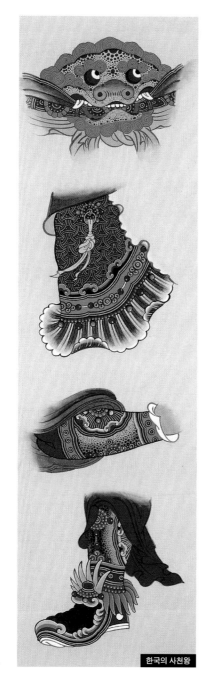 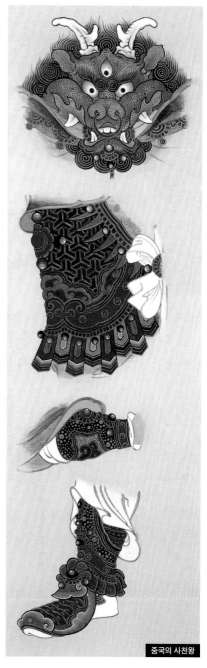

사천왕의 무장한 모
습이나 귀면 등에서
한국과 중국의 도상
적 특징이 나타난다.

한국의 사천왕

중국의 사천왕

강철 전설상의 악독한 용을 말하는데, 이 용이 지나가기만 해도 몹시 가물어 초목이나 곡식이 다 말라죽는다고 함

괘불의 도상을 이해하는 데 있어 눈에 보이는 그대로 이해되고 설명되어지는 부분도 있지만, 일반미술과는 전혀 다른 시각으로 표현되고 있는 것을 볼 수 있다. 이는 종교미술의 특성상 전달하고자 하는 의미를 강조하게 되면서 나타나는 특징으로, 괘불의 경우 일정 거리를 두고 보았을 때 부처의 상호나 풍만한 몸이 화면에 꽉 차면서 넉넉한 구성을 하고 있음을 볼 수 있는데, 실질적인 인물 비례의 경우에서 비교할 때, 지나치리만치 큰 두상과 비대하게 생각되는 신체의 구성은 재단齋壇 밑에서 존상을 바라보았을 때 위로 올라갈수록 좁혀지는 느낌을 받을 수 있기에, 이러한 인물 비례를 고려하여 두상을 조금 크게 조성하고 있는 것이다. 또 일정 거리를 두고 보았을 때 전체적으로 풍만함을 느낄 수 있도록, 등신에 비해 과다한 몸매를 만들고 있는 것도 같은 맥락이다.

실질적으로 석굴암 불상의 경우 실측을 통해서 보면, 인물의 비례에 비해 두상이 지나치게 크다는 것을 알 수 있다. 그러나 대좌 위에 모셔놓고 예배를 드리고자 무릎을 꿇고 상호를 쳐다보았을 때에는 그러한 느낌은 전혀 들지 않는데, 이러한 것 역시 부처상을 조성할 때 시각적으로 느껴지는 존상의 형태를 고려한, 고도로 발달한 불교미술의 완성이다.

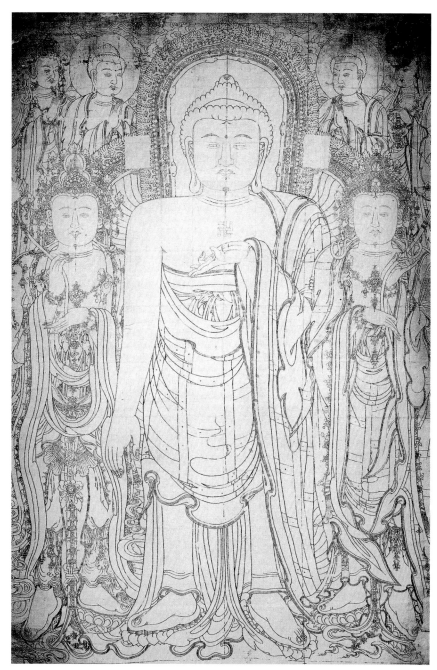

괘불초, 개암사 소장, 1,400×900cm, 의겸 스님 작

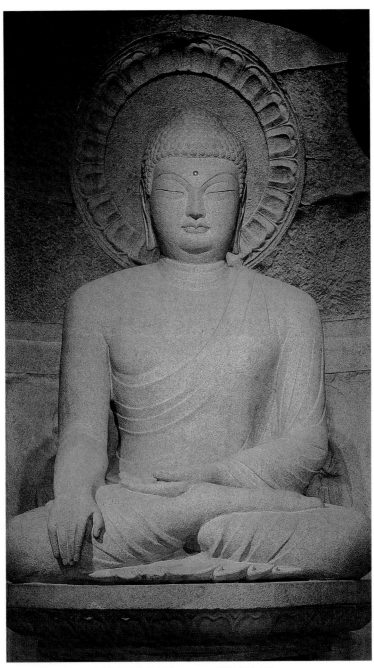

석굴암 본존불. 국보24호. 높이 3.26미터. 통일신라(8세기 중엽), 경주 석굴암 소장.

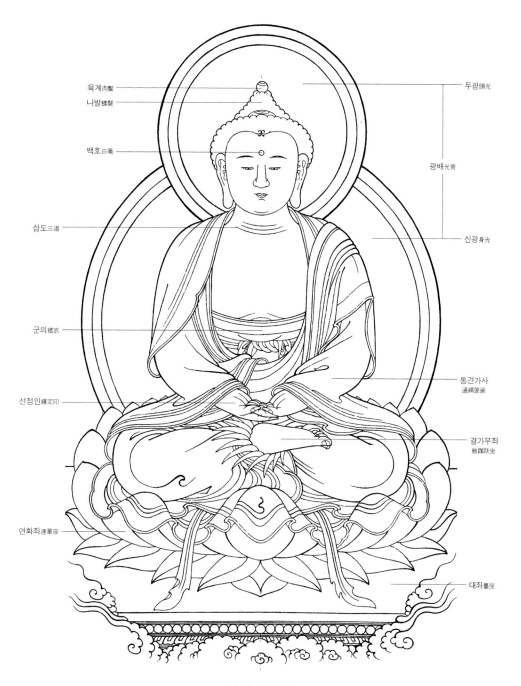

육계肉髻
나발螺髮
백호白毫
삼도三道
군의裙衣
선정인禪定印
연화좌蓮華座

두광頭光
광배光背
신광身光
통견가사通絹袈裟
결가부좌結跏趺坐
대좌臺座

주불의 각부 명칭

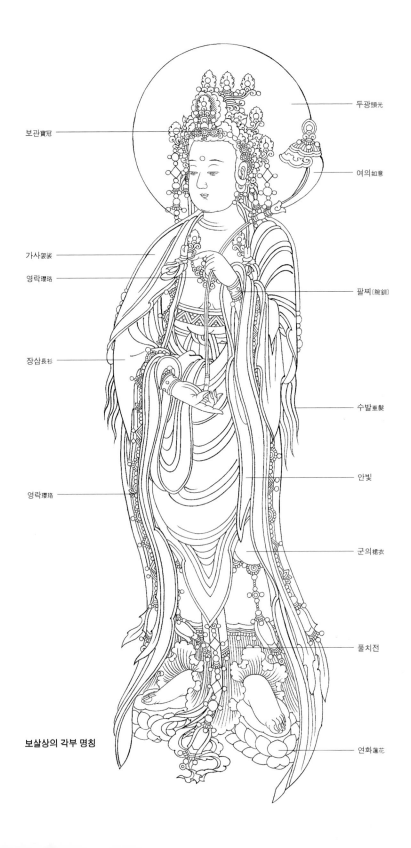

보관寶冠

두광頭光

여의如意

가사袈裟

영락瓔珞

팔찌〔腕釧〕

장삼長衫

수발垂髮

안빛

영락瓔珞

군의裙衣

풀치전

연화蓮花

보살상의 각부 명칭

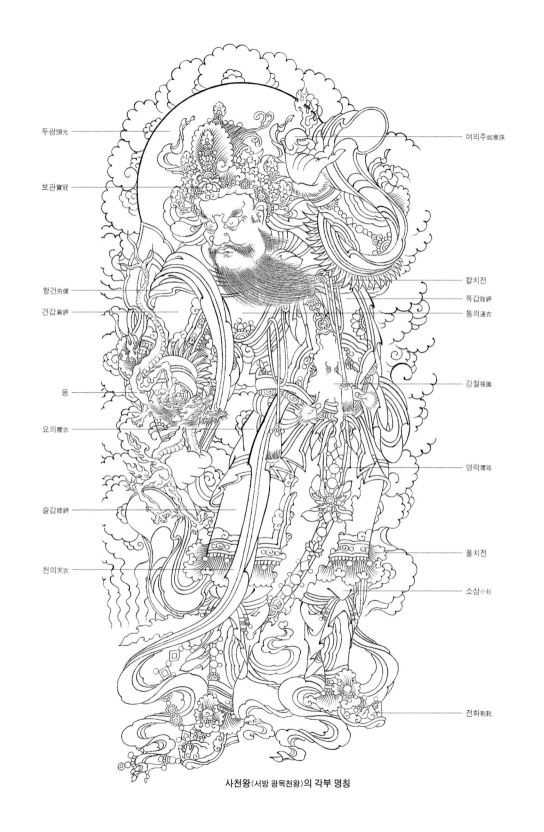

두광頭光

보관寶冠

항건夯健

견갑肩鉀

용

요의腰衣

슬갑膝鉀

천의天衣

여의주如意珠

칼치전

복갑腹鉀

통의通衣

강철强鐵

영락瓔珞

풀치전

소삼小衫

전화戰靴

사천왕(서방 광목천왕)의 각부 명칭

④ 성보聖寶로서 가지는 의의

탱화는 엄격한 규범 속에서 조성되는데, 일반적인 회화와 달리 공동 제작의 형식을 취하게 된다. 즉 불·보살의 상단은 상급의 화승이 담당하게 되고, 하단의 신중神衆, 곧 범천梵天·제석帝釋·사천왕四天王·팔부중八部衆·12신장十二神將 및 기타 작업 과정에서는 하급의 화승이 담당하게 된다.

불교미술은 작가의 창작품이기 이전에 법당에 모셔지는 예배의 대상으로 여겨지기 때문에 분업화를 통한 이러한 작업이 가능한 것이다. 출초와 채색, 끝내림 등에서 서로의 재주는 다르지만 일심으로 임하여, 한 작품을 조성하는 데 있어 여러 화사들이 모여 공동작업을 했는데도 한 사람이 한 것과 같은 일관된 흐름을 유지해야 하며, 이렇게 공통의 기법을 표현하기 위해 장기간 함께 노력해야 한다. 이때 개개인의 개성보다는 불사佛事라는 작업의 테두리 안에서 부분의 역할을 해야 하며, 이는 종교미술의 특성인 성화聖畵라는 개념에 부합하는 것이다. 중국 역시 황제의 명을 받아 여러 명의 화공이 함께 조성한 예가 있는데, 명대의 법해사法海寺 벽화에서 그 예를 볼 수 있다.

사찰에서 탱화를 조성할 때에는 먼저 작업장 주변에 불사가 진행되고 있음을 대중들에게 알리고, 불사를 하는 장소 주위에 신묘장구대다라니를 붙인 줄을 두르고, 출입문 위에는 금란방禁亂房이란 표식을 붙여 신성한 장소임을 나타내는 동시에, 일반인들의 출입을 엄격히 제한하고 있다. 입에는 항상 마스크나 수건을 두르게 하고 있는데, 이는 밀교행법의 의식절차에서 고귀한 자의 앞에 설 때 행하는 것으로,

불사 사찰을 짓고 불상을 조성하고 경전을 쓰는 일과 의식이나 재齋, 법회를 여는 모든 행위

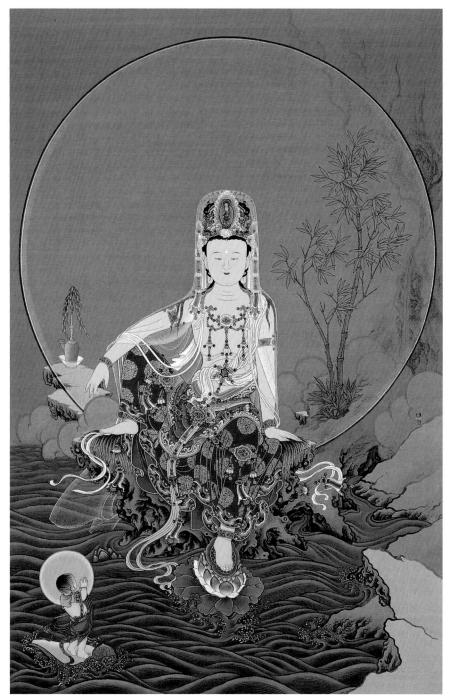

수월관음도, 142×94cm, 비단 채색

말을 삼가고 몸은 항시 청결히 한다는 의미이다. 이때 스님들이 번갈아 돌아가면서 밤낮으로 다라니를 외는데〔誦呪〕, 이는 부처님 조성작업의 경건함을 나타내는 동시에 스님과 화사가 한마음으로 불사에 동참하고 있음을 나타낸다. 탱화 불사가 끝나고 나면 마지막으로 큰스님을 모시고 부처의 상호와 보살의 자세, 지물 등이 법답게 조성이 되었는지 살핀 뒤 점안點眼의식을 치르게 된다. 이것은 개안開眼의식으로서 불교신앙의 대상에 생명력을 불어 넣어주는 의식이다.

복장품腹藏品이 준비되어지면 고승 다섯 명을 모시고 5방법사五方法師로 삼고, 고승 2, 3명으로 신주법사神呪法師를 삼아 의식을 치르게 되는데, 팔부신장을 청하여 도량을 옹호하게 하고 시방의 불·보살께 불상, 탱화에 대한 내력을 설명한다. 도량을 청정히 한 다음 부처님부와 연화부, 금강부 등을 초청하여 점안을 거행함을 알리고 증명해 줄 것을 청한다. 육안·천안·혜안·법안·불안·심안·무진안을 원만히 성취하도록 빌고 권공 예배한다. 오색실을 사용하여 부처님의 천안통과 천이통, 타심통 등이 청정하게 성취되기를 기원한 뒤 불상이나 탱화의 경우 본존불의 눈을 붓으로 그리는 형식을 취하게 된다. 이러한 점안절차가 끝나면 비로자나불을 비롯한 삼신불께 증명을 받은 불상 증명창불로 마친다.

탱화의 경우 상단 중앙에 걸리는 복장주머니를 볼 수 있는데 불상이나 불화의 조성 때 함께 넣어두거나 걸어두며, 그 안에는 여러 가지 염원을 담은 봉헌물이 들어가 있다. 탱화에 복장낭腹藏囊을 걸어두고 성스러운 물건을 안치하여 예배화로서의 성격을 나타내고 있는 것이다.

조선시대 복장 주머니

점안의 종류는 불상점안과 가사점안, 조탑점안, 나한점안, 시왕점안, 천왕점안 등 10여 가지이다. 모든 불상이나 탱화, 탑이 처음엔 종이, 돌, 나무의 천연물에 불과했으나 그 자연물에 조각을 하거나 그림을 그리면 예술품이 된다. 그리고 그 예술품을 신앙의 대상으로 인정하여 살아 계실 때의 불·보살의 위신과 영감을 불어넣게 되면 부처님의 신통력과 영험이 들어가게 되는 것이다. 그래서 모든 불구佛具는 점안의식을 봉행해야만 신앙의 대상이 된다. 이러한 의식을 통해서 종교미술이 성화로 불리워지고 일반 예술 창작품과의 차이가 생겨나는 것이다.

3) 벽화

벽화는 인류 최초의 미술형식의 하나로서, 수만 년 전의 동굴벽화나 암각화 등에서 회화의 시원始原양식을 볼 수 있다. 우리 한민족을 비롯한 모든 민족의 회화전통은 벽화에서 시작되었다고 말할 수 있다.

불교벽화는 오래 전 B.C. 1세기부터 A.D. 1세기 무렵 조성된 인도의 아잔타 동굴벽화에서 그 흔적을 볼 수 있다. B.C. 1세기경 조성된 벽화의 일부가 보존되고 있으며(제10굴 왼쪽 벽면), 중국의 돈황막고굴 敦煌莫高窟의 벽화에서는 북위北魏부터 원元나라에 이르는 각 시기의 불화의 변천을 볼 수 있다.

우리나라의 경우 고구려의 동수묘(안악 3호분, 357년)와 쌍영총 등의 고분벽화와 백제의 공주 송산리 6호분, 부여 능산리 고분에서 만날 수

인도 아잔타 동굴 벽화

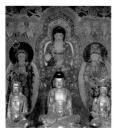

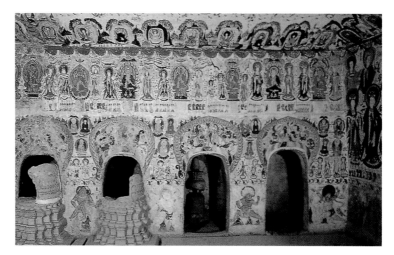

있으며, 지금은 남아 있지 않지만 6세기 후반 신라시대의 대표적 화가
로 솔거率居가 그린 황룡사皇龍寺의 벽화가 유명하다. 후불벽화로서
는 8세기초 고구려의 승려 담징이 그렸다는, 일본 나라 지방에 위치하
고 있는 호류사法隆寺 금당벽화를 들 수 있다.

　고려시대의 것으로는 부석사 조사당 벽화가 있으며, 수덕사 대웅전
내부 벽화에서는 고려시대의 것과 조선시대 초기의 것 두 가지가 발
견되고 있다. 조선시대 초기의 벽화로는 전남 강진 무위사 극락보전
의 아미타삼존도를 들 수가 있으며, 양 측벽에 비천과 공양화가 장식
되어 있다.

　벽화는 말 그대로 벽면에 직접 그림을 그리는 것을 말하는데, 그림
을 그리고자 하는 벽체의 특성에 따라 흙벽화土壁畵, 석벽화石壁畵, 판
벽화板壁畵 등으로 구분한다.

　우리나라 사찰의 흙벽화로는 영주 부석사 조사당의 범천과 제석,

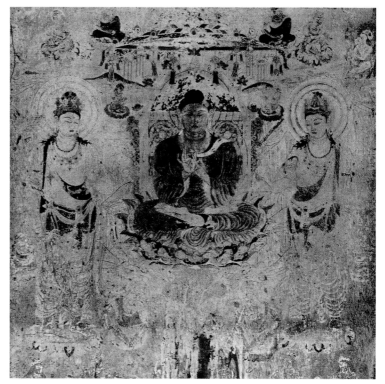

▲부석사 조사당 벽화
▶호류사 금당벽화

강진 무위사 극락전의 후불벽화가 있다. 석벽화는 인도의 아잔타석굴, 중국의 돈황석굴과 운강, 대동석굴에서 볼 수 있으며, 한국의 경우 고구려의 고분벽화에서 볼 수 있다.

판벽화는 전각의 내부 장여〔長舌〕위 간벽에 많이 남아 있으며, 외부 벽이나 순각판巡閣板의 경우 풍우로 인하여 보존되어 전하는 예가 없다. 내부의 경우 외부의 벽화보다는 훼손이 적어 건축 당시의 벽화를 볼 수 있다.

후불벽화나 단청의 경우 건물이 소실되면 함께 없어지게 되는데,

장여 도리 바로 밑에 평행으로 받쳐 거는 인방과 같은 재

순각판 각 출목 사이 사이를 첨차 위쪽에서 막아댄 반자널

우리나라의 경우 잦은 전란과 함께 종교적인 이유로 대부분 훼손되거나 소실되었다. 또한 불화가 예배의 대상으로만 인식되어 일정한 시기가 지난 후 상호가 불분명하다거나 손상이 있을 때 후대에 눈이나 입술을 덧칠하는데, 본래의 색감을 잃어버림은 물론 문양의 원형마저 불분명하게 되어 식별이 불가능할 정도가 되기도 한다. 이는 단청의 경우에도 마찬가지이다. 사원벽화는 현재 부석사 조사당의 고려시대 벽화와 수덕사의 벽화가 일부 전해지고 있으며, 조선시대 임란 이전의 벽화는 안동 봉정사와 무위사 극락전에 남아 있는 정도이다.

벽화는 제작기법에 따라서 조지粗地벽화와 장지粧地벽화로 나뉘어지는데, 조지벽화는 원시시대의 동굴벽화처럼 자연석이나 가공 석재 면에 숯, 그을음 혹은 단단한 물건 등 천연의 퇴적토를 그냥 요철 면에 끼워 넣거나 동물성 유지 등을 써서 접착시키는 기법을 말한다. 고구려의 벽화로서 동수묘冬壽墓 벽화와 집안集安의 오회분 4호묘의 천장 벽화가 석회암에 직접 채색을 한 조지벽화이다.

장지벽화는 그림을 그리기 전에 석재 면에 회灰를 바른 것을 말하는데, 측벽을 쌓는 돌은 잡석이나 괴석들로 하고 그 위에 평면을 만들기 위해 화장지化粧紙 기법을 사용하고 있다. 그러나 천장은 공을 들인 장대판석을 사용하여 잔 다듬질로 표면이 판판하다. 삼국시대 후기에는 너른 판석이나 네모 반듯하게 자른 돌로 묘실을 축조한 뒤 판판한 벽면에 회를 칠하지 않고 석면石面 위에 직접 칠하고 있다. 이는 중국에서도 그 사례가 없는 고구려나 백제의 독자적인 방식이다. 화강암 위에 직접 그림을 그린 오회분 4호묘 벽화가 1천 5백 년이 지나도록

오회분 4호묘 천장의 문양
들. 7세기

안료가 선명히 남아 있는 것은 동굴 상부의 석회암 층이 빗물(탄산수)
에 용해되어 오랫동안 그림 위에 녹아들어 아주 엷게 반투명 코팅을
해주었기 때문이다.

조지벽화와 양대 기법을 형성하고 있는 장지벽화는 또 습지벽화
Fresco와 건지벽화Tempera 기법으로 나뉘며, 프레스코는 또다시 본프
레스코Buon-Fresco와 세코프레스코Secco-Fresco로 세분된다.

이와 같이 벽화는 그림을 그리고자 하는 벽면의 종류에 따라 기법
상의 차이를 보이는데, 그 제작기법을 간략히 살펴보면 다음과 같다.

첫째 프레스코기법으로서, 프레스코는 이태리어로 "신선하다"는
의미를 담고 있다. 회벽을 만들고 그것이 채 마르기 전에 신선한 분말
안료를 물에 타 그린다는 뜻에서 유래하고 있다. 석회질을 입힌 벽면
이 채 마르기 전에 젖은 상태에서 신속히 채색하는 것으로, 회벽이 마
르지 않게 적절한 온도와 습도가 중요하다. 벽화는 운필이 자유롭고
빠른 붓놀림으로 죽필 등을 사용하여 일필로 작업을 마무리하게 되는
데, 고대로부터 널리 애용되어 우리나라 고분벽화에서도 자주 표현되

고구려 고분벽화, 통구사신 총의 인동당초문

고 있다. 안료에 다른 것을 일체 섞지 않고 젖은 석회 벽에 스며들게 한 다음 응결되어야 한다.

고구려 고분벽화에서는 천장 판석의 조지기법과 함께 측벽의 경우 잡석이나 벽돌처럼 다듬은 돌로 묘실을 쌓고 석회를 발라 평평한 화면을 만든 뒤, 그 위에 벽화를 그리는 장지기법이 동시에 쓰여지고 있다. 회칠한 것이 완전히 마르기 전에 그리는 일종의 프레스코 화법이 쓰이고 있는 것이다. 이는 동·서양의 역사상 가장 보편적으로 널리 쓰인 벽화법이다.

둘째로 세코Secco프레스코는 견고한 벽체에 마른풀이나 동물의 털을 잘게 잘라 섞어 거친 벽 층을 마련한 뒤 그 위에 다시 고운 백토 층을 마련하여 마른 채로 채색하는 기법으로 석회 면이 마른 뒤에 그리는 기법이다. 마른 벽체에 아교나 물에 탄 채색을 사용하기 때문에 벽면에 물감이 스며들지 않고 템페라처럼 표면에 피막을 형성하는데, 내구성과 명료함에 있어 본프레스코보다 질이 떨어진다.

셋째로 템페라는 계란 노른자위와 식물에서 얻은 아교질 등에 색소를 섞고 물로 희석시켜 사용하는 것으로 비교적 영구적이고 뛰어나지만 다루기가 어렵다. 이 기법은 석고가 발라진 벽면에 미리 형태를 그리고 그 위에 평면적으로 채색하는 것이며, 채료에 의한 입체적이고

템페라 기법으로 그려진 아잔타 벽화

66

다양한 표현이 어렵다. 아잔타 벽화의 기법이 膠膠를 접착제로 한 템페라화 기법으로 밝혀졌으며, 부석사 조사당 벽화도 1985년 시행된 벽화 보존처리 및 모사작업 과정에서 템페라화의 기법에 가까운 것으로 판단되었다.

4) 전통 불교미술의 전승과 보존

한국의 불교회화는 크게 건조물에 시채되는 단청과 내부를 꾸미는 탱화로 나누어 볼 수 있다. 단청은 전각의 내·외부 모두를 장엄하는 역할을 하고, 전각 내부에는 일정한 의궤와 규범에 근거한 불상과 탱화를 조성하여 장엄한다.

전통 불교미술의 경우 기법의 직접적인 전수과정에서 한 시대 단절의 역사가 있었지만 유서 깊은 사찰에 모셔진 많은 불상과 탱화, 단청들에서 그 맥을 이을 수 있는 단초를 찾을 수 있다.

고려시대에는 중국 그림들이 고려에 전해져 영향을 미쳤는데, 반대로 고려불화는 수준이 높게 평가되어 다수가 원나라에 전해지기도 하였다. 원나라 탕후의 『고금화감』이나 하문언의 『도회보감』에는 고려의 그림에 대한 높은 평가와 관음상의 섬려纖麗함에 대해 언급하고 있어 당시 중국인들의 고려불화에 관한 평가를 짐작할 수 있다. (高麗畵 觀音像甚工 其源出唐慰暹乙僧筆意 流而至於纖麗)

고려시대에 회화사의 주도적 위치를 차지하던 불화는 그 후 지방화되고 토속화 되는 과정을 거치면서 조선시대에는 종교미술의 한 장르

로 위상이 변화하였다. 하지만 조선시대 숭유억불과 많은 전란 속에서도 불교는 민중 속에서 뿌리내리고 면면히 이어져 왔으며, 이러한 변화는 불교미술에 그대로 투영되어 표현되었다. 현재 우리의 미술에 대한 올바른 전승과 재현을 위해서는, 전통 채색의 사용 방법에 대한 연구와 좀더 기운생동하면서도 정교한 필선의 구사, 치밀한 문양의 묘사 등을 통하여 전통의 맥을 잇는 것이 중요하다. 이와 함께 전통적인 사찰에서 모셔지는 불화는 반드시 옛 기법을 전수 받아 법식에 어긋나지 않게끔 모시고자 하는 자세가 중요하다.

불화는 사찰의 전각에 모셔져 있는 한 신도들에게 성보聖寶로서 의미를 가지며 또 예배의 대상이 된다. 조성되어지는 불상이나 탱화 역시 부처의 수인과 보살이나 제자들의 지물, 사천왕의 배치 형식 등에서 일정한 의궤를 갖추고 있음을 볼 수 있다.

불교미술은 편안하게 감상을 하거나 즐길 수 있는 대상은 아니다. 작가 개인의 사상이나 특성이 드러나는 창작품이기 이전에 예배용으로서 종교적인 신심을 담아 기도하는 대상으로 조성되기 때문이다. 어떤 작가의 개성이나 천재성에 기인하는 독창성이나 표현성에 의해서보다 전통이라는 오랜 규범 속에서 검증된 형식과 내용으로 평가받는 역사성에 가치를 두어야 할 것이다.

불교미술은 불모佛母들에 의해 면면히 이어져 왔다. 이들이 불굴의 노력으로 기법을 계승하고 발전시켜 전승하였으며, 그 결과 오랜 역사 속에서 불교회화라는 독특한 한 장르로 형성되어 전해지고 있는 것이다.

한국의 전통문양, 구름문

불모 조각, 단청, 탱화 이 세 가지를 모두 익힌 경우 받게 되는 존칭이었으나, 요즈음은 불교관련 미술을 하는 장인들을 가리키는 말로 쓰인다

특히 우리의 전통문화를 후손들에게 제대로 알린다는 것은 먼저 문화재의 보호라고 하는 현실적인 문제에 대한 올바른 접근이 선행되어야 할 것이다.

문화재의 보존 차원에서도 일정한 시기가 지난 작품은 가급적 손을 대지 않는 것이 좋다. 부득이하게 보수가 필요할 때에는 문화재 전문가 외에 불교미술 분야에 일정기간 종사한 금어金魚를 모셔다가 자문을 구해야 할 것이다. 단청의 경우 화면이 떨어져 나간 부분은 더 이상의 진행을 막는 것이 최선일 것이며, 탱화의 경우 탈색이나 박락을 막는 정도로 그치거나 훼손이 진행되는 부분의 채색의 접착력을 보강하는 차원에서 배접 정도로 보수를 마쳐야 한다. 상호가 흐리다거나 불분명하다 하여 눈을 그리거나, 단청에서 떨어져 나간 화면의 연결을 위하여 제대로 된 이해도 없이 부분 모사나 덧칠을 할 경우, 이는 문화재의 현상변경이 되며 이러한 행위는 개인의 무지로 끝나는 것이 아니라 우리의 미술을 왜곡시키고 뒤틀리게 만드는 이적행위가 될 수 있음을 알아야 한다.

즉 전통미술에 대한 이해의 부족과 제대로 익히지도 못한 기법으로 인한 조잡한 묘사로 후학들에게 우리 미술에 대한 그릇된 인식을 심어주고, 더불어 후세의 눈밝은 이의 보수의 기회마저 박탈하는 것이다. 물론 스님이나 신도들의 입장에서는 탱화의 훼손이나 법당의 단청채색의 탈색과 박락을 그냥 두고 보기가 어려운 점은 사실이다. 보수를 하여 채색으로 깨끗이 마감하고픈 마음이 드는 것은 어쩔 수 없겠으나 이 경우에도 문화재로서의 가치는 상실되는 것이며, 그 생명

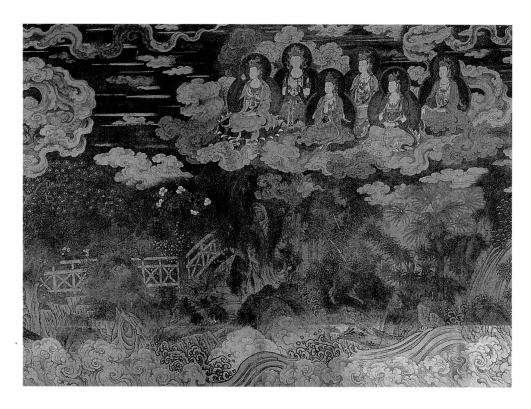

중국 명대 법해사 벽화,
1443년

력을 잃는다는 것을 알아야 할 것이다. 특히 탱화의 경우 예배화로서의 성격상 그냥 두고 보기가 어려운 게 현실이지만 어떠한 이유로도 화면을 덧칠하거나 덧댄 부분에 화면의 연결을 위하여 채색으로 마무리 한다는 것은 절대 있을 수 없는 일이다.

중국 명대明代의 법해사 벽화의 경우 오랜 세월의 무게와 촛불과 향 등의 연기나 그을음으로 인하여 시커멓게 변한, 매우 탁한 화면을 볼 수가 있다. 하지만 벽화 하단의 경우, 불상이 놓여 있었던 좌대 뒷면에서 당시의 변화를 본래 색감 그대로 볼 수가 있었는데, 천연의 암채를

일본의 문화재 보수의 예
1 수리 및 복원 전의 상황
2 보견補絹을 한 상태
3 수리 복원 후의 상황. 결
손된 보견 부분을 눈에 띄
지 않게 채색, 원본 부분은
손을 대지 않고 있다
東京藝術大學大學院文化財
保存學日本畵研究室 編
東京美術

사용한 대단히 화려한 채색을 볼 수 있다. 이를 통해 고려불화 역시 조성 당시의 화려한 채색을 짐작할 수 있다.

현재 불모들의 경우 일정한 시기가 지난 작품을 제작 당시의 색감은 고려하지 않고, 단지 현재의 상태를 모사 또는 재현한다는 것은 기법적인 측면에서 많은 오류를 범하게 되는 것이다. 그만큼 문화재의 보수는 당시의 상태를 유추함은 물론 앞으로 변화를 겪게 되는 과정까지도 파악하여 보수가 이루어져야 하는 것이다. 특히 원본의 경우에는 어떠한 이유로도 덧칠을 해서는 안 된다.

탱화의 수리와 복원 과정을 소개하면 다음과 같다.

㉠먼저 그림을 틀장식에서 해체한 뒤 바탕면의 손상 범위나 결손 정도를 조사하며 기록한다. 또 X선이나 적외선 사진으로도 조사 기록한다.

㉡본지의 보강을 위해 안쪽에 붙여 놓았던 오래된 배접지를 제거한 뒤 깨끗한 정수를 사용하여 본지의 더러운 자국을 제거한다.

㉢연한 아교 수용액으로 회구繪具가 떨어지지 않도록 고정시킨다.

㉣표면의 안쪽 종이를 제거하게 되는데, 본지에 직접 붙어 있던 안쪽 종이를 본지의 안쪽에 발라 있는 안쪽 색채의 회구에 주의하면서 제거한다.

㉤손상된 견絹을 결손된 형태로 잘라내어 안쪽에서 보충한다.

㉥표면 배접에 있어 한지를 연한 먹이나 갈색 등의 식물로 염색하며, 안쪽에서 본지에 직접 새 풀로 붙인다.

㉦보견補絹을 하는데, 손상된 견을 결손된 모양으로 제거하며 표면에서 보충한다.

◎손상된 견을 보충한 곳에 기조색을 발라 눈에 띄지 않게 한다.

㉜배접으로 보강을 하는데, 본지와 표면 장식의 파열의 두께를 맞추기 위해 오랫동안 삭힌 풀(접착력은 약하지만 부드럽게 완성된다)로 한지를 사용하여 배접을 한다.

㉛한지를 가늘고 길게 잘라 꺾임이 생겼던 곳이나 생길 위험성이 있는 곳에 보강을 위해 붙인다.

㉠한지를 사용하여 다시 한번 배접을 한 뒤 오랫동안 삭힌 풀로 배접하여 마감한다.

제2부 그림으로 만나는 부처의 세계

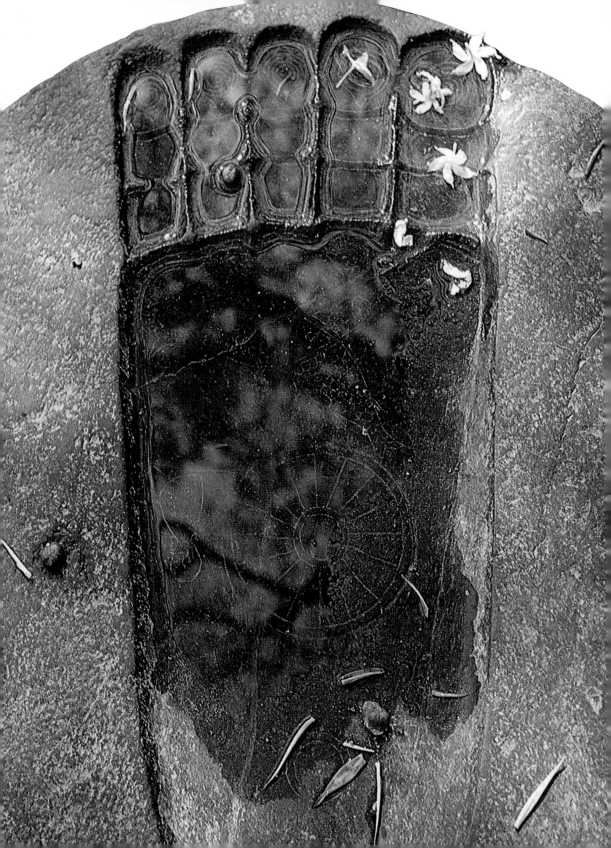

1. 사찰의 성립과 전각

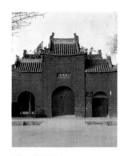

백마사 전경

사찰의 어원은 산스크리트어 Saṁgha-ārāma이다. 이를 중국인들이 소리나는 대로 옮겨 승가람마僧枷藍摩, 혹은 줄여서 가람伽藍이라고 하였다. 상가Saṁgha는 무리·모임의 뜻이고, 아라마ārāma는 정원 또는 담장을 두른 집이라는 뜻이다. 그래서 중원衆園·승단僧團·승원僧院이라 한다. 수행자들이 모여 수행하는 곳이라는 뜻이다. 가장 오래된 사찰은 마가다국의 빈비사라 왕이 붓다에게 바친 죽림정사였으며, 붓다 당시 최대의 사찰은 코샬라국의 수닷타가 지어 바친 기원정사였다.

기록에 의하면, A.D. 1세기경 인도의 승려 가섭마등과 축법란 등이 불경과 불상을 흰말에 싣고 오자 후한의 명제는 그들을 홍려사鴻臚寺에 머물게 하였고, 후에 낙양에 백마사白馬寺를 지어 머무르게 하였다고 한다. 당시까지 중국에서 '사寺'는 외국사절을 접대하는 공공기관이었는데, 이때부터 스님들이 머무는 곳을 사寺로 칭하였다고 한다. 그래서 정사精舍를 사찰寺刹·사원寺院이라 한다.

고구려에 불교가 처음 전해진 것은 372년(소수림왕 2)이다. 전진 왕 부견이 승려 순도順道를 시켜 불상과 불경을 전하였으며, 374년에는 승려 아도阿道가 왔는데, 왕은 초문사肖門寺를 세워 순도를, 그리고 이불란사伊弗蘭寺를 세워 아도를 머물게 하였다는 기록이 있다. 이것이 한반도 최고最古의 사찰로 전해진다.

불족적,『신왕오천축국전』

사찰의 가장 중요한 건축물은 불전佛殿이다. 그런데 불교의 역사적 전개와 더불어 여러 종파가 생겨나고 그들이 의거하는 경전·교리 등에 차이를 보이게 됨에 따라, 예배의 대상인 본존불本尊佛이 달라지게 된다. 예컨대 화엄종의 사찰에서는 비로자나불을, 정토종은 아미타불, 천태종은 석가모니불을 봉안한다.

흔히 한국 사찰의 구성을 칠당가람七堂伽藍이라고 하는데, 이는 전각殿閣·강당講堂·승당僧堂·주고廚庫·욕실浴室·동사東司·산문山門의 일곱 가지를 말한다.

전각殿閣은 불·보살 및 신중 등을 봉안하는 사찰의 중심 건물로서 걸리는 탱화는 다음과 같다. 대웅전에는 불교의 교주인 석가모니 부처님과 좌우 협시로 문수와 보현보살을 모셔놓고 있는데, 대부분의 경우 사찰의 중심에 위치한 가장 큰 법당을 대웅전으로 조성하고 있다. 항마촉지인의 수인手印에 인도의 영취산에서 『법화경』을 설하는 장면을 담은 영산회상도를 조성하는데, 수인의 경우 역할이나 성격에 따라 달리 표현되는 경우가 많다.

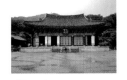

대웅보전

대웅보전大雄寶殿에는 현재의 석가, 과거의 연등, 미래의 미륵 등 삼세여래三世如來 불화를 조성한다. 또 삼계三界여래 불화를 조성하기도 하는데 석가모니불을 주존으로 왼쪽에 동방약사불을, 오른쪽에 서방아미타불을 조성한다.

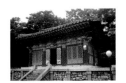

팔상전

팔상전八相殿에는 석가의 일대기를 그린 팔상도가 봉안되는데 ㉠도솔래의상 ㉡비람강생상 ㉢사문유관상 ㉣유성출가상 ㉤설산수도상 ㉥수하항마상 ㉦녹원전법상 ㉧쌍림열반상으로 조성한다.

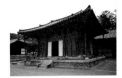
극락보전

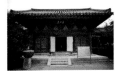
약사전

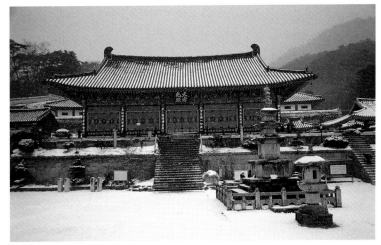
해인사 대적광전

　대적광전大寂光殿은 화엄전華嚴殿, 비로전毘盧殿, 대광명전大光明殿 등으로 불리우며 진리 그 자체로서 우주의 본체인 법신 비로자나불을 주존으로 하고 있다. 삼신불 탱화의 경우 법신 비로자나불, 보신 노사나불, 화신 석가모니불을 함께 조성하기도 하고 각기 세 폭으로 나누어 따로 조성하기도 한다.

　극락보전極樂寶殿에는 서방극락정토의 교주인 아미타불을 주존으로 하여 관세음보살과 대세지보살(혹은 지장보살)을 좌우 보처로 조성한다. 중생들의 무량수명과 안락을 보장하는 아미타불을 주존으로 하는 삼존의 회상도 형식과 16관경변상도, 망자를 극락으로 인도하는 내영도 형식으로 조성된다.

　약사전藥師殿에는 동방약사유리광세계의 주불로서 질병 치료와 수명 연장 등을 통해 중생을 제도하는 약사여래를 주존으로, 좌우 보처

응진당

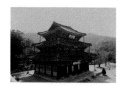

용화전

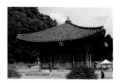

관음전

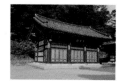

명부전

진영각

를 일광보살과 월광보살로 하고 약사여래 후불탱화를 조성한다.

응진전應眞殿 혹은 나한전羅漢殿은 석가모니 부처님으로부터 가르침을 받아 번뇌를 멸하고 세간에 길이 머물면서 널리 교법을 수호하고자 서원한 제자들로서 16나한상과 500나한상을 많이 조성한다. 석가모니불을 중심으로 과거불인 정광여래의 화신인 제화갈라보살과 미래불인 미륵보살을 배치하는데, 탱화로 조성하는 경우는 드물다. 또는 33조사를 그리기도 한다.

용화전龍華殿에는 석가모니 부처님 입멸로부터 56억 7천만 년 후 미래에 성불하리라는 수기를 받고 사바세계에 출현하여 중생들을 구제하기로 염원한 미륵불을 조성하는데, 협시보살로는 법화림보살, 대묘상보살과 함께 미륵하생경변상도를 그려서 봉안하고 있다.

원통전圓通殿 혹은 관음전觀音殿은 대자비심을 내어 항상 중생들의 소리를 듣고 관찰하여 온갖 고통에서 구제해주는 관세음보살을 조성하며, 협시는 남순동자와 해상용왕이다.

명부전冥府殿 혹은 지장전地藏殿은 석가모니 부처님이 입멸하신 후 미륵부처님이 출현하실 때까지 무불無佛시대의 교주로서, 모든 지옥 중생을 구제하기 전까지는 결코 성불하지 않겠다고 서원한 대원본존 지장보살을 모신다. 또한 지옥의 시왕十王이 망자亡者를 심판하는 광경이 묘사된 지옥도와 사바세계 중생들의 현실을 묘사한 감로탱화 등이 포함된다. 지장보살을 주존으로 도명존자와 무독귀왕의 지장삼존에 시왕이 시립하는 형식으로 조성된다.

조사전祖師殿에는 사원 창건의 공로자나 역대 커다란 업적을 남긴

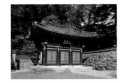
삼성각

일주문

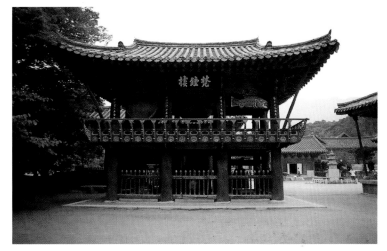
통도사 범종루

조사스님의 진영이나 위패를 보존하고 있다.

삼성각三聖閣에는 칠성탱화를 중심으로 산신과 독성탱화를 좌우로 두고 있는데, 칠성탱화에서는 도교에서 불교로 유입되어 인간의 길흉화복을 담당하는 금륜불정나무치성광여래를 주불로 하고 좌우 협시에 일광보살과 월광보살을 두고 있다. 그리고 우리의 전통신앙인 산신탱화에는 호랑이가 의인화된 산신을 그리고, 독성탱화에는 말세에 중생들이 의지할 복전福田이라 일컫는 분으로 희고 긴 눈썹이 특징인 나반존자를 조성하고 있다.

종각鐘閣에는 불교의 4물四物인 범종, 법고, 운판, 목어를 걸어둔다.

일주문一柱門은 사찰에 들어서면 제일 먼저 볼 수 있는 건물로, 2개의 기둥을 나란히 세워 옆에서 보면 하나의 기둥으로 보이는 까닭에 이렇게 부른다. 산문이라고도 한다. 이 문은 승과 속의 경계와 세간과

금강문

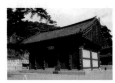

천왕문

출세간의 구분, 생사윤회의 중생계와 열반적정의 불국토를 구분 짓는 의미가 있다.

금강문金剛門에는 부처의 가르침에 귀의하여 가람과 불법을 수호하기로 서원한 고대 인도신화의 두 신으로 좌측에 밀적금강, 우측에 나라연금강을 모셨다.

천왕문天王門에는 욕계欲界 육천六天의 4방을 다스리며 불법을 수호하는 외호중으로서 동방 지국천왕, 남방 증장천왕, 서방 광목천왕, 북방 다문천왕이 배치된다. 여기서 천天은 '신들이 거주하는 곳'의 의미이다.

2. 불교미술의 성립

불교는 기원전 5세기 초 인도에서 발생했다. 인도는 예로부터 그림이 매우 성행하여 멀리 구석기 시대부터 동굴 속에 채색벽화가 남아 있다.

당시의 간디스강 유역에는 원시신앙과 그 숭배를 위한 장식적 기록화가 있었을 것으로 추측되는데, 따라서 불교사상이 생겨나면서 이를 기조로 한 불교 장식화가 제작되었을 것이다. 그러나 당시의 유물은 전해지지 않으며, 단지 인도 회화 발생에 관한 설화만이 남아 있다.

불교미술은 부처와 부처의 가르침을 표현하는 미술이다. 초기의 불교미술은 순전히 상징물들로만 표현되었으며, 부처가 인간의 모습으로 나타나는 것은 기원후 1세기경이 되어서이다. 초기의 상징미술은 석존이 일생을 통하여 커다란 자취를 남긴 곳, 즉 탄생지인 룸비니, 깨달은 곳인 부다가야, 최초의 설법지인 녹야원, 그리고 열반지인 쿠쉬나가라 등지에서 흔적을 볼 수 있다.

불교는 인도의 서북지방에서 중앙아시아 서역을 거쳐 실크로드의 동쪽을 통해서 중국과 우리나라로 전해졌으며, 이 과정에서 불화는 인도 불상을 모본으로 조성되었다. 중국 동진東晋의 승려 법현法顯의 『불국기』에는 나가르하르Nagarhar의 남쪽에 불상이 그려진 석실이 있었다고 기록되어 있는데, 멀리 떨어져서 보면 살아 있는 모습으로 보였으며 금색으로 빛나는 모습과 신광이 비치는 모습은 석가세존의

환생을 맞이한 것 같았다고 한다. 한편 여러 나라의 왕이 화가들을 보내 모사하도록 했으나 도저히 이를 따르지 못했다고 전해진다. 그러나 이 그림은 2세기가 지난 후 당唐의 승려 현장玄奘이 찾아갔을 때는 이미 희미해져 식별하기 어려웠다고 하며, 이로 인해 이 석실은 불영굴佛影窟이라 불렸다고 한다. 이러한 기록 등으로 볼 때 당시의 아잔타 벽화에서 보이는, 음영묘법에 의한 입체적인 표현이 강한 불화가 그려진 것으로 짐작된다.

불교신앙은 실크로드를 따라서 중국으로 옮겨져서 기원후 1세기와 2세기 사이에는 후한의 수도에까지 미치게 되었고, 기원후 2~3세기부터는 바닷길을 통해서 전파되기도 하였다. 가장 오래된 유적으로서 A.D. 4세기부터 만들어진 돈황의 천불동千佛洞 벽화들에서는 서방의 양식과 중국 재래의 전통양식이 함께 보이고 있고, 이후 당唐대의 불화에서 부드럽고 세련된 작품을 보이면서 높은 발달을 이룬다. 존상도를 비롯하여 경변상도, 불전도, 장식문양 등 다양하고 풍부한 양의 불교미술화가 제작되었으며, 특히 장언원은 『역대명화기』에서 장안과 낙양의 68개 사찰의 벽화에 대해 그 위치, 화제畵題, 작가 등을 기록하여 당시 불교 벽화의 성행과 중요성을 입증하고 있다.

중국에서 이렇게 수많은 불·보살 등의 장식회화가 성행하게 된 것은 소승불교에서 대승불교로 발전된 중국불교의 교리적 특색에 연유한다. 그리고 이러한 중국의 불교미술은 대승불교의 사상과 함께 한국과 일본에도 강력히 전파되었다.

우리나라의 불교는 중국보다 약 3세기 늦은 삼국시대에 전래되었

천불동(돈황)

다. 이 시대의 불교미술은 문헌의 기록과 유존되고 있는 상당수의 고
분벽화에서 어느 정도 내용을 알 수 있는데, 고구려시대의 벽화 고분
은 인물 풍속도 및 사신도 외에 승려, 비천상, 연화문, 당초문, 화염문
등 불교적인 요소를 반영한 것이 있어 이를 토대로 불·보살 등의 존
상화 양식을 유추해 볼 수 있다. 여기서 표현된 인물상들은 구륵법鉤

勒法을 사용하여 윤곽이 강조되었으나 중앙아시아나 돈황벽화에서 사용된 음영법이나 하이라이트의 강조 등은 많이 퇴색되었다. 이것은 당시 중국에서 유행하던 불교미술의 양식적 특징으로 생각되며, 이후 중국 당대의 풍요하고 정교한 사실적 양식은 우리나라 고려시대에 이르러 매우 격조 높은 수준으로 발전되었다.

불교를 숭상한 고려는 불교미술 역시 고도의 발전을 이루었는데, 불교회화는 양이나 그 질적 우수성에 있어 전성기를 구가한다. 이 시기에는 벽화와 함께 탱화의 제작이 증가하였는데, 탱화는 벽화에 비해 재료상의 특징으로 더욱 정교한 작품이 그려진다. 이것은 바탕면에 대한 기법상의 차이, 즉 비단 질감 위에서 유연하고 한층 활달하고 거침없는 필선의 묘법이 가능해진 때문일 것이다. 물론 여기에는 제작을 의뢰한 시주자의 깊은 불심과 정성이 바탕이 된다.

고려시대 불교미술은 전체적으로 섬려하고 화려한데, 지원至元 23년 연기가 있는 아미타불화나 동해암 소장 아미타불화에서 나타난 정교한 표현력은 찬란하고 호화로운 고려시대 불교의 융성을 느낄 수 있다. 그리고 당시의 탱화에서 주목되는 또 하나의 특징은 의상에 표현된 장식무늬의 아름다움으로, 화려할 뿐 아니라 그림 전체에 충만감을 주고 때로는 우아함을 결정한다.

조선시대는 이와 반대로 불교가 탄압을 받아 쇠퇴하게 되고, 한편으로 민중불교의 성격을 가지게 된다. 따라서 고려불화보다 양식적으로 기교에 있어 다소 질이 떨어지는 반면에 토속적 느낌이 강하다. 또한 이 시대는 다양한 표현기법을 통해 민간에 보다 친숙하고 편안한

관음만다라
관음보살 이마의 수직의 눈이 흥미롭다.

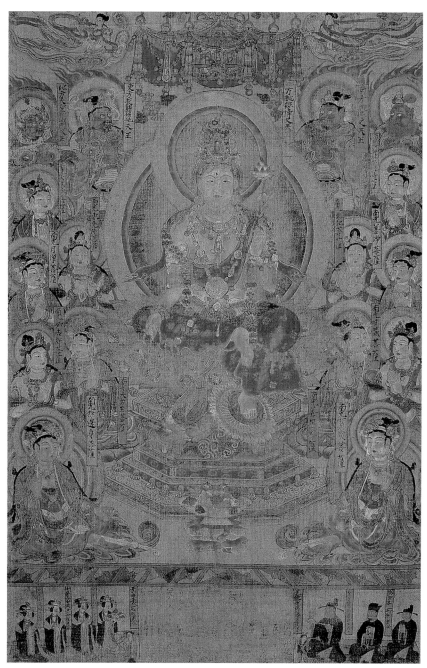

관음만다라, 92×60cm, 비단 채색, 941년

느낌의 불화가 제작되는데, 이것은 억불抑佛에 대한 자구책으로 조선시대 불교가 민간과 결합하고 토속신앙과 융화되는 과정에서 나타나는 특징을 보이는 것이다. 그리고 벽화보다는 차츰 탱화가 그 역할을 주도하게 된다. 이것은 조선시대에 사찰 내의 각 주불전의 성격과 명칭이 분명하여지고, 불교 신앙이 복합적인 3단 신앙으로 발전됨에 따라, 거는 그림인 탱화가 일반화된 불화의 개념으로 받아들여지게 된 것에서 연유하는 것이다.

3. 불화의 세계

1) 상단 탱화

① 영산회상도靈山會上圖

법열 가득한 영취산의 법회

불교에는 많은 부처님이 있어서, 각 사찰에서 주 신앙의 대상으로 삼는 부처님이 다르다. 그러한 부처님을 주불主佛 또는 본존불本尊佛이라 하는데, 그 부처님을 모신 곳이 그 절의 중심 건물이다. 보통 석가모니불을 본존불로 모신 곳을 대웅전大雄殿·대웅보전大雄寶殿, 아미타불을 본존불로 모신 곳을 무량수전無量壽殿 혹은 극락전極樂殿, 비로자나불을 본존불로 모신 곳을 대적광전大寂光殿이라 한다.

우리나라의 경우 대웅전이 가장 일반적이다. 대웅전의 경우 후불탱화는 영산회상탱으로 세존이 『법화경』을 설법한 마가다국 왕사성 근처인 영취산에서의 법회 모임을 압축하여 묘사하고 있다. 높고 존귀한 존재가 자리한 이곳이 천상세계임을 도상을 통해 표현하고 있으며, 살아 있는 사람들은 영산회상도가 봉안된 이승의 도량이 영취산의 정토가 되어 깨달음에 이를 수 있기를 염원한다.

석가모니불화는 크게 두 가지로 나누어 볼 수 있는데, 석가여래의 전기를 도상화한 팔상도八相圖와 인도의 영취산에서 『묘법연화경』을

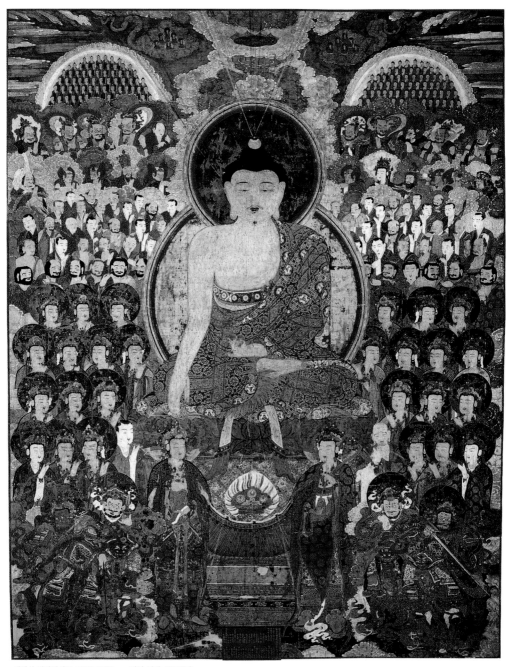

해인사 영산회상도, 290×223cm, 비단 채색, 1729년

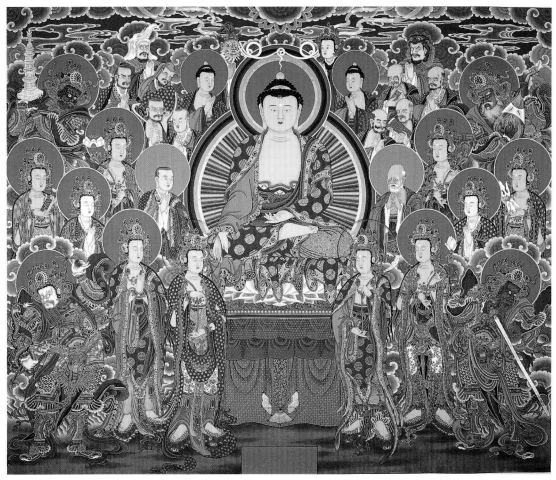

후불탱화, 260×315cm, 삼베 채색

후불탱화

대웅전에 걸게 되는 영산회상도는 조선시대에 사찰의 중심 탱화로 활발하게 조성
된 탱화이다. 중앙의 높은 연화대 위에 통견의 법의를 걸치고 항마촉지의 수인에
결가부좌한 석가모니를 중심으로 보살과 성문 제자들로 조성된다. 육신은 비록
입멸하였지만 법신은 항상 영취산에서 『묘법연화경』을 설하며 영산회상을 이루
는 장면으로 조성되고 있는데, 윤회하는 삶에서 해탈의 법을 얻어 여래의 세계에
도달하고자 하는 염원을 도상으로 나타내고 있다.

석가삼존상, 133×83cm, 비단 채색, 중국 남송시대

주존인 석가모니불이 보관을 쓰고 있는 매우 독특한 도상으로, 좌우협시 보살인 청사자를 타고 있는 문수와 육아백상의 흰 코끼리를 타고 있는 보현으로 인해 주존의 존명을 확인할 수 있다.

설하시는 장면을 묘사한 영산회상도이다. 영산회상은 『법화경』을 설하는 회상이며, 영산회상도는 『법화경』의 내용을 설명하기 위한 '법화경 변상도'이다. 석가모니의 육신은 멸하였지만 법신은 항상 영취산에서 『법화경』을 설하며 영산회상을 이루고 있다는 가르침에서 기인한다.

본존불인 석가모니불은 오른손은 항마촉지인降魔觸地印을, 왼손은 설법인說法印을 수결手結하고 있다. 좌우 보처로 문수, 보현, 관음, 세지, 미륵, 제화갈라, 금강장, 제장애 및 10대 제자인 두타頭陀제일 대가섭, 다문多聞제일 아난, 지혜知慧제일 사리불, 해공海空제일 수보리, 설법說法제일 부루나, 신통神通제일 목건련, 천안天眼제일 아나율, 논의論議제일 가전연, 지계持戒제일 우바리, 밀행密行제일 라후라 등이 모두 조성된다. 이 가운데 가섭은 노인의 모습으로 나타나며 아난은 청년의 모습으로 표현되는 것이 특징이다. 그리고 좌우 가장자리에는 사천왕상을 배치하는 것이 일반적이다.

영산회상도는 조선시대에 사찰의 중심 탱화로 활발하게 조성되었는데, 이는 법화신앙의 성행에서 비롯되고 있다. 본존불을 중심으로 보살과 제자들, 호법신중·화신불중·천신중과 사대천왕이 좌우에서 법문을

사방불 동방 약사여래藥師如
來, 남방 보승여래寶勝如來,
서방 아미타여래阿彌陀如來,
북방 부동존여래不動尊如來
를 말한다

듣고 있다.

불화는 고려시대에는 위계질서가 분명한 2단 구도로 조성되어지다
가 조선시대에는 본존을 중심으로 둥글게 에워싸는 군도식群圖式 도
상으로 표현되고 있는데, 불상 역시 전 시대의 당당하고 위엄있는 모
습에서 조선시대의 선비를 보는 듯한 단아한 도상으로 변하고 있다.
이것은 요즘의 불상과 불화에도 영향을 미치고 있다.

조선시대 역시 일반적인 구도의 경우 화면에서 본존불이 차지하고
있는 비중이 크고 상대적으로 보살과 성문들은 작게 묘사되고 있다.
이것은 옛날이나 지금이나 종교미술의 특성상 본존불을 강조할 필요
성에서 기인하는 것으로 불화의 한 특성이기도 하다. 또한 본존을 중
앙에 둔 좌우대칭의 인물배치는 우리 불교미술의 정형화된 구도로 자
리잡고 있다.

여기에 등장하는 불·보살들은 석가모니를 제외하
고는 모두 역사적 실체와는 관계가 없지만 중생구
제의 여러 측면을 분리하여 담당하는 임무를 부여
받고 실체화하게 된 것이다. 그 구도와 등장인물들
은 일반적으로 다음과 같다.

타방불_중앙의 석가모니불을 중심으로 최상부
좌우에 위치한다. 구성에 따라 2분 혹은 4분,
즉 사방불을 모시기도 한다.

문수보살文殊菩薩_여러 보살 중 제일 상수
上首보살로 이 다음 세에 법왕, 즉 부처가

청사자 위의 문수보살

되기 때문에 법왕자法王子보살이라고도 부른다. 석가모니불의 좌보처로서 지혜의 완성을 상징한다. 청사자靑獅子를 타는 것은 위엄과 용맹을 나타낸다. 지덕知德, 체덕體德을 맡고 있다.

보현보살普賢菩薩_석가모니불의 우보처로서 중생들의 목숨을 길게 하는 덕을 가졌으므로 보현연명延命보살이라고도 한다. 흰 코끼리를 타는 것은 힘과 현명함과 신중함의 상징이며, 실천행으로 이덕理德, 정덕定德, 행덕行德을 맡고 있다.

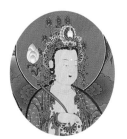

흰 코끼리 위의 보현보살

관음보살觀音菩薩_자비의 화신으로 관자재보살이라고도 한다. 중생의 괴로움과 고통을 헤아리고 걸림없이 자유자재로 몸을 나툰다. 화관에는 화불化佛인 천광왕정주여래千光王靜住如來를 모시고 있다. 보통 연꽃을 들고 있는데, 이는 중생이 본래 갖고 있는 성품을 뜻하며, 아직 덜 핀 봉오리는 불성佛性이 여물지 않았음을 의미하고, 꽃이 완전히 핀 것은 불성의 완성을 의미한다.

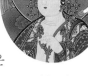

관음보살

대세지보살大勢至菩薩_지혜광명으로 고통에 떨고 있는 모든 이들을 구제하고 큰 힘을 얻게 한다고 해서 대세지보살이라고 한다. 화관에는 감로수가 든 정병이 있고 손에는 아亞자의 보인寶印을 들고 있는데, 관음이 현세의 이익을 살핀다면 대세지보살은 내세의 안락을 기원한다.

대세지보살

금강장보살金剛藏菩薩_금강저를 가지고 악마를 퇴치하므로 금강장왕이라고도 한다. 인과因果의 지혜를

금강저를 든 금강장보살

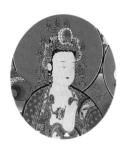

제장애보살

구족하고 있다.

제장애보살除障碍菩薩_온갖 번뇌와 장애를 없앤다고 하며 여의당如意幢을 들고 있다.

미륵보살彌勒菩薩_도솔천을 다스리면서 중생을 교화하는 보살이다. 『미륵상생경』에서는 보살의 성격을 갖고 있고, 『미륵하생경』에서는 부처의 성격을 지녔다. 즉 부처와 보살의 성격을 동시에 갖고 있다. 이 세상을 극락으로 만들고 모든 사람들을 구제하겠다는, 부처 입멸 후 56억 7천만 년쯤 후에 이 세상의 용화수 아래에 내려와서 중생들을 구제한다는 미래불이다.

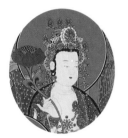

미륵보살

허공장보살虛空藏菩薩_허공처럼 광대한 지혜와 복덕을 중생들에게 끊임없이 베풀기에 허공장이라고 한다. 한 손에는 지혜를 상징하는 보검을, 다른 손에는 복덕을 상징하는 연꽃과 여의주를 들고 있다.

허공장보살

일광보살日光菩薩_약사부처의 좌보처로서 번뇌를 제거하고 광명을 준다. 해를 쥐고 있으며 화관에는 둥글게 처리된 붉은색 바탕에 해를 상징하는 삼족오三足鳥가 그려져 있기도 한다.

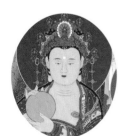

월광보살

월광보살月光菩薩_약사부처의 우보처로서 지혜로 중생을 인도한다. 달을 쥐고 있으며 화관에는 둥글게 처리된 일광보살 흰색 바탕에 달을 상징하는, 토끼가 방아를 찧고 있는 장면이 그려지기도 한다.(두꺼비를 넣기도 한다)

대범천왕大梵天王_본래 인도의 브라흐만Brahman에서 유래하였다. 우

주를 창조했다고 하는 인도 전통의 신을 불교의 호법신으로 나타내고 있다. 색계초선천色界初禪天의 주인으로서 연꽃과 정병을 들고 있기도 하며, 보살의 형상에 백면白面을 하고 있다.

대범천왕

제석천왕帝釋天王_제석천왕은 삼십삼천이라고도 하는 도리천忉利天의 주인이다. 도리천은 범어의 음역으로 욕계제일천欲界第一天이다. 벼락을 신격화한 것으로, 수미산 정상에 있는 선견성에 머물고 있다. 지물로서 금강저를 들기도 하며, 보살의 형상으로 백면白面의 이마 한가운데 눈을 그리기도 한다.

제석천왕

그리고 가섭과 아난 등의 10대 제자를 조성한다.

사천왕四天王_수미산 허리에 건타라산이 있는데, 산에는 네 개의 봉우리가 있어 각기 한 곳씩 4방4주(동-승신주勝身洲 · 남-섬부주瞻部洲 · 서-우화주牛貨洲 · 북-구로주瞿盧洲)를 다스리는 호법선신으로, 동-지국천왕, 남-증장천왕, 서-광목천왕, 북-다문천왕으로 조성된다. 3명의 천왕은 횡미노목상橫眉怒目相이고, 1명의 천왕은 비파를 연주하고 있다. 고대 인도인들은 세계의 중앙에 수미산이 높이 솟아 있다고 생각하였

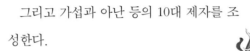

가섭

아난

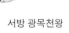

서방 광목천왕

북방 다문천왕

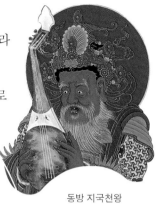

동방 지국천왕

다. 수미는 산스크리트어로 수메루Sumeru라 하며 묘고妙高라고 번역한다.

천룡팔부제신중天龍八部諸神衆은 천신으로 『사리불문경』에 근거해 불법을 수호하고자 서원한, 고대 인도의 신들로서 나중에 불교에 흡수된 신들이다. 명호는 다음과 같다.

천天_제바提婆라 음역하는데 광명, 자연, 청정 등의 뜻이 있다. 모든 신을 총칭하는 용어로서 천지만물을 주재한다. 수미산 위에 있는 천상天上 혹은 천계天界를 가리키기도 하고, 그곳에 사는 신이라는 뜻도 된다. 그곳은 욕계천, 색계천, 무색계천으로 이루어져 있으며 인간 세계보다 수승한 과보를 받는 좋은 곳이다. 따라서 어떤 특정한 신을 가리키는 것이 아니고 팔부중을 총칭하는 의미이다.

용龍_불법을 수호하는 신으로서, 본래 인도에 사는 용龍 종족들이 뱀을 숭배하는 신화에서 비롯된 것으로, 구름과 비를 변화시킨다고 한다.

야차夜叉_나찰(지옥에 있는 나쁜 귀신惡鬼)과 함께 비사문천왕의 권속으로, 한때는 사람을 잡아먹는 포악스러운 신이었으나, 불교에 귀의해서는 불법을 지키는 사람을 보호한다. 동물(사자, 코끼리, 호랑이 등)의 형상에 송곳니가 입술 사이로 삐져나와 두려움을 가지게 한다.

남방 증장천왕

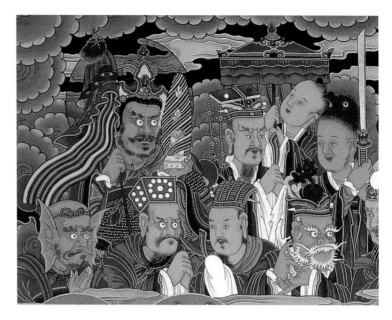

천룡팔부제신중 4위

건달바乾闥婆_제석의 음악을 맡고 있으며, 술과 고기를 먹지 않고 향기
만 먹는다고 하여 심향尋香, 식향食香이라 한다. 허공을 날아다니면서
항상 부처님이 설법하는 자리에 제일 먼저 나타나 설법을 청한다고
하며, 정법을 찬탄하고 불법을 수호한다.

아수라阿修羅_아소라阿素羅, 아수륜阿須倫이라 음역. 다양한 도상으
로 표현되는데, 얼굴이 셋, 팔이 여섯으로 인도에서 가장 오래된
신의 하나로, 항시 제석천에게 싸움을 걸었다고 하며,
투쟁의 신으로 싸우
기를 좋아한다.

가루라迦樓羅_금시
조金翅鳥, 묘시조妙翅
鳥라 한다. 용을 잡

96

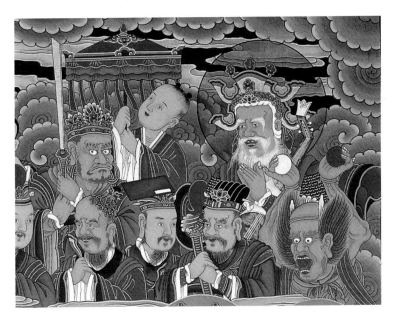

천룡팔부제신중 4위

아먹는다는 조류의 왕으로 독수리 같이 사나운 새의 형상이다. 입은 독수리 부리와 비슷하여, 용을 입에 물고 있거나 쥐고 있다.

긴나라緊那羅_의인疑人, 의신疑神, 인비인人非人의 형상으로 음악신音樂神이라고도 한다. 미묘한 음성으로 노래하고 춤추며 여러 보살과 중생들을 감동시킨다. 사람인지 새인지 짐승인지 분명한 형상이 아니며, 우리나라의 석탑에는 머리가 새와 소의 형상으로 새겨져 있다.

마후라가摩睺羅伽_몸은 사람과 같고 머리는 뱀의 모습인 뱀신이다. 용의 무리에 딸린 악신樂神으

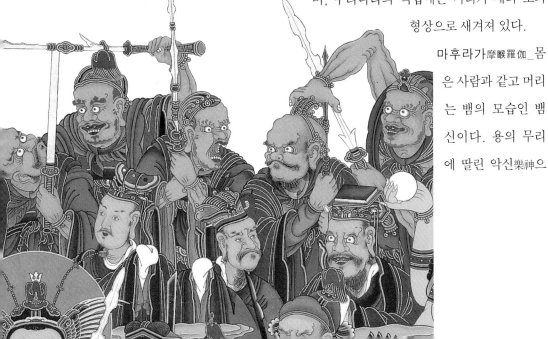

로 묘신廟神이라고도 한다.

8금강金剛_불법을 수호하는 신으로서 청제재금강·벽독금강·황수
구금강·백정수금강·적성화금강·정제재금강·자
현신금강·대신력금강이다.

코끼리관의 복덕대신

사자관의 호계대신

　호계대신護戒大神은 부처의 정법을 수호하며 사
자관을 쓰고 있고, 복덕대신福德大神은 오복(수·
부·귀·사랑·자손)을 관장하며 코끼리의 관을 쓴 형
상이다.

　사해四海를 대표하며 비와 물을 다스리는 용왕龍王과, 사갈라용왕
의 딸로서 8살에 성불했다는 용녀龍女 등이 조성되기
도 한다.

　각각의 경우 수인이나 지물이 조금씩 다르게 묘
사되는 경우가 많다.

용왕

　탱화의 특성은 경전의 내용과 부처님의 가르침을
시각적으로 표현하는 데 있다. 후불탱화나 후불벽화 등은

용녀

본존화의 성격도 갖고 있으면서 본존상을 장엄하는 목적의 상호보완
작용을 한다. 그러나 근래에 와서는 단순히 보조적인 수단으로만 인
식되는 경향이 있어 탱화가 형식적으로 모셔진 경우가 많다. 반면 불
상은 법당의 규모에 비해 지나치게 크게 조성되어 법당이 옹색해지고
전체적으로 답답한 느낌을 주는 부작용을 낳고 있다.

② 팔상도八相圖

세간에 남겨진 부처님의 발자취

팔상도는 여래본행지도如來本行之圖라 하며 석가모니의 전기를 여덟 장면으로 집약하여 도상으로 나타낸 불전도佛傳圖를 일컫는다.

석가모니의 전생에서 입멸入滅까지의 생애는 그 교법教法과 함께 수세기에 걸쳐서 편찬되었으며, 신화적·전설적 내용이 첨가되어 다양한 종류의 부처님 전기가 만들어졌다. 이러한 전기를 도상으로 표현한 불전도는 석가모니에 관한 각종 신비스러움이 전설화된 형태로 탑과 전각에 나타난다.

팔상이란 강도솔降兜率, 탁태託胎, 강탄降誕, 출가出家, 항마降魔, 성도成道, 설법說法, 열반涅槃을 말한다. 고대 인도의 초창기 불교에서는 석가모니의 모습을 직접 묘사하지 않고 불족적, 보리수, 법륜 등 상징적인 사물로 표현하였는데, 이후 간다라 시대에 이르러 석가모니의 표현도 행하여지고 불화에도 그 모습이 등장하게 된다.

우리나라에서 팔상도가 언제부터 조성되어졌는지는 분명하지 않다. 다만 조선 후기에 그려진 팔상도가 많이 남아 있는데, 우리나라의 불교가 종파불교를 초월한 통불교적 성격을 지니고 있으며, 석가 중심의 불교가 발전·전개되어 온 것과 무관하지 않을 것이다.

도상의 구성은 탄생에서부터 열반까지를 여덟 장면으로 나누어 조성하고 있는데, 일반적으로 다음과 같은 내용들이 도상화된다.

첫 번째 도솔래의상도兜率來儀相圖는 석가모니의 전신인 일생보처一生補處로서의 호명보살이 도솔천에서 지상으로 내려오는 모습이 그

일생보처 마지막 한번만 미혹한 세계를 지나면 성불하는 보살의 최고경지

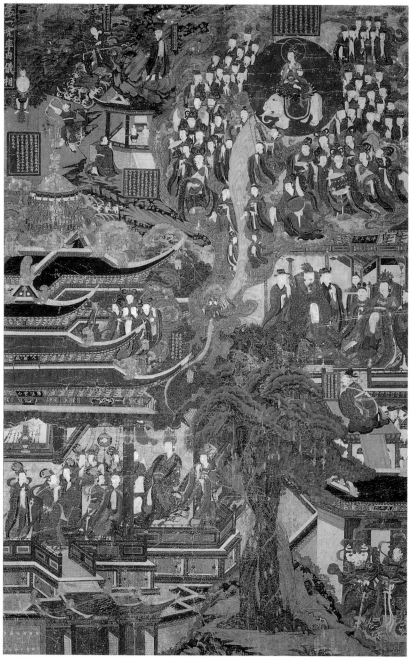

첫번째 도솔래의상도 통도사 팔상도, 151×233cm(8폭), 견본채색, 1740년

려지고, 가비라성 정반왕궁에서 석존이 마야부인께 입태入胎하는 모습이 묘사된다. 부처가 도솔천에서 내려왔다는 것은 전생의 선업을 나타낸 것이고, 여섯 개의 이빨을 가진 흰 코끼리를 타고 온 것은 6바라밀을 실천하여 세상을 희고 깨끗하게 할 것을 나타낸 것이다. 또한 마야부인이 입태하기 전 태몽에 대한 이야기를 하고 있는 모습이 묘사된다.

두 번째 비람강생상도毘藍降生相圖는 석가 탄생의 모습과 그 의미를 나타내고, 석가 출생을 둘러싼 가비라성 정반왕궁의 동정을 묘사한다. 룸비니 동산에서 오른손으로 무우수 나뭇가지를 잡고 서 있는 마야부인의 모습과 시중을 드는 시녀들의 모습, 그리고 마야궁에서 제천인諸天人과 그 권속이 여러 가지 지물을 들고 태자의 출생을 찬탄하는 모습을 나타내고 있어, 시공을 초월한 석존 탄생의 의미를 부여한다. 또한 태자가 땅에서 솟아오른 연꽃을 밟고서 일곱 발자국을 걸어가 왼손은 하늘을, 오른손은 땅을 가리키면서 "천상천하天上天下 유아독존唯我獨尊"이라고 하였다는 설화 내용을 도상화한다. 이러한 출생 모습은 그가 부처가 될 것이라는 가능성을 상징적으로 표현한 것이며, 사방으로 일곱 걸음을 걸은 것은 3계 25유의 중생을 구제하겠다는 염원을 담고 있는 것이다. 그리고 탄생불의 머리 부분에서는 하늘로 치솟는 오색의 서광을 힘차게 묘사하고, 석존이 태어나자 아홉 용이 와서 물을 뿜으며 목욕시켰다는 설화 내용을 도설화한다. 또한 태자 탄생의 의미를 찾으려 하는 정반왕궁의 장면과 아시타선인이 "태자는 32상 80종호를 구족하고 있어 세속에 있으면 전륜성왕이 되고, 출가

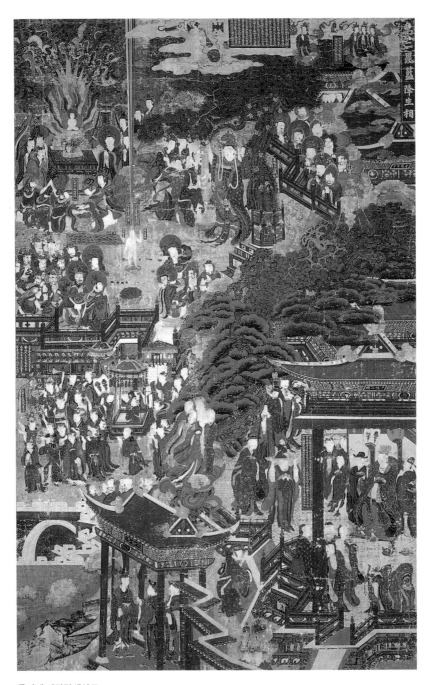

두번째 비람강생상도

하면 부처가 되어 대법륜大法輪을 굴리게 될 것"이란 예언을 하는 장면, 태자의 출생을 축복하는 군중의 모습 등을 묘사한다.

세 번째 사문유관상도四門遊觀相圖는 석존이 성장하여 궁중에서 호화로운 향락 생활을 영위하고 있었으나 생로병사에 대한 인생고에 깊은 고뇌를 느끼게 되면서 그에 대한 해답을 구하고자 궁성의 동서남북 4대문을 통하여 바깥 동정을 살핀다는 설화 내용을 도설한다. 태자가 4문을 나가서 중생들의 삶을 보게 되는데, 동문으로 나가서는 백발 머리의 노인이 지팡이를 짚고 허리를 구부린 모습을 보고 노고老苦에 대해 고뇌하는 광경이 묘사된다. 서문으로 나가서는 상여와 상복을 입은 상주의 모습과 일반 대중들이 슬퍼하는 모습을 표현하여 죽음의 고뇌가 무엇인가를 태자로 하여금 일깨워 주는 그림을 그린다. 남문으로 나가서는 돗자리 위에서 간병인의 보호를 받고 있는 병든 사람을 보게 되는데, 병 치료를 위해 약 달이는 장면을 넣어 태자가 병고病苦의 고뇌를 직접 목격하는 장면이 묘사된다. 북문에서는 세속을 떠난 수행자를 만나게 되고, 평온한 수행자의 모습에서 그는 수행생활만이 괴로움에서 벗어날 수 있는 길임을 알고 출가를 결심하는 장면이 그려진다. 이와 같이 사문유관상도는 싯다르타 태자가 4대 성문을 돌아보고 생로병사의 고뇌를 실감하고 출가하여 수도승이 될 것을 결심한 심경을 묘사한다.

네 번째 유성출가상도逾城出家相圖는 싯다르타 태자가 사문유관에서 생로병사의 고뇌를 깨닫고 출가할 결심을 한 이후 그 출가를 실행하는 장면을 묘사한다. 한편으로 부왕이 삼시전三時殿을 지어 태자가

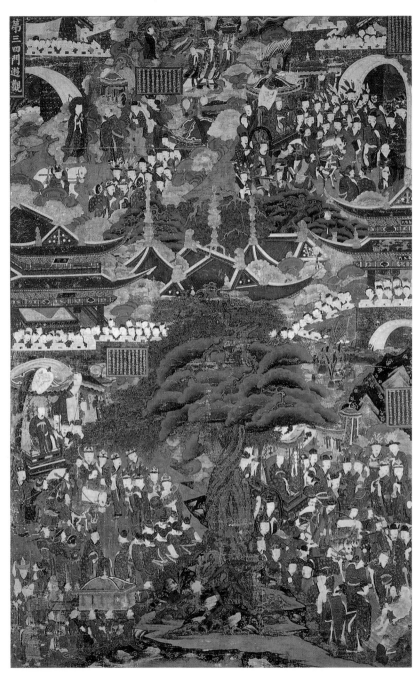

세번째 사문유관상도

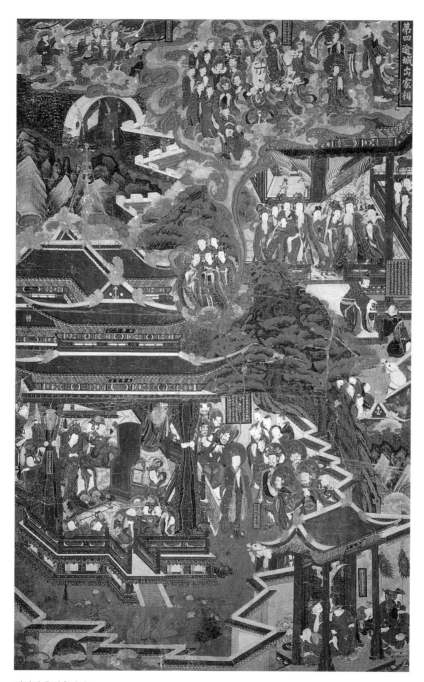

第四逾城出家相

네번째 유성출가상도

즐기도록 하고 있으며, 갖은 향락으로 태자를 즐겁게 해주려던 궁녀들의 지쳐서 잠든 모습이 어지럽게 표현된다. 성문을 굳게 닫고 수비병이 지키고 있으나 잠든 모습으로 그려진다. 즉 태자가 사문유관 이후 출가할 결심을 하고 있음을 알아차린 국왕이 한편으로는 태자를 즐겁게 하여 출가할 생각이 없어지도록 하고, 다른 한편으로는 경비를 튼튼히 하여 출가를 막으려 하였으나, 태자의 굳은 출가 결심에 신들이 도움을 주어 모두 다 잠들게 하였고, 싯다르타 태자의 나이 스물아홉이 되던 해 2월 8일 밤에 출가를 실행한 설화를 나타낸 것이다. 태자가 백마를 타고 마부 차익과 함께 궁중을 벗어나는 모습, 제석과 사천왕 등 옹호신들이 함께 하는 가운데 오색의 광명이 비치는 모습, 태자는 출가하고 말과 수레만 환궁한 쓸쓸한 궁전의 모습이 그려지며, 정반왕 부부와 태자비가 태자의 의관을 보고 슬퍼하는 장면이 묘사된다.

다섯 번째 설산수도상도雪山修道相圖는 마가다국의 우루밸라 숲에서 먹고 자는 것도 잊은 채 수행하는 고행의 수도자상을 표현한다. 처음 태자가 출발하여 도착한 곳이 표현되는데, 그곳에서 삭발을 하고 왕자의 복장에서 수행자의 옷으로 바꾸어 입는 장면이 묘사되며, 이때 정거천과 제석이 머리를 깎아 주고 옷을 바치는 장면이 그려진다. 정반왕이 교진여 등 5인의 신하를 보내서 마음을 돌릴 것을 청하는 장면, 태자가 수도하면서 여러 스승을 찾는 장면, 6년의 고행이 성도成道에 결코 도움이 되는 것이 아님을 깨닫고 근처 네란자라 강으로 가서 목욕하고 목녀牧女로부터 유미죽을 받아먹고 정신을 가다듬어 보리수 아래로 가서 정진하는 모습, 태자를 모시던 교진여 등 다섯 수행자

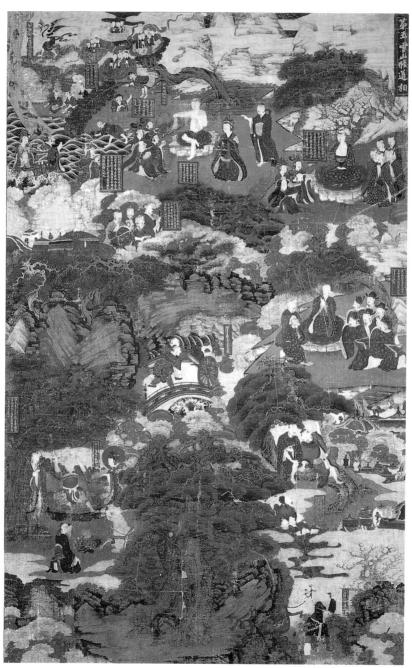

다섯번째 설산수도상도

가 태자의 타락을 가리키며 떠나는 모습, 깊은 명상에 들어 7일째 되는 날 보리수 아래에서 정각을 이룬 장면을 묘사한다.

여섯 번째 수하항마상도樹下降魔相圖는 싯다르타가 35세 되던 해 깨달음을 이룬 자, 즉 붓다Buddha가 된 섣달 초여드레 새벽녘을 묘사한다. 석가가 성도 후 온갖 마군들의 유혹을 물리치고 그들로부터 항복을 받아내는 모습은 당시 인도 사회에 있어 사상계의 대립 양상을 상징화한 것이기도 하고, 다른 한편으로 석존 자신의 내부 갈등을 이겨낸 것을 표현한 것으로 생각된다. 정각을 이룬 여래의 모습과 마왕 파순이 마녀들로 하여금 갖가지 수단과 방법으로 여래를 유혹하는 장면이 도설되고, 어떤 유혹과 방해에도 굴하지 않고 그를 물리친 석가의 위신력을 나타내는 광경이 묘사된다. 여래는 보리수 아래에서 좌상을 취하고 있으며, 수인은 항마촉지인을 결하고 있는 모습이다.

일곱 번째 녹원전법상도鹿苑轉法相圖는 석존이 보리수 아래에서 정각을 이룬 이후 녹야원에서 행한 최초설법〔初轉法輪〕을 나타낸다. 항마촉지인을 결하고 정좌한 여래상 앞에 교진여 등 다섯 비구상이 배열된다. 주위에 제석, 대범, 천룡 등 인도 고대의 신들까지 귀의, 배열한다. 또한 두 사람의 장자가 그려지고 있는데, 수달장자가 재산을 보시하고 정사를 지어 주는 등 공덕을 쌓아서 석존의 설법을 들을 수 있었다는 내용이 묘사된다.

여덟 번째 열반상도涅槃相圖는 석가세존께서 순타에게 마지막 공양을 받으시고 80세에 열반에 들게 되자 불제자들이 열반상을 둘러싸고 슬퍼하는 광경, 시신을 화장하고 사리를 분골分骨하는 장면 등이 묘사

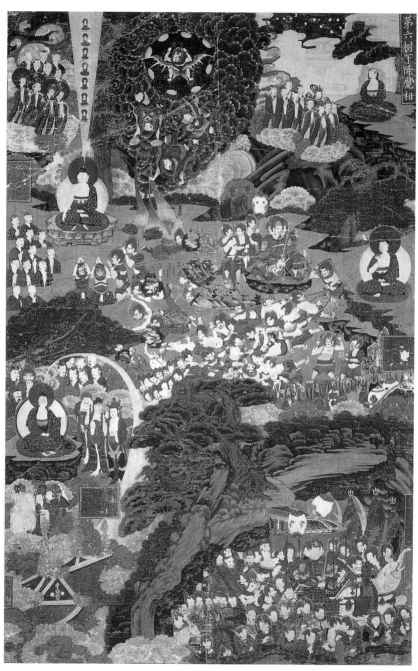

第六樹下降魔相

여섯번째 수하항마상도

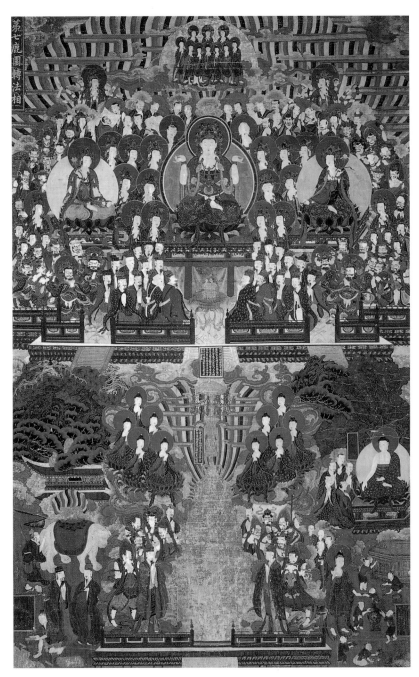

일곱번째 녹원전법상도

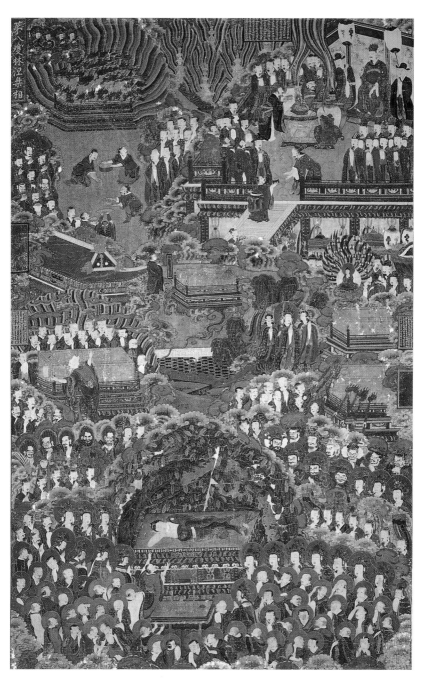

여덟번째 열반상도

되고 있다. 대좌 위에는 와상臥像의 여래상이 자리하고 있는데, 세존이 쿠시나가라성 니련선하 언덕의 사라쌍수沙羅雙樹 사이에서 머리는 북쪽에 두고 얼굴은 서쪽을 향하게 하였으며, 오른쪽 옆구리를 땅에 둔 상을 취한다. 그 주변에는 수많은 보살과 성문 제자들이 괴로워하며 제석, 대범, 사천왕, 역사, 금강, 용왕 등의 신중상들이 슬퍼하는 모습이 표현된다. 석존의 금관이 놓여 있고, 그 앞에는 구름을 탄 여인상, 그 뒤에는 방광放光하는 여래상을 좌상으로 그리고, 그 주변에 군신상을 나타낸다. 구름을 탄 마야부인이 석존의 열반 소식을 듣고 도솔천에서 하강하니 석존은 잠시 일어나서 모후를 만나 설법하였다는 석존 열반의 체험 세계도 도설화한다. 임종을 보지 못한 가섭존자가 7일 후에 돌아오자 두 발을 내보이시는 장면과 정법안장正法眼藏을 전하는 모습, 관을 화장하는 장면과 사리를 분골하여 석존의 사리가 8대국의 국왕들에 의하여 분배되어 간 것을 묘사한다.

③ 삼세불회도三世佛會圖
언제나 함께 하는 과거 · 현재 · 미래의 부처님

삼세불 탱화는 3세계의 주불로 항마촉지인을 취하고 있는 사바세계娑婆世界의 석가모니불釋迦牟尼佛, 좌우에 약합〔不死藥〕을 쥐고 있는 동방만월세계東方滿月世界의 약사유리광불藥師琉璃光佛, 구품인九品印의 수인을 취하고 있는 서방극락세계西方極樂世界의 아미타불阿彌陀佛을 모신다. 대표적 협시보살로는 석가모니의 문수와 보현, 약사불의 일광과 월광, 아미타불의 관음과 세지보살이다. 합하여 삼세여래육광보

갈라보살 제화갈라提和竭羅, 곧 연등불의 화신

정광불 아득한 과거세에 출현하여 석가모니에게 미래에 성불하리라고 예언하였다는 부처로서 연등불然燈佛이라고도 한다

살三世如來六光菩薩이라 한다. 석가모니불을 중심으로 미륵보살과 갈라보살이 협시하기도 하는데, 갈라보살竭羅菩薩은 정광여래定光如來로서 과거불의 성격을 띠고 있으며, 미륵보살은 미래에 성불할 분으로 미래불이기 때문이다.

부처란 절대적 진리를 깨달아 스스로 이치를 아는 사람인 붓다Buddha, 佛陀를 말한다. 흔히 부처를 불교의 창시자인 역사적 인물 석가모니만을 가리키는 말로 생각하기 쉽다. 그러나 부처는 석가모니 한 사람만이 아니라 석가모니와 동격으로 과거 · 현재 · 미래의 삼세와 온갖 방면의 시방十方, 곧 모든 시간과 공간에 걸쳐 두루 있다고 본다. 깨달음이란 항상 존재하는 보편적인 법의 발견이기 때문에 석가모니 이외에 여러 부처가 존재할 수 있는 것이다.

여기서 석존 이전에 6인의 부처가 있었고 그래서 석가모니가 7번째의 부처가 되는 과거칠불過去七佛사상이 생겨나게 되었다. 비바시毘婆尸, 시기尸棄, 비사부毘舍浮, 구류손拘留孫, 구나함모니拘那含牟尼, 가섭迦葉, 석가모니釋迦牟尼가 그들이다. 이미 기원전 3세기에 아쇼카왕이 구나함모니불을 공양하고 그 탑을 수축修築하였다 할 정도로 과거불사상의 전통은 오래된 것이었다. 붓다를 '숲 속의 옛 성을 찾아낸 자', 곧 과거부터 있어 온 진리를 발견한 자라고 보는 것은 이런 불타관에서 나온 것이다.

마찬가지로 과거불이 있으면 미래불이 있다고 사유하였다. 현재 도솔천 내원궁에서 수행중인 미륵보살이 먼 미래에, 이 사바세계에 내려와 미륵불이 되어 중생을 구제한다고 하였다. 이와 같이 시간적으

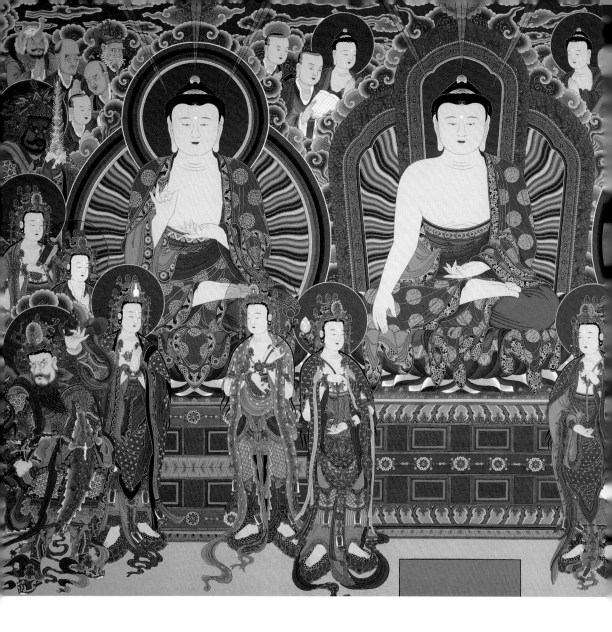

삼세불회도

중앙에 사바세계의 석가모니와 좌측에 동방만월세계의 약사유리광불, 우측에 서방
극락세계의 아미타불이 그려진다. 협시보살은 석가모니의 문수와 보현보살, 약사
여래의 일광과 월광보살, 아미타불의 관음과 세지보살이다. 부처의 진리는 과거·
현재·미래의 시간과 일체 공간에 걸쳐 두루 존재한다고 본다. 이처럼 깨달음의 법
은 시공간을 초월하여 항상 존재하기 때문에 석가모니 이외에 여러 부처가 존재할
수 있다는 사상에서 조성되고 있다.

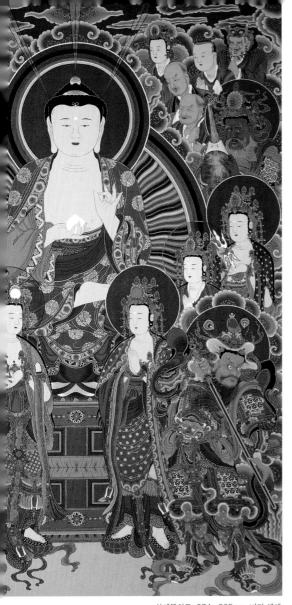

삼세불회도, 274×395cm, 비단 채색

로 여러 부처가 있고, 또 공간적으로도 여러 부처와 정토가 있다고 생각하였다.

과거7불은 계속 확대되는데, 『무량수경』을 보면 오랜 옛날에 정광불定光佛이 이 세상에 출현하여 한없는 중생을 제도하여 해탈에 들게 한 후에 열반에 들었다. 이어서 53불이 차례로 출현하여 중생을 제도한 후 열반에 들었는데, 그 마지막에 출현한 것이 세자재왕여래였다. 이때 한 국왕이 모든 영예를 버리고 출가하니 바로 법장法藏비구이다. 법장비구는 5겁의 사유를 거친 후 48가지 서원을 세워 이를 이루고 아미타불이 되었다. 이처럼 아미타불, 곧 법장비구의 스승인 세자재왕불 이전에 출현한 부처가 정광불을 비롯한 53불이나 된다.

더 나아가 『삼겁삼천불연기경』에서는 3천 부처님을 말한다. 석가모니불은 과거 무수히 많은 시간 동안 출가·수행하며 이 53불의 이름을 듣고 마음에 환희심을 일으켜 이를 다시 다른 사람들이 듣고 알게 하여 서로서로 전해 삼천 명에

53불

이르렀다. 이들은 모두 이구동음으로 제불諸佛의 이름을 부르며 한 마음으로 예배하며 공경하였다. 이러한 제불 예경의 인연과 공덕력으로 무수한 겁의 생사를 초월함을 얻어 처음 1천인은 과거 장엄겁莊嚴劫에 성불하였고, 다음 1천인은 현재 현겁賢劫에 성불하며, 다음 1천인은 미래 성수겁星宿劫에 차례로 성불한다. 만약 중생이 잘못된 행동을 참회하고 지은 죄를 소멸하려면 마땅히 부지런히 53불의 명호를 예경해야 한다는 것이다. 여기서 3천 불사상이 생겨났다.

이 중에서 과거 가장 오래된 부처로서 석가모니의 성불을 예언하여 수기授記를 준 연등불과, 현세에 실제 모습을 보여 수행하고 성불한 석가모니불과, 미래에 성불하여 중생 구제를 펼 미륵불이 삼세를 대표한다.

이와 같이 시간적으로 무수히 많은 부처가 존재하며, 아울러 대승불교가 일어나면서 공간적으로 한 시대에 많은 수의 부처가 있다는 사상이 생겨났다. 이렇게 우주에 존재하는 모든 세계에 과거·현재·미래 할 것 없이 언제나 수많은 부처가 동시에 존재하고 있다는 시방삼세제불十方三世諸佛사상이 나오게 되었다.

일반적인 탱화 불사의 경우 다음과 같이 조성된다.

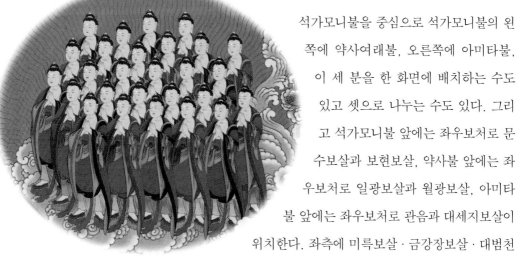

석가모니불을 중심으로 석가모니불의 왼쪽에 약사여래불, 오른쪽에 아미타불, 이 세 분을 한 화면에 배치하는 수도 있고 셋으로 나누는 수도 있다. 그리고 석가모니불 앞에는 좌우보처로 문수보살과 보현보살, 약사불 앞에는 좌우보처로 일광보살과 월광보살, 아미타불 앞에는 좌우보처로 관음과 대세지보살이 위치한다. 좌측에 미륵보살 · 금강장보살 · 대범천왕이 위치하고, 우측에 제화갈라보살 · 제장애보살 · 제석천왕이 위치한다.

10대 제자 가운데 좌측에 5위(가섭, 사리불, 부루나, 가전연, 우팔리), 우측에 5위(아난, 수보리, 목건련, 아나율, 라후라)의 제자를 조성한다.

그리고 8금강, 호계대신과 복덕대신, 동자와 동녀로 조성된다.

④삼신불회도三身佛會圖

진리는 하나이면서 셋이요, 셋이면서 하나이나니

화엄종의 삼신불관三身佛觀에서 유래하였다. 생신生身 또는 색신色身이라는 성불 이전의 몸과 연기의 법을 깨달은 각자覺者로서의 불신佛身, 즉 법신法身의 이신불二身佛사상이 점차 발전되어 대승불교시대인 세친 때부터 법신法身, 보신報身, 화신化身의 삼신불三身佛사상으로 변모하게 된 것으로, 삼신불화는 법신 비로자나불毘盧遮那佛, 보신 노사

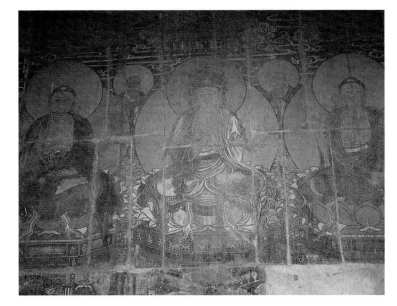

삼신불회도

중국 원대元代. 비로자나불을 주존으로 지권인의 수인에 보살의 화관을 쓰고 있는 삼신불 벽화로써 매우 독특한 도상이다. 우리나라의 경우 노사나불이 보관을 쓰고 있는 예가 많은데 앞으로 연구가 필요한 도상이다. 청룡사靑龍寺 벽화, 1271~1368년

나불盧舍那佛, 화신 석가모니의 영산회도 등이다. 삼신불화는 화엄사상을 상징하는 그림으로서 불교회화사에서는 중요한 의미를 가지고 있다. 이 삼신불은 진리의 본체인 법신과 인과에 따라 나타나는 정토의 불인佛因인 보신과 진리가 변화되어 사바세계에 나타나는 석가불 같은 화신 등인데, 이들은 법法으로 하나가 되지만 나누어지면 셋으로 되는, 즉 진리는 하나이면서 셋이요, 셋이면서도 하나인 이른바 삼신즉일불三身卽一佛이요 일불즉삼신一佛卽三身의 관계에 있다.

법신불은 진리, 곧 우주 자체를 부처의 몸으로 의인화한 것으로, 우주에 충만하여 있는 빛으로 묘사되어 대일여래大日如來라고도 하고, 시방삼세에 항상 있는 청정법신이라 하여 산스크리트어로 바이로차나Vairocana라고도 한다. 법신불은 『화엄경』의 주불로서 천 개의 잎을

가진 연화좌에 앉아 있는데, 100억의 국토가 있으며 100억의 석가를 변화신으로 나타내어 설법한다고 한다. 결가부좌로 앉아 지권인智拳 印을 하고 있다. 왼손의 집게손가락을 펴서 바른 주먹 속에 넣고 오른 손의 엄지손가락과 왼손의 집게손가락을 마주대어 감싸쥐고 있는 자세이다. 이것은 오른손은 불계佛界를 나타내며 왼손은 중생계衆生界를 의미한다. 이는 중생과 부처는 둘이 아니며 미迷와 오悟가 하나라는 깊은 뜻이 있다. 이 부처는 광명과 같아서 특별한 형상이 있을 수 없고 아무런 걸림이 없다. 온 우주에 두루 편재하여 머물지 않는 곳이 없으며 청정무구 그 자체이다. 법신은 진리〔法〕의 몸〔身〕이라는 뜻을 갖고 있다.

보신불은 비로자나불의 정토인 연화장세계에 있으면서 서원을 세우고 거듭 수행한 결과 깨달음을 이루어 부처가 되었다. 부처의 진리와 공덕을 의인화한 것으로 시작이 있으나 끝이 없는 영원한 부처이다. 여기에 속하는 부처가 아미타불, 약사여래, 그리고 노사나불이다. 아미타불은 극락세계의 교주로서 중생구제의 48대원을 발원하여 정토를 세웠으며, 약사여래는 12가지 서원을 세우고 수행을 거듭하였는데, 이 대원을 성취하여 세운 정토가 유리광세계이다. 약사여래는 모든 중생의 고통과 질병을 치료하는데, 왼손에는 약합을 들고 있다.

화신불은 경전이나 종파에 따라 응신불應身佛이라고도 하는데, 중생과 같은 몸으로 이 세상에 나타난 부처, 즉 석가모니를 가리킨다.

불교의 세계관은 고대 인도인들의 이상적인 국토관과 신화를 재구성하여 형상화한 것으로, 삼신불사상은 중국과 우리나라의 종파불교

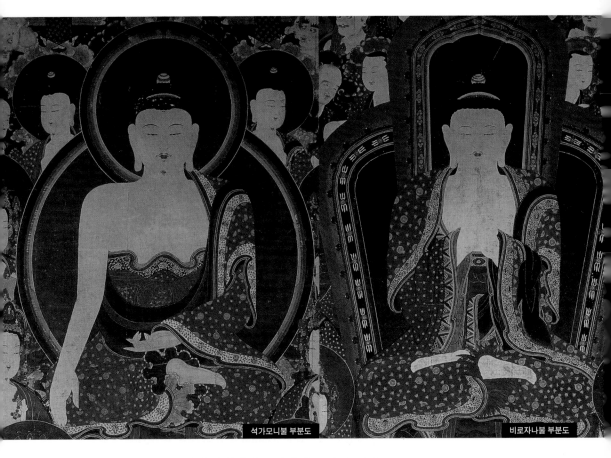

석가모니불 부분도

비로자나불 부분도

통도사 대광명전 후불탱
중앙의 비로자나불을 중심
으로 좌측에 노사나불 우측
에 석가모니불을 모시고 있
다. 영조英祖 35년(1759)

에서 화려하게 꽃피웠다고 할 수 있다.

도상형식은 네 가지 유형으로 나누어 볼 수 있다.

첫째, 전형적인 삼신불회도로서, 중앙 법신 비로자나불은 본존이
지권인과 불형佛形머리칼을, 좌 보신 노사나불은 본존이 시무외인인
중품중생인中品中生印 변형의 보살형(머리칼)이고, 우 화신 석가불은
본존이 항마촉지인의 불형이다. 즉 법신은 지권인의 불형, 보신은 시

120

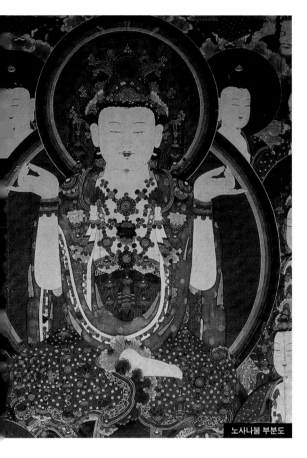

노사나불 부분도

무외인의 보살형, 화신은 항마촉지인의 불형이라는 독특한 도상 형식을 표현하고 있다.

둘째, 삼신불화 가운데 한 폭씩만 단독으로 그리고 있는 이른바 괘불탱 형식으로, 단독의 보신이나 화신을 대형으로 그리거나 대형의 중심불 좌우에 법신불과 다른 보신, 화신불을 배치한다.

셋째, 삼신불과 삼세불을 한 화면에 모아 놓은 그림이다. 주로 오불五佛을 집성하고 있는 삼신삼세불회도 형식으로 삼신불이 주가 되는 경우와 삼세불이 주가 되는 경우에 따라 본존불이 달라진다. 삼신불이 주일 때는 법신 비로자나불이 주불이 되고, 삼세불이 주일 때는 석가불이 되는 구성을 나타내고 있는데, 석가불은 겹치므로 한 석가불을 삭제하여 5불이 상하로 배치되는 오불회도五佛會圖로 구성한다. 삼세불의 중앙에 석가불을 배치하고 좌우에 약사, 아미타불을 두고 있다. 삼신불인 비로자나는 지권인을 짓고, 노사나는 보관을 쓴 보살형에 시무외인, 석가는 항마촉지인, 삼세불인 약사불은 약기인藥器印, 아미타불은 불품중생인佛品中生印을 하고 있어서 삼신과 삼세불의 도상적인 특징이 서로 다르게 나타난다.

넷째, 삼신불과 삼세불을 축소 혹은 변형시킨 변상도變相圖 형식으

로 삼신불 위주인 경우 본존이 비로자나불이고 좌우가 삼세불의 좌우
불인 약사와 아미타불이며, 삼세불 위주일 때는 석가불이 주불이고
좌우에 삼신불의 좌 또는 우불상이나 삼세불 한 불이 배치되는 형식
으로 그린다.

⑤ 열반도 涅槃圖

떠나실 때까지 중생을 염려하다

열반涅槃이란 산스크리트어 니르바나Nirvāna에서 온 말로, 원래 "불어
서 끈다"는 뜻으로 번뇌의 불을 끈 것을 의미한다. 따라서 열반은 탐욕
〔貪〕의 소멸이며, 노여움〔瞋〕과 어리석음〔痴〕이 소멸됨을 뜻한다. 적
정寂靜, 적멸寂滅이라고도 한다. 시작이 없고, 변화가 없고, 소멸하지
않고, 파괴되지 않고, 전생轉生하지 않는 상태를 말한다.

29세에 출가하여 35세에 깨달음을 이룬 후 45년간의 중생제도를 마
치고 붓다는 일행과 함께 숲 근처의 망고밭에 머물렀는데, 그곳에서
순타라는 대장장이로부터 공양을 받게 된다. 그때 먹은 음식이 상하
여 세존의 병세를 더욱 악화시켰는데, 병세가 악화되는 데도 불구하
고 붓다는 여행의 마지막 목적지인 쿠시나가라로 갔다. 마지막 목적
지까지 길을 가기가 대단히 힘들었으나 간신히 강을 건너 말라족이
다스리는 지역의 도성인 쿠시나가라에 도착했다. 일행은 우파바르타
나를 향해 남동쪽으로 가다가 마침내 사라숲에 이르렀다.

숲에 도착하자마자 붓다는 아난에게 사라쌍수 사이에 자리를 깔게
하고서 머리를 북으로 두고 서쪽으로 향해 사자처럼 누워서 정념正

열반도

8그루의 나무가 서 있는 사
라숲을 배경으로 비통에 잠
겨 있는 사부대중과 천룡팔
부, 짐승과 미물들이 슬퍼
하는 장면을 묘사하고 있
다. 떠나실 때까지 중생들
을 염려하면서 "법을 등불
삼을 일이지 남을 등불 삼
지 마라. 자신을 의지처로
삼고, 법을 등불로 삼아 오
직 정진하라"고 말씀하고
계신다.

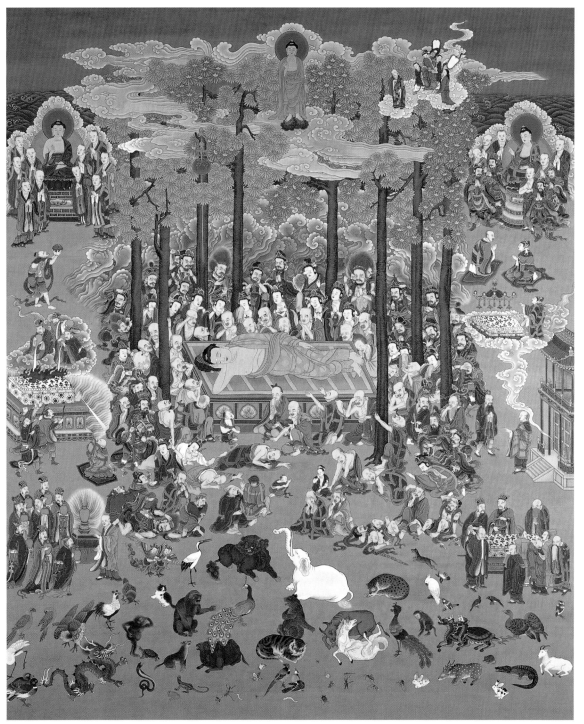

열반도, 240×200cm, 비단 채색

念·정지正智에 머물렀다. 그리고 끝내 그런 자세에서 일어서지 못하고 80세에 멸하셨는데, 비통에 잠겨 있는 사부대중과 천룡팔부중의 모습, 짐승과 미물들까지 슬퍼하는 장면들이 묘사되고 있다.

그리고 각 장면은 세존의 행적에 대해 묘사하는데, 내용은 다음과 같다.

세존의 마지막 안거 때 왕사성에 흉년이 들어 모든 사람들이 고통을 받고 있었다. 편찮으신 세존은 떠날 때를 아시고 차바라탑에서 아난에게 다음과 같이 설하신다. "너희들은 다른 것에 의지하지 말고, 자기를 등불 삼고, 가르침[法]을 등불 삼을 일이지 남을 등불 삼지 마라. 자신을 의지처로 삼고, 법을 등불로 삼아 정진하라."고 말씀하신다. 자등명 법등명自燈明 法燈明의 가르침이다.

세존께서 '순타'에게 설법하시고 공양을 대접받게 되는데, 아주 진귀한 전단나무 버섯을 삶아 세존께 올렸지만 음식이 상했으므로 편찮으신 몸에 병까지 얻게 된다. 순타가 슬퍼하자 세존께서는 "부처가 처음 도를 이루었을 때 공양한 사람과 부처가 멸도할 때 공양한 이의 공덕은 똑같다."고 위로하신다.

세존께서는 아난에게 원한다면 수명을 연장할 수 있음을 세 번이나 묻고 있으나 마왕 파순의 방해로 아난은 결국 듣지 못한다. 세존께서 이에 때가 되었음을 아시고 열반을 결심하게 되는데, 비통해 하던 아난이 부처에게 장례법에 대해서 묻자 전륜성왕의 장례법대로 행하라고 말씀하셨다.

먼저 향을 탄 목욕물에 몸을 씻기고 새 무명천으로 감

세존에게 공양을 하는 순타

부처님은 열반에 드실 것을 미리 알고 계셨다.

되 차례로 5백 겹을 감아서 황금관에 넣은 뒤 거기에 향유를 붓는 것이다. 황금관을 쇠로 된 큰 외관에 넣고 전단나무 외관을 다시 그 밖에 겹쳐 두르고 갖가지 이름 있는 향을 쌓아 그 위를 두텁게 입힌 뒤 화장한다. 화장 후 사리를 수습하여 사거리에 탑을 세우고 탑 표면에 비단을 걸어서 바른 교화를 사모하게 하여 많은 이익을 얻도록 하라고 당부하신다.

그리고 구시성에 들어가시어 말라족의 출생지로 향한다. "쌍수雙樹 사이에 누울 자리를 마련하되 머리는 북쪽, 얼굴은 서쪽을 향하도록 해라. 왜냐하면 내 가르침이 멀리 퍼져 북쪽에서 오래 머물 것이기 때문이다." 아난이 자리를 마련하자 세존께서 승가리僧伽梨를 네 번 접어 그 위에 누우셨는데, 사자처럼 오른쪽 옆구리를 땅에 대고, 발을 포개고 있다.

부처님은 최후 설법으로 "비구들이여, 부지런히 정진하여 한량없는 선善을 이루라. 함부로 굴거나 게으름을 피우지 마라. 이 세상 만물로써 영원히 존재하는 것은 없다."고 말씀하신다. 사라쌍수 아래에서 부처가 열반에 드시자 도리천의 천자들이 우발라화鉢優羅華, 발두마화鉢頭摩華, 구물두화鳩勿頭華, 분타리화分陀利華를 뿌리고 천상의 전단향

승가리 설법할 때 또는 마을에 들어가 걸식할 때 입는 법복
우발라화 푸른 연꽃, 부처의 눈에 비유됨
발두마화 붉은 연꽃
구물두화 붉은 연꽃의 일종
분타리화 흰 연꽃, 부처의 가르침에 비유됨

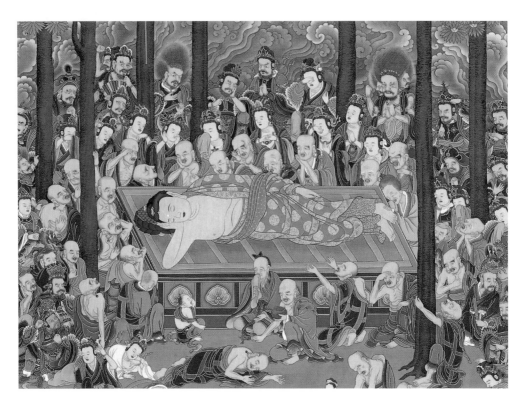

열반에 드신 부처님과 슬퍼
하는 대중들

가루를 세존과 대중 위에 흩뿌렸다. 범천왕과 제석천, 도솔천에 계시
던 어머니 마야부인이 구름을 타고 하강하고 있으며 비사문천왕, 범
마나비구, 도리천의 왕 석제환인 등과 함께 비구들은 너무도 비통함
과 슬픔으로 격정을 이기지 못하고 있다.

　말라족 사람들은 열반을 알린 후 동쪽 성문으로 들어가 거리를 다
니면서 백성들이 유해에 향과 꽃과 음악으로 공양하게 한 후 서쪽 성
문으로 나가 화장하고자 하였으나 천자들이 평상을 움직이지 못하게
방해를 한다.

부처님의 열반을 슬퍼하는
마야 부인

천자들이 유해를 7일 동안 모셔놓고 꽃과 음악으로
예경하고 공양한 후 세존의 유해는 평상 위에 놓이
고, 말라족 청년들은 깃발을 들고 양산을
씌운 후 꽃과 음악을 연주하며 다비장으
로 향하고 있다. 동쪽 성문으로 들어
가서 북쪽 성문으로 나가 희련선강을
건너 천관사에서 부처의 유해를 평상에 내려놓는다. 불도를 독실히
믿던 로이라는 말라족 대신의 딸이 수레바퀴만한 황금꽃을 유해에 공
양하고 있다. 어떤 노파는 "말라족 사람들이 큰 이익을 얻었다. 세존
께서 최후로 이곳에서 멸도하시니 온 국민이 공양하는구나." 하며 크
게 기뻐하고 있다.

천관사에 이르러 황금관의 향나무 더미에 불을 붙이려고 하나 불이
붙지 않자 아나율 존자는 "지금 마하가섭이 제자들을 데리고 오고 있
는데, 화장하기 전에 세존의 모습을 뵙고 싶어합니다. 그래서 그 뜻
을 안 천자들이 불이 붙지 않도록 방해를 하고
있는 것입니다."라고 말한다.

한편 니건자를 만나 부처의 열반을 전해들
은 마하가섭이 급히 돌아가는데 석가족
출신 비구인 발난타는 "잔소리하는
세존이 없으니 이제는 자유로울
수 있다."고 기뻐하고 있다.

가섭은 더욱 슬퍼하며 도착 즉

장례법에 대하여 의논하다.

시 세존의 유해를 뵙고싶어 아난에게 세 번이나 청했지만 거절당한다. 하지만 마하가섭이 향더미로 다가가자 외관에서 두 발을 나란히 내보이신다. 그때 사부대중과 천상의 모든 천자가 예배드리자 발은 홀연히 사라지고 세존의 금관이 스스로 들려 옮겨진다. 이에 마하가섭이 게송을 읊자 향나무 더미는 저절로 타올랐다.

부처의 사리는 구시국 백성들이 한때 분골分骨을 거절하여 전쟁의 위기로까지 치달았으나 향성 사제의 지혜로 위기를 막아낸다.

유골은 여덟 부족에게 분배되었으며 구시국, 파바국, 차라파국, 나마가국, 비류제국, 가유라위국, 비사리국, 마갈타국이 사리를 여덟 등분하여 각자의 나라에 사리탑을 세우게 된다. 향성 사제는 사리를 한 병에 한 섬 가량씩 담아 고르게 분배하였다.

향성 사제는 사리를 분배할 때의 병을 가지고 본국으로 돌아가 탑〔瓶塔〕을 세우고, 필발 마을 사람들은 잿더미를 가지고 탑〔灰塔〕을 세우게 된다. 그리고 세존 생전의 머리털을 가지고 있던 이에 의해 머리털 탑〔髮塔〕이 세워진다.

세존께서 마하가섭 존자에게 법통을 전한 징표에는 세 가지가 있는데, 이를 삼처전심三處傳心이라 한다.

불이 붙지 않도록 방해를 하는 천자들과 늦게 도착한 가섭이 슬퍼하자 두 발을 내보이신 모습

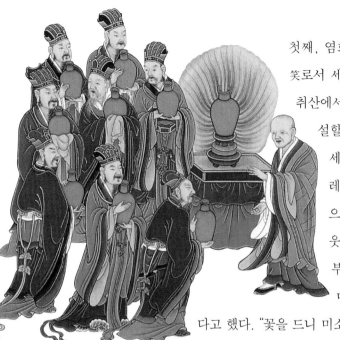

첫째, 염화미소拈化微笑로서 세존께서 영취산에서 가르침을 설할 때, 범천왕이 꽃비를 공양하자 세존께서 꽃 한 송이를 들고 빙그레 웃으실 때 아무도 그 뜻을 몰랐으나 가섭 존자만이 홀로 빙긋이 웃었다〔破顏微笑〕. 이때 세존께서 부처의 지혜〔正法眼藏〕와 깨달은 마음〔涅槃妙心〕을 가섭에게 전한다고 했다. "꽃을 드니 미소 지었다"는 염화미소는 세존이 스스로 체득한 깨달음은 말이나 문자로 전달되는 것이 아니라 마음에서 마음으로 전해진다는 의미로서, 이 말은 송대宋代 이후 널리 퍼져 문자를 내세우지 않는 선종의 기틀이 되었다.

여덟 부족에게 골고루 사리를 분배하다.

두 번째 다자탑전분반좌多子塔前分半坐는 세존께서 설법을 하고 계실 때 가섭 존자가 뒤늦게 도착하자 세존께서 그에게 앉은자리의 반쪽을 비켜주어 앉게 하고 가사로 등을 덮어 주신 일이다.

세 번째는 세존께서 두 발을 내보이신 장면인 곽시쌍부槨示雙趺로, 이렇게 하여 세존의 법통이 마하가섭 존자에게 전해진다.

슬퍼하는 닭, 기린, 고릴라, 표범, 말과 소 등의 동물들

⑥ 괘불掛佛

법당 밖으로 나투신 부처님

정죽 괘불을 거는 긴 장대

예수재 생전에 지은 업을 미리 갚아 사후에 지옥에 떨어질 것을 면하고자 함

수륙재 물과 육지의 모든 고혼을 천도함

낙성재 사찰에서 불사를 마친 뒤 이를 경찬하기 위함

괘불은 불교회화 가운데에서도 매우 독특한 영역을 차지한다. 법당 내부에 현괘懸掛되는 일상적인 불화가 아니고 특별한 행사시 옥외에 높게 봉안되어 의식을 집행하는 것이므로 일반 불화와 차이를 지닌다. 즉 큰 행사시에 전각의 외부에 단을 마련하여 정죽幀竹에 걸고서 법회를 진행할 때 사용하는 것으로, 영산회상의 장엄한 종교적 분위기를 대형 괘불로써 표현하였다는 것은 민중을 대상으로 한 대형 집회, 즉 대중 불교적 성격을 나타내는 것이다.

영산재靈山齋는 석가모니불이 영취산에서 『법화경』을 설법하던 때의 모임을 상징적으로 재현한 것이며, 현실의 도량에 영취산의 석가와 천도 받고자 염원하는 영가를 모시고 공양을 올리고 의식을 베푸는 것이다. 즉 영산재는 의식 도량을 『법화경』의 설법장소인 영산회상으로 재현하여 죽은 이의 영혼을 천도하는 의식인데, 이때 법당의 크기에 비해 법회에 참석할 신도들이 너무 많거나 예수재預修齋, 수륙재水陸齋, 낙성재落成齋 등과 같이 법당이 아닌 곳에서 법회를 할 경우에 사용된 것이 괘불이다.

용흥사 괘불탱

사월 초파일 등의 큰 행사가 있을 때 옥외에 걸고 행사를 치르거나 재를 지내는 용도 등 주로 대중 집회에서 사용된다. 괘불이 많이 쓰이는 불교의식 중 하나로 영산회가 있는데, 『법화경』의 설법처인 영산회상을 하나의 의식절차로 구성해 재현하는 의식이다.

삼국시대의 불화는 주로 벽화가 그려졌지만 고정된 벽면의 장식에서 점차 수요자의 취향에 따라 걸게 그림인 탱화가 등장하기 시작하여 벽화의 기능을 대신하게 된다. 물론 여전히 불전을 장식하는 벽화 그림이 위주가 된 것이 사실이지만 이동이 가능한 탱화는 고려시대에 이르러 차츰 인기를 얻어갔다. 원나라의 지배를 받은 고려말에는 라

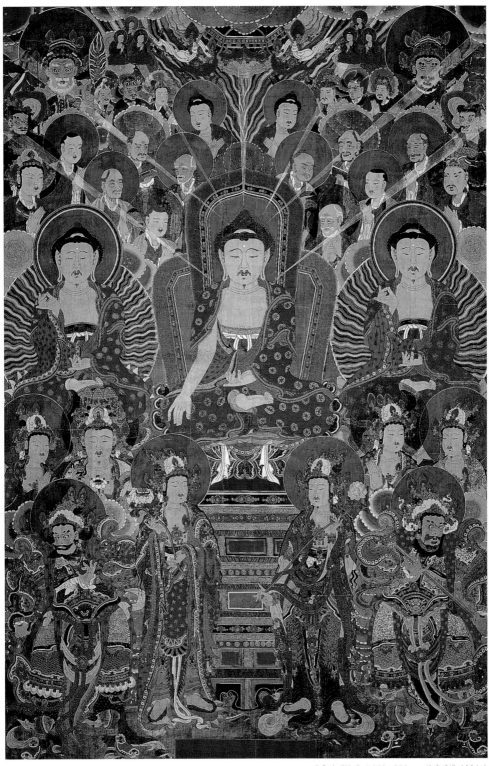

용흥사 괘불탱, 1,003×620cm, 삼베 채색, 1684년

마교 미술의 영향을 받으면서 불화 역시 밀교적인 요소가 짙은 도상으로 그려지고 있다. 괘불의 기원은 탱화와 연원을 같이하는데, 티베트와 밀접한 연관을 지니고 있다고 생각된다. 이들은 오늘날에도 탱화를 탕카Thangka라 하고 있는데, 영정影幀과 후불탱後佛幀이라고 읽는 발음 차이에서도 그 영향을 알 수 있다. 뜻글자로서 "족자 그림 정"과 "탱"은 같은 의미이다. 걸게 그림은 넓은 의미에서 모두 탱화라 할 수 있으며, 이들 탱화 가운데에서도 옥외에 걸리어 법회에 사용된 대형 그림을 통칭 괘불이라 한다. 괘불은 탱화와 같이 고려 후기에 성행된 것으로 짐작되며, 조선시대 후기의 작품들은 현재 다수 남아 있다. 그런데 이러한 형식은 불교 전래국에 있어서도 보편적인 것이 아니고 우리나라를 비롯한 티베트 등지에 제한적으로 나타난다.

괘불화는 대체로 독존獨尊형식, 삼존三尊형식, 또는 군도群圖형식 등으로 많이 조성되고 있으며, 삼존형식과 군도형식을 복합적으로 나타낸 괘불 가운데는 삼세여래육광보살을 등장시키는 괘불도 만들어졌다. 이들은 화면의 구성에 비해서 주불을 큼직하게 묘사하고, 그 외 등장 인물은 상대적으로 작게 표현하고 있다.

그런데 여기서 흥미로운 점은 괘불의 성격이 석가모니의 설법 장면을 나타내는 영산회상의 한 장면이라는 점이다. 1661년 간행된 『오종범음집』의 영산작법의 경우 영산회 의식에는 반드시 영산회상도를 걸고 치르도록 규정하고 있다. 그러므로 몇몇 경우를 제외하고는 주존불이 연꽃을 들고 있는 것으로 표현되고 있는데, 연꽃은 영산회상의 상징인 염화시중拈花示衆을 뜻하는 것이기도 하다. 따라서 석가 삼존,

또는 법法 · 보報 · 화化 삼신三身을 등장시키는 구도 등은 모두 영산회상의 석가불 위주의 도상을 형상화하고 있음을 알게 한다.

독존과 삼존형식을 제외하고는 대체로 주존을 중심으로 그 주변에 보살상과 제자상, 사천왕, 팔부중, 화불 등 군도형식이 묘사되고 있다.

현존하는 괘불은 모두 임진왜란 이후의 작품인데, 전기의 군도형식에서 후대로 내려오면서 양 협시보살이 생략된 입불立佛독존상 형식이 많이 조성되는 등 변화를 보이고 있다. 이러한 괘불은 예수재, 그리고 수륙대재를 막론하고 모두 석가모니를 상징하는 영산탱으로 구성되어 있다. 이를 통해 영산회상에 대한 신앙이 조선시대에 가장 성행하였던 불교 신앙의 한 형태임을 짐작할 수 있다.

⑦아미타내영도阿彌陀來迎圖
서방정토로 인도하기 위해 마중 나온 아미타불

아미타불은 무량수불無量壽佛, 무량광불無量光佛이라고도 한다. 서방 극락정토의 교주로 인간이 수명을 다하면 중생의 근기에 따라 극락세계로 인도해 가는 분이다. 상배의 사람은 직접 아미타불과 보살의 내영을 받고, 중배의 사람은 아미타불의 화불과 성중의 내영을 받으며, 하배의 사람은 꿈과 같이 내영을 받는다고 한다. 여기서 상배자란 욕심을 버리고 출가하여 보리심을 발하고 무량수불을 일심으로 생각하며 여러 가지 선근공덕을 쌓아 저 불국토에 왕생하고자 하는 이들을 말한다. 중배자란 그 불국토에 태어나고자 하는 사람이 출가하여 선근공덕을 닦지 못하더라도 위없는 보리심을 내어 일심으로 무량수불

을 생각하며 더러는 착한 일도 하고 재계도 지키며, 탑과 불상을 조성하고 사문에게 공양하며, 꽃과 향을 사루며 이 공덕을 회향하여 저 국토에 나기를 발원하는 이를 말한다. 하배자란 중생들 가운데서 여러 가지 공덕을 쌓지는 못하더라도 위없는 보리심을 내어 한결같은 정성으로 열 번만이라도 무량수불의 명호를 부르면서 그 국토에 나기를 원하는 이를 말한다.

아미타삼존도는 내영도來迎圖 형식의 도상으로 즐겨 표현되고 있는데, 『관무량수경』에 의거 아미타여래가 왼쪽에는 관음보살, 오른쪽에는 세지보살을 좌·우 보처로 하고 있다. 이 아미타내영도는 13~14세기에 유행된 고려불화 전형의 내영도 형식의 그림으로서, 아미타여래는 망자를 극락세계로 맞이해 가는 자세를 취하고 있으며, 왼손을 가슴까지 들어 손바닥을 위로 향하여 엄지와 장지를 맞대고 오른손은 아래로 내려 손바닥을 바깥으로 하는 내영인의 자세를 취하고 있다. 관음보살은 보관에 화불化佛이 표현되고 있고, 오른손에는 정병을 왼손에는 버들가지를 잡고 있다. 세지보살은 보관에 보병寶甁을, 연화 위에 경책을 올리고 있다. 드문 경우지만 세지보살 대신 지장보살이 등장하는 경우도 있다.

번뇌가 곧 보리菩提라고는 하나 자신의 힘만으로는 깨달음에 이를 수 없는 나약하고 죄업이 무거운 중생을 의식하고 대승불교의 풍토 속에서 태어난 것이 바로 아미타 정토사상이다.

아미타내영도
아미타불의 좌우 보처로 관음과 세지보살이 협시하고 있다. 아미타불은 극락정토의 주인으로 인간이 수명을 다하면 중생의 근기에 따라 극락세계로 인도해 간다.

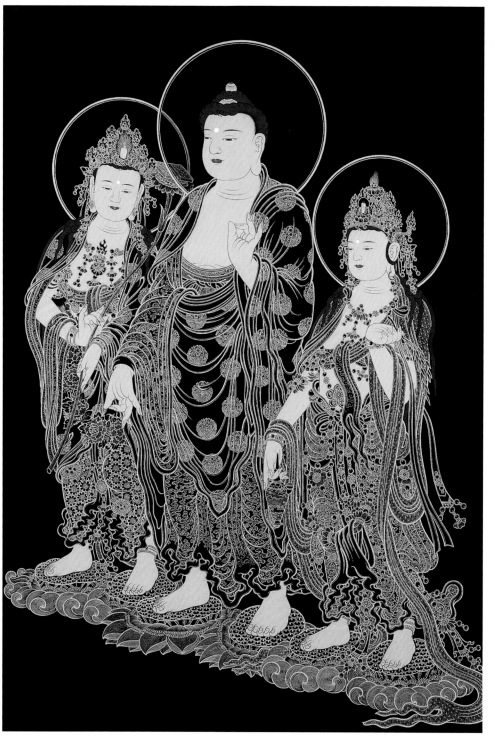

아미타내영도, 136×92cm, 먹바탕금니

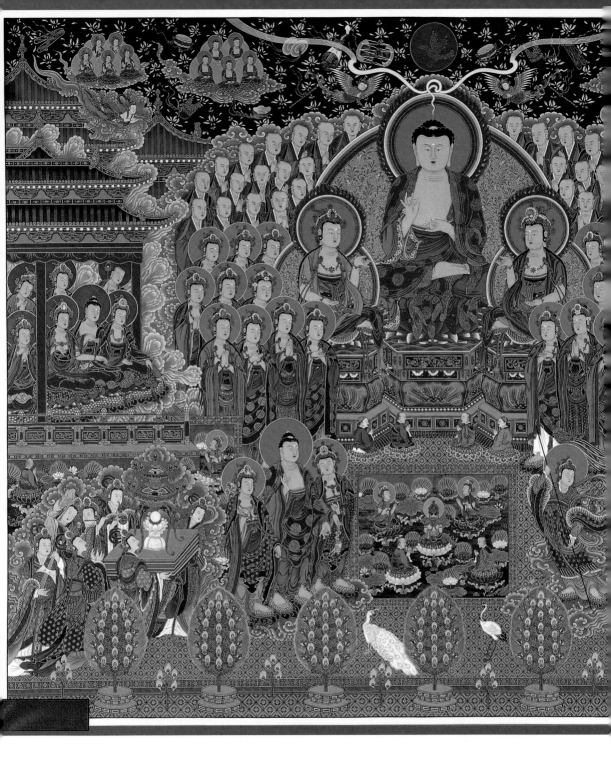

극락구품도, 256×310cm, 비단 채색

⑧ 극락구품도 極樂九品圖

일심으로 명호를 부르면 극락정토가 예 있음에

극락에서의 법회法會를 상징적으로 묘사하고 있는데, 아미타불을 주존으로 행위의 높고 낮음에 따라 극락정토에 태어나는 자들의 아홉 가지 차별[九品]을 극락회상도로 표현하고 있다.

극락정토는 모든 번뇌를 여의고 욕계, 색계, 무색계의 삼계를 뛰어넘는 안락하고 지극히 평정한 곳을 말하며, 모든 불·보살들의 한량없는 공덕의 과보로 나타나는 곳으로 이 사바세계에서 서방으로 십만억 불토佛土를 지나 있다. 현재 아미타불이 그곳에서 설법하고 있는데, 거기서 태어난 자는 고통이 없고 오직 즐거움만 있으므로 극락세계라고 한다.

"대지는 황금색으로 되어 있고 집이나 나무들은 칠보七寶로 되어 있으며, 바닥에 금 모래가 깔려 있는 연못에는 수레바퀴만한 연꽃들이 아름답게 피어 있고, 부처의 화신인 온갖 새들이 맑은 소리로 노래하는데, 그 노래는 바로 부처의 설법으로서 그것을 듣는 자들은 모두 불·법·승의 삼보를 생각한다. 하늘에서는 음악이 들리고, 밤낮으로 세 번씩 하늘에서 꽃이 떨어진다. 여기에는 한량없는 부처의

극락구품도

극락세계는 불교의 이상향으로 이 사바세계에서 서방으로 10만억 불토를 지나 있다. 아미타불이 항상 설법하고 계시며, 모든 일이 구족하고 즐거움만 있고 고통이 없는 안락한 세계이다.

제자와 아라한이 있으며, 다음 생에 부처가 될 자의 수효도 한량없다."(『아미타경』)

세자재왕불의 감화를 받은 법장비구가 2백 10억의 많은 국토에서 훌륭한 나라를 택하여 청정한 국토를 만들고자 하였으며, 또 48대원大願을 세워 모든 중생을 구제하고 다함께 성불하고자 서원하고 장구한 세월을 지나 성불하였으니 바로 아미타불이다.

아미타불의 정토는 정토삼부경으로 알려진 『무량수경』, 『아미타경』, 『관무량수경』에 자세히 묘사되고 있다. 헤아릴 수 없는 광명과 무량한 수명을 보장해 주는 이 극락정토는 윤회를 넘어선 해탈의 경지, 즉 열반의 세계가 정토로 형상화된 것이다. 이 극락세계에서 설법하는 아미타불의 모습으로 조성되는 것이 극락회상이다.

우리나라에서 아미타신앙은 일찍이 삼국시대나 통일신라시대부터 있어 왔는데, 대중 속에 깊숙이 또 광범위하게 뿌리 내렸으며, 고려시대에도 왕실과 귀족 등 지배계층은 물론 민중들에게 여전히 큰 인기를 누렸음은 찬란한 불교예술을 통해 확인할 수 있다.

그리고 조선시대의 불교 억압 속에서도 이에 대한 왕실의 불사가 미약하게나마 꾸준히 지속되었는데, 이는 왕생극락사상이 유교의 효사상과 조상숭배의 관념에 연결되고 있는 것으로, 즉 조상의 명복과 관련이 있다고 생각되었기 때문일 것이다.

서방극락정토의 왕생은 어려운 일이 아니다. 지성으로 참회하며 일심으로 아미타불의 명호를 부른다면 서방극락정토에 왕생할 수 있다고 한다. 일반적으로 염불은 아미타불을 부르는 것이며, 염불을 하면

임종할 때 아미타불이 보살이나 성중들을 데리고 나타나 극락세계로 인도한다고 하였다. 이는 48대원의 힘으로 가능한 것으로, 아미타불 신앙이 일반 민중들의 마음속에 오래도록 인기를 끌 수 있었던 것도 누구나 죽은 후에 아미타불과 보살, 성중聖衆의 내영을 받으며 극락정 토에 태어날 수 있다는 점에 기인한다.

⑨관무량수경변상도觀無量壽經變相圖

고요히 마음으로 관하여 극락에 태어나다

줄여서 관경변상이라고 부른다. 『무량수경』에서는 극락정토에 태어 나고자 원하는 사람을 상배·중배·하배의 세 종류로 나뉘어 설하는 데, 이는 중생의 근기에 따른 구제법의 차이를 의미한다.

극락정토는 아미타불의 본원이 성취되어 건립된 세계로서 흔히 서 방정토라고 하는데, 극락은 내세에 왕생할 세계이므로 극락정토에 태 어난다는 것은 불교의 궁극적인 목적인 부처의 깨달음의 세계에 도달 함을 의미한다. 도상의 경우 최상부는 정토의 아름다운 모습이 표현 되는데, 하늘에는 악기가 그려지며 시방제불이 구름을 타고 내려오는 장면과 극락의 7보수와 연못, 누각이 묘사되고 있다. 아미타불이 계 신 극락을 묘사한 관무량수경변상으로서, 극락세계를 관상하는 16가 지 방법과 극락에 왕생할 수 있는 장면을 도상으로 표현하고 있다.

『관무량수경』을 설하게 되는 인연은, 석가모니가 이 세상에 계셨을 당시 마가다 왕국의 빈비사라 왕과 왕비 위제희, 아사세 왕자에게서 일어났던 '왕사성의 비극'에서 출발하고 있다. 석가의 사촌 제바달다

의 교사를 받은 아사세 왕자가 부왕을 왕궁에 유폐시키고 굶겨 죽인 비극적인 이야기이다. 위제희 왕비의 청을 받은 부처님께서 빈비사라 왕에게 극락정토에 대해 설하고, 정토왕생을 위한 관상觀想 방법으로 16관十六觀을 설하게 된다.

이 경전을 설하게 된 인연 이야기를 서분序分이라고 하는데, 관경서분변상觀經序分變相은 이 부분에 대한 그림이다. 경전의 중심이 되는 내용은 정종분正宗分이고, 이 경전을 펼쳐 널리 가르침을 전하기를 권하는 부분을 유통분流通分이라고 하는데, 경전은 대개 이 세 부분으로 구성된다.『무량수경』에서는 상·중·하의 삼배三輩로 나누어 그 자격에 따라 임종시의 내영상이 다르게 나온다. 그러나『관무량수경』에서는 삼배를 다시 상중하로 나누어 구품九品의 왕생인往生人을 설하고 있으며 내영의 모습도 다르게 나온다. 16관이란 정선定善13관과 산선散善3관으로 정선은 산란한 생각을 쉬고 마음을 고요히 하여 극락세계와 아미타불과 관음·세지보살들을 점차로 보게 됨을 말하며, 산선은 산란한 마음이 끊어지지 않은 채 악을 범하지 않고 선을 닦는 것을 말한다. 여기서 3관은 다시 중생들의 근기에 따라 9품으로 구분된다.

16관법은 다음과 같다.

첫째, 지는 해를 생각하는 일상관日想觀

둘째, 잔잔한 수평을 생각하는 수상관水想觀

셋째, 유리 대지를 생각하는 지상관地想觀

넷째, 극락의 일곱 보배나무를 생각하는 보수관寶樹觀

다섯째, 극락의 8가지 공덕수를 생각하는 팔공덕수관八功德水觀

관경16관변상도
아미타불이 극락정토에 대한 왕생을 설하는 장면과 정토왕생을 위한 16관법을 도상으로 나타내고 있다. 이것은 아미타불과 서방정토를 마음으로 관觀하는 방법을 말하며, 이것을 통해 서방극락정토가 우리 눈앞에 장엄하게 펼쳐지게 된다.

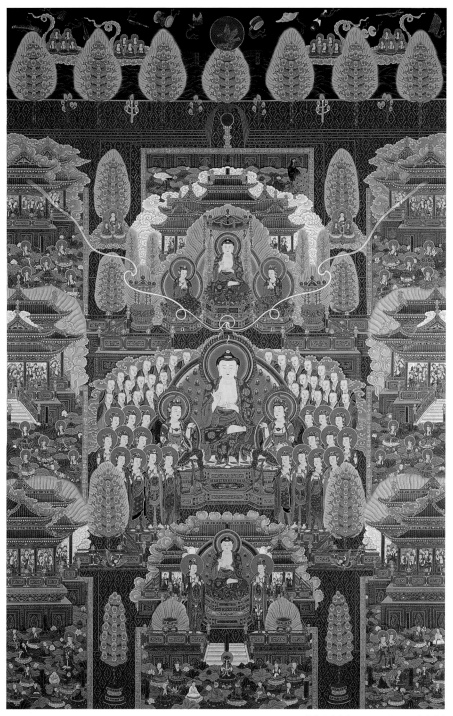

관경16관변상도, 245×160cm, 비단 채색

여섯째, 극락의 오백억 건물을 생각하는 보루관寶樓觀

일곱째, 연화대蓮花臺를 생각하는 화좌상관華座想觀

여덟째, 불상을 생각하는 상상관像想觀

아홉째, 아미타불의 진신을 생각하는 진신관眞身觀

열째, 관세음보살을 생각하는 관음관觀音觀

열한째, 대세지보살을 생각하는 세지관勢至觀

열둘째, 극락의 부처·보살·국토를 다 생각하는 보관普觀

열셋째, 여러 부처님 몸을 생각하는 잡상관雜想觀

열넷째, 상배생상관上輩生想觀 : 上品上生, 上品中生, 上品下生

열다섯째, 중배생상관中輩生想觀 : 中品上生, 中品中生, 中品下生

열여섯째, 하배생상관下輩生想觀 : 下品上生, 下品中生, 下品下生이다.

⑩ 미륵하생경변상도彌勒下生經變相圖

미래 세계 중생의 염원인 메시아

미륵불彌勒佛은 수미산 상단 도솔천兜率天에 주재하는 보살로서, 석가모니 부처님이 입멸하고 약 56억 7천만 년 후에 사바세계의 용화수 아래로 내려와서 성불하고 아직 구제받지 못한 중생들을 제도한다는 부처이다. 이러한 의미에서 미륵불을 미래불이라고 한다. 즉 미래세에 출현하실 부처님이라는 것이다.

미륵불화가 모셔지는 전각으로는 용화전·미륵전이 있는데, 그 사원에서의 주불이 미륵이 될 경우에는 '용화전'이 되고, 그렇지 않을 경우에는 부속전각으로서의 '미륵전'이 된다. 미륵불은 현재 도솔천

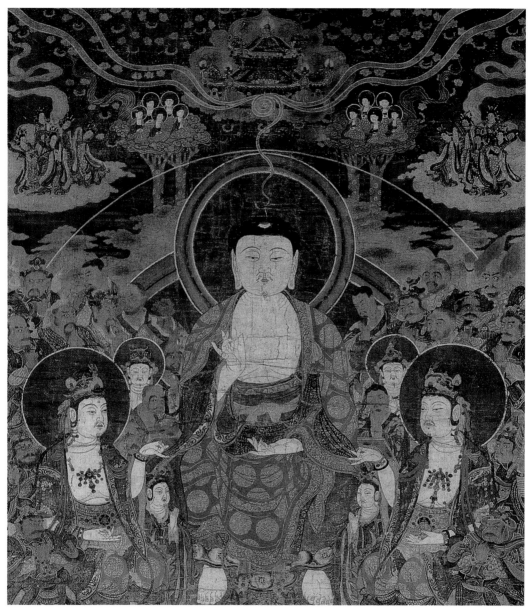

고려 미륵하생경변상도, 176×91cm, 비단 채색, 일본 지온원 소장

미륵하생경변상도

미륵은 부처 입멸 56억 7천만 년 후 도솔천에서 내려와 성불한 뒤, 화림원 용화
수 아래에서 제3회의 설법으로 널리 중생을 제도한다는 메시아적인 성격을 띠고
있는 부처이다. 미륵불이 건설할 용화정토의 세계를 도상으로 표현하고 있다.

에 주재하는 보살이면서 미래에는 성불하여 부처가 될 미래불로서의 두 가지 성격을 지니고 있다. 도솔천 왕생사상과 내세중생 구제사상의 미륵불 신앙은 이미 오래 전 삼국시대로부터 통일신라를 거치면서 고려시대에 이르기까지 크게 성행하였다.

고려시대의 법상종法相宗은 화엄종華嚴宗과 더불어 그 시대의 2대 종파라 하겠는데, 법상종의 주존불이 바로 미륵불로서 그 계통의 사원에서 널리 수용되어 조상造像과 도상圖像이 성행하였음은 더 말할 나위가 없을 것이다. 더구나 세상이 크게 혼란하였던 신라 말, 후삼국 시기에 자신을 미륵불이라 자처하면서 후고구려를 건국(901년)한 궁예를 보더라도 그 시대에 미륵신앙이 얼마나 성행했는지를 짐작할 수 있다.

하지만 조선시대에 와서는 현세불인 석가모니를 중심으로 과거불을 약사, 미래불을 아미타로 하여 모시게 된 예가 매우 많은데, 이는 약사불과 아미타불이 지닌 성격으로 인하여 대중들의 호응이 컸기 때문으로 볼 수가 있다. 다시 말해서 병고로부터의 해방과 수명장수 등과 같은 현세구복, 그리고 사후 극락왕생의 염원이 강렬했던 대중들의 요구가 크게 작용하였던 것이라 하겠다.

미륵불은 엄격히 말하자면 미래에 부처가 될 것이라는 보장을 받고는 있으나 현재는 도솔천에서 미래세의 중생구제를 위한 수행을 계속하고 있는 분으로, 자씨慈氏보살로도 불리우며 대승불교의 대표적인 보살이라 하겠다. 그리하여 예로부터 보살로서의 미륵상과 불佛로서의 미륵상이 병행하여 조성되어져 왔다. 도솔천에서 수행하고 있는

미륵보살도
양손을 앞으로 모으고 있으며, 그 위에 보탑을 들고 있
다. 이는 석가모니의 부촉을 받아 장차 부처가 될 것이라
는 묵시적인 동의가 이루어지고 있으며, 머리 위에 5불
보관(五佛寶冠, 중앙 비로자나불, 동방 약사불, 서방 아미타불,
남방 보생불, 북방 불공성취불)을 얹고 있다. 일본(13세기)

미륵보살에 대해서는 『미륵상생경』에 보
다 상세히 기술되어 있으며, 『미륵하생
경』에서는 용화나무 아래에서 득도하여
대법회를 여는 장면을 기술하고 있다.

『미륵성불경』은 미륵삼부경 가운데서
가장 자세히 묘사되고 있는데, 미륵부처
님이 마가다국 산 속에서 석가모니 부처
님의 당부를 받고, 오랜 세월 열반에 들지
않은 채 굴 속에서 선정에 들어 있던 가섭
존자를 만나 그에게 꽃과 향을 바친다. 이
것이 부처님의 첫 번째 법회로서 미륵부
처님은 첫 번째 법회에서 96억, 두 번째
법회에서 94억, 세 번째 법회에서 92억의
대중을 제도하신 뒤 팔만 사천 세를 누리
시고 열반에 드신다는 내용이다.

이와 같은 경전을 그림으로 나타낸 것
이 경변상도이며, 미륵불화 역시 이들 경
전을 도상화한 것이 일반적이다. 도솔천
궁을 배경으로 하여 미륵보살이 설법하는
장면을 그리고 그 주위로 보살, 성중 및 호
위 무리인 범천, 제석 등을 도회화圖會化
한 미륵정토변상도(또는 미륵상생경변상

도)가 있으며, 미륵하생경변상도는 용화나무 아래에서 성불한 미륵불이 중생을 제도하는 내용을 담은 내용으로 미륵내영도와 비슷한 도상으로 묘사된다.

미륵불화의 구성 형식은 미륵불이 건설할 용화정토의 세계를 도설하고 있는데, 미륵불과 협시보살, 제자, 4천왕, 8부신장 등이 묘사되고, 천녀들과 타방불이 위치하고 있으며, 본존(미륵)의 육계로부터 뻗어 올라간 서광과 천상세계, 즉 미륵불이 하생하기 전의 도솔천궁의 장면을 많이 그린다. 그리고 존상과 그 호위 무리의 아래에는 청문대중들과 미륵불이 하생하였을 때 태어났던 궁전인 시두말대성과 향화를 올리는 인물 등이 묘사되어 있다. 여기서 미륵이 성도 후 전륜성왕 내외와 그 신하들과 시녀, 그리고 미륵의 부모와 일체의 중생들을 세 번에 걸쳐 설법하여 출가 성불케 하였다는 경의 내용이 묘사된다. 또한 농사를 짓는 풍경을 묘사하여 『미륵하생경』의 풍요로운 농경생활을 그리고 있는데, 즉 비가 때를 맞추어 오고 곡식은 풍성하며 한 번을 심으면 일곱 번이나 수확한다는 내용이다.

이와 같은 내용은 경을 압축하여 묘사한 것으로, 혹 예배 대상의 형식으로 만들어진 경우도 있으나 대다수의 경변상도는 경전의 이해를 돕기 위하여 만든 것이라 하겠다. 산과 골짜기가 없고 심지어 언덕도 없이 땅이 평편하고 토지는 비옥하며, 식량도 풍부하여 세상의 모든 것이 번창하며, 땅 속의 보물이 저절로 나타나 진기한 보물이 넘치며, 기후는 온난하고 몸이 건강하여 병을 모르며, 마음이 어질고 평온하여 사악한 생각을 하지 않으며, 세상의 말은 하나로 통일이 되어 세상

어디에서건 어려움이 없이 대화할 수 있으며, 인간의 수명은 팔만 세까지 이른다고 하는 미륵정토로서, 수많은 대중들로부터 간절히 염원되는 이상향을 표현한 것이다.

⑪ 약사불회도藥師佛會圖

중생들을 질병과 재난으로부터 구원해주시다

질병과 고통이 없는 동방 유리광정토의 약사여래는 약사유리광여래 藥師瑠璃光如來의 줄임말이며, 대의왕불大醫王佛, 유리광왕瑠璃光王이라고도 한다.

약사전의 약사불상 뒤에 후불탱화로 모셔지기도 하고, 대웅전 주불인 석가모니불화를 중심으로 그 좌우에 아미타불화와 약사불화가 모셔지는 석가삼존도 형식으로 모셔지는데, 이러한 형식은 대승불교의 특징을 나타내는 것으로 조선시대 후기에 많이 조성되었다. 약사신앙의 시작은 달마 굽타가 『불설약사여래본원경』을 번역하면서부터였다. 현장 역의 『약사유리광여래본원공덕경』(650년), 의정 삼장 역인 『약사유리광칠불본원공덕경』(707년)에서 약사여래의 성격을 구체적으로 나타내고 있는데, 약사여래는 다음과 같이 12가지의 대원을 세워 중생들의 병고와 재난을 제거한다.

광명보조원光明普照願_모두에게 광명이 끝없고 상호가 원만하고자 하는 원
수의성변원隨意成辨願_위덕威德이 높아 중생을 깨우치려는 원

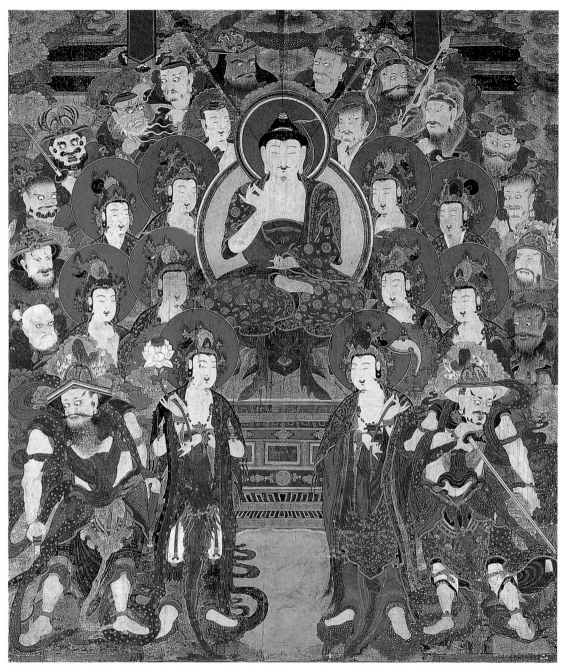

통도사 약사불회도, 223×200cm, 비단 채색, 1775년

통인 시무외, 여원인의 성격
이 같은 두 수인을 합한 것

시무진물원施無盡物願_중생으로 하여금 만족하게 하려는 원

안립대승원安立大乘願_중생으로 하여금 대승교에 들어오게 하려는 원

구계청정원具戒淸淨願_중생으로 하여금 깨끗한 업을 지어 삼취계三聚戒

를 구족하게 하려는 원

제근구족원諸根具足願_일체의 불구자를 완전케 하려는 원

제병안락원除病安樂願_병을 없애어 몸과 마음을 안락케 하려는 원

전여득불원轉女得佛願_여인들을 모두 남자가 되게 하려는 원

안립정견원安立正見願_나쁜 소견을 없애고 부처의 바른 지견을 보게 하

려는 원

제난해탈원除難解脫願_나쁜 지배자나 포악한 무리로부터 구제하려는 원

포식안락원飽食安樂願_중생의 기갈을 면하고 배를 불리게 하려는 원

미의만족원美衣滿足願_의복이 없는 중생에게 좋은 옷을 입히려는 원

약사불회도
약사여래는 중생의 질병과
번뇌를 치유하는 부처님으
로 유리광정토를 주재한다.
12대원을 세워 중생의 고
통을 빠짐없이 구제하고자
대원력을 세운 분이다.

　　사후세계의 극락왕생을 기원하는 서방정토의 아미타불과 함께 약
사불은 인간을 온갖 질병의 고통에서 구제함은 물론, 현생의 수명을
보장해 줌으로써 현세 이익적 또는 현실 구복救福적 성격을 띠는 부처
이다. 대승불교에 여러 불佛이 있으나 약사불과 같이 현실의 이익을
직접적으로 설하고 있는 부처는 없다고 해도 과언이 아니다. 약사경
전이 번역된 이후 약사불이 급속도로 신앙되어진 이유도 그 깊은 구
복적 성격이 바탕이 된 것이라 할 수 있다. 이러한 약사불은 동방유리
광세계를 관장하는 교주로 존재하며 수인은 시무외, 여원인의 통인通
印을 짓기도 하는데, 이는 끝없이 베풀고 소원하는 바를 들어주겠노

약사여래 부분도

라는 뜻을 지닌 수인이다. 이러한 수인 형상을 지닌 약사불은 설법도에서의 아미타불과 흡사하지만 약사불은 왼손에 약그릇 또는 약합을 들고 있는 것으로 구분된다. 초기의 약사불은 약합을 들고 있지 않았는데 8세기 초엽부터 약합을 든 형상이 나타나고 있다. 이는 불공이 번역한『약사여래염송의궤』에 따른 약사의 형상으로 볼 수 있다.

약사불화의 구성 형식은 몇 가지로 구분지어 볼 수가 있는데, 첫째는 약사유리광여래만 단독으로 그린 독존도형식이며, 둘째는 약사불의 협시보살인 좌보처 일광변조보살, 우보처 월광변조보살을 협시로 하여 그린 약사3존도 형식이다. 약사불의 제일협시로는 일광·월광보살이 일반적인데 무진의·보단화보살, 약왕·약상보살도 거론되고 있다. 일광·월광보살의 특징은 보관寶冠에 해와 달을 상징하는 둥근 모양의 붉고 흰 일월상日月像이 있으며, 혹은 둥근 원형 속에 세 발 달린 까마귀(삼족오)와 두꺼비(또는 토끼)가 그려지는 경우도 있다.

셋째는 약사삼존상 외에 12신장과 성중들을 거느린 그림으로서 이를 약사불회도라고도 한다. 약사불회도는 조선조 후기부터 보편적으로 보여지고 있는데, 보살과 성중 및 기타 권속들의 배치 구도는 석가모니불화 및 아미타불화와 그 내용이 크게 다르지 않으나, 다만 타방불의 표현은 하지 않으며, 분신불 및 아난, 가섭 등의 아라한들도 그다지 자주 표현되지 않는다. 이때의 보살은 6대보살, 8대보살, 10대보살 등으로 다양하게 그려지고 있으며, 이들 보살들을 둘러싼 형태로 12신장이 위치한다. 십이약차대장과 십이지신이 결합된 형태로서 명칭은 궁비라宮毘羅-인寅, 발절라跋折羅-묘卯, 미기라迷企羅-진辰, 알나라

10대보살 문수·보현 2대 보살과 관음, 대세지, 무진의, 보단화, 약왕, 약상, 일광·월광보살

�ü 你羅-사巳, 마나라末你羅-오午, 사나라娑你羅-미未, 인다라因陀羅-신申, 파나라波你羅-유酉, 바호라薄呼羅-술戌, 진달라眞達羅-해亥, 주두라朱杜羅-자子, 비갈라毘羯羅-축丑으로 구분된다.

넷째는 약사유리광세계인 동방정토를 묘사한 변상도의 형식으로 조성되는 경우이다.

⑫ 관음보살도觀音菩薩圖
대자비로 중생을 고통을 감싸주는 어머니같은 보살

관음보살은 관세음보살觀世音菩薩을 줄인 말이며, 이밖에 관자재보살觀自在菩薩 등으로 부르고 있다.

관음보살은 관음전 또는 원통전에 모셔진다. 대승불교는 "위로는 진리를 찾고 아래로는 중생을 제도한다"〔上求菩提 下化衆生〕는 이상을 내세우고 있는데, 이를 몸소 실천하는 숱한 보살이 등장한다. 그 가운데서도 "나무아미타불 관세음보살"이 염불의 대명사가 될 만큼 관음보살에 대한 일반인들의 신앙은 매우 열렬하다.

경전으로는 『법화경』의 「관세음보살보문품」과 『대방광불화엄경』의 「입법계품」을 꼽는다. 특히 「입법계품」은 관음도 제작에 많은 영향을 끼치고 있다. 관음보살은 중생을 구제하는 자비의 보살로 대개 아름다운 여성적 이미지로 표현되며 오랜 기간 동안 신앙의 대상이었기 때문에 시대에 따라 그 모습이 다양하다. 머리에 화불이 있는 보관을 쓰고 아미타여래의 왼쪽 협시보살로서의 관음보살이 가장 대표적이며 일반적인 것이다. 수월관음, 백의관음, 양류관음 및 십일면관음과

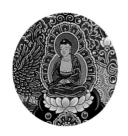

수월관음 보관의 화불

천수관음 등 다양한 모습의 관음보살은 비록 각각의 관련된 경전은 다르지만 모두 자비로운 구제자로서의 모습을 보여준다. 수월관음은 33관음 가운데 한 분으로『화엄경』보타락가산의 그윽한 연못 위에 비치는 달처럼 맑고 아름다운 모습을 나타내는 보살이다.

　남인도 바닷가에 있는 보타락가산에 용맹한 장부이신 관음보살이 거주하고 있다. 바다 한 가운데의 금강보좌 위에는 구법 여행을 하는 선재동자가 53선지식을 두루 찾아뵙는 과정에서, 우연히 관음을 만나 대자비의 설법을 듣는 과정이 묘사된다. 대원광大圓光 가운데 관음보살이 반가좌를 하고 있으며, 보관에 화불이 표현되고, 화려한 보관과 영락, 수놓인 듯 촘촘한 무늬가 그려진 백색의 투명한 사라의 문양은 대단히 치밀하게 묘사되어 보는 사람으로 하여금 감탄에 젖게 한다. 특히 부드러우면서도 유연한 몸매 등이 돋보인다. 버드나무 가지가 꽂힌 정병淨瓶과 한 쌍의 청죽靑竹이 그려지고, 한쪽 발은 연못에 핀 작은 연꽃 위에 놓고 손에는 염주念珠를 들고 있기도 한다. 또한 관음보살의 뒤쪽에는 기괴한 절벽이 있고 발 아래로는 향기로운 연꽃과 산호초 등이 가득 장식되어 있으며 맑은 물이 솟아나는 연못이 있는데, 선재동자가 관음보살을 향해 합장하고 있는 자세로 많이 조성된다.

　이러한 장면은『화엄경』의「입법계품」에 나오는 포타라카Patalaka를 말하는데, 숲과 꽃동산이 아름다운 청정한 산으로, 티베트에서는 법왕궁의 성지를 포타라궁이라 하며, 중국에서는 절강성 영파부의 남방, 바다 가운데에 있는 한 섬을 포타라, 즉 보타산普陀山이라 부른다.

　고려시대 관음보살도에 예외 없이 표현되고 있는 양류, 정병은『청

선재동자

수월관음도
일반인들에게 가장 많이 알려진 도상으로서 고려불화의 수월관음도가 유명하다. 보타락가산을 배경으로 반가부좌의 관음이 계시고, 53인의 선지식을 찾아 나선 선재동자가 진리의 법을 구하고자 여행을 하면서 그들과 만나게 되는 과정을 묘사하고 있다.

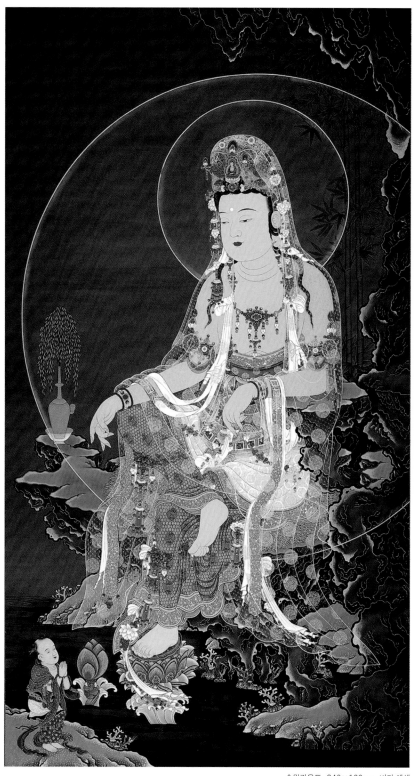

수월관음도, 240×160cm, 비단 채색

관음경』에 그 유래가 있다. 수월관음도의 관음보살의 출처는『화엄경』이지만 도상 안에는『청관음경』의 내용과 신주神呪신앙이 들어 있다.

"옛날 의상법사義湘法師가 처음으로 당나라에서 돌아와 관음보살의 진신眞身이 해변의 굴속에 산다는 말을 듣고 낙산洛山이라 했는데, 이것은 인도에 보타락가산이 있기 때문이다. 이를 소백화小白華라 했는데 백의보살白衣菩薩의 진신이 머물기 때문에 붙인 이름이다. 의상스님은 재계齊戒한 지 7일만에 자구坐具를 새벽 물위에 띄웠더니 용중龍衆과 천중天衆 등 8부중이 굴속으로 스님을 인도하므로 공중을 향하여 참례하니 수정염주 한 꾸러미를 내어주기에 이를 받아 물러 나왔다. 동해의 용이 여의보주 한 알을 바치자 의상스님은 받아가지고 나와 다시 7일 동안 재계하니 드디어 관음의 진신을 보게 되었던 것이다. 관음보살이 '좌상座上의 산꼭대기에 한 쌍의 대가 솟아날 것이니 그 땅에 마땅히 불전을 지을 것이니라'고 말하였다. 이 말을 듣고 굴에서 나오니 과연 대가 땅에서 솟아 나왔다. 이에 금당金堂을 짓고 관음상을 모셨다."는 기록이 있다.

양류관음楊柳觀音은 33관음 가운데 한 분으로 버드나무 가지를 들고 있는데, 관음보살도에 버드나무 가지가 표현되는 데는 또 다른 유래가 있다. 중국인들은 버드나무를 관음류觀音柳라고도 하는데, 온화함의 상징이자 봄의 신호로 여기고, 악마를 물리치는 힘을 갖고 있다고 믿는다. 불자들은 버드나무 가지에 물을 묻혀 뿌리면 정淨하게 하는 효력이 있다고 생각한다. 한편 이란의 건조지역에서는 풀잎에 맺힌 새벽 이슬[水]을 여신인 달[月]이 주는 선물로 여겼는데, 이 두 가

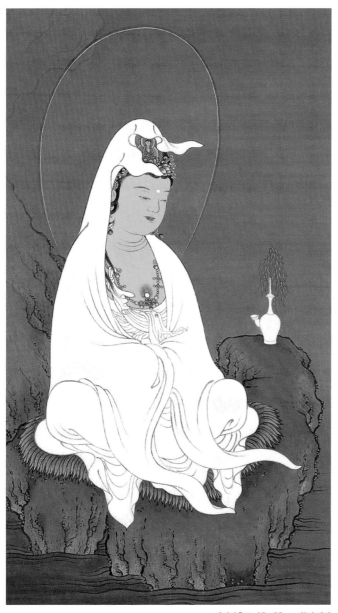

백의관음도, 87×55cm, 한지 채색

지 개념이 합쳐져서 수월관음이 되었을 것이라는 설과 『청관세음경』에 나오는 양지정수楊枝淨水를 공양하여 관음을 청한다고 하는 내용에 근거하여 버들가지를 중시하여 발전한 것이 양류관음과 백의관음白衣觀音이고, 맑은 물을 중요시하여 발전한 것이 수월관음일 것이라는 설이 있다.

또한 관음도에서의 양류의 표현 유래에는 관음신앙의 내용과도 깊은 관계가 있는데, 즉 밀교 계통의 경전인 『청관음경』에 의한 신주신앙이 들어 있는 것이다.

『청관음경』은 『청관세음보살소복독해다라니주경』

을 줄여서 부르는 것이며 달리 『청관음다라니경』이라고도 부른다.

이 경의 내용은 이렇다.

석가가 비사리성의 대림정사에 계실 때 마침 그 나라에 무서운 전염병이 창궐했다. 석가는 신통력으로 서방세계로부터 무량수불과 관음, 세지 두 보살을 청하여 전염병에서 중생을 구제하는데, 관음보살은 중생을 위하여 신주神呪를 설한다. 이 경에는 밀교적인 진언신주眞言神呪와 실천적인 수관법修觀法과 가지加持도 들어 있다.

"옛날 동천축 비사리성에 월개 장자라는 인색하고 탐욕스런 부자가 살았는데 그 나라에 전염병이 돌아서 많은 사람들이 죽어 갔고 마침내는 그의 사랑하는 딸도 그 병에 걸리게 되었다. 죽어 가는 딸을 살리기 위해 월개 장자는 석가를 찾아가서 눈물을 흘리며 애원하였다. 석가는 그를 가련히 여겨 서방세계의 아미타불에게 죄업을 참회하고 간청해 보도록 가르쳐 주었다. 월개 장자는 집으로 돌아와 지성으로 아미타불을 청했더니 아미타불은 관음, 세지 두 보살을 거느리고 내현來現하여 광명으로 비사리성을 비추니 모든 사람들과 월개 장자의 딸의 병도 나았다"는 것이다. 비사리성 사람들이 양류와 정병을 관음보살에게 바쳤으며 관음보살은 모든 중생을 위하여 시방제불구호중신주十方諸佛救護衆神呪를 설하였다. 청관음행법請觀音行法은 양지정수법楊枝淨水法이라고도 하는데, 관음은 왼손에 양류를 들고 오른손에는 조병澡瓶을 잡는다고 하였다.

『법화경』에 의하면 관음보살이 갖는 또 다른 특징의 하나는 중생을 교화하기 위하여 자유자재로 몸을 변화하여 나타나는 데 있다. 설법

156

육도 중생이 지은 업에 따라 머물게 되는 여섯 세계. 지옥도, 아귀도, 축생도, 아수라도, 인도, 천도

여의보주 모두 뜻과 같이 된 다는 구슬

을 듣고자 하는 이가 있으면 왕의 모습이나 비구, 비구니, 바라문 등 33가지의 모습으로 몸을 나타내어 중생을 제도하는데, 밀교가 성행하게 되면서 다양한 변화관음들이 나타난다.

육도六道 중생을 교화한다는 6관음은 다음과 같다.

성관음聖觀音_정관음正觀音이라고도 한다. 인도에서 관음 신앙이 성립된 이후 여러 변화관음이 성립되었다. 형상은 백육색白肉色으로 왼손을 가슴에 대고 오른손에 연꽃을 쥐고 결가부좌의 자세를 많이 취하고 있으며 보관에 천광왕정주여래를 모시고 있는데, 일반적으로 관음을 말할 때는 이 성관음을 지칭한다.

불공견삭관음不空羂索觀音_견羂은 새를 잡는 망이고 삭索은 고기를 잡는 그물인데, 고뇌에 허덕이는 중생을 망과 그물로 모두 구제함을 의미한다. 즉 생사의 바다에서 묘법연화의 견삭을 내려 한 사람도 빠짐없이 모든 중생을 건져 열반의 언덕에 이르게 한다는 관음이다. 관음이 승려의 모습으로 변화되어 정토로 인도해 가는 도상으로 표현되기도 한다.

여의륜관음如意輪觀音_여의는 여의보주如意寶珠, 윤륜은 법륜을 의미하는데, 삼매에 들어 있으면서 항시 법륜을 굴려 6도 중생의 고통을 덜어주고 세간·출세간의 이익을 원만하게 한다. 전신이 금색으로 여섯 손이 있으니 이는 6도를 구제하는 표식으로서 존재한다. 왼쪽에는 사유수思惟手와 여의보주 및 염주를 든 손을, 오른쪽에는 광명산光明山을 누르고 있는 손과 연꽃 및 법륜을 든 손을 그린다. 달리 두 팔만 그

여의륜관음

리는 경우도 있다.

마두관음馬頭觀音_마두대사馬頭大士, 마두명왕馬頭明王이라 불려진다. 무량수無量壽의 분노신으로 여러 가지 마장을 부수고 일륜日輪이 되어 중생의 무명의 어둠을 밝히고 고뇌를 단념시켜준다. 마두馬頭를 머리에 이고 있는 형상으로 나타나고, 생사의 바다를 건너다니면서 마魔를 항복받는 큰 위신력과 정진력을 나타내며, 말 등 가축류를 보호한다. 일반적으로 눈을 부릅뜬 분노의 모습으로 그려져, 인자하고 자비스러운 미소의 일반적인 관음과 다른 모습이다. 불법을 듣고도 수행하지 않는 중생을 구제하기 위한 방편으로 이러한 형상으로 조성된다.

준지관음准眠觀音_준제准提 또는 준니准尼로 음역되며 심성의 청정함을 찬탄하는 이름이다. 천인장부관음天人丈夫觀音이라고 하며 세상에 자주 나타나 중생의 모든 재화와 재난을 없애 모든 일을 성취시켜 준다. 목숨을 연장시켜 주며 지식을 구하고자 하는 소원을 이루어 준다. 진언밀교에서는 그 덕을 찬양하여 칠구지불모七俱眠佛母라 한다. 칠구지는 7억이란 의미로 그 광대한 덕을 나타내는 말이다.

십일면천수천안관음十一面千手天眼觀音_십일면 관음보살은 힌두교의 영향을 받아 인도에서 성립된 최초의 변화관음으로 모든 재난에서 벗어나게 해준다고 하며, 현세이익과 극락에 왕생한다는 내세구복을 보장하여 주는 보살이다. 대표적인 경전인 불공 역『십일면관음재보살심밀언염송의집경』에 시방을 관조하여 모든 중생을 제도한다고 하는 관음보살의 성격을 설명하고 있다.

『천수천안경』에 일체 중생의 이익과 안락을 위한 보살이라고 관음

마두관음

준제 청정을 의미한다

십일면천수천안관음
대자비의 보살로서 중생의 이익을 위하여 변화된 모습으로 표현되고 있다.

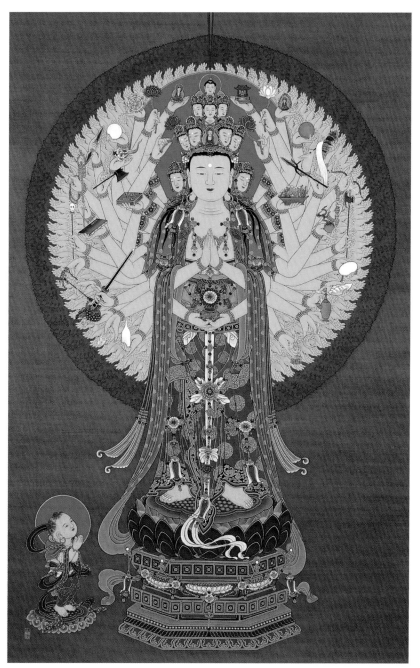

십일면천수천안관세음보살도, 153×98cm, 삼베 채색

의 자비를 최대한 강조하여 묘사하고 있다. 십일면十一面 천수千手 천안千眼이 있는 관음보살로서 6도六道에 빠져 있는 중생을 구제해 주는 보살이다. 천天이라는 것은 일체 중생을 이익되게 하려는 무한의 수를 나타내며, 천 개의 자비로운 눈과 천 개의 자비로운 손은 현세 이익을 들어주는 보살로서의 변화된 모습을 하고 있다.

화면 중앙 전면의 3면은 자비상慈悲相으로 착한 중생을 구제하는 것을 상징하고, 왼쪽의 3면은 진노상嗔怒相으로 악한 중생을 고통에서 구하려는 것을 상징한다. 오른쪽의 3면은 백아상출상白牙上出相으로 정업淨業을 행하고 있는 자가 더욱 정진하도록 권장하고, 후면의 1면은 폭대소상暴大笑相으로 크게 웃는 얼굴로 표현되며, 정상의 1면은 수행한 인因으로 말미암아 도달하는 부처님 지위인 불과佛果에 이른 불면상佛面相을 나타낸다.

2) 중단 탱화

① 104위位 화엄신중도華嚴神衆圖
불법을 수호하고 가람을 지키는 호법신중

신중탱화神衆幀畵는 크게 제석, 범천, 천룡탱화, 39위 신중도, 104위 신중도, 금강탱화 등으로 분류되는데, 화엄신중은 『화엄경』에 등장하는 신중 외에 중국과 한국 등지의 토속신이 가미되어 형성된 신중을 묘사하는 그림으로, 조선 후기에 이르러 우리나라에서 새롭게 조성된

104위 신중탱화로써 상·중·하의 3단으로 이루어지며, 상단에는 밀교적인 신들이 중단에는 원시불교의 호법신 및 중국 도교의 신들이, 하단에는 인도와 한국의 토속신이 조성된다.

160

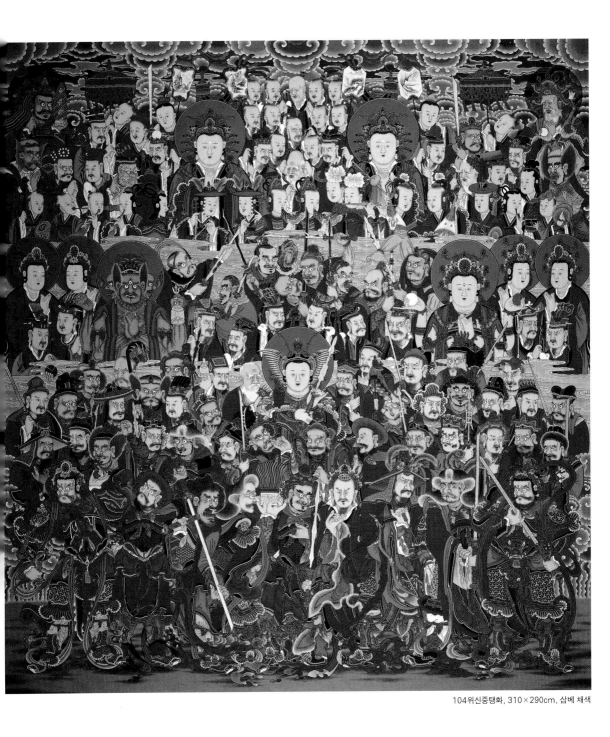

104 위신중탱화, 310×290cm, 삼베 채색

도상이 아닌가 생각된다.

보통 상·중·하의 3단으로 이루어지는데, 상단 중앙의 대예적금강성자는 부처가 화현한 모습으로서 삼두팔비三頭八臂의 형상으로 나타난다. 그는 삼계의 중생을 두루 살피고 시방의 모든 중생을 일체의 악으로부터 보호하는 위력을 가진 명왕으로 온 몸에서 지혜의 불길이 타오르는 모습이다. 아울러 상단에는 8금강, 4보살, 10대 명왕 등 밀교적인 신들이 표현되고, 중단은 범천, 제석천, 사천왕, 팔부중 등 원시불교의 호법신과 태상노군과 자미대제 등 중국 도교의 신들이 주류를 이루며, 하단에는 인도와 한국의 토속신이 조성되고 있다.

금강역사

우리나라의 사찰은 온갖 신들로 가득 차 있다. 사천왕상을 비롯해 인도의 가장 대표적인 신으로 부처님 생전부터 부처님을 호위했다는 제석천, 욕계의 모든 욕심을 버리고 청정하게 부처님의 정법을 실천하는 범천, 그리고 금강역사, 산신 등 이들은 모두 불법을 찬양하고 외호하여 사찰을 청정도량으로 만드는 데 목적이 있다. 이러한 신중은 신의 개념이라기보다는 화엄의 세계에서 등장하는 일체 삼라만상의 의인화 과정에서 나타나는 것으로, 이외에 대예적금강성자, 8금강, 4보살, 10대 명왕 등 밀교적인 신들과 원시불교의 호법신과 성군 등 중국 도교의 신들이 있다. 이들은 인도와 한국의 토속신이 함께 표현되는 다양한 성격의 신들로서, 신중신앙은 104위 내지는 39위 신중이 상중하의 3단 구조에 의해 봉안되었는데, 39위의 경우 화엄신중의 기본적인 배치구도를 나타낸다.

대승불교의 발달과 함께 신앙의 형태가 다양해지면서 많은 신들을

습합하여 104위 신중도가 만들어지는데, 신중은 불법이나 가람의 수호라는 외향적 성격과 벽사辟邪·소재逍災라는 내향적 성격을 지니고 있기 때문에 밖으로는 외적의 침입에서 나라를 지켜주는 신으로서, 안으로는 질병을 없애주고 복락을 기원하는 현세구복적인 성격이 강한 신으로서 오랜 기간 동안 많은 사람들에 의해 꾸준히 신앙되고 예배되었다.

신중단에는 법당 중앙 상단의 부처님께 올렸던 공양구供養具를 퇴공退供해서 올리고 의식을 행하는데, 이것은 신중들이 부처님의 퇴공을 받겠다는 원을 세웠기 때문이다. 안으로는 부처님께 귀의하고 밖으로는 불법수호의 역할을 원력으로 삼고 있다.

이러한 신중들을 한 화면에 모아 표현해 낸 조선시대의 신중탱화는 우리나라 신중신앙의 결정체이자 민중불교의 구현체로서, 비록 불·보살을 그린 탱화처럼 사원의 중심적인 예배 대상이 되지는 못했지만 오히려 민중들에게는 보다 친밀한 신앙의 대상이었다. 현재 조성되어지는 104위 신중의 명칭과 성격을『석문의범』에서는 상단·중단·하단으로 나누어 다음과 같이 기록하고 있다.

8금강 중 1위

예적금강穢跡金剛_석가모니 부처가 화현化現한 모습으로 부정금강不淨金剛, 화두금강火頭金剛이라고도 한다. 더러운 것을 없애므로 예적부정이라 하고, 온 몸에서 지혜의 불길을 내뿜기에 화두라 한다. 엄한 상을 하고 있으며, 삼면三面, 삼목三目, 팔비八臂로서 독사를 몸에 감거나 잡고서 법륜을 굴리면서 온 몸에 불길이 치솟는 형상으로 나타난다.

청제재금강靑除災金剛_중생의 전생 재앙을 없애준다.

4보살 중 1위

10대명왕 중 1위

벽독금강碧毒金剛_유정有情들의 독을 파해준다.

황수구금강黃隨求金剛_모든 공덕을 주재하여 소망을 성취시켜준다.

백정수금강白淨水金剛_보장을 주재하여 열뇌熱惱를 없애준다.

적성화금강赤聲火金剛_부처님을 보면 몸에서 빛을 내어 바람처럼 달려간다.

정제재금강定除災金剛_지혜의 눈으로 혼란의 경계를 물리치고 재앙을 없애준다.

자현신금강紫賢神金剛_굳게 닫혀 있는 마음땅을 파헤쳐 중생들을 깨우친다.

대신력금강大神力金剛_물을 따라 중생을 조절하여 지혜를 성취케 한다.

경물권보살警物眷菩薩_갖가지 방편으로 깨달음을 일깨운다.

정업색보살定業索菩薩_발달된 지혜와 안정된 경계로서 복을 닦게 한다.

조복애보살調伏愛菩薩_중생따라 신통을 나타내어 잘못된 사람을 조복한다.

군미어보살羣迷語菩薩_청정한 음성으로 널리 깨달음을 준다.

10대 명왕은 천부의 신들로서 3보佛·法·僧를 옹호한다. 특히 밀교에서 명왕은 대일여래大日如來의 영을 받드는데, 엄하고 무서운 형상으로 나타나 모든 마군을 제압한다고 한다.

염만달가대명왕焰曼怛迦大明王_동방을 지킨다.

발라니야달가대명왕鉢羅抳也疸迦大明王_남방을 지킨다.

발납마달가대명왕鉢納摩疸迦大明王_서방을 지킨다.

미걸라달가대명왕尾乞羅疸迦大明王_북방을 지킨다.

탁지라야대명왕托枳羅惹大明王_동남방을 지킨다.

이라능라대명왕尼羅能拏大明王_서남방을 지킨다.

마가마라대명왕摩訶摩羅大明王_서북방을 지킨다.

아좌라낭타대명왕阿左羅曩他大明王_동북방을 지킨다.

박라대다라대명왕縛羅撞多羅大明王_하방을 지킨다.

오니쇄작걸라박리제대명왕塢尼灑作乞羅縛里帝大明王_상방을 지킨다.

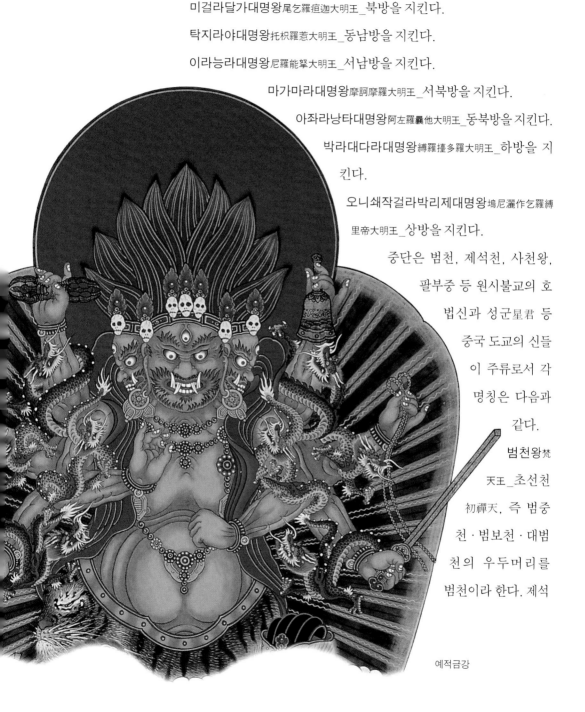

중단은 범천, 제석천, 사천왕, 팔부중 등 원시불교의 호법신과 성군星君 등 중국 도교의 신들이 주류로서 각 명칭은 다음과 같다.

범천왕梵天王_초선천初禪天, 즉 범중천·범보천·대범천의 우두머리를 범천이라 한다. 제석

예적금강

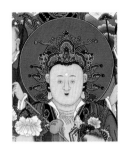

범천왕

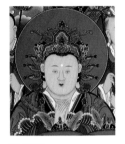

제석천왕

도리천 수미산 정상에 있는 산

광목천왕의 여의주

천과 함께 천부 가운데 주존으로서 불법 수호를 맡고 있다. 전신은 우주의 창조신인 브라흐만이다. 부처가 세상에 나올 적마다 제일 먼저 설법하기를 청한다. 백면白面의 보살상으로 조성된다.

제석천왕帝釋天王_원래의 명칭은 석가제환인드라이다. '석가'는 능能의 뜻이고, '제환'은 천天의 뜻이며, '인드라'는 주인主人의 뜻이다. 즉 '능히 하늘의 주인이다'는 뜻이다. 삼십삼천이라고도 하는 도리천忉利天의 주인이다. 도리忉利는 산스크리트를 소리 나는 대로 적은 것으로 33이란 뜻이다. 수미산의 정상에 있으며 사방에 봉우리가 있고, 그 각각에 8천이 있기 때문에 32천, 여기에 제석천을 더하여 33천이다. 그는 선견성의 수승전에 살면서 수미산의 사천왕을 거느린다. 불법佛法과 불법에 귀의하는 사람들을 옹호하며 백면白面의 보살상으로 조성된다.

비사문천왕毘沙門天王_북방을 지킨다. 재복, 부귀를 맡고 있으며 손에는 보탑寶塔을 들고 있다. 야차의 주인이다. 다문천왕이라고도 한다.

지국천왕持國天王_동방을 지킨다. 흰 수염을 한 노인의 모습에 비파를 잡고 있다. 건달바의 주인이다.

증장천왕增長天王_남방을 지킨다. 중생의 이익을 증장시켜 주며 보검을 들고 있다. 구반다의 주인이다.

광목천왕廣目天王_서방을 지킨다. 큰 눈을 가진 천왕으로 무수한 용을 권속으로 하며, 손에는 용과 여의주를 잡고 있다. 용왕의 주인이다.

일궁천자日宮天子_면류관을 쓰고 두 손으로 규圭를 들고, 낮의 만물 생장을 주관하는 신이다.

월궁천자月宮天子_면류관을 쓰고 손에는 규를 들고, 밤부터 새벽까지 청량한 밤의 일을 주관하는 신이다.

금강밀적金剛密跡_절에 들어가는 문이나 전각의 입구 좌우에 서서 불법을 수호한다. 무장을 하고 손에 금강저를 들기도 하며, 나체상으로 무언가를 내리치려는 분노상으로 나타난다. 불법을 보호하는 제천신諸天神의 통칭이다.

마혜수라천왕摩醯首羅天王_색계色界의 정상에 사는데, 대천세계大千世界의 주인으로 대자재천大自在天이라 이름한다. 세 개의 눈〔三目〕, 여섯 개의 팔〔六臂〕에 일日, 월月을 들기도 하고 연화蓮華, 무기 등의 지물을 들고 있으며 가슴과 팔을 드러내고 있는 백면의 보살상이다.

마혜수라천왕

산지대장散脂大將_북방 비사문천왕 휘하의 팔장八將의 하나로서 24부중을 통솔하고 세상을 순행하며 선과 악을 상벌賞罰한다.

대변재천왕大辯才天王_노래와 음악을 맡은 여신으로, 걸림 없는 변재가 있어 불법을 널리 유포한다.

대공덕천왕大功德天王_길상천吉詳天을 말한다. 구하는 것을 마음대로 승화시켜 주는 대 공덕의 여신이다.

위태천신韋駄天神, 童眞菩薩_32천의 우두머리이며,

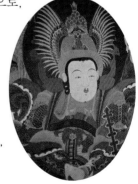

위태천신

지국천왕의 비파

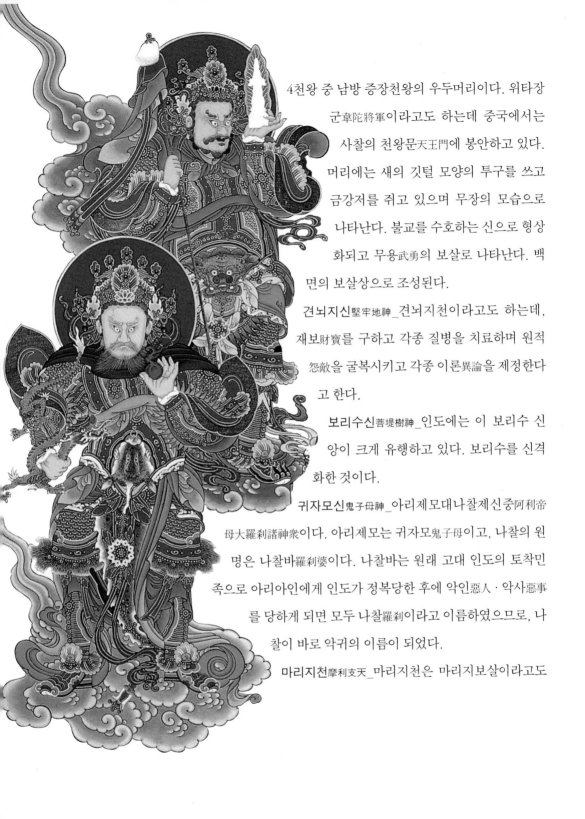

4천왕 중 남방 증장천왕의 우두머리이다. 위타장
군韋陀將軍이라고도 하는데 중국에서는
사찰의 천왕문天王門에 봉안하고 있다.
머리에는 새의 깃털 모양의 투구를 쓰고
금강저를 쥐고 있으며 무장의 모습으로
나타난다. 불교를 수호하는 신으로 형상
화되고 무용武勇의 보살로 나타난다. 백
면의 보살상으로 조성된다.

견뇌지신堅牢地神_견뇌지천이라고도 하는데,
재보財寶를 구하고 각종 질병을 치료하며 원적
怨敵을 굴복시키고 각종 이론異論을 제정한다
고 한다.

보리수신菩堤樹神_인도에는 이 보리수 신
앙이 크게 유행하고 있다. 보리수를 신격
화한 것이다.

귀자모신鬼子母神_아리제모대나찰제신중阿利帝
母大羅刹諸神衆이다. 아리제모는 귀자모鬼子母이고, 나찰의 원
명은 나찰바羅刹婆이다. 나찰바는 원래 고대 인도의 토착민
족으로 아리아인에게 인도가 정복당한 후에 악인惡人·악사惡事
를 당하게 되면 모두 나찰羅刹이라고 이름하였으므로, 나
찰이 바로 악귀의 이름이 되었다.

마리지천摩利支天_마리지천은 마리지보살이라고도

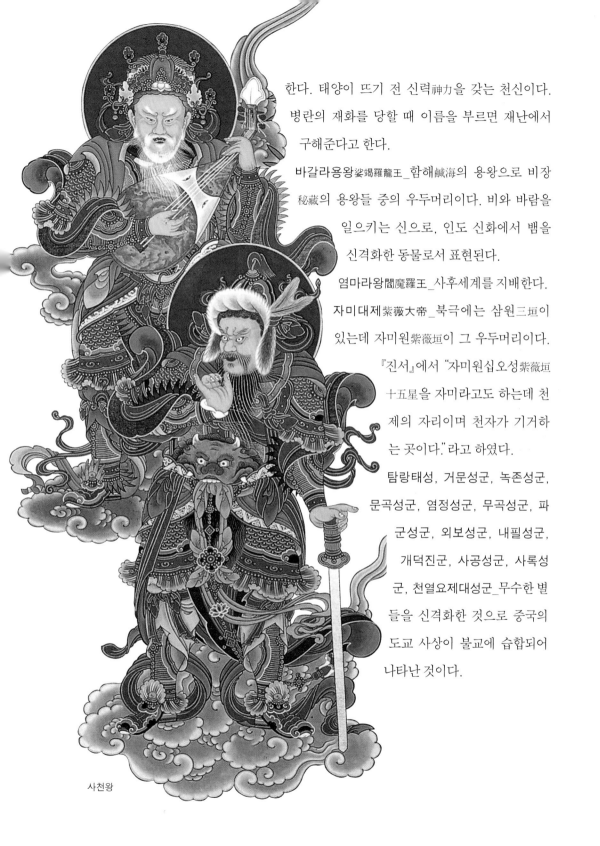

한다. 태양이 뜨기 전 신력神力을 갖는 천신이다.
병란의 재화를 당할 때 이름을 부르면 재난에서
구해준다고 한다.

바갈라용왕婆竭羅龍王_함해鹹海의 용왕으로 비장
秘藏의 용왕들 중의 우두머리이다. 비와 바람을
일으키는 신으로, 인도 신화에서 뱀을
신격화한 동물로서 표현된다.

염마라왕閻魔羅王_사후세계를 지배한다.

자미대제紫薇大帝_북극에는 삼원三垣이
있는데 자미원紫薇垣이 그 우두머리이다.
『진서』에서 "자미원십오성紫薇垣
十五星을 자미라고도 하는데 천
제의 자리이며 천자가 기거하
는 곳이다."라고 하였다.

탐랑태성, 거문성군, 녹존성군,
문곡성군, 염정성군, 무곡성군, 파
군성군, 외보성군, 내필성군,
개덕진군, 사공성군, 사록성
군, 천열요제대성군_무수한 별
들을 신격화한 것으로 중국의
도교 사상이 불교에 습합되어
나타난 것이다.

사천왕

바갈라용왕

아수라왕阿修羅王_천룡팔부天龍八部의 하나이다. 아수라는 범어의 음역으로 무단無端이라는 뜻이다. 인도에서는 절대령, 생명 있는 자 등을 의미한다. 육도六道 가운데 아수라도의 주인공이 되었다. 다른 8부중과는 달리 팔이 여럿이며 손에는 해와 달을 잡고 있고, 투쟁의 신으로 묘사된다.

가루라왕迦樓羅王_천룡팔부의 하나이다. 삼목엄상三目嚴相으로 새 중의 왕이며 뱀이나 용을 잡아먹고 산다고 한다. 금시조金翅鳥라고 표현되며 가릉빈가의 모습과 유사하다.

긴나라왕緊那羅王_천룡팔부의 하나이다. 인비인人非人으로 표현되며 설산에 산다. 미묘한 음성으로 노래하고 춤추며 일체의 중생을 감동시키는 음악신이다.

마후라가왕摩睺羅伽王_천룡팔부의 하나이다. 큰 배와 가슴으로 기어간다고 하며 뱀을 신격화한 것으로 생각된다. 사람의 몸에 뱀의 머리를 하고 있거나 머리에 사두蛇頭를 얹고 있다.

하단은 인도와 한국의 토속신이 함께 표현되는 다양한 성격의 신들이다.

호계대신護戒大神_부처님의 계를 받은 사람들을 옹호한다.

복덕대신福德大神_수壽, 부富 등 5복을 관장하고 있는 신이다.

토지신土地神_절의 경내를 수호하는 신이다.

도량신道場神_도량을 지키는 신이다.

가람신伽藍神_절을 수호하는 신이다.

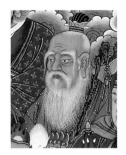

주산신

옥택신屋宅神_집을 지키는 신이다.

문호신門戶神_문을 수호하는 신이다.

주정신主庭神_뜰을 지키는 신이다.

주조신主竈神_부엌을 지키는 신으로 좌우 협시로 땔감을 준비하는 담시력사와 밥을 짓는 조식취모가 있다. 항상 선, 악을 분명하게 살피고 사람의 일을 관찰한다.

주산신主山神_산의 주인으로 만 가지 덕을 갖추고 뛰어난 성품을 가지고 계신 분이다. 그의 권속으로는 후토성모, 오악제군, 팔대산왕, 안제부인, 보덕진군 등이 있다.

주정신主井神_우물신이다.

측신廁神_화장실을 담당하는 신으로 부정한 것을 없애 중생들을 깨끗하게 하겠다는 서원을 가졌다.

대애신碓磑神_맷돌방아신으로 중생들에게 영양을 공급한다.

주수신主水神_물의 신으로, 물은 생명력과 풍요의 원천이며 만물을 소생시킨다.

주화신主火神_불을 담당하는 신이다

주금신主金神_수水, 화火, 금金, 목木, 토土와 밀접한 관계가 있다. 물은 구름과 비를 통해 만물을 소생시키는 신으로 보고, 불은 불길을 내어 어두움을 없애주며, 금은 굳고 날카로워 베고 찌르며 빛을 보면 광명을 발하여 귀천을 자재하게 하는 보물로 이해했다. 나무는 하늘의 빛을 흡수하여 꽃이 피고 열매를 맺고 싹을 틔워서 생명의 뿌리를 이어가게 하고, 흙은 씨를 생성 발전하게 하는 덕을 가지고 있다.

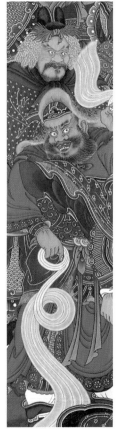

주가신과 주수신(아래)

주성신

주목신主木神_나무를 주관하는 신이다. 숲을 지킨다.

주토신主土神_중생들의 마음자리를 살피는 신이다.

주방신主方神_방향을 수호하는 신이다. 방위는 인간이 가지고 있는 공간 의식의 한 형태이다. 널리 세상 업을 관찰하고 미혹을 끊어주는 신이다.

토공신土公神_중생들의 고통을 구제하는 신이다.

방위신方位神_봄, 여름, 가을, 겨울에 한서의 차이를 결정지어 주는 신이다.

시직신時直神_연·월·일·시를 대표하는 신이다.

광야신廣野神_넓은 들판을 주재하고 관리하는 신이다.

주해신主海神_바다의 신이다.

주하신主河神_물신으로서 하천신을 뜻한다.

주강신主江神_하천과 하천이 한데 모여 큰 강을 이루는데, 그 강을 주재하는 신이다.

도로신道路神_중생들이 바른 길로 다니도록 보호하는 신이다.

주성신主成神_성을 지키는 신이다. 보살들이 불법을 듣고 바른 마음에 안주하여 마음의 성을 수호하였기 때문이다.

초훼신草卉神_풀신이다. 구름처럼 꽃을 피워 묘한 빛을 나타낸다.

주가신主稼神_오곡五穀신이다.

주풍신主風神_바람을 주관하는 신이다.

주우신主雨神_비신이다. 중생의 업보를 따라 이익을 베푸는 일을 담당한다.

172

주주신主畫神_낮을 주관하는 신이다.

주야신主夜神_밤을 지키고 창조하는 신이다.

신중신身衆神_생사 가운데서 중생을 이익하게 하는 신이다.

족행신足行神_한량없는 세월을 두고 여래를 친근 정진함으로서 운신에 자유를 얻은 신이다.

사명신司命神_인간의 수명을 관장하는 신이다.

사록신司祿神_중생의 근기에 따라 그 명예와 위신을 결정하는 신이다.

장선신掌善神_사람들이 착한 일을 한 것을 기록하는 신이다.

장악신掌惡神_사람들이 악한 일을 한 것을 기록하는 신이다.

행병이위대신行病二位大神_사람들이 나쁜 짓을 하면 그 벌로써 병을 주는 신이다.

두창고채이위대신痘瘡痼瘵二位大神_전염병을 주관하는 신이다.

이의삼재오행대신二儀三才五行大神_이의二儀는 천지 음양의 조화이고, 삼재三才는 천·지·인이며, 오행五行은 금·목·수·화·토이니 이 세상 모든 것을 주재하는 신이다.

② 지장보살도地藏菩薩圖

지옥이 텅 빌 때까지는 결코 성불하지 않겠다

지지持地, 묘당妙幢, 무변심無邊心으로 불리는 지장보살은 여래의 경지를 얻었지만 지옥의 고통에서 헤매는 중생의 구제를 위해서 석가모니 부처의 입멸로부터 56억 7천만 년 후 미륵보살이 출현할 때까지 지옥을 주 거처로 삼아 무불시대無佛時代의 일체중생을 구제하도록 석

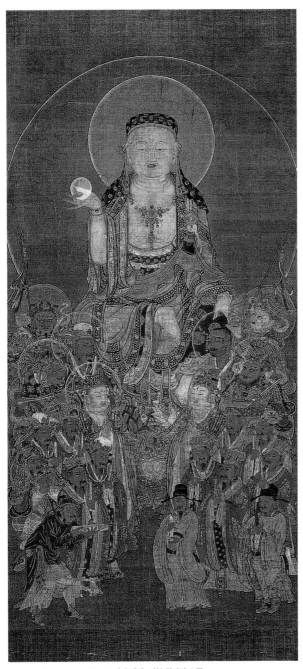

가로부터 부촉받은 보살이다. 마지막 한 사람의 중생이라도 구제하지 못할 경우 결코 성불하지 않겠다는 서원을 세운 분으로 대원본존지장보살大願本尊地藏菩薩이라 한다.

『불공궤不空軌』에서는 "안으로는 보살의 행行을 숨기고 밖으로는 비구의 형상을 나타낸다. 왼손은 보주를 지니고 오른손은 석장을 집고서 천엽千葉의 청련화靑蓮華에 안주한다."고 서술하고 있다.

지장보살은 머리에 두건을 쓰기도 하고, 사문의 모습으로 나타나기도 한다. 두건을 쓴 지장보살의 모습은 중국이나 일본에서는 알려진 바가 없으나 중앙아시아의 돈황이나 트루판, 그리고 우리나라

여래의 경지를 얻었지만 지옥이 텅 빌 때까지는 결코 성불하지 않겠다는 중생구제를 맹세한 대원본존지장보살이 사문의 형상으로 나타나며, 지옥의 문을 깨트릴 수 있는 석장을 짚거나 여의보주를 들고 있다. 지옥의 구주救主로 숭앙받는 보살이다.

고려 지장시왕도, 140×60cm, 비단 채색, 일본 정가당 소장

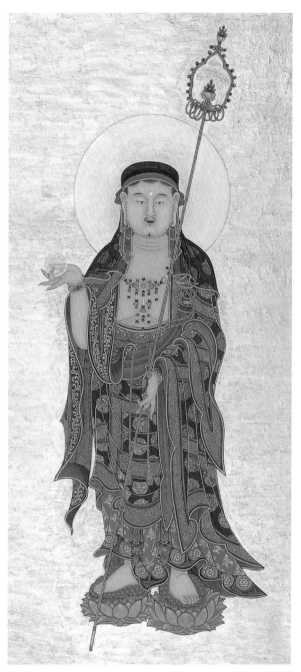

지장보살도, 150×90cm, 비단 채색

의 고려불화에서 많이 볼 수 있는 도상이다. 중앙아시아나 중국의 변방 지방에서는 승려들이 머리에 두건을 쓰는 것이 관례였으며『고려사절요』를 보면 고려시대에도 승려가 두건을 착용했다고 한다. 그리고『지장십륜경』에 의해 삭발한 사문의 모습으로 그려지기도 하고, 보살형으로 조성될 때에는 두건과 영락으로 장엄하고 있는 모습도 있다.

불교에서는 극락정토라는 이상세계와 지옥이라는 고통의 세계를 설정하고 있는데, 명부冥府, 즉 죽음 이후의 세계에 대한 관념에서 지장보살이 등장한다.

명부라 하면 일반적으로 사람이 죽어서 가는 어두운 암흑의 세계를 말하는데, 지장보살은 지옥의 구주

지장보살 독존도
오른손에는 장상명주를, 왼손에는 육환장을 쥐고 있다. 두건을 쓴 모습은 우리나라와 중앙아시아에서 볼 수 있다.

십이환장

救主로 신앙되는 보살이다. 일반적으로 오른손에는 장상명주(寶珠), 왼손에는 육환장六環杖을 쥐고 있다. 육환장은 지옥, 아귀, 축생, 수라, 인간, 천상의 육도윤회六道輪廻하는 중생들을 제도하여 성불케 하는 지장대성地藏大聖의 본원本願을 상징한다.

석장錫杖은 원래 걸식이나 보행시 땅 위의 미물들이 밟히지 않도록 소리를 내어 일깨우는 데 사용하던 것이다. 금속으로 된 윗부분에 고리가 달려 있는데, 그것을 사용하는 자의 신분에 따라 탁발승은 사제四諦를 상징하는 사환장을, 보살은 육바라밀을 상징하는 육환장을, 그리고 부처는 십이연기十二緣起를 상징하는 십이환장을 드는 것이 보통이다.

『대지도론』에 의하면 보주는 용왕의 뇌에서 나온 것으로, 그것을 지니면 모든 악과 독으로부터 보호받으며 불에서도 타지 않고 모든 소원이 이루어진다고 한다.

지장탱화의 주존인 중앙의 지장보살을 중심으로 좌측에 도명존자道明尊者와 우측에 무독귀왕無毒鬼王이 시립하고 시왕, 판관, 동자, 사자, 장군, 아방 등이 표현된다.

도명존자道明尊者_젊은 수도승의 모습으로 나타난다.

무독귀왕無毒鬼王_왕의 모습으로 원류관遠遊冠을 쓰고 홀 또는 경궤經櫃를 들고 있다.

아방阿旁_지옥의 귀졸鬼卒로서 그 형상이 소나 말의 머리를 갖고 몸은 사람으로 표현되기도 하는데, 우두牛頭아방 또는 마두馬頭아방이라고도 한다.

우두와 마두

삼원장군 상원주장군上元周
將軍, 중원갈장군中元葛將軍,
하원당장군下元唐將軍

장군_삼원장군三元將軍이나 건령建靈대장군, 건용乾勇대장군 등이 배열되고 있다.

사자使者_말을 타고 달리는 전령의 모습으로, 머리 뒤에 양각兩角이 높게 꽂힌 익선관翼善冠 같은 것을 쓰고 손에는 두루마리를 들고 있다. 각 왕마다 일직日直사자, 월직月直사자가 대표적인 사자로서 표현되고 있다. 단독탱화로 조성될 때에는 감재사자監齋使者와 직부사자直符使者가 쌍으로 표현되는 것이 보통이다. 감재사자는 망자亡者의 집에 파견되어 망자를 감시하는 역할을 맡고 있으며, 직부사자는 죽은 자

의 죄가 적힌 장부를 저승세계의 왕에게 전달하는데, 두루마리를 든 모습이나 간편한 복장 등은 말을 타고 달리는 전령으로서의 사자의 기능을 보여주고 있다.

판관判官_ 시왕十王의 재판을 보좌하는 인물로서 하급관리의 모습으로 표현된다. 사명司命과 사록司錄이 바로 판관을 지칭하는 말로써, 이들은 인간의 생사를 다스리며 그것을 명부에 기록하는 역할을 맡는데 원래는 도교의 인물이라고 전한다. 사명은 붓과 책을, 사록은 붓이나 두루마리를 들고 있는 모습으로 시왕 좌우에 일반 권속들과 함께 묘사된다.

동자童子_ 원래 도교에서 시중을 드는 시동侍童에서 비롯되었다. 항상 인간 곁에 있으면서 그 사람의 선악 행위를 명부에 기록하며 선과 악을 관장한다고 하여 주선注善동자, 주악注惡동자라고 한다. 동자

선악동자

는 사자나 판관 등과 함께 배열되는데 적게는 2위, 많을 경우에는 10여 위가 배치된다.

그 주위에 여섯 보살이 표현되고 있는데, 지장보살이 육도六道를 능히 교화하는 보살이라는 데서 나온 것이다. 보통 육도중생의 고뇌를 구원하는 용수龍樹보살, 상비常悲보살, 다라니陀羅尼보살, 관음觀音보살, 금강장金剛藏보살, 지장地藏보살을 일컫는다.

지장시왕도 형식은 이미 9~10세기 경 돈황의 지장도에서부터 보이는데 지장신앙과 시왕신앙의 결합에 의해 생겨난 도상이다. 여기서

178

는 지장보살이 중심이 되고 시왕은 지장보살의 권속으로 등장한다.

지장보살이 반가좌 또는 결가부좌를 하고 앉아 있고 좌우로 도명존자와 무독귀왕이 협시로 나타나며, 시왕은 지장보살의 권속으로 표현되고 있다.

시왕은 진광대왕, 초강대왕, 송제대왕, 오관대왕, 염라대왕, 변성대왕, 태산대왕, 평등대왕, 도시대왕, 오도전륜대왕이다. 왕들은 공복公服에 원류관遠遊冠을 쓰고 홀笏을 든 모습이고, 염라대왕은 천자의 면류관을 쓴 모습이며, 오도전륜대왕은 갑옷을 입은 무장의 모습으로 표현된다.

시왕의 직책은 사후 중생들의 죄를 심판하고 처벌하는 것이다. 이 명부시왕 중에서 염라대왕을 제외한 나머지는 불교의 신이 아니라 중국의 민간신앙과 도교 등에서 숭배하던 신들이다. 명부시왕의 형성은 불교와 중국의 민간신앙과 도교가 서로 융합된 결과이다.

특히 지장삼존 형식과 함께 지장과 시왕만을 모신 형식 등 간단한 도상도 보이고 있다.

지장보살은 말법세계末法世界에서 육도중생들을 제도하기 위하여 광대무변한 대원력大願力, 즉 "고통받는 중생들을 다 제도하고 나서야 보리를 증득할 것이며[衆生度盡 方證菩提], 지옥이 비지 않으면 결코 성불하지 않겠다[地獄未空 誓佛成佛]."는 위대한 서원을 하고 있다.

보살이라 함은 상구보리 하화중생의 마음을 가져 위로는 불타 정각의 지혜를 얻기 위하여 불과佛果에 이르는 길을 구하고, 아래로는 중생을 교화하여 그들을 깨달음의 길로 이끌어 가는 것을 동시에 이루

어 나가는 수행자라 하겠다.

이처럼 업인業因에 따라 육도의 윤회를 거듭하는 중생을 구제하기 위하여 일신一身의 성불을 멀리하고 있는 지장보살은 관세음보살과 함께 보살신앙의 대상으로 우리나라에서 가장 많이 신앙되어 왔는데, 이웃 중국에서도 그 명성이 제일 넓게 퍼져 있으며 공덕이 제일 현저한 보살이라 하였다. 이것은 모두 지장보살이 세운 대원력에서 기인한 것으로 볼 수 있다.

지장보살은 석존 입멸 이후 미륵불이 출현할 때까지 오탁악세五濁惡世의 모든 중생을 구제함은 물론, 천상과 지옥에 이르기까지 일체중생을 교화하여 온갖 고苦로부터 구제한다는 대자비의 보살이다. 오탁악세는 5가지 더러움으로 인하여 악한 일이 많이 일어나는 세상을 말한다.

①겁탁劫濁_사람의 수명이 줄어들고 질병, 전쟁 등으로 재액을 입는 것.

②견탁見濁_사견邪見, 사법邪法이 일어나 부정한 사상이 일어나는 것.

③번뇌탁煩惱濁_사람의 마음에 번뇌가 가득하게 일어나는 것.

④중생탁中生濁_사람이 악행만 행하고, 인륜과 도덕을 무시하며 나쁜 결과에 대한 두려움도 없어지는 것.

⑤명탁命濁_인간의 수명이 점차 줄어드는 것.

지장신앙은 신라시대부터 유행하여 고려시대에는 아미타불신앙과 연관을 가지며 성행하는데, 지장보살의 대원 중에서 죽은 사람의 죄를 구제해 주고 지옥의 고통에 빠져 있는 중생들을 인도하여 안락한

정토세계로 이끌어 주는 내용과, 아미타내영도에서 반야용선般若龍船에 중생의 무리를 태우고 서방극락정토로 인도해 가는 내용이 합쳐져 나타난다.

지장보살은 육도의 윤회나 지옥에 떨어져 고통에 시달리는 중생들을 구제해 주는 명부冥府의 구원자로서 대중들에게 크게 부각되어 왔다. 또 아미타불의 협시 보살로서 나타나기도 하는데, 지장은 사찰에서 지장전 또는 명부전의 주존으로 모셔진다.

지장보살은 천관天冠을 쓰고, 가사를 입고, 왼손에 연꽃을 들었으며, 오른손은 시무외인을 하고 있거나, 또는 왼손에 연꽃이나 석장, 오른손에 보주를 들고 있는 모습으로 그려지기도 한다.

오늘날 전해지고 있는 대부분의 지장보살도의 이러한 지물이나 수인은 후세에 편집된 『연명지장경』, 즉 사문의 모습을 하고, 오른손에는 석장錫杖, 왼손에는 보주를 들었다고 하는 내용에 근거하고 있다. 하지만 고려시대서부터 조선시대에 이르기까지 『연명지장경』에 나타나는 왼손과 오른손 지물의 위치가 바뀌어 있음을 자주 볼 수 있고, 가사의 모양도 고려에서 조선으로 오면서 변화를 보이고 있다.

지장보살도는 단독으로 그려지는 독존형식, 도명존자와 무독귀왕을 협시로 한 지장3존도, 그리고 범천·제석·도명존자·무독귀왕·사천왕 등과 함께 그려진 9존도, 앞의 9존도에 명부의 시왕과 사자까지 그려진 군도群島 형식의 지장시왕천부왕도地藏十王天府王圖 등 다양하다. 이외에도 지장보살은 지옥도, 감로도甘露圖, 삼장보살도三藏菩薩圖 등에서도 나타나며 여러 부처의 협시로 나타나기도 한다.

지장보살 독존 형식은 입상立像과 좌상坐像이 있는데 대부분 입상으로 표현되며, 3존도 형식에서는 도명존자와 무독귀왕이 협시로 등장한다. 한편 몇몇 예로서 개 형상의 동물이 그려지고 있는데, 문수보살의 화신인 금모사자金毛獅子 1구가 등장하는 경우도 있다.

지장7존도 형식은 지장을 본존으로 하여 4보살과 도명존자와 무독귀왕이 협시로 나타나는데, 이는 비교적 보기 힘든 형식이다. 즉 지장의 협시보살은 육도를 상징하는 용수, 관음, 금강장, 다라니, 상비, 지장의 육보살六菩薩이다. 지장7존도에서 보여지는 4보살은 6보살 중의 4보살만을 그린 형식으로 볼 수 있다.

9존 형식은 전술한 6보살 및 도명, 무독귀왕이 협시로 나타나는 예도 있다. 이외에는 군도형식을 취하는 예가 있는데 지장본존을 위시하여 도명존자와 무독귀왕, 범천, 제석천, 사천왕 그리고 명부의 시왕들과 사자 및 판관들이 한 화면에 그려진 것으로 지장시왕도地藏十王圖라 칭한다. 또한 지장시왕도와 같은 구성 형식에 지옥 전경을 첨가시킨 그림이 있는데, 이는 『지장보살본원경』의 내용을 도상화시킨 그림, 즉 지장경변상도의 일종으로 볼 수 있다.

③ 삼장탱화三藏幀畵

명부신앙의 확대

삼장보살도三藏菩薩圖는 보살신앙, 그 중에서도 지장보살 신앙이 확대·발전됨에 따라 다양한 욕구가 형성되면서 나타난 것으로서, 우리나라에서만 보여지는 독특한 불화양식이다. 같은 여래라 할지라도 법

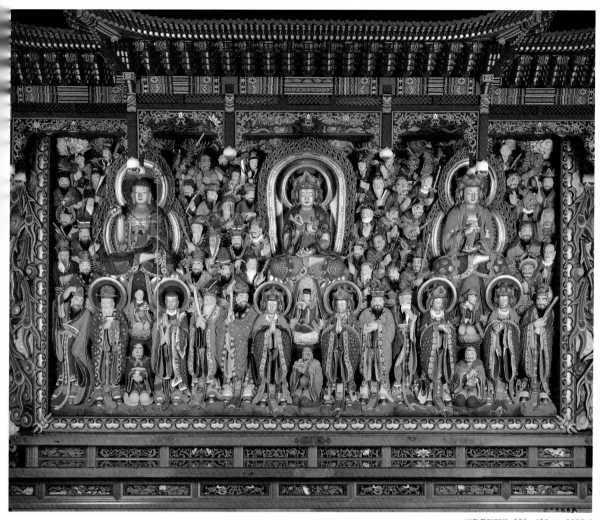

삼장목각탱화, 290×420cm, 2002년

목각탱화로 조성된 예인데, 요즈음은 많이 모시지 않는 탱화로서 지장신앙이 확대
발전되어 나타나는 형식이다. 중앙에 천장보살, 좌측에 지지보살, 우측에 지장보살
이 등장하고 있으며, 목각탱화의 경우 사계절이 뚜렷한 우리의 기후 조건으로 인해
충분한 건조기간을 거쳐야 하는 등 긴 시간과 공력을 필요로 한다. 최근에 조성한
예로 석채를 사용하여 채색하였다.

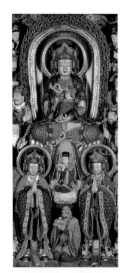

천장보살

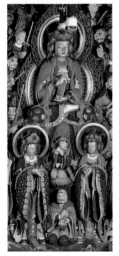

지지보살

신, 보신, 화신의 삼신불 사상이 등장하게 되는데, 삼장보살도 또한 이와 같은 형식을 빌어 나타나게 되어 법신의 천장보살天藏菩薩, 보신의 지지보살持地菩薩, 화신의 지장地藏보살이 등장한다. 이는 보살신앙이 부처를 신앙하는 격과 비견될 수 있는 의미 있는 현상이다. 현재 전해지는 것으로는 16세기경에 그려진 삼장보살도가 가장 이른 것이다. 17~18세기의 작품은 다소 전해지고 있는데, 해인사, 통도사, 범어사, 직지사, 남장사 등의 전통적인 사찰에서 볼 수 있다. 요즈음은 조성되는 예가 그리 많지 않다.

삼장탱화는 중앙에 천장보살, 좌측에 지지보살, 우측에 지장보살의 3회상會上을 한 폭에 조성하고 있다.

천장보살은 상계교주上界敎主로서 그 권속은 천부중天部衆을 거느리며 보통 설법인의 자세를 취하고 있는데, 협시는 진주眞珠와 대진주보살이다. 천부는 지상에서 시작하여 지거천地居天의 정상인 33천까지를 말한다.

지지보살은 유명계교주幽冥界敎主로서 경책을 들고 음부, 곧 지부중地部衆을 거느리고, 협시는 용수보살과 다라니보살이다. 지부는 북두칠성과 일월성수日月星宿 등으로 그 권속은 지상의 여러 신중이다.

지장보살은 명계교주冥界敎主로서 명부중冥部衆을 거느리고 있으며, 협시는 도명존자와 무독귀왕이다. 명부는 시왕 등 제위권속諸位眷屬으로 모두 명계의 신중이다.

세 보살의 성격을 보면, 천장보살은 대비력大悲力보살, 지지보살은 지행력智行力보살, 지장보살은 서원력誓願力보살이다.

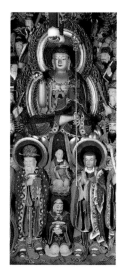

지장보살

마지 부처님께 올리는 공양

지금은 경전이나 의궤상의 문제 등으로 인해 부처님 그림과 같은 양식으로 그리지 못하게 되어 그 존재 의미가 사라지면서 천장회상 부분이 제석탱화로, 지지회상 부분이 신중탱화로 그려지고 있다. 하지만 신앙 중 명계 신앙이 강조되면서 지장탱화는 계속 조성되고 있다. 삼장탱화는 주로 대웅전 좌벽에 모시며, 재가 있을 때 삼장단에 마지摩旨를 올린다.

④ 명부시왕冥府十王탱화
영혼의 여정에서 만나는 열 분의 대왕

명부는 사람이 죽어서 머물러야 하는 세계이며, 명부전冥府殿은 망자가 사후 중음中陰에서 헤매지 않고 육도윤회의 고통에서 벗어나 극락왕생하기를 기원하는 곳이다. 생전에 재를 올려 사후 지옥에서의 고통을 면하고자 기원하는 곳이기도 하다. 인간 사후에 관한 관념을 가시적으로 표현하고 있는데, 지장보살도나 시왕은 명부의 도상이라 할 수 있다. 여기서는 지장탱화를 중심으로 그 좌우에 시왕도를 모시는데 기복祈福과 망자의 영가천도를 위한 도량으로 큰 비중을 차지하고 있다. 고려시대까지만 해도 지장보살은 지장전에, 시왕은 시왕당 등에 각각 따로 봉안되었다. 조선 초기에 명부전이 새롭게 형성되면서 모두 함께 봉안되고 있다.

시왕十王은 불교와 도교에서 연원하였으며, 명부에서 죽은 자의 죄업을 심판하는 열 명의 대왕을 말한다. 고려시대에는 지장보살신앙과 시왕신앙이 결합된 『예수시왕생칠경』이 전래되어 지장보살과 시왕이

함께 지옥의 구주救主로서 숭배되었다. 여기에는 인간이 사후에 생전에 지은 과보에 대한 심판을 받아 죄가 있는 자는 지옥에 떨어져서 고통을 받고, 선한 일을 한 자는 인간이나 천상에 태어난다고 설해져 있다.

시왕 외에도 그 권속 무리와 팔대지옥을 그려 넣어 보는 이로 하여금 그 처참함에 두려움을 가져 다시는 죄를 짓지 말자는 생각을 갖게끔 하고 있다.

상단에는 시왕의 심판 모습이 그려지며 하단에는 지옥 장면과 함께 망자들의 죄업을 심판하고 그곳에서 지옥의 고통을 느끼게 하는 장면이 그려진다. 마지막에는 육도윤회의 장면이 묘사되고 있는데, 천상에 태어나는 경우와 소, 말, 돼지 등이나 미물로 태어나기도 하는 과정을 보여주고 있다. 이 도상들은 악업을 경계하고 선업을 장려하는 권선징악의 교화적 기능을 강하게 드러낸다. 그림 한 폭에 한 분의 왕과 그가 다스리는 지옥의 양상을 그리는 거의 동일한 구성을 갖고 있다. 홀笏을 들고 있는 점 등은 제왕의 이미지에서 시왕의 모습을 형상화한 것이다.

시왕각부도

시왕도 하단에 표현되는 지옥 장면의 경우 초기의 시왕도에서는 『예수시왕생칠경』의 내용을 충실히 반영하고 있으나 시대 또는 지역에 따라 차이를 보이는데, 시대가 지날수록 창조적인 도상과 함께 초

『예수시왕생칠경』원명은 『불설염라왕수기사중예수 생칠왕생정토경佛說閻羅王授 記四衆預修生七往生淨土經』으 로 6도사상과 도교적인 민 간신앙이 결합하여 당말唐 末에 성립한 위경이다. 경문 간에 찬송을 넣어 화도畵圖 를 가미한 형식으로 만들어 졌다

본에서 상단의 시왕의 성격과 하단의 지옥 장면이 일치되지 않고 있 음을 알 수 있다.

『예수시왕생칠경』에서는 십대왕十大王을 다음과 같이 설명하고 있다.

제1 진광대왕秦廣大王_시왕 중 첫 번째 왕으로 명도冥途에서 망인의 초 칠일初七日의 일을 관장하는 관청의 명관冥官이다. 망인들은 자신이 지은 죄업에 따라 죽은 후 칠일 째 되는 날에 이 대왕 앞에 나아가 죄 업의 다스림을 받는다. 도산지옥刀山地獄을 관할한다.

제2 초강대왕初江大王_진광왕의 처소에서 재판을 받은 후 명도에서 망 인의 이칠(2·7)일의 일을 맡은 왕이다. 초강初江가에 관청을 세우고 망인의 도하渡河를 감시하므로 초강왕이라고 한다. 나하진을 건너 초 강왕의 처소에 다다른 죄인들이 겪게 되는 지옥의 장면들을 묘사하고 있다. 확탕지옥鑊湯地獄을 관할한다.

제3 송제대왕宋帝大王_명도에 살며 망인의 삼칠(3·7)일의 일을 관장하 는 왕이다. 대해大海의 동남 옥초석 밑의 대지옥에 거주하고 있다. 대 지옥 안에 별도로 16지옥을 두어 죄의 경중에 따라 죄인을 각 지옥으 로 보내는 일을 맡고 있다. 한빙지옥寒氷地獄을 관할한다.

제4 오관대왕五官大王_명도에서 오형五刑을 주관하는 왕으로 망인의 사칠(4·7)일의 일을 맡아본다. 오관왕도 원래는 도교의 인물로서 염 라대왕 밑에서 지옥의 여러 일을 맡아보았으나 불교에 흡수되어 시왕 중 네 번째 왕이 되었다. 인간의 생전에 관한 모든 업은 사후 오관왕 앞에서 심판을 받게 된다. 검수지옥劍樹地獄을 관할한다.

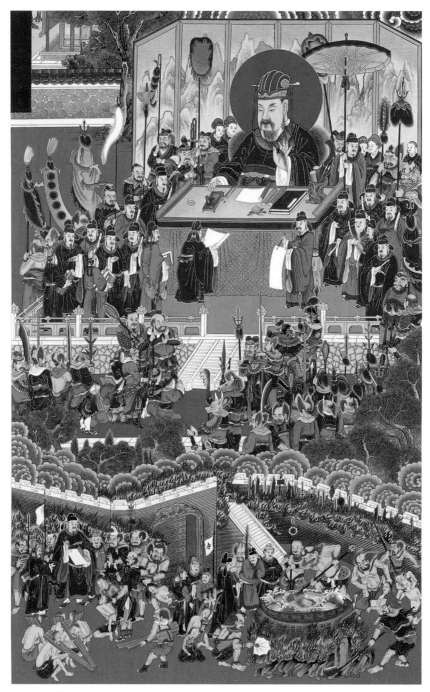

제1 진광대왕

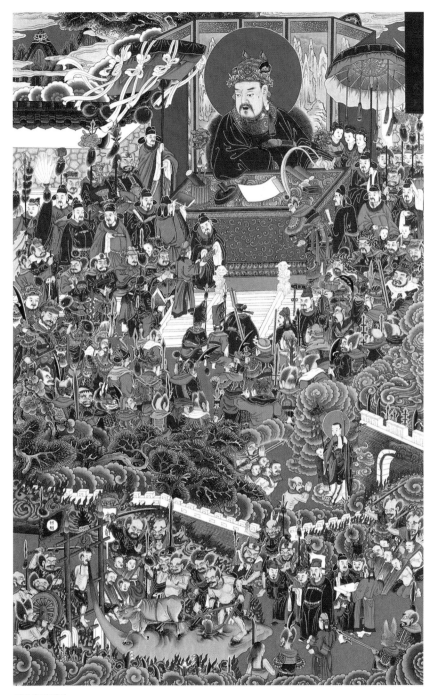

제2 초강대왕

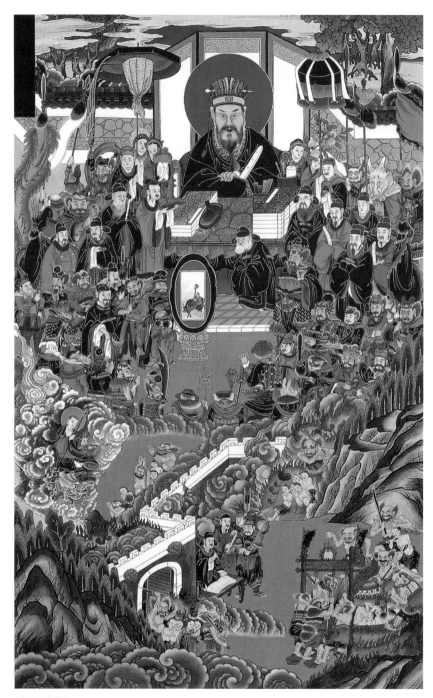

제3 송제대왕

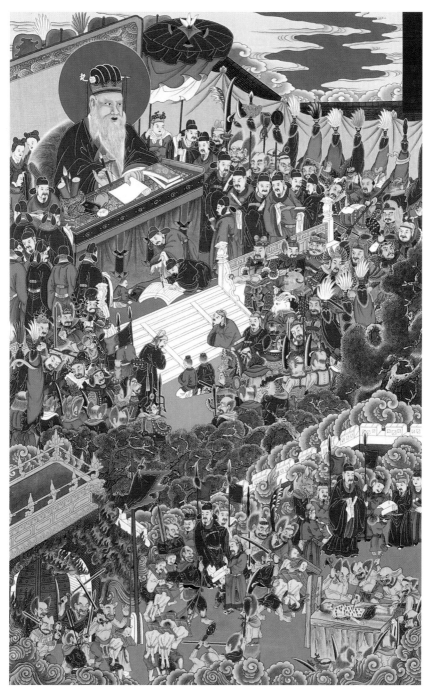

제4 오관대왕

제5 염라대왕閻羅大王_시왕 중 다섯 번째 왕으로 야마夜摩, 염마焰摩·琰摩 등으로 불리며 망인의 오칠(5·7)일의 일을 관장한다. 인도 고대 신화에 나타나고 있는데, 죽음을 상징하는 신이었다가 승격되어 명계의 왕이 되었다. 지옥의 천자로서 권속들을 거느리고 지옥을 지배하며 나아가 인간의 수명을 관장한다. 발설지옥拔舌地獄을 관할한다.

제6 변성대왕變成大王_명도에서 망인의 육칠(6·7)일의 일을 관장한다. 앞의 오관대왕과 염라대왕 앞에서 업칭業秤과 업경業鏡의 재판을 받고도 죄가 남은 사람이 있으면 다시 지옥에 보낸다. 사람들에게 악을 폐지하게 하고 선을 권장하는 왕이다. 독사지옥毒蛇地獄을 관할한다.

제7 태산대왕泰山大王_명도에서 망인의 칠칠(7·7)일을 관장하는 왕으로 염라대왕의 서기이며 인간의 선악을 기록하여 죄인의 태어날 곳을 정한다고 한다. 이 왕 앞에는 지옥, 아귀, 축생, 수라, 인, 천 등 육도가 있어서 죄인을 그 죄업에 따라 지옥에 보낸다. 태산왕은 본래 인간의 수명을 관장하는 도교의 신이었던 태산부군泰山府君에서 유래한 것으로 불교에 흡수되어 시왕의 일곱 번째 왕이 되었다. 대애지옥碓磑地獄을 관할한다.

제8 평등대왕平等大王_명도에 살며 망인의 백일의 일을 관장하는 왕으로 팔한·팔열지옥八寒八熱地獄의 사자와 옥졸을 거느린다. 공평하게 죄업을 다스린다는 뜻에서 평등왕平等王 또는 평정왕平正王이라 한다. 거해지옥鉅解地獄을 관할한다.

제9 도시대왕都市大王_명도에서 망인의 일주기의 일을 관장하는 왕이다. 도제왕都帝王 또는 도조왕都弔王이라고도 하며 사람들에게 『법화

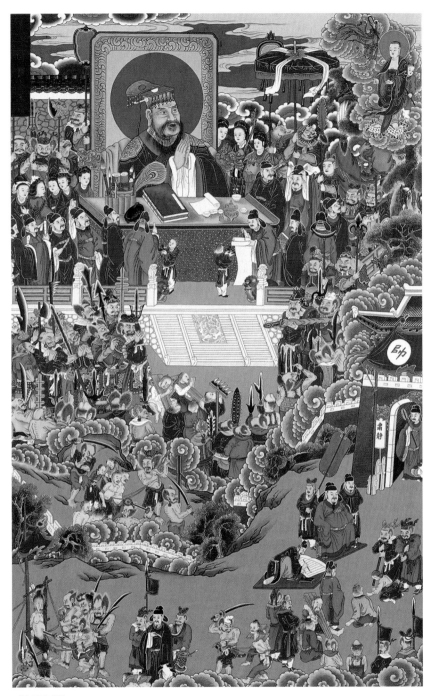

제5 염라대왕

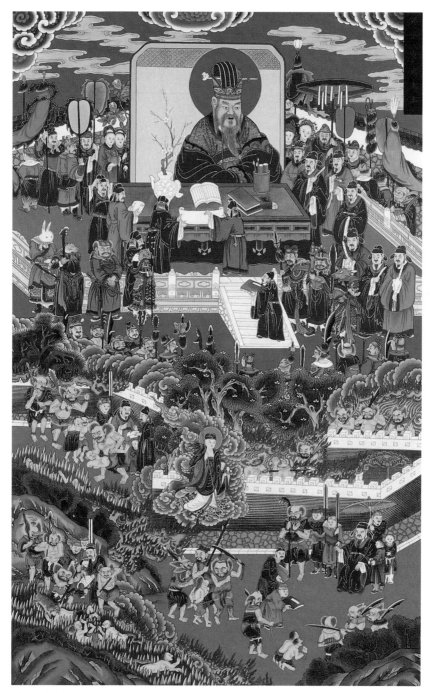

제6 변성대왕

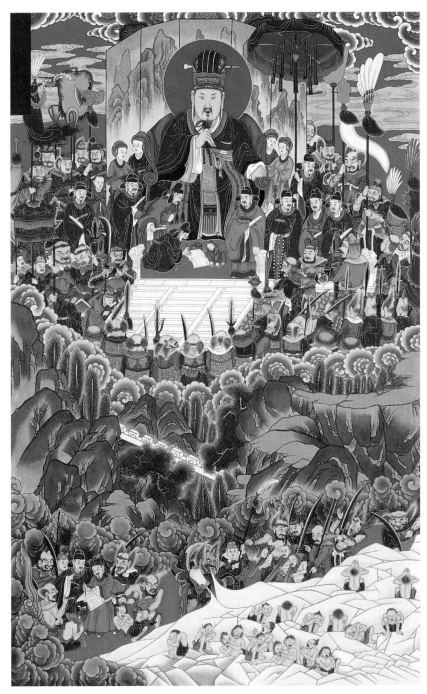

제7 태산대왕

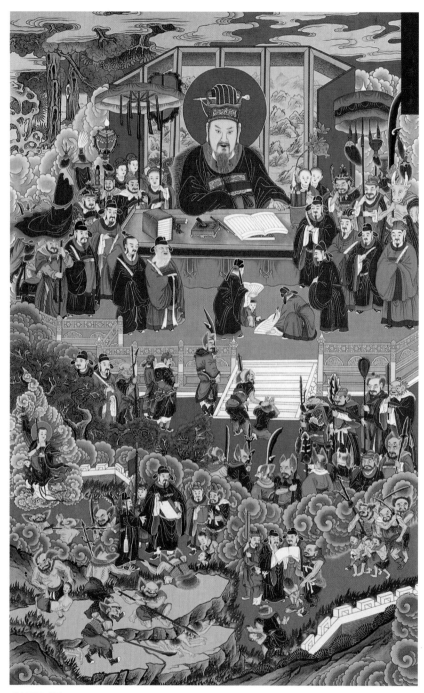

제8 평등대왕

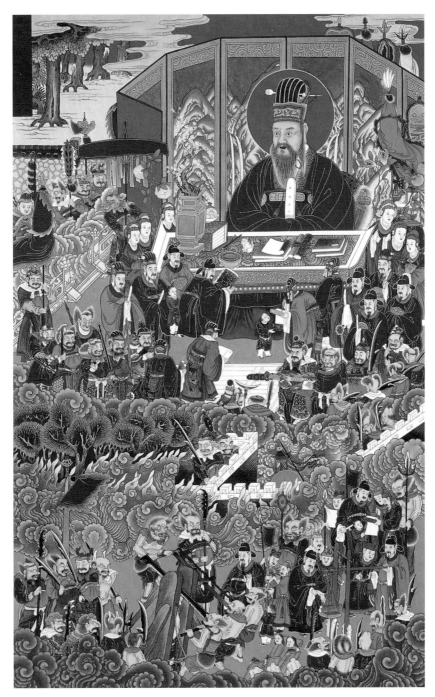

제9 도시대왕

경』및 아미타불의 공덕을 말해주는 왕이라고 한다. 철상지옥鐵床地獄을 관할한다.

제10 오도전륜대왕五道轉輪大王_시왕 중 마지막 왕으로 명도에서 망인의 삼회기三回忌의 일을 맡고 있다. 2관중옥사二官衆獄司를 거느리고 중생의 어리석은 번뇌를 다스린다. 최후로 오도전륜대왕 앞에 이르러 다시 태어날 곳을 결정하게 된다. 흑암지옥黑闇地獄을 관할한다.

이 중 염라대왕은 지옥의 총수격으로 죄인을 심판하며, 제십 오도전륜대왕에는 육도환생六道還生의 길이 그려져 있다. 그리고 명부마다에는 판관, 녹사, 사자 등 대왕을 보필하는 무리들이 있다.

명부전 불화의 기능은 망자천도의례와 관련이 있다. 흔히 말하는 49재와 백일재, 소상재小祥齋, 대상재大祥齋를 말한다.

결국 명부계 불화는 육도윤회의 끝없는 고통에서 벗어나 극락왕생하고자 하는 중생들에게 지옥의 고통을 시각적으로 보여줌으로써 악업을 경계하며 대중을 교화시키는 것을 가시화하여 나타내고 있는 것이다.

지옥은 수미산 주위에 있는 네 대륙의 하나인 남쪽의 섬부주 밑에 있다. 현생에서 죄를 지은 사람이 지독한 형벌을 받는다는 것을 구체적으로 나타내어 죄를 짓지 않도록 하는 예방적인 차원에서 만들어진 것으로, 등활, 흑승, 중합, 규환, 대규환, 초열, 대초열, 아비지옥 등으로 구분된다.

도상은 상·하단으로 양분되는 2단구도로, 상단에는 그 권속과 함

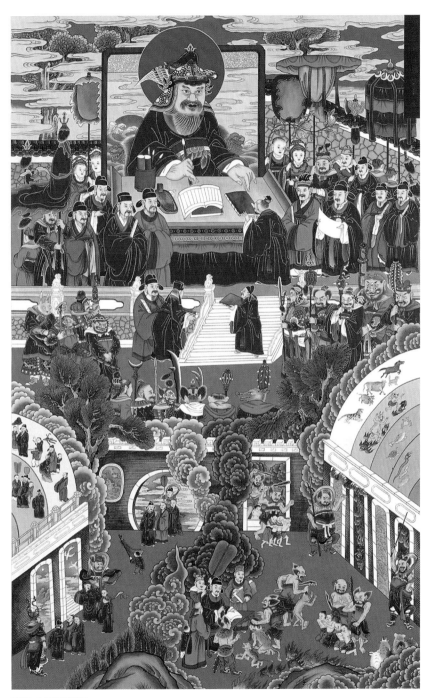

제10 오도전륜대왕

께 시왕十王이 배치되며, 그 하단에는 업보에 따라 형벌을 받는 지옥세계의 군상들이 배치된다. 화면에 그려진 내용은 망자가 사후 7일부터 매 7일째마다 각각의 지옥을 거쳐 3년째까지 10곳의 지옥을 옮겨 다니는 내용이다. 시왕은 상단 중앙 부분에 가장 크게 그려지고, 그 주위는 판관, 사자, 천녀 등 여러 권속들이 늘어서 있다. 그들은 자기의 신분을 드러내는 관복을 입거나 시왕의 위의를 장엄하기 위한 각종 의물儀物들을 손에 쥐거나 들고 있다. 이러한 관복과 의물은 세속의 천자나 제왕을 신화화한 도교의 천제나 천군의 복식과 같은 형식이며, 판관이나 사자 등 여러 권속들은 각각의 역할과 임무에 따라 중국의 문무관文武官 관복 도상을 따랐다. 예컨대 판관은 문관의 복식을 입고 있고, 사자는 무관의 관복을 입은 모습인데, 이러한 관복은 신하들의 예장禮裝 복식으로서 그들이 모시는 시왕을 장엄하고 그 권위를 시각적으로 드러내는 회화적 장치이자 역할을 상징하는 방도였다고 하겠다.

⑤ 칠성七星 탱화

오랜 세월 우리 조상님들의 기도처가 되다

칠성·산신·독성 이 세 탱화를 함께 모신 전각을 삼성각三聖閣이라고 하고, 각기 독립된 형태로 모셔지면 칠성각·산신각·독성각이라고 한다.

칠성이란 북두칠성을 의미한다. 칠성탱의 주불인 치성광여래熾星光如來는 밤하늘의 빛나는 별인 북극성을 의미하며, 밤하늘의 별이 지상에서 부처의 모습으로 화하여 중생을 제도한다. 칠성탱화에는 해와

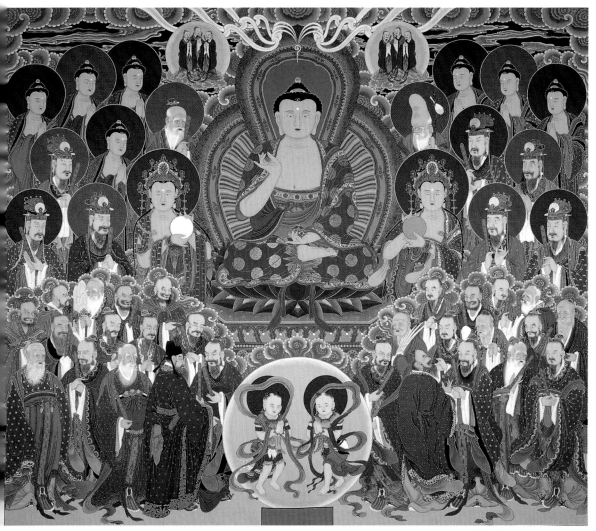

칠성탱화, 260×300cm, 견본 채색

칠성탱화

인간의 무병장수와 자손의 번영을 기도하는 성격으로 대중적으로 많이 알려진 탱화이다. 주불은 금륜불정나무치성광여래로서 한 손에는 금륜을 들고 있으며 밤하늘의 별을 신격화하여 나타내고 있다. 토속신앙인 칠성신앙을 불교에서 흡수하여 부처와 그 권속들로 도상화하여 표현하고 있다.

달, 삼태육성三台六星, 이십팔수二十八宿 등 하늘의 무수한 별자리들이 표현되고 있다.

칠성신앙은 삼국시대부터 면면히 이어져 내려오던 우리 고유의 민속신앙으로서, 이러한 칠성신앙은 특히 조선 후기에 오면서 당시 불교와 융합하여 대중적으로 매우 성행하였다. 사찰에서 칠성탱화를 조성하게 된 것은 도교사상이 불교와 융합되어 나타나는 당시의 시대적인 필요성에 의한 현상이다. 도교에서는 칠성이 인간의 수명장수와 길흉화복을 관장한다고 하여 신앙의 대상으로 모셨는데 이를 칠원성군七元星君이라 한다. 사람들은 이 일곱 개의 별〔七星〕이 하늘의 해와 달은 물론 모든 별들까지도 통솔하며 다스리는 것으로 믿어 왔다.

치성광여래를 도상화시킨 칠성불화 제작의 양식을 보면, 주존은 "금륜불정나무치성광여래金輪佛頂南無熾星光如來"로서 일반적으로 단전 부위에 위치하고 있는 왼손에 금륜金輪 또는 약합藥盒을 들고 있으며, 오른손은 가슴 정도의 높이에 올려 엄지와 장지를 맞댄 수인을 취하고 있다. 그렇지 않은 경우는 선정인禪定印, 즉 단전 부분에 두 손을 포개어 결한 수인을 취하고 있는 예도 있다. 또한 금륜을 오른손에 들고 있는 경우도 있으며, 입상일 때에는 아미타불이 취하는 수인인 여원인을 취한 예도 있다. 좌협시는 일광보살, 우협시는 월광보살이다. 이들은 보관을 쓰거나 손에 지물로써 해와 달을 들고 있다.

좌측에 일광보살과 칠원성군 중 4위(一, 三, 五, 七)가 있고, 우측에 월광보살과 칠원성군 중 3위(二, 四, 六)가 있고, 좌측 위가 칠성여래 중 3위(一, 三, 五), 우측 위가 칠성여래 중 4위(二, 四, 六, 七)이다.

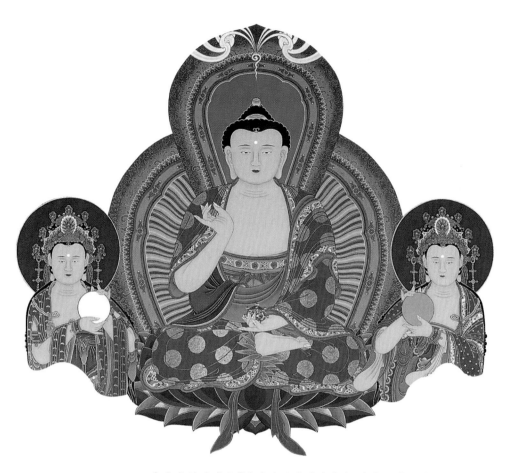

금륜불정나무치성광여래
를 중심으로 좌협시에 일광
보살 우협시에 월광보살

이러한 칠성신을 『불설북두칠성연명경』에서는 다음과 같이 설한다.

제1 탐랑성군貪狼星君_동방최승세계 운의통증여래불로서 자손에게 만
가지 덕을 준다.

제2 거문성군巨門星君_동방묘보세계 광음자재여래불로서 장애·재난
을 없애준다.

제3 녹존성군祿存星君_동방원만세계 금색성취여래불로서 업장을 소멸
해준다.

제4 문곡성군文曲星君_동방무애세계 최승길상여래불로서 바라는 바를 이루게 한다.

제5 염정성군廉貞星君_동방정토세계 광달지변여래불로서 백 가지 장애를 없애준다.

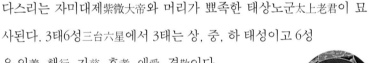

제6 무곡성군武曲星君_동방법의세계 법해 유희여래불로서 복덕을 고르게 갖추게 해 준다.

제7 파군성군破軍星君_동방유리세계 약사 유리여래불로서 수명을 길게 한다.

칠원성군이라는 명칭이나 개인의 명호, 홀을 든 모습, 왕관, 복식 등에서 중국적인 요소가 많이 나타난다. 그리고 모든 별들을 다스리는 자미대제紫微大帝와 머리가 뾰족한 태상노군太上老君이 묘사된다. 3태6성三台六星에서 3태는 상, 중, 하 태성이고 6성은 의義, 행行, 자慈, 효孝, 애愛, 경敬이다.

별〔星〕 천구를 이십팔수로 나눈 것은 『주례』에 언급되고 있다. 별자리, 즉 성수를 나타내는 데 쓰이는 수宿라는 글자는 원래 태양과 달이 운행 중에 지나가는 '집' 혹은 '쉬는 곳' 이란 뜻이다. 7개로 이루어진 이 별의 집은 천궁天宮의 네 분원分圓마다 배치되어 있다. 고대 중국에서는 황도黃道의 항성恒聖을 28개의 성좌로 나누었는데, 사방에 각기 7수宿씩 28수가 되었다. 성수星宿는 불교와 도교 모두가 받들었는데 일반적

칠원성군

자미대제

태상노군

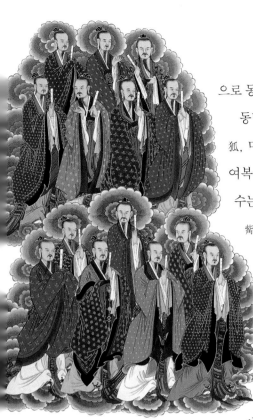

28수

으로 동물로서 그 대표를 삼았다.

동방칠수는 각교角蛟, 항용亢龍, 저표氐豹, 방토房兔, 심호心狐, 미호尾虎, 기표箕豹이다. 북방칠수는 두해斗蟹, 우우牛牛, 여복女蝠, 허서虛鼠, 위연危燕, 실저室豬, 벽유壁貐이다. 서방칠수는 규낭奎狼, 루구婁狗, 위치胃雉, 묘계昴鷄, 필조畢鳥, 자후觜猴, 삼원參猿이다. 남방칠수는 정안井犴, 귀양鬼羊, 류장柳獐, 성마星馬, 장록張鹿, 익사翼蛇, 진인軫蚓이다.

일·월日月의 양대천자兩大天子, 그리고 좌·우보필성左右補弼星을 조성한다. 『수마제경』에 따르면 사리불은 일천자, 교진여는 월천자가 되었으며, 사리불은 부처의 왼쪽에, 교진여는 오른쪽에 있다고 한다.

통상적으로 화면의 하단부에는 성군星君 또는 3태6성 및 28수 등이 배치된다. 이러한 하단부의 배치는 명확하게 정해져 있는 것이 아니라 중요 인물을 중앙 부분에 배치하고, 그 외 성군이나 수宿의 무리, 3태6성 등은 중앙의 인물을 정점으로 하여 상하좌우로 자유롭게 배치한다.

칠성신앙이 깊어지면서 전쟁과 질병도 다스릴 뿐 아니

라, 특히 생산신앙과 연관되면서부터는 자손을 갖기를 원하는 사람들에 의해서 칠성 불공까지도 생겨나게 되었다. 즉 칠성신앙이 민간에서 확대되어 갈 때 불교에서 칠성신을 흡수하여 불교화한 것이다. 불교가 우리나라에 전래된 이후 민간에서 성행하던 토속신앙과 융화한 한국적 불교의 대표적인 것이 바로 칠성신앙이다. 이러한 이유로 칠성은 천재지변까지도 운영하는 것으로 되었고, 재앙을 쫓을 수 있는 신으로서 신앙되어졌던 것이다.

칠성탱화의 경우 하단탱이 아니라 상단에 중심탱화로 모시기도 한다. 계룡산 동학사 칠성탱화에서는 백우거白牛車를 탄 치성광불 탱화가 있는데, 이것은 인도 브라만교에서 태양신이 백우거를 타고 1년에 우주를 한번 돈다는 설을 바탕으로 제작되었다고 한다. 일제시대 이후 현재에 이르기까지 칠성탱화는 다른 탱화에서는 보기 힘든, 전통적인 형식이나 기법에서 벗어난 시도가 여럿 보이는 영역이기도 하다.

⑥ 산신山神탱화

산신님이 변하여 호법선신이 되었나니

산신은 원래 불교와는 관계없는 우리 민족 고유의 토착신으로, 우리나라에는 불교가 들어오기 전부터 산악숭배사상이 존재하고 있었는데, 불교와 융합되면서 불법을 지키는 호법 신중으로 자리 잡게 되었다.

고승의 모습에 염주나 단주를 들고 있는 불교적인 도상과 신선의 모습으로 등장하는 도교적인 모습, 그리고 머리에 복건이나 유건을

산신탱화, 280×370cm, 견본 채색

▲산악을 숭배하는 민간신앙에서 출발하고 있다. 한국의 민화에서 보여지는 십장생 중에서 학, 사슴, 물, 구름 등의 비교적 자유로운 표현으로 도교의 신선사상이 불교에 습합되는 과정을 볼 수 있는 도상으로서 작가의 개성이 비교적 많이 나타난다.

▶청진암 산신탱

쓴 유교적인 요소가 함께 나타나고 있다. 산신은 시대와 종교에 따라서 그 성性이 각각 다르게 나타나기도 하는데, 치마저고리를 입고 호랑이 위에 걸터앉아 있는 할머니〔女山神〕의 모습으로 등장하는 경우도 있다.

일반적인 도상은 머리에 두건을 쓰고, 흰 수염을 길게 늘어뜨린 백발의 노인 모습으로 호랑이에게 몸을 기대고 있거나 등에 걸터앉아 있는데, 오른손에 파초선芭蕉扇을 들고 왼손에는 지팡이나 불로초를 들고 있다. 동자와 동녀가 석류나 공양구를 들고 있으며, 호로병이나 파초잎 부채를 들고 있는 모습으로 묘사되기도 한다. 배경에는 장수를 의미하는 노송과 애운崖雲이 등장한다.

호랑이를 산신이라고 여겨 이를 사람 모습으로 의인화한 것이 현재의 산신탱화로서, 산신은 가람을 지키는 외호중外護衆으로써 104위 신중의 한 분으로 신앙되기도 한다. 칠성, 독성과 함께 삼성각에 모시거나, 산신각에 따로 모신다.

⑦독성獨聖탱화

홀로 수행하여 깨달음을 구하다

일명 나반那畔존자라고도 한다. 독각성자獨覺聖者이므로 홀로 수행하는 인자한 노인의 모습으로 조성되는 것이 일반적이다. 산신과는 달리 수도하는 고승의 모습으로 묘사되는데, 희고 긴 눈썹과 짧고 흰 수염 등이 특징이다.

독성은 석가불의 수기를 받아 남인도의 천태산에 머무르다가 말세

독성탱화

목각탱화로서 최근에 조성
된 예이다. 희고 긴 눈썹이
특징으로 나타나며 짧게 표
현된 흰 수염에 동자가 차
를 끓이고 있고, 한가롭게
명상에 잠긴 고승을 표현하
였다.

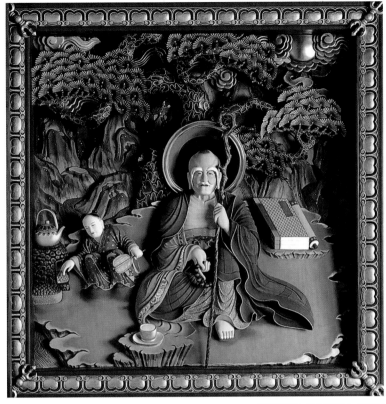

독성목각탱화, 180×180cm, 2002년

중생의 복전이 되고자 출현한다고 한다.

 구름과 소나무 아래 폭포와 괴석을 배경으로 반석 위에 앉아 있고,
손에 학익선鶴翼扇을 들기도 한다. 구름 속에 해가 보이며, 용이나 거
북이 서기를 내뿜고, 괴석 뒤에는 목단이 피어 있기도 하는 등 배경은
전통적인 화법인 청록산수靑綠山水의 기법으로 많이 조성한다.

 주로 단독으로 묘사되지만 진각眞覺거사와 함께 그려지기도 한다.

선의善衣동자가 묘사되기도 하는데, 석류를 담아 서 있기도 하고 경궤를 들기도 하며, 차를 끓이는 풍로風爐가 곁에 놓이고, 호로병과 파초 잎 부채를 지팡이 끝에 묶고 서 있기도 한다.

⑧조왕竈王탱화

도교의 조왕도 불사에 참여하다

조신竈神, 조군竈君 혹은 사명조군司命竈君으로 알려져 있다. 중국에서는 이 신에게 제사를 지내는 것이 기원전 133년, 도교의 참배자 무제 때부터 시작되었다고 한다. 그의 주임무는 가족 구성원에게 수명을 할당해 주는 것이며 혹은 부와 가난을 나누어 준다고 한다.

또 그 가족들의 덕목과 악덕을 기록하였다가 매년 옥황상제에게 보고한다고 한다.

신중탱화 하단의 "검찰인사분명선악주조왕신檢察人事分明善惡主竈王神"이라는 신중이 다시 독립된 형태로 나타나면서 조왕단이 성립되고 조왕탱화가 조성되고 있다.

중앙에 부엌의 신인 팔만사천 조왕대신竈王大神, 땔감을 공급하는 좌신처 담시력사左神處 擔柴力士와 공양간의 일을 담당하는 우신처 조식취모右神處 造食炊母 등이 함께 묘사된다.

⑨십육나한도十六羅漢圖

중생과 함께 길이 세간에 머물며 수행할 것을 서원하다

나한羅漢은 산스크리트 arhan을 소리나는 대로 적은 아라한阿羅漢의

조왕탱화

공양간에 들어서면 뵙게 되는 분으로 선·악을 분명하게 구분한다. 중앙에 조왕
대신이 자리하고, 좌측에 도끼를 들고 땔감을 준비하는 담시력사와 우측에 공
양간의 일을 보는 조식취모가 표현된다. 한 끼의 공양도 조심스럽게 받던 스님
들을 뵐 수 있는 공간이다.

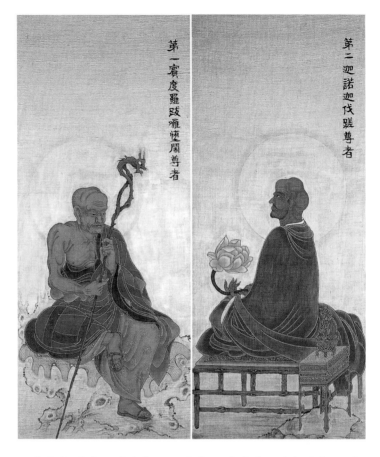

십육나한도
수행을 통하여 아라한과를
얻은 분들로써 번뇌를 끊고
회신멸지灰身滅智하여 윤회
를 하지 않으며, 길이 세간
에 있으면서 부처님의 법을
수호하기를 서원한 열여섯
분으로, 일반적으로 인도인
의 형상으로 묘사되고 있
다. 210×70cm, 16폭 병풍

第一賓度羅跋囉惰闍尊者

第二迦諾迦伐蹉尊者

제1존자 빈두로발라타사
제2존자 가낙가벌차

준말이다. 번뇌를 완전히 끊은 성자로, 마땅히 공양을 받을 수 있으므
로 응공應供, 응진應眞, 무학無學으로 번역된다. 번뇌를 여의고 윤회를
하지 않으며, 길이 세간에 머물면서 부처의 정법을 수호하고자 서원
한 열여섯 분을 말한다. 원래 아라한은 불교 고유의 존재가 아니고 인
도의 제 종교에서 깨달은 사람, 현자를 이르는 일반적인 호칭이자 수
행자의 최고 계위였다. 수행을 통하여 아라한과를 이룬 자는 인간과

212

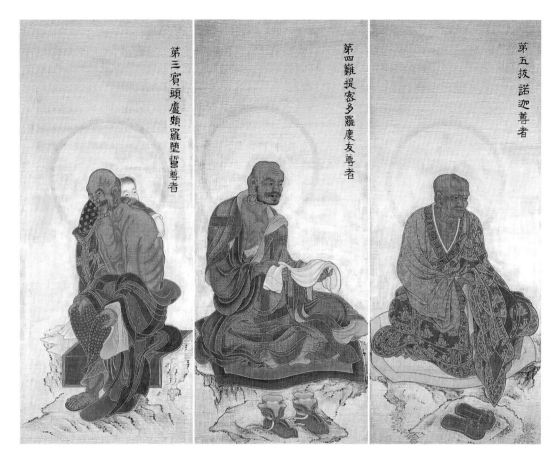

第三賓頭盧頗羅墮誓尊者

第四難提密多羅慶友尊者

第五拔諾迦尊者

제3존자 가낙가발리타사
제4존자 소빈타
제5존자 낙거라

삼명 천안天眼, 숙명宿命, 누
진漏盡의 3신통

천상의 공양을 받기에 응자應者란 이름을 얻고 있다.

　신통력은 수행자의 선정력禪定力에 따라 수반되는 것으로, 인도에서는 성자가 되는 첫 번째 자격으로 생각되었다. 원시불교의 주된 선정설로는 사선四禪을 들 수 있다. 사선의 완성을 이룬 수행자라야 삼명三明을 얻는 아라한이 되는 것이다. 불교에서 말하는 아라한은 부처의 엄격한 출가 계율과 좌선의 도를 그대로 배운 사람들로, 선을 익혀

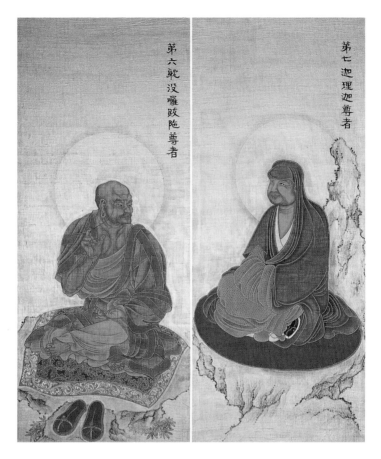

第六耽沒囉跋陁尊者

第七迦理迦尊者

제6존자 발타라
제7존자 가리가

해탈의 경지에 들고 그에 수반되는 신통을 지닌 자들이었다. 선을 익혀 해탈의 경지에 들게 된 부처의 제자들이야말로 바로 선종에서 말하는 깨달음을 얻은 수행자로 이해될 수 있기 때문에, 선禪을 통한 깨달음을 희구하는 선승들과 나한 사이에 서로 공통되는 부분이 적지 않음을 알 수 있다.

선종에서는 개인이 독자적으로 깨달음을 얻어야 하는 자력신앙自力

第八伐闍那弗多尊者

第九戒博迦尊者

第十半託迦尊者

제8존자 벌사라불다라
제9존자 술박가
제10존자 반탁가

信仰을 주장하기 때문에 각고의 노력 끝에 이러한 경지에 도달한 초기의 제자들과 나한을 바람직한 이상형으로 삼았고, 부처마저도 한 사람의 깨달은 자로 여겼다. 그러나 대승불교에서는 부처와 아라한을 구별하여 부처의 경지에 미치지 못하는 소승의 성자로 보고 있다.

우리나라 사찰의 응진전應眞殿에는 부처의 제자인 16나한과 500나한상을 조성하는데, 석가모니 부처를 중심으로 제화갈라보살과 미륵

第十一羅怙羅尊者

第十二那伽犀那尊者

第十三因揭陀尊者

제11존자 라호라
제12존자 나가서나
제13존자 인게타

보살을 조성하고 있으며, 33조사를 그려 모시기도 한다.

선禪은, 세존이 옛날 영취산에서 한 송이의 꽃을 들어 보이니 다른 사람들은 그 의미를 몰랐으나 가섭만이 홀로 미소를 짓자 세존께서 말씀하시기를, "나는 몸소 체득한 진리를 가졌다. 이는 미묘한 법문이어서 문자에 의존할 수가 없으니 경전을 떠나 따로 전할 수밖에 없다." 하시면서 "이 비법을 마하가섭에게 전한다."고 한 것에서 기원한다.

第十四伐那婆斯尊者

第十五阿氏多尊者

第十六注荼半託迦尊者

제14존자 벌나파사
제15존자 아씨다
제16존자 주다반탁가

첫 번째 조사는 가섭존자迦葉尊者로 선의 시조라 불리며, 2조는 아난존자阿難尊者, 3조는 상나화수商那和修로, 27조 반야다라般若多羅존자까지는 인도의 조사들이다. 이를 잇는 28조가 면벽 수행으로 유명한 보리달마菩提達磨로 인도의 마지막 조사이다. 그는 520년경에 중국으로 와서 선법의 터를 닦았는데, 중국 선종의 초조初祖가 된다. 2조혜가慧可, 3조 승찬僧璨, 4조 도신道信, 5조 홍인弘忍에 이르렀고, 5조

에게서 6조 혜능慧能이 나왔다. 서천西天 28조와 동토東土 6조를 합쳐 33조사라고 한다.

중국에서는 당나라 말기 오대부터 나한상이 성행하였고, 우리나라에서는 고려시대에 나한재羅漢齋를 열어 호국護國과 기우祈雨를 발원하는 등 왕실이 앞서서 나한신앙을 옹호하였다. 조선시대에 들어와서도 기본정책은 억불숭유였으나 16세기경까지 나한신앙의 숭배로 나한탱 제작은 계속되었던 것으로 보인다.

조선시대 나한신앙은 고려시대와 달리 호국의 색채를 띠기보다 개인적 기복사상에 가까웠던 것으로, 나한상은 각 지방의 불교신도들과 사찰을 중심으로 면면이 조성되어졌고, 이에 수반되어 나한탱의 제작도 계속 이루어졌다.

한편 나한이 선정을 통해 깨달음을 얻은 수행자요, 부처와 불법을 따르는 불제자요, 또 신통력으로 갖가지 방편을 행할 수 있는 다양한 면모를 지닌 16나한으로 조직되기까지는 일련의 과정과 시간이 필요했다.

16나한의 성립은 『법주기』의 사대비구에서 출발하고 있다고 보는 관점이 일반적이다. 소승의 성인인 나한의 대승보살적 성격은 3세기 서진의 축법호(239~316년)가 번역한 『불설미륵하생경』 중, 대가섭과 빈두로를 비롯한 4대 성문聲聞이 열반에 들지 않고 미륵불이 세간에 출현하기를 기다린다는 내용에서 찾을 수 있는데, 대승불교에서는 아라한의 깨달음이 절대적 진리의 현현顯現인 부처의 것과 같을 수는 없다고 보고 보살의 아래 단계로 취급한다. 그래서 대승경전인 『법화

경』에서는 아라한과를 얻은 불제자로 비춰지는데, 오백 명 혹은 일만 이천 명의 무리를 이루어 부처님 생전 설법 때의 청중들로, 혹은 부처 생전의 제자들로 등장하고 있는데,『법화경』「오백제자수기품」과「수학무학인기품」에서는 성불成佛을 약속받는 불제자 아라한의 모습을 강조하고 있다.

『법주기』는 불멸 후 800년에 세일론의 난제밀다라難提蜜多羅가 열반에 들려 할 때 예전에 부처가 설법한『법주경』을 제자들에게 설명하며 십육아라한을 소개하고 있다. 즉 부처가 열반에 들 때 십육아라한과 권속들에게 정법을 지켜 멸하지 않도록 부촉하고 있으며 여러 시주자와 함께 진정한 복전福田을 이루도록 하였다는 것이며, 더불어 16나한의 권속, 거주지 등을 소개하고 있다.

여기에 실린 16나한은 다음과 같다.

제1존자 빈두로발라타사賓頭盧跋羅墮闍	제2존자 가낙가벌차迦諾迦跋蹉
제3존자 가낙가발리타사迦諾迦跋釐墮闍	제4존자 소빈타蘇頻咤
제5존자 낙거라諾距羅	제6존자 발타라跋咤羅
제7존자 가리가迦理迦	제8존자 벌사라불다라伐闍羅弗多羅
제9존자 술박가戌博迦	제10존자 반탁가半託迦
제11존자 라호라囉怙羅	제12존자 나가서나那枷犀那
제13존자 인게타因揭陀	제14존자 벌나파사伐那婆斯
제15존자 아씨다阿氏多	제16존자 주다반탁가注茶半託迦

이들은 모두 무량공덕을 갖춘 자들로 세존의 정법을 항상 지키고 계승하기 때문에 신통력을 행할 수 있는 존재인 것이다. 이러한 16나한의 인물구성, 특징 등은 중국과 한국, 일본의 16나한상이나 나한도 제작에 근거가 되고 있다. 불교와 함께 건너온 인도와 서역 승려들의 이국적인 풍모에서 나한상의 도상이 만들어지고 있는데, 신통력을 사용할 수 있는 신비로운 대상으로서 초기 서역 승려들의 모습은 경이로움의 대상이었을 것이다.

우리나라 문헌에 나타난 나한도와 나한상에 관한 기록 중 주목해야 할 것으로 『선화봉사고려도경』을 꼽을 수 있다. 광통보제사 항목을 보면 "정전은 극히 웅장하며 왕의 거처를 능가하는데 그 방은 나한보전羅漢寶殿이다. 가운데에 부처와 문수, 보현이 놓여 있고 곁에는 오백나한구를 늘어놓았는데, 그 의상이 고고하다. 양쪽 월랑에도 그 상이 그려져 있다"고 되어 있다. 이에 따르면 보제사는 나한전을 세우고 내부에 500나한상과 500나한도를 함께 봉안하였음을 알 수 있다. 보제사의 정전이 나한보전인 것은 고려시대 나한재가 빈번히 열렸던 사실과 일치한다.

나한전의 경우 주불 탱화가 중심이 되어 좌우로 배치하게 되는데, 나한의 상호는 정해져 있지 않고 배경 역시도 자유롭게 그릴 수 있으나 지물持物의 경우 스님들의 수행생활에 방해가 되는 것은 안 된다. 나한도의 형식 중 독존도는 나한 1존자만 그리고 때로 1~2인의 시자가 등장하고 있으나 여女시자는 절대 안 된다. 초기의 경우 배경은 거의 없으나 수목이 등장하는 경우가 있으며, 가사자락과 장삼, 두광頭

光, 바위 등에 요철법이 보이고 수묵화의 기법을 이용한 작품이 많이 남아 있다.

응진전 내부의 구도에서 볼 때 중앙의 주존을 향한 방향성은 시기가 내려올수록 이완되고 있다. 독존형이라 할지라도 삼각구도를 취하거나 정좌가 아닌 보다 동적인 자세를 취하며 배경에 산수를 적극적으로 집어넣어 화면을 포화상태로 만들고 있다.

고려시대 오백나한도나 18세기 나한탱까지만 하더라도 인물이 화면에서 차지하는 비율이 컸으나 19세기로 올수록 인물과 배경의 비율이 비슷해지거나 오히려 배경이 화면을 압도하는 경우도 생기게 된다. 우리나라의 경우 나한과 산수의 결합이 15세기 이래 계속되었고, 작품마다 당대 산수화의 양식을 반영하고 있었다. 16나한탱의 경우도 항상 대자연 속의 나한을 그리고자 하여 산수표현이 빠지지 않았는데, 18~19세기로 올수록 복잡한 구성으로 배경과 인물을 묘사하고 있다. 19세기말에 이르러서는 나름대로 뚜렷한 양식화가 이루어지며 십장생도나 일월도의 산수에서도 영향을 받고 있음을 알 수 있는데, 당대의 회화적·종교적 분위기를 잘 반영하는 나한탱의 특성이기도 하다.

⑩ 심우도尋牛圖

한 생각 돌이켜 스스로의 본성을 본다

사찰의 벽화로 전해지고 있는 선종禪宗의 십우도十牛圖는 흔히 심우도尋牛圖라고도 하는데, 여러 장면이 하나의 그림이 되는 형식으로 연결

되고 있다.

고대 인도인들은 소牛를 신성시했으며 붓다는 자주 불도의 깊은 의미에 소를 비유하여 설하고 있다. 초기경전인 『증일아함경增一阿含經』에서는 수행의 올바른 방법론으로 소치는 일을 비유하고 있으며, 『법화경』은 보살도의 가르침을 소가 끄는 수레에 비유하고 있다.

선禪에 돈오頓悟라는 말이 있다. 어떤 일련의 과정을 거치지 않고 '단번에 깨친다' 는 뜻과 '별안간 깨친다' 는 뜻이다. 그러나 아무 전

심우도

곽암선사의 심우도를 바탕으로 제작한 것으로 중국·한국·일본에서 가장 널리알려진 도상이다. 우리나라의 사찰벽화 중에서 대중들에게 가장 친근한 소재로서, 들판에서 일하는 농부와 함께 소를 통하여 수행자의 어려움과 선의 본질을찾기 위한 방법론을 설하고있다.
伝周文筆, 室町時代, 紙本墨畵淡彩, 日本 相國寺 所藏.

1 심우

2 견적

3 견우

4 득우

5 목우

6 기우귀가

7 망우존인

8 인우구망

9 반본환원

10 입전수수

제 없이 단박에 깨치는 것은 아니다. 이미 선 공부가 쌓여 용맹정진勇猛精進하여 지견知見이 열리는 것이며, 그 깨치는 찰나는 시간의 여유를 두지 않는다. 즉 꾸준한 공부가 쌓이지 않고는 돈오란 있을 수 없는 것이다.

수행의 과정과 그 의미를 그림과 시로서 도상화한 심우도는 중국·한국·일본에서 널리 애용되고 있는데, 이러한 심우도 혹은 목우도牧牛圖는 북송北宋 말기 정주鼎州 양산에 거주한 곽암사원廓庵師遠선사의 저작이 시초라고 한다. 곽암의 십우도에서는 인간이 본래 가지고 있는 불성을 사람과 가장 친근하고 굳센 동물인 소〔牛〕를 이용하여, 이른바 깨친다는 것이 선의 목적이고 깨친 다음에는 무엇을 할 것인가를 알기 쉽게 전달하고 있다. 우리나라 역시 가장 한국적인 소를 등장시켜 수행자의 어려움과 깨달음을 우리의 일상생활과 대비하여 설하고 있다.

심우도는 선불교의 궁극적인 이상을 시각화하고, 인간의 주체적인 자기 형성이라는 선의 본질과, 이를 자각하고 수행해 나가는 과정을 열 단계로 묘사하고 있는 것이다.

①심우尋牛_소를 찾는다. 자신의 본래 불성佛性이 있음을 모르고 다른 곳에 이를 찾아 헤매는 것을 소 잃은 사람이 소를 찾아 헤매는 것에 비유한 것이다.

②견적見蹟_소의 발자국을 발견한다. 찾아다닌 보람이 있어 겨우 소의 발자취를 발견하고 있으니, 선禪에 발을 들여놓고 경經의 뜻을 알고 교教를 지켜 자기의 본심이 이런 것인가 하고 눈떠 가는 것을 말하고

있다.

③견우見牛_소를 발견한다. 이때까지 모든 곳으로 찾아다니던 소를 자기 집 뒤에서 보는 것과 마찬가지로 부처의 빛을 자기에게서 찾은 것을 말한다.

④득우得牛_소의 고삐를 붙잡는다. 넓고 넓은 풀밭에서 맘대로 뛰놀던 소를 찾기는 찾았으나 번뇌와 망상으로 인하여 따라잡기 어렵고 방총芳叢이 그리워 견디기 어렵다. 자기가 본래 부처임을 깨달았으나 아집이 세고 야성野性이 아직 그대로 있으니 순리純理를 얻으려면 반드시 채찍질을 가해야 할 뿐이다.

⑤목우牧牛_소를 기르다. 겨우 소를 붙잡아 이를 꼭 잡고 길들이는 것이니, 소의 고삐를 굳세게 끌어 머뭇거리는 생각을 용납치 말라. 마침내는 애쓰지 않아도 소는 스스로 따른다.

⑥기우귀가騎牛歸家_소를 타고 집으로 돌아온다. 소를 길들인 보람이 있어 소를 타고 피리를 불며 집으로 돌아오는 것과 같으니, 불러도 돌아보지 않고 잡아당겨도 서지 않는다.

⑦망우존인忘牛存人_소는 없고 사람만 있다. 소를 타고 집으로 들어오는데, 이미 타고 온 소도 잊어버린, 부처와 중생이 둘이 아닌 도道의 빛이 진리를 밝게 비춘다.

⑧인우구망人牛俱忘_사람도 소도 없다. 소도 자기도 다 잊어버린 경지이니, 번뇌를 탈락하니 깨침의 세계가 모두 공空이다.

⑨반본환원返本還源_본래의 모습으로 돌아간다. 깨치고 보니 깨친 것 아님과 같아 본래성불本來成佛임을 아는 자리다. 소를 잃은 것도 아니

불자 짐승 꼬리털을 다발로
묶고 자루를 단 불구佛具

며 찾은 것도 아님을 깨친 것, 즉 미혹함을 깨달은 것이다.

⑩입전수수入廛垂手_세상으로 들어간다. 깨친 다음이라! 중생구제를
위하여 표주박 차고 거리에 나가 지팡이를 끌고 집집마다 찾아다니
며, 대중을 이끌어 스스로의 성불을 이루게 한다.

⑪ 조사탱화祖師幀畵

이 땅에 불법을 널리 펼쳤나니

존경하던 스승이 입적하면 제자들이 마음을 모아 뜻을 표하는데, 조
사전은 선사先師에 대한 경애와 추모의 정으로 스승의 모습을 재현하
여 영影이나 위패를 모신 전각을 말한다. 일종一宗·일파一派를 세운
분이나 그 계파에 참여하여 후세의 존경을 받은 이, 절을 창건한 이,
역대 주지스님 등의 초상을 그려 모시고 있다.

한편 조선시대 불가 의례를 정비하여 편집한『석문의범』의 가사점
안조를 살펴보면 삼화상청三和尙請에서 지공指空·나옹懶翁·무학無
學을 불사의 증명대법사로 서술하고 있어 삼화상이 조선시대에는 하
나의 개념으로 숭배되고 있음을 알 수 있다. 특히 지공화상은 인도 마
갈타국의 왕자 출신으로 14세기 초 고려에 와서 활동한 특이한 이력
의 스님이다.

조사탱화
진영은 고승대덕의 초상화
로 영탱이라고도 한다. 진
영은 예배의 대상이 될 정
도로 중요하다. 조사전·국
사전 또는 영각을 지어 따
로 봉안하기도 하였다.

조선시대 후기의 일반적인 고승진영은 의자에 앉거나 가부좌한 상
이지만 드물게 입상도 볼 수 있으며, 주장자拄杖子를 들거나 불자拂子
나 염주 등이 묘사되고, 바닥에는 서상書床이나 경책經冊이 그려지는
데, 전통도상을 충실히 계승하고 있다. 진영의 경우 살아 생전의 모습

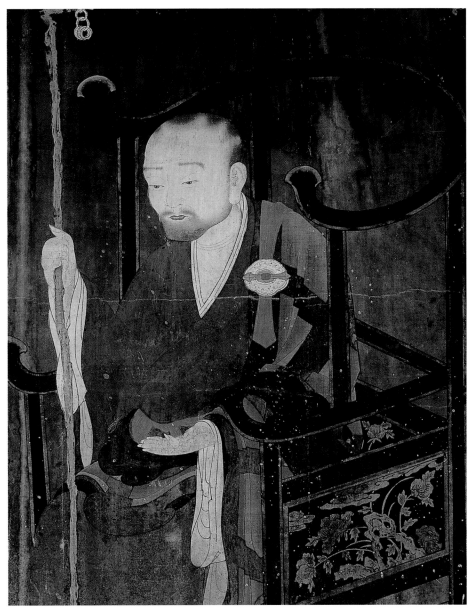

송광사 국사전 보조국사지눌진영, 135×78cm, 견본 채색, 1780년

은 드물고 후세에 그 법력과 업적이 평가되어, 전하여지는 이야기와 인품을 토대로 상상하여 그리는 것이 일반적인데, 조선 후기에는 사실적인 진영이 상당수 조성되기도 하였다.

3) 하단탱화

① 감로탱화甘露幀畵

육도를 윤회하며 고통받는 영혼을 구원할 것을 서원하다

감로탱화는 일명 고혼탱화孤魂幀畵라고 하는데, 대웅전이나 누각에 걸고 고혼천도 의식을 봉행하는 영가천도 의식용 불화이다. 고혼이라는 말은 천도해 줄 사람이 아무도 없는 무주혼無主魂이라는 뜻이다. 여기서 감로는 하늘에서 내리는 달콤한 이슬을 뜻하며, 열뇌고熱惱苦를 식혀 주는 묘약으로 알려져 있다. 석가모니가 탄생하였을 때 하늘에서 감로의 비가 내렸다고 하며, 관세음보살의 정병에는 감로수가 들어 있다고 한다. 또한 음식을 가리키기도 하는데, 육도에서 고통을 받고 있는 중생이 이것을 음미하게 되면 윤회의 굴레에서 벗어나 해탈을 이룰 수 있다고 한다. 즉 여래의 교법教法을 감로에 비유하고 있음을 알 수 있다. 육도윤회는 중생이 저지른 죄업에 따라 생사를 반복하는 괴로움의 세계이다. 즉 지옥도地獄道, 아귀도餓鬼道, 축생도畜生道, 수라도修羅道, 인도人道, 천도天道를 윤회하는 중생을 구원할 수 있다는 것은 『우란분경』과 『지장보살본원경』 등이 조상숭배의 효사상

항하恒河 간지스Ganges 강을 말하는데 인도인들은 이 강을 신성시 여긴다

228

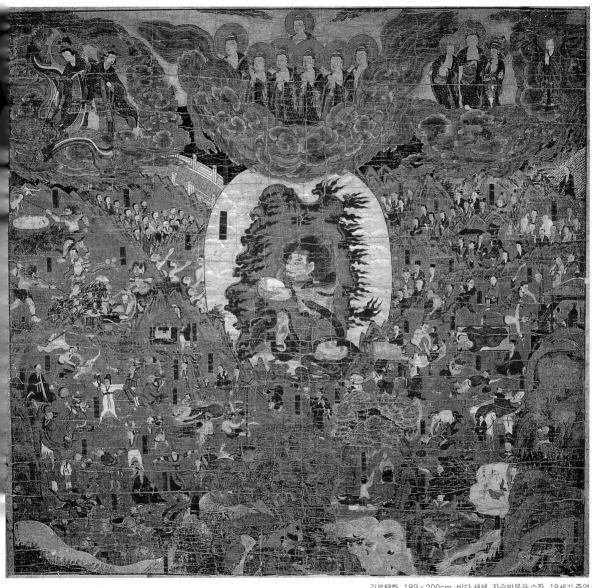

감로탱화, 189×200cm, 비단 채색, 자수박물관 소장, 18세기 중엽

감로탱화

중앙의 아귀를 중심으로 상단에는 7여래가 묘사되고 있으며, 좌측 상단에는 아
미타여래가 관음과 지장보살을 협시로 하강하고 있다. 아귀 주위의 둥근 원 안
에는 '洹河水'라는 명이 보인다. 이는 아귀로서의 생을 마치고 천상의 세계에
다시 태어나는 것을 의미한다.

과 결부되어 나타난 것이라 할 수 있다.

감로탱의 구성은 상단에 불·보살을 그리고 그 앞에 공양구供養具를 진설陳設하고 나찰, 즉 아귀 1위 또는 2위를 화면의 중앙에 크게 묘사한다. 이들은 아귀도에 빠진 중생들을 구제하기 위하여 화현한 보살들로, 비증悲增보살과 지증智增보살이다.

화면에서 아귀를 특별히 크게 그리는 것은 이 세상 모든 고통 중에 아귀의 고통이 으뜸이라고 하는 상징적인 의미가 강하다. 우측에는 고혼을 천도하는 비구, 비구니 등 사부대중과 좌측에는 과거에 선행을 닦아 복락福樂을 수용하는 장면이 나타난다. 아래 넓은 화면에는 사바세계 중생의 갖가지 업보를 표현한 고락상, 횡사 등 삼악도三惡道의 과보상果報相을 그린다

아귀도는 아귀 귀신들만이 모여서 살아가는 세계로, 재물에 인색하거나 음식에 욕심이 많거나 남을 시기·질투하는 자가 가게 된다고 하는데, 아귀는 크게 세 종류로 구분한다.

①무재아귀無財餓鬼_먹으려고 하면 모든 것이 불로 변해 버리기 때문에 아무것도 먹지 못하니, 이 때문에 굶주림의 고통이 잠시도 그칠 날이 없다.

②소재아귀小財餓鬼_피나 고름, 똥이나 구토물 등의 더러운 것만을 먹는 아귀이다.

③다재아귀多財餓鬼_사람들이 먹다 남은 찌꺼기만을 먹을 수 있어서 비록 향기롭고 맛있는 것을 얻었다 하더라도 먹을 수 없는 고통을 당하는 아귀이다.

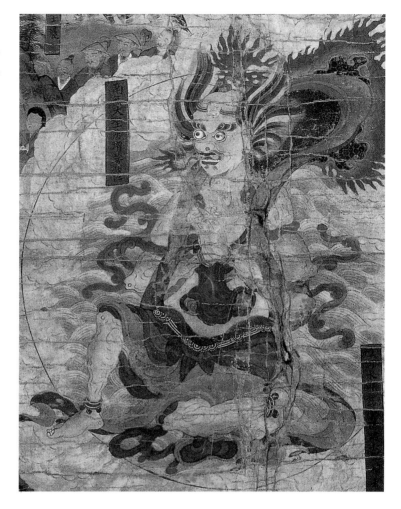

일반적으로 상단의 중앙에 육도의 윤회에서 벗어나 허공의 청정한
법을 얻게 하는 칠여래, 즉 나무다보여래多寶如來, 나무보승여래寶勝
如來, 나무묘색신여래妙色身如來, 나무광박신여래廣博身如來, 나무이
포외여래離怖畏如來, 나무감로왕여래甘露王如來, 나무아미타여래阿彌

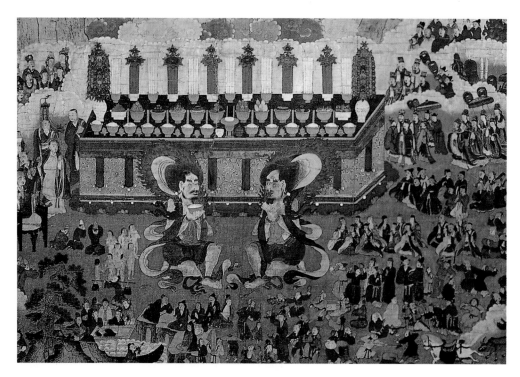

쌍계사 감로탱
화면 중앙의 제단祭壇에 풍
성하게 차려진 음식이 감로
로서, 두 분의 아귀를 중심
으로 하단에는 온갖 욕계의
인간들이 살아가면서 범하
기 쉬운 죄업의 과정이 묘
사되고 있다. 지옥의 고통
에서 헤매이는 중생들이 반
승飯僧의식을 통해서 극락
세계로 인도되고 있다.

陀如來가 위치하고, 좌측에는 아미타불을 중심으로 관세음보살과 대
세지보살 혹은 지장보살을 배치하고, 우측에는 목련존자와 번을 들고
있는 인로왕보살을 모신다.

화면 중앙의 큰 탁자 위에는 음식과 과일을 담은 많은 불기佛器를
진설한다. 중단은 제단을 중심으로 아귀를 조성하게 되는데, 주위에
는 화염이 타오르고 붉은 구름이 둘러싸고 있으며, 허기진 형상에서
무언가를 간절히 원하는 형상으로 그려진다. 이러한 아귀가 육도의
윤회가 결정되기 전까지의 중간단계인 아귀 상태에서 극락천도를 비
는 장면이 묘사된다.

하단은 사바세계에서 중생이 지은 업보에 따라 그 죄과를 받는 장면이 그려지는데, 중생의 영혼들이 중단의 의식을 통하여 상단의 불·보살에 구원되어 극락세계로 인도되는 것을 상징한다.

『찬집백연경』에서는 아귀의 습성에 대해 다음과 같이 이야기하고 있다.

"몸은 촛대처럼 마르고 언제나 배가 고프고 목이 마르며, 얼굴은 검고 입술이 말라 있어 항시 혀로써 핥으며, 배는 큰 산처럼 부풀고 목은 바늘처럼 가늘고 머리털은 쑥대강 같이 흩어지고, 온몸이 마구 찔려 상처투성이이며, 팔·다리 사이마다에서 불이 나오고, 큰 소리로 부르짖고 사방을 돌아다니면서 똥오줌을 구해 먹으려고 종일 끙끙거려도 그마저 얻지 못한다."

모든 고통 중에서 기아의 고통이 으뜸임을 알 수 있다.

『우란분경』은 목련존자가 지옥에서 고통을 받고 있는 어머니를 세존의 가르침으로 제도하였다는 효심을 설한 경이다. 목련존자가 아귀도를 인식한 후 신통으로 살피니 죽은 어머니가 지옥의 아귀고에서 고통을 받고 있었다. 이에 목련존자가 부처님께 어머니를 아귀고에서 구제할 수 있는 방법을 묻자, 세존은 수행승의 여름 안거安居가 끝나는 매년 7월 15일 여러 부처와 보살 그리고 스님들께 정성스런 공양을 준비하면 어머니를 구제할 수 있으며 천상의 복락을 누리게 된다고 하였다. 우란분회를 거행하는 이유가 여기에 있다. 즉 갖가지 음식을 공양하여, 혹 지옥에 떨어진 현생의 부모와 과거 7세 조상을 구제하는

인로왕보살 죽은 이의 영을 접인하여 극락세계로 인도하는 내영의 보살로서 하단의 중생을 상단의 천상세계로 인도하는 역할

번幡 불·보살의 위덕을 표시하는 깃발 형식의 장엄도구

안거 여름에 우기나 겨울철의 혹서에 한곳에 모여 외출을 금하고 수행하는 제도

효도의 행이다. 우란분재盂蘭盆齋는 지옥이나 아귀의 세계에서 고통
을 받고 있는 영혼을 구제하기 위하여 불·법·승 삼보에 공양을 올리
는 의식인 것이다.

② **현왕탱화**現王幀畵

부디 영가를 좋은 곳으로 인도하소서

현왕탱화는 사람이 죽은 지 3일째 되는 날 현왕現王 마지를 올리기 위
해 조성되는 영혼천도 의식용 탱화이다.

보현왕여래普現王如來를 중심으로 왕관 위에 경책을 얹거나
일월의 표식이 그려진다. 『금강경』을 펼쳐놓거나 뒤쪽
으로는 상서로운 구름이 묘사되고 병풍을 둘
러친 형태로 그려진다. 좌측에 왕관을 쓴 대륜
성왕大輪聖王과 우측에 전륜성왕을 그리며, 판
관, 녹사, 사자, 장군, 귀왕 등이 묘사되고 일산日傘, 파초선을 들고 있
는 동자, 동녀로 조성된다.

천개天蓋
개蓋는 본래 인도에서 햇볕이나 비를 가리우기 위하여
쓰던 일산의 종류. 불·보살의 머리 위를 장엄하거나
사원의 천장을 장식하는 용도로 변하였다.

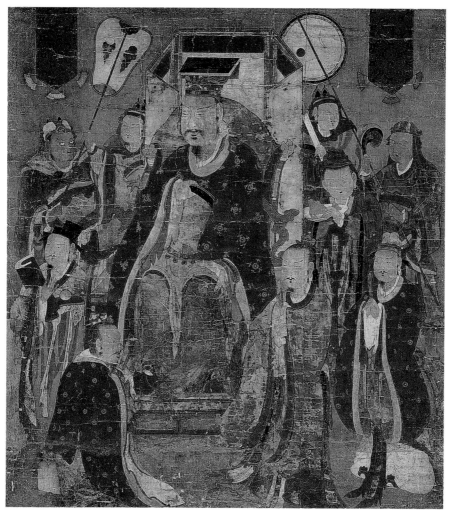

○泉寺 현왕탱, 114×103.5cm, 비단 채색, 1750년

현왕탱화

현왕은 사람이 죽으면 가장 먼저 뵙게 되는 분이다. 사후 3일째 되는 날 현왕재
를 올리고 영혼을 위로한다. 중앙에 보현왕여래, 좌측에 대륜성왕, 우측에 전륜
성왕을 배치한다. 조선후기 주와 녹의 설채를 기본으로 하는 가장 일반적인 형
태의 탱화이다.

제3부 전통문양, 그 아름다움과 상징의 세계

조선시대 후기의 병머리초

1. 문양의 성립

고대 동양 사람들은 자연물을 존재 그 자체로 인식하기보다 모든 사물에 대하여 어떤 상징적 의미를 부여하였다. 이것은 자연에 대한 외경과 신령스러움에 대해 주술적인 효력을 빌기 위한 방법으로 이용되기도 하였고, 단순히 대상의 특징만을 나타내거나 상징성이 강한 기하학적 무늬로 표현되기도 하였으며, 사물의 모양을 모방하여 그림으로 새겨 의사전달의 수단으로 이용되기도 하였다. 우리나라에서도 선사시대부터 바위 그림을 비롯하여 각종 생활공예품에 주술적·장식적·기능적 의미의 형태가 그림으로 나타나 있다.

문양紋樣은 그것을 향유하는 집단 사이에서 약속된 부호와 같은 성격으로, 예컨대 상상의 동물인 용이나 봉황은 종교나 신화적인 주제를 상징하거나 사용하는 사람들의 소망을 담는 것으로, 한편으로는 왕과 왕비를 상징하는 동물로 표현된다.

순수 감상용 미술이 작가 개인의 주관적 정서를 표현한 것인 반면에 생활 미술로서의 문양은 항상 집단적인 가치·감정에 의해 선택되어진다. 따라서 같은 소재에서 비롯된 문양일지라도 지역이나 시대, 특히 종교 등의 철학적인 사유체계와 결합되면서 문양은 더욱 더 다양하고 복잡하게 전개되어 표현상의 차이를 보이지만, 한편으로 조형물의 의미와 상징성을 보다 명확하게 인식되게 하기도 한다. 또한 한

광두정직휘廣頭釘直暉
각종 색으로 그린 직휘 바탕에 광두정(머리가 크고 넓게 만들어진 못) 모양을 따로 그려 넣은 것

매화점 직휘

색직휘

번 만들어진 문양이라 할지라도 새로운 문화에 영향을 받게 되면 다른 문화적인 현상과 마찬가지로 기존의 문양이 외부의 문양과 접촉하여 새로운 문양을 형성, 토착화되거나 소멸되기도 한다.

이처럼 문양은 발생 초기에는 의식주 등 일반적인 삶과 밀접한 관련을 지닌 자연을 단순 모사하거나 또는 나름대로 이를 추상화하여 만들어지고 있으나, 점차 종교나 사상적인 의미를 지닌 구체적인 형상으로 표현되었다가 외부의 자극에 의해 본래의 의미가 사라지고 전혀 새로운 문양으로 바뀌기도 한다. 즉 문양은 그 지역에 따르는 특성을 민감하게 반영하여, 문양의 양식 변천이 그 문양을 사용한 사람들의 의식 변화나 생활의 변모를 파악할 수 있는 증거가 되기도 한다.

전통문양은 우리 민족의 집단적인 가치·감정이 통념에 의해 고정되고, 일정한 질서에 의해 표현된 기호로서 발전되어 왔다. 4세기에 불교가 유입되면서 우리나라에 중국과 서방의 불교미술이 본격적으

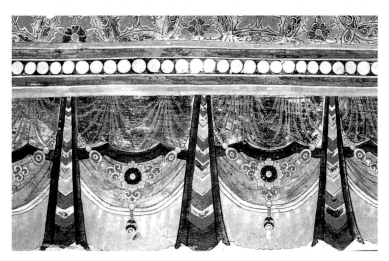

돈황벽화로서 휘장을 드리운 상태에서 영락이 묘사되고 있으며, 한국 단청의 주의문의 시원을 엿볼 수 있다.

240

로 들어온다. 모든 문화가 외래문화에 영향을 받고 충돌하면서 상호
융합의 과정을 거치는 것과 마찬가지로, 우리의 전통문양 또한 점차
조형물 자체에 미적 가치를 높이기 위한 장식적인 의도가 커지는 한
편 우리 나름대로의 시대적인 특성을 반영하게 된다. 예컨대 현재 건
물 기둥에 그려진 주의柱衣문은 인도 등에서 구조물에 천을 늘어뜨린
것을 본떠 의장화한 문양이고, 광두정질림이나 직휘의 매화문은 건축
구조물의 보강을 위해 철못을 두른 것을 도상적으로 표현한 것 등에
서 예를 볼 수 있다.

외래문화인 불교는 종교적 교리와 함께 장식적이고 의례적인 의장
미술로서 다양한 문양이 유입되었다. 종교 및 신앙 상징 무늬로부터
자연 상징 무늬, 기하학적 무늬, 식물 무늬, 길상 무늬 등의 다종다양
한 문양은 회화, 조각, 공예, 서예 등 모든 조형 예술의 원천으로서 융
합되었고, 특히 부처님이 계신 전각을 장엄하는 데 불교 문양은 끊임
없이 사용되었다.

삼국시대와 통일신라시대의 경우 초보적인 단계이기 때문에 선을
위주로 한 단순한 문양들이 많이 나타나고 있는데, 불교를 상징하는
대표적인 문양인 연꽃의 경우, 삼국시대에
만들어진 인동초화忍冬草花와 연화蓮花문
장식 금관은 돈황석굴의 천정부에
그려진 인동연화도와 유사함을
느낄 수 있다.

하늘의 상징인 원과 땅의

연꽃

모란

상징인 네모 사이의 중간 도형은 팔각형이기 때문에, 우주의 공간은
팔각으로 상징되었다. 평면상에 그려진 나선螺旋은 미궁 또는 혼돈을
나타내는 것으로, 그 도상은 바퀴로 묘사되고 있는데 이는 순환의 상
징표시인 것이다. 또 바탕면을 채우는 데는 거북 등껍질 모양의 귀갑
龜甲문양과 당초唐草문양 등이 사용되는데, 이 문양들은 중국을 통하
여 들어온 문양들로 특히 당초문양은 구름이나 불꽃 등과 결합되어
고려와 조선시대에 이르기까지 오랫동안 연속장식문양으로 애용되었
다. 팔각 또는 십이각 등 다각형의 바퀴는 빛을 가진 태양의 상징표시
인데, 그것을 인도에서는 연꽃으로 표현하고 있다. 즉 붉은 연꽃은 태
양이며 푸른 연꽃은 달로 표상을 삼았다.

고구려시대 무덤의 둥근 지붕 중앙에는 커다란 하늘꽃〔天花〕이 배
치되어 이를 우주꽃 또는 만다라화曼茶羅花라 하는데, 경전이 깨달음
의 경지를 언어로 표현한 것이라면, 만다라는 그것을 시각적으로 도
상화한 것이다. 그 문양은 태양을 상징화한 것으로, 불교에서 숭앙하
는 이상화로서 국화잎, 모란잎 등의 형상으로 표현되었다.

통일신라가 왕족중심의 사회였다면 고려는 귀족중심의 사회였다.
따라서 왕실에 의한 거대한 불사보다는 작은 규모의 발원이 자주 이
루어졌다. 통일신라시대의 문양이 중국적인 색채가 강한 반면 고려시
대로 접어들면서 보다 완숙해지고 고려화되며 종류도 다종다양해진
다. 주로 식물문양·동물문양·범자梵字문양 등이 많이 사용되었으며,
보조문양으로서 기하문양·여의두如意頭문양·구름문양 등이 나타난
다.

범자연화

봉황

　조선시대에는 고려의 전통을 계승하면서 한편으로 새로운 기법이 등장하여 그 종류도 한층 다양해지고 있다. 불교공예품이 주류를 이루었던 고려시대와는 달리 일상생활에 쓰이는 기물의 문양이 많이 나타난다. 고려시대와 마찬가지로 연화당초·범자 등이 많이 시문되다가 후기에 이르러 실생활에 보다 친숙하고 현실적인 염원을 담은 문양이 나타난다.

　대표적인 문양으로 용·봉황과 같이 권위를 상징하는 문양, 십장생과 같이 장수를 상징하는 문양, 박쥐·잉어·나비·게·새우 등과 같은 동물이나 칠보·팔보·문자로서 길상吉祥을 표현하는 문양, 사군자·화조화·산수도와 같이 문인적 취향을 보여주는 문양, 뇌문과 같은 공간을 장식하는 기하문양 등이 있다. 용이나 봉황 모양은 민화풍의 소박함과 우리만의 표현 기법이 두드러져 고려의 것과는 느낌이 많이 다르게 나타나고 있다. 불교에서 중요시하던 칠보 또는 팔보에 대한 사상이 도교적으로 변화하거나 서로 혼합되어 복을 가져다주는 길상무늬로 나타난다. 이외에도 벽사의 의미로 도깨비의 얼굴이 형상화되어 무기나 장신구 등에 폭넓게 쓰여졌다.

　삼국시대 이래 우리나라의 조형미술품에 나타나는 문양들은 대부분 중국과 불교의 영향을 강하게 받고 있는데, 그러면서도 우리나라의 정서에 맞게 선택적으로 받아들여 독특하게 변화·발전시키고 있는 것이다.

2. 전통문양의 세계

영각사 무량수전의 단청

불교미술의 기초를 이루는 문양은 불교 벽화와 탱화에서, 그리고 사찰에 시문된 단청 등을 통해서 볼 수 있다. 단청丹靑이란 단사丹砂와 청호靑瑚가 합해진 것으로, 궁궐이나 사찰 등 전통양식의 건축물에 단丹과 청靑이 서로 조화를 이룬 속에서 그림이나 무늬를 그리는 것으로, 각 민족마다 고유한 신앙적·장식적 특징을 지니듯 유구한 우리 민족 역시 고유한 형태적 특징을 지니고 있다.

한편 단청은 음양오행陰陽五行설의 색채와 밀접한 관련이 있는데, 오행의 목·화·토·금·수 5원소는 각기 청·적·백·황·흑으로 상징된다. 오행은 고전 역사서인 『춘추春秋』에서 처음으로 언급된다.

음양오행사상에서 다섯 가지 색채(적색·청색·황색·백색·흑색)는 우주생성의 5원색으로 양陽에 해당하며, 이 양에 대해서 음陰에 해당하는 색이 존재한다. 다섯 가지 방위, 즉 동·서·남·북·중앙 사이에 놓여지는 색이 음색으로, 오정색五正色에 대해서 오간색五間色이라 하며 녹색·벽색·홍색·유황색·자색을 말한다. 이 오정색과 오간색의 열 가지가 음양의 기본 색이다.

오정색 순수한 빛깔로서 섞임이 없는 기본 색
오간색 정색과 정색의 혼합으로 생기는 색

이처럼 오행은 우주만물의 형성 기초로서 여겨지는데, 이를 간략히 나타내면 다음과 같다.

문양은 자연계의 사실적 묘사화에서부터 상상 속의 신령계를 구상

244

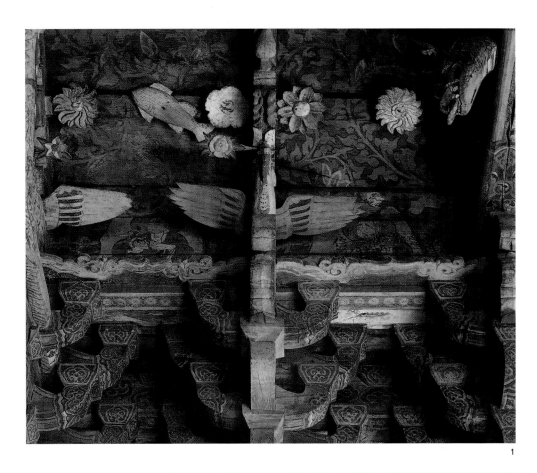

1

2

3

1 전등사 대웅보전 내부 단청
2 길상문 단청
3 반자에 그린 범어로 된 단청
무늬

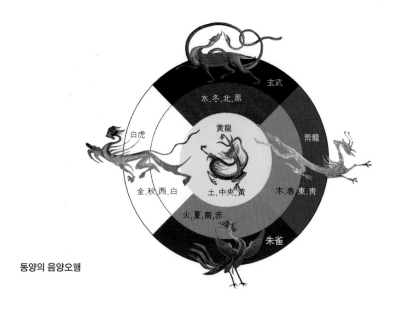

동양의 음양오행

화하여 그들을 도안화한 것, 그리고 기하학적 표현으로 대별할 수 있다. 문양은 양식적인 면에서 볼 때 문양을 형성시킨 지역 사람들의 세계관 및 종교관을 담고 있는데, 우리나라의 경우 오랜 역사 속에서 전통 속에 녹아내린 불교의 문양만을 따로 구분하기는 불가능하다. 다만 소재별로 문양의 양식 변천을 이해하면 그 유래를 밝힐 수는 있을 것이다.

①기하문양

기하幾何무늬는 직선과 곡선을 이용하여 삼각형·사각형·원형의 문양을 접속하고 반복·교차시키기도 하며 오금[曲]을 넣어 응용한 것으로 우리나라 단청에 금문錦紋 양식으로 정착되었다.

　원을 쓴 것으로는 원상과 삼보문, 오금원이 있으며, 응용문으로 이

금문 단청 무늬에 쓰이는 비단에 수놓인 듯한 모양의 연속된 무늬의 총칭
분합문 문이나 방 앞에 설치한 큰 문
오늬 활 시위에 끼울 수 있도록 화살 끝의 에어낸 부분
궁창 문의 하부에 낮게 끼워 댄 널빤지

궁창 태극문

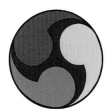

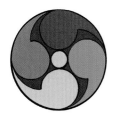

태극문

삼보문

태극·삼태극·사태극문이 많이 쓰인다. 태극太極은 파문巴紋이라고도 하는데, 우주가 음양의 대립적인 원리로 갈리기 이전의 원초적인 상태[本體]를 표상한 것으로 모든 피조된 사물의 기원을 말한다. 이 세상 맨 처음의 몽롱한 상태를 무극无極이라고 하며, 무극에서 태극이 생기고 태극에서 음양으로 나뉘어지는데, 하늘과 땅, 인간과 사물, 지고의 덕 또는 완성의 본체로서, 그것은 마치 하나의 집에 있어 언제나 건물의 중앙, 즉 사방의 구조 전체를 떠받쳐 주는 중앙의 기둥으로서 사악한 힘의 영향을 막는 길상의 도안으로 사찰이나 사당祠堂 등의 분합문分閤門의 궁창에 많이 그려지고 있다.

삼보문은 불·법·승의 삼보三寶를 상징하며, 해탈의 법과 불신佛身과 평등의 대 지혜를 합하여 '열반'을 이룰 수 있다는 것을 상징하는 세 개의 원(♣)으로 표시되었으며, 원상은 선종에서 우주 만유의 근본 자리, 불·보살의 마음 자리, 일체 중생의 불성 자리로서 일체 중생의 마음이 두루 평등함을 표상하고 있다.

원은 모든 창조의 기원으로 상징되며 고리는 영원성의 상징으로 시작과 끝이 따로 없으므로 권위와 위엄의 상징으로 표상되었는데, 전후좌우 사슬 모양으로 서로 엇 겨루게 하여 고리얼금과 소슬고리얼금 문이 형성되었다.

그리고 정삼각형을 조합하여 귀갑문龜甲紋과 오늬문이 만들어지고, 직선과 네모를 조합하여 사각 팔모문, 쌍사각금, 쌀미소슬금, 격자문 등이 만들어진다.

거북등무늬는 소슬금문에 속하는데, 고구려 고분벽화 중에 천왕지

소슬고리얼금

신총天王地神塚. 5세기초의 벽면에 거북등무늬가 그려졌고, 신라 고분에서 출토되는 장신구 중에 보검이나 안장 꾸미개, 금관에 많이 나타나는 것은, 그 당시에 유입된 중앙아시아의 영향에서 비롯된 것으로 생각된다. 그리고 고려불화에서 수월관음보살상의 치마 바탕무늬와 함께 조선시대 사천왕의 갑옷 문양으로 주로 그려졌다. 중국에서는 거북을 사령四靈의 하나로 신성시하는데, 장수와 힘과 인내를 상징한다. 거북 껍질의 위쪽은 우주를 상징하고 하늘의 별자리와 일치하는 다양한 표식이 있다고 믿어서 고대 상형문자로 유명한 갑골문자가 생겨났다. 이 갑골문자는 점복을 보는 주술적인 도구로 쓰여졌으며, 불교문화와 함께 북방을 거쳐 동방으로 전해지는 과정에서 점성관과 결부되어 사람의 운수와 운명에 영향을 주는 상징으로 표시되었다.

금문은 중국 문양에서 영향을 받았지만 여러 가지 형식으로 혼합하고 재구성하여 중국보다도 훨씬 더 다양한 형태로 발전시켜 우리나라 단청의 독창적인 금문 양식을 창출하였다. 금문의 종류는 다양한데, 각각의 종류는 서로 혼합하여 복잡한 패턴을 만든다. 예를 들어 소슬금은 쇄금鑠錦의 뜻으로 자물통을 서로 잠그는 형태로 장구하여 끊어지지 않음을 의미하는데, 길상문의 의미를 담고 많이 사용되었고 주화朱花를 첨가하거나 다른 금문과의 혼합으로 다양한 문양이 만들어진다. 쌀미소슬금, 십자고리소슬금, 고리줏대소슬금, 소슬엮음이 생겨났다. 줏대금은 쌍줏대금·모닷줏대금·고리줏대소슬금·고리줏대

주화 주홍바탕의 꽃무늬
줏대 수레바퀴 끝의 휘갑쇠
줏대금 나열된 고리를 줏대로 꿰맨 듯한 무늬

고리금 원형의 고리가 연속으로 연결된 무늬

십자금 十자형의 무늬로 꿰어진 모양

결련금 곡선이 서린 듯하게 연속된 무늬

갈모금 갈모란 예전에 승려들이 머리에 쓰는 고깔 모양의 건巾이다. 그 모양이 세모 형태로 되어 있어서 붙여진 명칭

연등금 서까래에 그린 금문

물레금 물레바퀴살 모양으로 그린 무늬

금·쌍고리줏대금·겹고리줏대금·소슬줏대금·소슬겹줏대금 등으로, 고리금은 쌍고리금·소슬고리금·쌀미고리금·갖은십자고리금 등으로, 십자금은 쌍십자금·소슬십자금·쌀미십자금·쌍고리십자금·갖은십자금 등으로 분화되었다. 이외에도 사각금, 결련금, 십자질림금, 모닷금, 연등금, 물레금, 차련금, 가즌금, 삼지창금, 박쥐금, 거북금, 삿자리문금, 비늘금, 물결금〔水波紋〕 등 수많은 문양으로 재창출되었다.

글자를 상징화한 것으로 만卍자와 아亞자문을 들 수 있다. 만卍자는 인도에서 비쉬누신Visnu神의 가슴에 나 있는 털이 卍자 모양인 데서 유래하는데, 이 모양은 상서로운 표식으로서 길상을 나타낸다. 중국인들은 일만 가지 효능을 지닌 상서로운 표적의 집합체로서 불타의 마음의 상징, 혹은 불타의 마음을 찍는 것〔佛心印〕이라고 해서 석가모니 불상이나 화상의 심장 부분에 그려 넣기도 한다. 곧 부처의 마음, 대자대비의 마음, 중생의 마음속에 잠재해 있는 불성의 근본적인 마음 자리를 설명하는 기호인 것이다. 또 불교를 상징하는 기호로서 고대 중인도 마가다국에 있는 불족적에 새겨져 있기도 하다. 고려시대 불화 가운데 호암미술관 소장의 아미타삼존도나 지은원 소장의 미륵하생경변상도 등에 나타나며, 조선시대 불화 중에서는 부석사 소장 괘불탱화 등에 나타나는 등, 예를 많이 볼 수 있다.

나선문의 형식은 곱팽이와 뇌문雷紋으로 표현되었다. 곱팽이는 나뭇잎이 고사리처럼 나선형으로 감겨든 형태로서, 원래 그 시초에는 꽃 주변에 이파리가 말린 모양을 표현한 것이 시대가 지나면서 현재

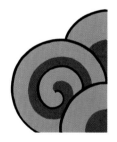

곱팽이와 번엽곱팽이

고리금

중국 금문

고리소슬금

중국 금문

쌍사각금

중국 금문

물레금

소슬금

소슬줏대금

쌀미소슬금

고리줏대금

갖은십자고리금

쌍고리줏대금

거북금

삼지창금

겹고리줏대금

박쥐금

십자질림금

뇌문

의 모습으로 정형화 · 도안화되었다. 곡선에 오금을 넣기도(오금곱팽
이) 하고, 황실을 돌린 것(황실곱팽이), 두 가지 색을 넣은 겹색곱팽이,
그리고 번엽鱗葉을 넣은 번엽곱팽이, 타원형으로 변형된 곱팽이 등,
여러 종류의 형태들이 나타난다.

우레를 상징하는 뇌문雷紋, 속칭 회문回紋이 있는데, 우레〔雷〕의 상
형문자에서 변형된 것으로 종鍾, 정鼎, 이彝 등의 기물에 많이 나타나
고 있다. 또한 우레는 만물을 길러주는 요소인데다, 그 형상이 연속해
서 이어져 끊어지지 않는다는 의미를 담아 최대의 길상을 나타낸다.
나선형으로 연결되어 나타나는데, 직선으로 올려 감은 것과 곡선으로
연속되는 것이 있으며, 이것은 각종 당초문唐草紋으로 표현되었다.

보조문양은 공간을 나누거나 가장자리를 장식할 때 사용하였던 문
양으로서 번개문이 대표적이다. 번개문은 번개를 나타내는 지그재그
형태의 선에서 비롯되었다고 한다.

② 식물문양

식물문植物紋은 형태나 색채가 다양하고 아름다운데, 단청문양의 태
반이 식물 특히 화초에서 딴 것이다. 당초무늬를 비롯하여 보상화 · 태
평화太平花 · 녹화綠花 등은 사실적이라기보다는 이들을 신성시하거나
이상화하여 그 개념을 존귀하게 하거나 숭상하는 뜻이 담겨지기도 한
다. 이 중에서 당초문은 인동문양忍冬紋樣 또는 초엽무늬라고도 하는
데, 꽃과 잎이 어우러져 덩굴로 길게 이어지고 있으며, 모든 것이 면면
히 이어져 단절되지 않는다는 길상적 의미를 담고 있다. 실제로 식물

의 형태를 본떠서 일정한 형식으로 도안화시킨 장식 무늬의 한 형식으로 고대 이집트에서 발생하여 그리스에서 완성을 보았으며, 그 형식은 다시 여러 지역에서 독특한 형태로 변화의 과정을 겪는다. 우리나라에서 그 시원적인 형태는 고구려시대 고분벽화에 그려지는데, 덩굴풀 모양 혹은 날카롭게 묘사된 구름 모양으로 많이 그려졌으며, 고려시대 특징적인 문양으로서 여러 가지 형태로 변화되어 나타난다. 이러한 당초는 인동당초, 싸리당초, 구름당초로 불려졌다.

초엽무늬

고려시대 화려했던 불교 탱화에 나타나는 보상화당초는 통일신라시대부터 크게 유행하여 도자기나 와전 등에서 많이 볼 수 있는데, 원래 보상화문은 연꽃무늬와 결합된 팔메트잎의 변형으로서 연꽃과 다름없이 불교의 이상화로서 널리 사용되었다. 고려불화에서 부처의 대의大衣의 문양으로 많이 묘사되고 있다. 이러한 당초문은 포도당초, 모란당초, 국화당초, 연화당초 등으로 많은 문양이 창출되고 있다. 특히 연화당초의 경우 불교 장식화에서 많은 발전을 보았는데, 고려불화에서 부처의 의상뿐만 아니라 보살의 천의天衣 문양 등에 다양하게 묘사된 많은 연화당초문을 볼 수 있다. 독창적인 문양일 뿐 아니라 표현 기법에 있어서도 세련된 기교를 느낄 수 있다.

연꽃문양

조선시대 역시 연화당초문이 즐겨 애용되었는데, 탱화의 두광頭光이나 신광身光 장식으로 그려진 연화당초문을 볼 수 있으며, 조금은

녹화 초록색의 꽃무늬

보상화당초문

대공 들보 위에 세워 마룻대를 받치는 짧은 기둥

화반 창방 위 중간에 얹혀 장여를 받는 받침

포 동양식 목조건축에서 처마를 길게 내밀기 위해 기둥 위 처마도리 밑에 짧은 부재를 써서 장식적으로 받게 한 부재의 총칭

살미 기둥 위에서 보 밑을 받치거나 좌우 기둥 중간에 도리, 장여에 직교해 받쳐 괸 쇠서 모양의 공포재

도식화된 기법으로 묘사되고 있음을 알 수 있다. 포벽에 그려진 당초문은 도식적인 연꽃 모양으로 표현되었으며, 건축 벽면에 묘사될 때는 그 공간에 맞는 형태로 변형을 가하기도 한다. 그리고 대공臺工, 화반花盤, 포包, 살미〔山彌〕에는 휘감아 올라가 트림으로 된 초틀임, 또는 파련초波蓮草로 표현하였다.

당초문과 함께 많이 그려진 연화문은 대자대비를 상징하는 불교의 상징으로 여겨지는데, 대표적인 불교문양으로서 삼국시대부터 고분벽화와 와당을 비롯한 각종 공예품에 사용되고 있으며, 통일신라시대에는 다양한 형태로 변화되어 그 사용 폭이 넓어지고 있다. 연꽃문양은 당초와 결합된 연화당초문양이나 연꽃잎을 반복적으로 묘사하는 연판蓮瓣문양이 가장 일반적이며, 각종 장식화를 비롯하여 조각상에 이르기까지 다양한 연꽃무늬 형식이 나타나고 있다. 파드마Padma라 불리는 흰 연꽃과 우트팔라Utpala라는 푸른 연꽃은 주로 페르시아와 인도에서 재배되었는데, 그들은 '파드마'의 꽃잎이 닫혀지고 '우트팔라'의 꽃잎이 열려짐에 따라 하늘의 낮과 밤이 결정된다고 믿으며 이 꽃을 신성시하였다.

파련초

연꽃모양 당초문

연화당초

특히 불교에서는 불·보살의 자리를 주로 연꽃으로 묘사하고 있으며,『법화경』과『화엄경』에서는 법문法門을, 밀교에서는 중생이 본래 갖고 있는 청정한 성품을 상징한다. 연꽃은 불타가 이 세상에 태어났으나 이 세상을 초월하여 사는 것처럼 진흙탕 속에서 자라나지만 더럽혀지지 않기 때문에 순수함과 완전무결성의 상징을 지닌다. 깨우침을 얻은 불타의 눈에는 인간들이 호수의 연 줄기들처럼 보였다고 한다. 어떤 것은 진창 속에 빠져 있고, 어떤 것은 진창을 헤쳐 나오려 간신히 머리만을 물위에 내밀고 있는가 하면, 혹은 꽃을 피우려 애쓰는 모습을 보면서 꽃을 피우고 열매를 맺을 수 있도록 도와주는 것, 즉 불타가 가르치는 진리가 그 즉시로 깨달음이라는 꽃과 열매로 얻어진다는 상징으로써 인용되었다. 이렇게 연꽃이 한결같이 상징으로 이용되는 이유는 바퀴같이 생긴 연잎의 모양 때문이기도 한데, 연잎 하나하나가 바퀴살과 같은 모양으로 생겨 존재의 끝없는 순환에 관한 가르침을 암시한다고도 한다. 연꽃 장식이 불교 유적에 처음 나타난 것은 기원전 3세기경 제작된 석주의 수하 연판 주두인데, 그 후 바르후트Bhārhut 조각과 산치Sānchi 탑문에서 볼 수 있다.

단청에서 연꽃은 꽃잎과 연밥〔蓮子〕, 연잎〔荷葉〕으로 구분하여 도안화된 문양을 주로 사용하였다. 모

산치 탑문

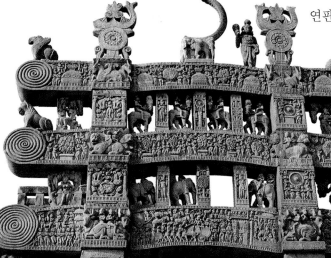

연목 서까래

착고 부연 뒷목의 사이사이를 막아 끼운 널쪽

부재 철재·목재 등 구조물에 쓰이는 재료

뒷목초 부연 서까래 등의 앞뒤 머리초가 다를 때 그 뒤쪽에 있는 머리초

도리 보와 직각으로 걸어 서까래를 받는 수평재

대량 기둥 위에 얹힌 들보 중 가장 큰 것으로 모든 건물 부재를 지탱하는 대들보

계풍 양끝머리에 머리초를 장식한 부재의 중간 부분으로 금문이나 별화로 단청한다

주두 기둥머리를 장식하며 공포재를 받는 네모난 부재

소로 장여나 공포재의 밑에 받쳐진 네모난 부재

양은 위에서 본 활짝 핀 평면식이 있고, 옆에서 본 입면식, 또는 입체투시식으로 표현되는데, 꽃이나 잎이 위로 피어오른 앙련仰蓮, 밑으로 처져 내린 복련覆蓮, 오그리거나 펼쳐진 상태의 파련波蓮, 평면식으로 꽃잎이 우그러든 상태의 웅련雄蓮 등으로 구분한다.

머리초의 주 문양으로 가장 많이 쓰이는 연화문은 입면형으로 표현된 것인데 고구려 오회분 5호묘 벽면에 그려진 나뭇잎 문양에서 그 시원적인 형태를 볼 수 있다. 이러한 연화의 형태는 꽃잎 수에 따라 5판 연화, 7판, 8판, 9판, 11판 연화가 있는데, 부재의 크기에 따라서 또는 배치되는 평면의 형태에 따라 그 수효가 정해졌다. 즉 연목椽木이나 착고着固 등 작은 부재部材나 뒷목초後頭草에는 5판·7판 연화를 그렸고 도리道理, 대량大樑 등 큰 부재에는 9판·11판의 큰 연화를 주로 채택하였다.

배치법에 있어서도 머리초를 구성하는 모양에 따라서 녹·황실 위에 배치하는 방법, 속녹화 위에 놓는 방법, 둘러싸인 겉곱팽이 위에 올려놓은 형태, 연잎 위에 표현하는 형식으로 나눌 수 있다. 이러한 형태는 각종 머리초를 비롯하여 계풍界風초에 부수적 장식문으로 나오기도 하고 주두柱頭, 소로小櫨에 채택되고 기둥의 주의柱衣문이나, 반자盤子, 포벽包壁, 궁창, 착고, 개판蓋板 등에 빠짐없이 등장한다.

평면식 연화는 연목부리에 가장 많이 쓰이지만 반자, 궁창, 개판에도 다른 문양과 복합된 형태로 쓰여지고 있다. 꽃잎 수는 4개, 6개, 8개를 주로 하지만 꽃잎 사이에 배주기를 넣어서 잎 수를 더욱 풍성하게 만들고, 오금을 넣어 변화를 주기도 하며, 꽃심 부분에 석류동과 함

258

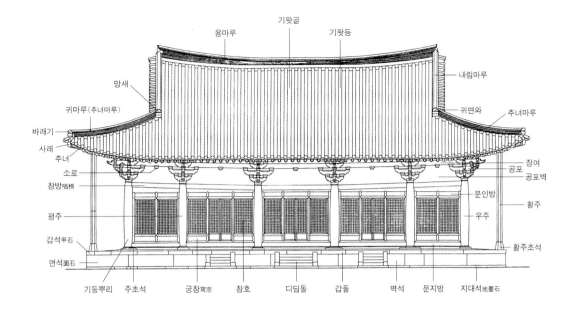

기왓골

용마루

기왓등

망새

내림마루

귀마루(추녀마루)

귀면와

추녀마루

바래기

사래

추녀

장여

소로

공포

공포벽

창방唱枋

평주

문인방

활주

우주

갑석甲石

면석面石

활주초석

기둥뿌리

주초석

궁창穹窓

창호

디딤돌

갑돌

벽석

문지방

지대석地臺石

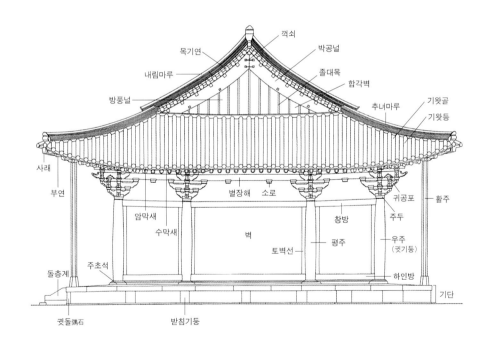

꺽쇠

목기연

박공널

내림마루

졸대목

합각벽

방풍널

추녀마루

기왓골

기왓등

사래

부연

별장해

소로

귀공포

활주

암막새

창방

수막새

벽

주두

토벽선

평주

우주
(귓기둥)

돌층계

주초석

하인방

기단

귓돌隅石

받침기둥

불교건축의 명칭_팔작지붕 정면과 측면

께 표현하기도 하고, 꽃잎을 두 가지 종류의 색으로 구분하여 표현을 달리 하기도 하며, 도안화된 꽃잎 위에 범챗자를 이용하여 상징적 의미를 두는 등 다양한 방법으로 표현하였다.

웅화는 오무라든 상태를 내려다 본 모양으로 활짝 핀 꽃잎과 함께 쓰여 입체감과 형태의 완전한 안정감을 준다. 활짝 핀 잎이 오그라든 모양, 혹은 피기 시작하는 연봉으로 표현되었다.

파련화는 연꽃잎에서 파생된 문양으로서 버선볼 모양으로 변형된 것과 꽃잎이 오그라든 상태를 오금 곡선으로 표현한 것으로 분류되는데, 버선볼이 합쳐지면 쇠코 모양의 문양이 만들어진다. 파련화의 꽃

반자 방이나 마루의 천장을 평평하게 만들어 놓은 시설
포벽 공포와 공포 사이에 있는 평방 위의 벽
개판 서까래, 부연, 목반자 등의 위에 까는 널
배주기 표면에 나타나는 연꽃잎 사이사이에 색이 다른 꽃잎이 나타나게 그린 것

260

반 바탕 연화를 앞에 배치한 독특한 형태의 연화 벙머리초

질림의 중간에 녹화를 두고, 녹실 황실을 응용한 연화 머리초

청록 단청의 일반적인 머리초로서 휘가 그려지지 않은 특징이 보인다.

쇠서부리

잎 수는 기본적으로 연꽃잎과 같이 하지만 사용하는 방법에 있어서는 훨씬 다양하게 배치하고 있다. 머리초의 주 문양으로도 장식되지만 문양의 시작부나 실장식으로서 변화를 주는 의도로 사용되기도 하는데, 잎 하나 하나가 독립적 기능으로 취급되기도 한다. 이러한 문양은 정형화된 연꽃을 주로 사용하는 사찰 건물보다는 궁궐이나 관아 건축의 단청에 많이 그려졌는데, 이런 변화는 불교의 상징물에서 길상을 뜻하는 상징화로 그 의미가 바뀐 것을 뜻한다고 할 수 있을 것이다.

파련화는 사찰 단청에서는 연꽃의 보조적인 기능으로 많이 사용되고 있지만, 문양의 상징성과 형태의 독특함으로 실장식의 마무리 부분인 낙은동의 모양으로 이용되기도 하고, 간략한 파련화 머리초를 구성하는 조형적인 장식 문양으로 사용되었다. 이 문양은 주두, 소로, 대공, 구리대를 비롯하여 각 부재의 머리초에 다양하게 쓰였으며, 평방부리초와 부연개판의 둘레방석과 같이 간략한 문양은 모로 단청 형식으로 궁궐 등의 관아 건축에 주로 시채하였다.

쇠코는 불로초不老草, 즉 영지靈芝화를 연상시킨다. 버선볼 모양의 파련화가 좌우로 합쳐지면 쇠코 모양이 되는데, 좌우에 감긴 곱팽이가 있고 중간이 불룩하게 된 꽃 모양은 여의如意의 머리 부분과 흡사한 모양으로 성스러운 기운을 상징하는 의미도 내포되어 있다. 문양의 형태는 불꽃처럼 뾰죽한 것과 둥글게 처리된 것이 있는데 사용하는 위치에 따라 모양을 조금씩 바꾸게 된다. 또는 도안화된 석류문을 연꽃잎과 함께 뾰족한 모양의 쇠코문으로 그리기도 하는데, 이때의 쇠코모양은 주위 꽃잎의 모양에 따라 그 형태가 자연스럽게 결정된

겹색 곰팡이를 표현한 고식古式의 파련화 머리초

고식의 단청문양을 재현한 봉정사 극락전 연화 머리초

궁궐 단청에 주로 그려진 파련화 머리초

온 바탕과 반 바탕의 실이 서로 엮이지 않고 독립적으로 표현된 머리초 형식

번엽 곱팽이와 쇠코장식이 어우러진 연화 머리초, 둘레 실은 녹실로 간략히 표현하였다.

주화 머리초를 중심에 두고, 관아 건축 등의 간략화된 머리초로 주로 이용

주홍주화

삼청주화

겹주화

다. 장곡사 하대웅전 창방 단청에서 쇠코화의 전형적인 모양을 볼 수 있는데, 이 도상은 쇠코결련의 기본이 된다. 쇠코는 연목부리와 쇠서부리에 단독 문양으로 많이 그려졌지만 많은 부재에 다른 모양과 함께 빠짐없이 등장하고 있으며, 부연개판 등 천장 부분에 나타날 때는 구름과 비슷하게 독특한 모양으로 그려지기도 한다.

주화朱花는 6판화나 8판화도 그려지지만 4판화가 가장 많이 그려진다. 모양은 보통 마름모 형이고 복판에 화아花芽로 황색 원을 넣는다. 주화는 모양이 간단하며 아름답기 때문에 모로 단청이나 짧은 부재의 머리초에 사용된다. 이때의 주화는 속녹화 위에 놓이므로 반주화의 형태로 그려지는데, 반주화는 결련의 형태 속에 놓여지기도 하고, 일렬로 늘어진 여백을 장식하는 데에 주로 쓰인다. 그리고 연화머리초의 석류동 주변에 둘레 주화로 장식을 넣어 곁녹화와 구별하며 황색을 도채한 석류동의 중심을 강조하는 효과를 지닌다. 개판이나 궁창 등 독립적 공간에 그려질 때에는 그 중앙에 온주화를 두어 장식하는데, 간략히 도안화된 연봉의 중심에 온주화를 넣어 보다 아름다운 장식적 공간을 나타내었다.

반주화 사판화인 주화의 반만을 주 문양으로 하는 머리초
석류동 단청에 나타나는 석류 모양의 무늬
온주화 사판화인 주화의 전체를 주문양으로 하는 머리초

온주화

질림이나 휘의 표현이 없이 번엽과 함께 녹색이 강조된 녹화머리초

연화머리초와 주화 관자머리초가 함께 표현된 고식의 단청문양

녹실과 녹화, 녹색의 곱팽이를 그린 녹색단청, 석류동을 반대 방향으로 배치하고 있다.

연목초와 각종 부리 문양

탁의주의 머리초

연화주의 머리초

파련화 머리초

연화 머리초

궁창 문양

개판 문양

국화문

모란당초문

첨차 공포에서 주두나 소로에 얹혀 도리 방향 또는 그에 직교하는 방향의 십자맞춤이 되는 짤막한 공포재

국화菊花는 과꽃이라고도 하는데, 장수와 상서로움을 상징하는 꽃으로서 단청문양으로 도안화하여 표현하거나 또는 사실적인 그대로 묘사된다. 반자나 궁창, 착고 등에 나타낼 때는 당초무늬의 일부에 넣거나, 연화, 녹화 등 다른 문양과 혼합되어 쓰인다.

모란[牧丹花]은 꽃이 화사하고 아름다우며, 푸른 잎새를 유지할 경우 부와 명예를 주는 행운의 징조로 간주되었다. 때문에 만다라 문양으로 채택되었을 뿐만 아니라 포벽화나 계풍벽화에 사실적 형태로 즐겨 묘사되었다.

녹화는 밑에 반원형의 꽃받침을 놓고 곱팽이를 좌우 대칭으로 둔 위에 반원형의 딱지로 연결한 꽃 모양이다. 형태에 따라 반녹화, 온녹화, 겹녹화, 오금녹화, 황실녹화, 번엽녹화, 쇠코녹화로 분류되며, 간단한 머리초 주문양으로 부연 또는 부리, 구리대平高臺, 첨차簷遮 등의 부재에 많이 쓰이는 문양이다.

보상화는 어떠한 특정 꽃을 지칭하는 것이 아니라 불교에서 숭앙되는 이상화로서 "만다라화"라는 넓은 의미 속에 포함되어 있다. 형태는 연꽃무늬와 결합된 팔메트 잎의 변형으로서, 균형적 특징을 보면, 장식화된 팔메트형 꽃잎들이 대칭되며, 번엽이 있는 연꽃 모양이 좌

만다라화

보상화

우대칭으로 둥글게 형성되어 있다. 이러한 보상화문은 7세기 전후 페르시아에서 전형적인 양식이 성립되었는데, 서역의 보상화는 망고화 형식으로 조형되었으며, 중국에서는 모란의 변형으로도 나타나고 있다. 보상화의 잎은 줄기의 안팎에 교대로 붙으며 줄기를 감아 도는 당초문의 형태로, 여기에 국화문과 모란꽃을 혼합하는 형태로 만들어졌다. 이렇듯 보상화는 다양한 화문의 특성이 결합된 불교의 이상화로서 닫집, 불단, 궁창 등의 중요한 부분에 화려하게 채색되었으며, 전각의 포벽화로서는 화병에 담긴 모습으로 즐겨 표현된다.

③자연문양

자연문自然紋은 천문 지리에 관계되는 해, 달, 별 또는 별자리를 오행설 또는 신앙이나 중생의 바람에 합치되는 상징적 문양으로 표현한 것이다. 아울러 자연계의 사실과 그 현상으로 일어나는 번개, 구름,

불꽃, 광채光彩 등도 표현 대상의 부수적인 요소로 주변 배경의 공간과 환경을 나타내는 것으로 이용되었다. 예컨대 구름은 공간을 표시하고 불꽃이나 광채는 위엄을 나타내는 신성한 것으로써, 종교화로서의 불교미술에 있어서 필수적인 요소로 사용되었다.

구름 문양의 경우 삼국시대부터 쓰이고 있는데, 문양은 구름 자체의 변화적인 형태와 상서로운 분위기로 고분벽화에서 자주 표현되고 있다. 통일신라에 이르러서 하나의 흐름으로 정착되고 있으며, 이전의 전통문양을 발전시키고 중국으로부터 새로운 문양을 받아들여 고려시대에도 불화나 공예품에서 많이 볼 수 있다. 구름 무늬는 표현 방법에 따라서 점운點雲, 비운飛雲, 풍운風雲, 사운絲雲, 유운流雲, 용운龍雲, 십자운十字雲 등 여러 가지 형태로 도안화하고 있다. 또한 구름 문양은 학과 결합하여 운학문雲鶴紋 등과 같이 고려 특유의 문양으로 나타나고 있다. 봉황 모양의 운봉문雲鳳紋은 고려불화 여래상의 대의大衣 문양으로 주로 애용되었으며, 기타 단청문양으로 부재에 따라 다양한 형태로 채택되었다.

물결 무늬는 애급파문, 동양파문으로 분류되며, 수파水波 모양은 무지개 모양의 입수立水와 물고기 비늘을 닮은 와수臥水, 수면 위로 튀어 오르는 물방울을 말하는 낭수浪水의 형식

여러 가지 구름무늬들

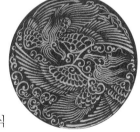

운봉문

이 있다.

이 외에 자연문은 기암, 산수문 등이 있으며, 십장생은 주요 묘사 대
상이다.

④ 사신四神

사신四神사상의 사방四方은 동·서·남·북을 말하며, 사계四季로서
봄·여름·가을·겨울을 상징하기도 한다. 중국 고대에는 황도의 항성
을 28개의 성좌로 나누었는데, 사방에 각기 7수宿가 있다. 성수星宿는
불교와 도교 모두에게서 신앙되고 있는데, 일반적으로 동물로서 그
대표를 삼았다.

7개로 이루어진 이 별의 집은 천궁天宮의 네 분원分圓마다 배치되어
있다. 사분원은 흔히 사신四神이라 부르는 네 마리 동물과 연관되어
있다.

용

청룡靑龍_목木 기운을 맡은 용의 형상이 되어 나타난다. 하늘의 28수
가운데 동방을 맡고 봄을 상징한다.

백호白虎_금金 기운을 맡은 호랑이 모양으로 형상화되고 있다. 하늘의
28수 가운데 서방을 맡고 가을을 상징한다.

호랑이

주작朱雀_화火 기운을 맡고 붉은 봉황의 형상을 하고 있다. 하늘의 28
수 가운데 남방을 맡고 여름을 상징한다.

현무玄武_수水 기운을 맡고 고구려 고분벽화에서 뱀과 거북이 한데 얽
혀 있는 형상으로 묘사된다. 하늘의 28수 가운데 북방을 맡고 겨울을
상징한다.

⑤ 사령四靈

동서양을 가릴 것 없이 나라나 민족마다 신화와 전설 속에는 상서로운 상상의 동물이 많이 등장한다. 우리나라의 경우에도 고구려 고분벽화에 등장하는 많은 상상의 동물을 볼 수 있는데, 그 중에서도 대표적인 동물 문양으로서 사령四靈은 천상계에서 나라의 길흉을 미리 알려주기 위해 나타나는 것으로, 불교에서는 이 사령이 사천왕의 역할도 하는데 용이나 봉황, 그리고 거북은 사신도에서 각각 방위신으로 알려져 있다.

용龍은 인도에서 옛날부터 힘을 상징하며, 불교에서는 불전과 불법을 수호하는 역할을 한다. 용은 신령神靈으로 모습을 마음대로 바꿀 수 있고 보이지 않게 할 수 있는 능력을 갖고 있다는 상상의 동물이다. 용은 크게 세 가지 종류로 나눌 수 있는데, 즉 용龍은 가장 강력하고 하늘에서 살고 있으며, 려螭는 뿔이 없고 바다 속에서 살고 있으며, 교蛟는 비늘이 달려 있고 산 속의 늪과 동굴에서 산다고 한다.

이러한 용의 형태는 아홉 마리의 동물과 비교하여 묘사되고 있는데, 몸체는 뱀과 같고, 낙타 머리, 사슴의 뿔, 토끼의 눈, 소의 귀, 잉어비늘, 다리와 발톱은 새의 것을 가지고 있다는 것이다. 등뼈를 따라서 비늘 능선이 있는데, 목 부분에 있는 비늘은 머리를 향해 나 있다. 입양쪽에는 수염이 나 있고 턱 밑으로도 수염이 나 있는데, 거기에 밝은 진주가 놓여 있다. 이와 같이 상상의 동물인 용은 단청에서 대량의 별지화別枝畵로서 닫집의 천정화로 많이 그려졌다.

세속에서는 비늘이 있는 교룡蛟龍, 날개가 있는 응룡應龍, 뿔이 있

사령 용, 봉황, 거북, 기린
별지화 독립된 단청 그림

용과 봉황

는 규룡虯龍, 뿔이 없는 이룡螭龍, 승천하지 못한 반룡蟠龍, 물을 좋아하는 청룡蜻龍, 불을 좋아하는 화룡火龍, 울기 좋아하는 명룡鳴龍, 싸우기 좋아하는 석룡蜥龍으로 세분한다. 현재 단청에서 애용되는 용은 교룡, 규룡, 화룡의 도상 등인 반면, 궁궐 단청에서는 부재에 따라 응용된 다양한 용모양이 나타난다.

봉황鳳凰은 수컷을 봉鳳이라 하고 암컷을 황凰이라 한다. 상상 속의 동물로서 평화스럽고 번영을 누리는 때에 나타나며, 깃털을 가진 동물 중 가장 고귀한 새로 생각하였다. 자애스러운 새로서 살아 있는 생명을 잡아먹지 않으며 오동나무 위에만 내려앉고, 대나무 죽순과 감로수를 먹는다. 봉황의 모습은 앞에서 보면 거위를 닮았고, 뒤에서 보면 기린과 같으며, 새의 주둥이, 뱀의 목덜미, 물고기의 지느러미 같은 꼬리, 학의 이마, 원앙의 화관, 용의 줄무늬, 거북의 둥그런 잔등과

개충 딱딱한 껍질을 가진 곤
충이나 동물

거북

서기 상서로운 기운
일각수 인도에 사는 전설상
의 동물이다

같다고 한다. 깃털은 다섯 가지 기본 덕〔五常〕을 좇아 이름을 붙인 다
섯 가지 빛깔을 띠고 있고, 크기는 다섯 자가 되고, 꼬리는 둥그스름하
게 내리 쳐지고, 그것이 부르는 노래는 옛날 취주 악기의 소리처럼 오
음을 내어 신령계를 즐겁게 한다고 하였다. 건물 단청에서 용과 함께
계풍의 별지화나 천장의 반자초 등에 그려지는데, 오색의 화려함으로
장식적인 느낌이 강하다. 동물 문양으로는 용과 봉황 문양이 가장 많
이 애용되었는데 삼국시대부터 권위의 상징으로 자주 등장하고 있으
며, 중국에서 역시 지배층의 권위를 상징하여 즐겨 묘사되고 있다.

거북은 뱀처럼 생긴 머리와 발톱을 가지고 있으며, 팔괘八卦의 근원
이 된 등판의 무늬가 있는데, 등이 솟아오른 형태를 보고서 하늘의 법
을, 아래가 평평하고 네모진 것은 땅의 법을 의미한다고 하였다. 장생
과 길상을 나타낸다고 하여 고대로부터 신수神獸로 일컬어져 왔다. 용
이 동물 중에서 으뜸이고, 봉황이 모든 새들의 우두머리이듯이, 거북
은 개충介蟲의 우두머리이다. 민화나 독성 탱화에서 자주 묘사되고 있
는데, 보통 서기瑞氣를 내뿜는 모습으로 묘사된다.

기린麒麟은 본래 살아 있는 벌레를 밟지 아니하고, 생명이 있는 것
을 먹지 않는 어진 짐승으로, 그 형상
은 노루의 몸, 소의 꼬리, 이리의
이마, 말의 발굽 등을 고루 갖추었
으며, 머리에는 뿔이 하
나 난다고 하여 일각수
一角獸라고도 한다. 기린

기린

은 네 발 달린 짐승들 가운데 가장 고귀한 동물로 여겨져 장수, 숭고함, 경사, 빛나는 행적, 그리고 현명한 통치 등을 상징한다. 불교에서는 불법佛法 교화서를 등에 짊어지고 다니는 길상영수吉祥靈獸로 묘사되며, 수컷은 기麒, 암컷은 린麟이라 불리운다.

⑥ 동물문양

호랑이

호랑이는 땅에서 사는 모든 동물의 군주로 인식된다. 고대의 대부분의 청동기에는 호랑이가 그려져 있고, 집과 사원의 담장에는 용맹을 상징하는 호랑이를 그려 악령의 접근을 막았다. 우리나라에서 호랑이는 산중의 왕으로서 산신山神과 함께 신성시되어졌는데, 무섭고 두려움의 대상인 호랑이를 희화화시켜 친숙한 이미지로 묘사한 독특한 도상이 만들어졌다. 한편 백호白虎는 천문 영역의 서쪽 상한象限으로 형상화되어, 동쪽 방위를 맡은 태세신太歲神을 상징하는 청룡, 남쪽에 있는 일곱별을 지칭하는 주작, 그리고 하늘의 북쪽에 있는 일곱별을 통칭하는 현무와 함께 사신四神의 상징 세계를 구성한다.

주작

주작朱雀은 사신도四神圖 중 남쪽을 맡은 수호신으로 고구려시대 고분벽화에서 무덤의 남쪽 벽에 그려졌는데, 그 형태를 보면 머리 모양이 닭과 같이 볏이 달렸고, 꼬리는 천의天衣와 같이 뒤로 나부끼고 있으며, 양쪽 날개는 활짝 펴서 몸 전체의 균형을 이루고 있다. 다리는 약간 벌리고 정지된 상태로 구름 위에 사뿐히 내려앉은 모습으로 표현되었다

학

학鶴은 전설 속의 새인 봉황 다음으로 이름 높은 새로 신선들을 공

천장에서 보여지는 반자초

중으로 실어 나르는 신화적 속성을 부여받고 있다. 학에는 흑, 황, 백, 청의 네 종류가 있는데, 이 중 흑색 학은 신화상의 나이에 이를 정도로 가장 오래 산다고 하며 600살이 되면 물만 마시고 아무것도 먹지 않는다고 한다. 학은 장수를 상징하는 동물로서 노인의 상징이기도 하여 주로 소나무 밑에서 공중에 날고 있는 단정학丹頂鶴을 바라보는 도인의 장면이 벽화에 그려진다. 천장 반자초에는 구름과 함께 도안화된 흰색 학이 주로 그려진다.

사자獅子는 중국에 불교와 함께 소개되어 법의 옹호자 또는 신성한 사원 건물의 수호자로 알려져 있다. 그리고 문수보살이 금빛 갈기를 나부끼는 사자를 타고 있는데, 사자는 생과 사의 힘에 대한 권능을 나타내며, 지혜를 완전하게 하는 데 빼놓을 수 없는 용맹과 정력적인 힘의 상징으로 신성시하였다.

코끼리〔象〕는 힘과 현명함과 신중함에 대한 표상으로서 불

사자

교에서 신성시하는 동물이다. 때때로 불타에게 꽃을 바치기도 하고 보현보살을 등에 태우고 나타나기도 하는데, 불타의 탄생 신화에 마야부인의 오른쪽 옆구리로 흰 코끼리가 들어갔다는 내용으로 인해, 불교에서 가장 신성시되고 길상吉祥의 상징물로 숭앙 받고 있는 동물이다.

코끼리

박쥐는 편복蝙蝠이라고도 하는데, 중국에서 행복과 장수의 상징으로 취급되며, 기쁨을 상징하는 나비와 함께 장식적인 용도로 많이 사용된다. 날개는 여의如意의 머리 부분과 같은 모양으로 꼬부라져 있으며, 사찰의 현판에 칠보문과 함께 많이 그려졌다.

박쥐

가릉빈가迦陵瀕伽는 불경에 나타나는 상상의 새로서 극락에 깃들며, 인두조신人頭鳥身의 모양을 하고 있다. 그 자태가 매우 아름다울 뿐만 아니라 소리 또한 매우 아름답고 묘하여 묘음조妙音鳥, 호음조好音鳥라고도 하며, 극락에 깃들인다 하여 극락조로 부르기도 한다. 가릉빈가의 형상은 중국 한대 이후에 등장하며, 그 후대의 고분벽화 또는 무덤의 화상석각에서 볼 수 있다. 당대의 기와 마구리에 나타나는 가릉빈가 무늬는 대체로 새의 형체를 구체화시키고 있으며, 이러한 형태는 통일신라시대의 기와 마구리에도 유사하게 나타난다. 단청 문양으로 이용되는 가릉빈가의 모습은 대개 다리와 몸체와 날개는 새의 형상이고, 얼굴과 팔은 사람의 형상이다. 몸체는 깃털로 덮여 있

가릉빈가

278

고, 머리에 새의 깃털이 달린 화관을 쓴 경우도 있고, 악기를 들고 연주하는 모습으로 묘사되는데 창방 등 계풍의 별화로 그려진다.

이 외에도 부귀의 상징이며 다손多孫을 의미하는 물고기 문양이 있으며, 곤충 등 각종 금수禽獸도 다양하게 등장한다.

⑦ 귀면鬼面

귀면

귀면문은 벽사, 즉 사귀邪鬼를 물리치려는 의도에서 수용된 것이다. 고대 인도에 등장하는 이 얼굴은 범어로 "키르티무카Kirttimukha"인데, "영광의 얼굴"이라는 뜻으로 사악한 자를 물리치고 참배자를 보호하는 불교의 수호신이 되었다. 중국에서는 고대의 도철문饕餮紋에서 그 원형을 찾을 수 있다.

도철은 "탐욕의 짐승"이란 뜻으로 대식가를 가리키기도 하는데, 악의 화신으로 인식되었다. 고대사회의 조신제祖神祭 가운데 지하의 망령을 달래는 원시 주술적인 진혼의례에서 시작된 망령의 모습으로 몸체가 없고 얼굴만 나타내는 것이 특징인데, 두 개의 커다란 눈과 휘어져 뻗어 나온 어금니로 무장한 무시무시한 아래턱을 지니고 있는 것으로 묘사되었으며, 실제로 고대 청동 용기나 그릇 등에는 무절제한 포식을 경계하기 위하여 이 문양이 그려져 있는 것을 볼 수 있다.

이러한 도철 그림은 주로 공공건물의 현관 앞에 서 있는 영벽影壁에 양각되어 있는데 악령으로부터 도출되는 유해한 기운이 건물 안으로 들어오는 것을 막기 위해 세운 것이다. 우리나라 사찰에 그려진 귀면문은 창호의 궁창부와 추녀부리에 주로 장식되는데 뿔이 돋아 있고

눈썹이 강조되며, 날카롭게 수염이 휘날리고 크고 부리부리한 눈과 날카로운 송곳니 등 용과 같은 모습으로 나타난다. 이러한 도형은 우리 옛 민속에 나타나는 도깨비 형상과 유사한 것으로, 황소탈이나 사자탈, 용면龍面의 형태로 묘사되는 등 구전으로 전해오는 신화나 설화를 바탕으로 하여 우리의 고유한 형상으로 재창조된 것이라 생각한다.

⑧ 길상문양

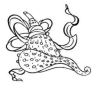

법라

법륜

보산

길상문吉祥紋은 인간의 길복吉福을 기원 상징하는 문양으로, 동식물을 위시하여 생활용구에 이르기까지 다양하며, 특히 불교와 도교에서 상징적인 도상으로 채용되었다.

팔길상八吉祥은 여덟 가지 성스러운 상징물로 도교에서는 검, 부채, 꽃바구니, 연화, 퉁소, 호리병, 카스타넷, 소고를 들고, 일상적 상징으로는 진주, 마름모꼴 문장, 현경, 코뿔소의 뿔, 동전, 거울, 책, 잎사귀를 들 수 있다. 그리고 불교 의식에서 사용되는 여덟 가지를 모아 만든 길상 도안으로 법라, 법륜, 보산, 백개, 연화, 보병, 금어, 반장 등 여덟 종류가 있는데, 이 팔보 도상은 오늘날 단청 문양에서 전각의 편액 장식문양으로 많이 나타나고 있으며, 이러한 상징물은 부적의 효험이 있다고 믿어지는 붉은 색 리본이나 끈으로 감겨져 있다.

불교의 팔길상은 다음과 같은 의미를 가지고 있다.

법라法螺_부처님의 말씀은 보살과를 갖추고 있어 오묘한 음악과도 같은 길상임을 말한다.

백개

법륜法輪_부처님의 말씀은 위대하여, 불법이 원만하고 두루 굴러 만겁토록 그침이 없음을 말한다.

보산寶傘_부처님의 말씀은 당기고 늘어짐이 자유자재하여 중생들을 골고루 덮어줌을 말한다.

백개白蓋_부처님의 말씀은 3천 세계를 골고루 덮어 일체 중생을 깨끗하게 정화하는 묘약임을 말한다.

연화

연화蓮花_부처님의 말씀은 혼탁한 다섯 세계를 벗어나 집착하고 물드는 바가 없음을 말한다.

보병寶瓶_부처님의 말씀은 복되고 지혜로움이 원만구족하여 완전무결함을 갖추고 있음을 말한다. 보병은 불족적에 새겨져 있는 상서로운 표식 중의 하나로서 "새지 않는다"는 의미를 상징한다.

보병

금어金魚_부처님의 말씀은 견고하고 활발하여 괴겁의 시간과 공간을 뛰어넘어 해탈하였음을 말한다.

금어

반장盤長_부처님의 말씀은 윤회하고 순환함이 모든 것을 꿰뚫고 있어 일체가 형통하고 분명함을 말한다. 반장은 부처의 장기를 뜻하는데, 실이 얽힌 형태의 모습을 그린 도안이다. 창자를 뜻하는 장腸과 장長은 동음 동성으로, 장구하며 끊어짐이 없이 연속으로 이어지는 무한의 풍요로움과 장수 등의 상징성으로 표현된다.

반장

도교에서는 여덟 신선이 지니고 있는 물건을 암팔선暗八仙이라고 칭하는데, 즉 어고魚鼓, 보검寶劍, 화람花藍, 조리笊籬, 호로葫蘆, 선자扇子, 음양판陰陽板, 횡적橫笛 등 여덟 가지를 그 부호로 삼아 팔보라고 칭한다.

어고

보검

화람

조리

호로

선자

음양판

횡적

어고 대나무 통의 한쪽 끝에 얇은 가죽을 씌워 손으로 두드리는 타악기

화람 꽃바구니

조리 쌀 같은 것을 일 때 쓰는 기구. 통상 연꽃이나 연잎 모양으로 만든다

호로 호로병에는 신선의 선약이 들어 있어 사람의 병을 치료해준다

선자 부채, 끈질긴 생명력을 뜻하는 파초 모양으로 표현되기도 한다

횡적 피리

이러한 팔보 도상은 오늘날 단청문양으로 이용되는 칠보문七寶紋의 상징과 상통하는데, 숭앙하고 존귀하게 여기는 물건을 무늬로 도상화하여 갖은 채색으로 화려하게 장식하는 것을 말한다. 칠보는 금속 장신구에 오색찬란하게 장식되기도 하는데, 금·은 보석 등으로 화려하게 치장한 것을 칠보단장七寶丹粧이라고 한다.

이러한 문양으로 다음과 같은 것들이 있다.

전보錢寶_엽전 모양으로 하늘은 둥글고 땅은 네모졌다는 것을 상징하며, 많은 일이 모두 뜻대로 이루어지기를 바란다는 의미가 들어 있다.

서각보犀角寶_서역 쪽에 있는 무소의 뿔을 뜻하는데, 매우 귀한 물건이어서 다복을 상징하는 무늬로 쓰였다.

방승보方勝寶_경사스러운 일에 쓰이는 보자기로 마름모꼴 형상인데,

그 고리 2개가 겹쳐진 모양을 채승彩勝이라 하였다.

화보畵譜_화첩과 책의 모양을 도안화시킨 것으로 타고난 복과 벼슬의
녹을 의미하였다.

애엽보艾葉寶_약쑥의 잎사귀를 묘사한 것으로 장수 등 길리吉理를 뜻
하는 것으로 귀중하게 쓰였다.

경보鏡寶_물체의 형상을 비춰 보는 거울을 묘사한 것으로 주술적인 의
미로 쓰였으며, 권력층의 상징으로 다복을 의미하였다.

특경보特磬寶_고대 악기의 하나로, 그 소리를 귀히 여겨 존중하였다.

　이 외의 불교적 상징물로서는 다음과 같은 것들이 있다.

　여의문如意紋은 "그대가 원하시는 바대로"의 의미로 원래 고대인들

방승보
경사스러운 일에 쓰이는 보
자기 모양이다.

화보
화첩과 책으로 타고난 복과
벼슬의 녹을 의미한다.

애엽보
약쑥의 잎사귀 모양으로 장
수와 길리를 뜻한다.

경보

거울 모양으로 주술적인 의미, 권력층의 상징, 다복을 뜻한다.

특경보

고대 악기로 그 소리를 귀히 여겼다.

이 자기 방어 또는 시위용으로 사용한 것이다. 불교에서는 부처나 그 가르침의 상징으로 승려가 독경이나 설법 등을 할 때 지니는 도구로 사용되었다. 여의는 대나무나 뿔 같은 것으로 만들었는데, 머리 모양이 영지버섯으로부터 그 모양을 따왔다고 하여 영생의 상징으로 이용되었다. 이러한 형태는 통일신라시대의 와당과 전, 채화 칠기에서도 나타나고 있으며, 불교적인 장식으로 의복이나 기물에 위의 형태가 많이 나타난다.

여의문

금강저문

금강저문金剛杵紋은 범어로 바디라Vadira라 하는데, 부처의 발자국 모양에 근거한 상서로운 기호로 인식되었다. 모양은 양끝을 한 가지로 만든 독고, 세 가지로 만든 삼고, 다섯 가지로 만든 오고가 있으며, 속세의 모든 욕망을 가라 앉혀 주는 신성한 힘을 표시하는 문양이다.

이 외의 길상문으로는 수복壽福, 강령康寧, 희囍, 부귀富貴 등 인간의 길복吉福을 기원하는 상징들이 쓰여졌는데, 다양한 서체로 도형화되어 표현되기도 하고 글씨가 뜻하는 상징물과 함께 어우러져 표현되기도 하였다.

또한 감로甘露는 신선들이 마시는 성스러운 물로, 불교에서는 하늘에서 지상의 꽃에 내려진 것으로서 마시면 번뇌를 없애준다고 하며, 범어로 아미리타Amrita라고 한다.

이 외에도 물고기, 서지, 필묵, 부채, 영지뿐 아니라 고鼓, 생笙, 적笛, 비파琵琶, 금琴 등의 악기를 추가하여 실제 단청에서는 불교의 칠보가 도교의 팔길상문과 혼합되면서 그 종류가 뒤섞이고 첨가되어 그려지고 있다. 이러한 칠보문은 주로 현판 테두리에 나타나고 불단, 닫집, 별지화, 순각판, 또는 귀한 기물에 응용된 형태로서 묘사되었다.

불화에서 문양은 단순히 회화 작업을 하는 데 있어서 공간을 메우고 꾸민다고 하는 외형적인 멋을 추구하기 이전에 연화문, 당초문, 보상화문 등을 통하여 종교 미술이 가지는 규범적 엄격함을 잃지 않으

물 문양

면서도 부드럽게 만드는 역할을 한다. 그 문양이 가지는 의미 하나하나에는 불교미술의 특성이 담겨 있다. 일찍이 삼국시대를 거쳐 고려시대에 이르기까지 불교문화는 우리 민족의 사상적 일체감을 형성했으며, 불교문화의 융성기에는 문양 하나하나의 세밀한 표현까지 실감나게 묘사되고 있다. 이는 곧 고려불화와 조선불화로 이어지는 것으로, 이를 계승하고자 하는 현대의 작품 활동 역시 전시대 문화에 대한 경외심을 가지고 절제된 색채와 함께 세밀하면서도 전통적으로 이어지는 문양을 살려나가야 할 것이다.

3. 부처의 몸에 담긴 상징

법륜 불족적에 새겨져 있는 상서로운 표식. 수레바퀴가 굴러갈 때 그 밑에 깔린 것들이 부숴지듯이 불타의 가르침이 번뇌를 부수고 여러 사람에게 전해지는 것을 비유한다

인간 석가모니가 일단 부처가 되면 더 이상 인간이라는 세속적 존재로서가 아니라 일종의 상징물 같은 매개체를 통해서 표현하고 있는데, 이러한 상징물들은 부처의 여러 가지 의미를 나타낸다. 예를 들면 부처의 탄생은 탄생불의 머리 위로 아홉 마리의 용이 뿌리는 물[淨化水]을 맞고 있는 모습으로 상징된다. 여기서 물은 풍요를 의미한다. 깨달음은 보리수로 표현된다. 보리수는 전통적으로 최고의 지혜를 담고 있는 나무라고 해서 신성시되고 있다. 최초의 설법은 법의 바퀴[法輪]로 표현된다. 때때로 그 옆에 사슴을 나타내어 최초의 설법이 있었던 베나레스시 인근 사르나트 녹야원鹿野園을 암시하기도 한다.

대열반은 스투파[塔]로 표현된다. 스투파란 돔형으로 생긴 일종의 무덤이다. 원래 통치자나 성인들의 무덤이었던 스투파가 이제 부처님의 사리舍利를 모시는 곳이라는 의미와 기능을 갖게 되었다. 동시에 스투파는 니르바나(열반)에 들어간 순간을 나타내므로 절대적인 진리를 구현하는 기념물이기도 하다. 초기 인도미술에서는 부처가 되기 이전의 싯다르타 태자의 삶을 설명할 때조차도 상징을 이용했다.

부처의 일생 중 어머니 자궁 속에 탁태托胎하는 장면은 흰 코끼리로 표현된다. 태어난 직후의 목욕 장면에서는 어린 아기 대신 산개傘蓋와 나무 위에 걸려 있는 불자拂子로 부처를 나타내었다. 천상천하 유아독

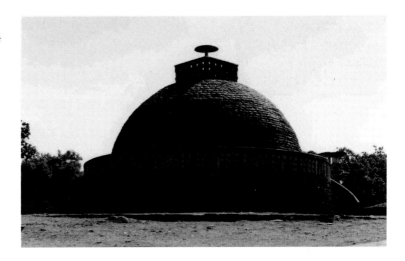

존天上天下 唯我獨尊을 외치며 일곱 발자국을 내딛는 장면은 일곱 개의 자그마한 발자국으로 상징되었다. 나무 아래에 있는 텅 빈자리는 진리를 구하려는 굳은 결심을 상징한다. 때때로 보좌 앞에 발 받침과 두 개의 발자국이 있는 경우가 있는데 이는 부처가 그 자리에 있다는 것을 암시해 주며, 나무·보좌·발자국이 함께 있는 것은 깨달음을 얻은 장소임을 말해준다.

이러한 상징물들은 나중에는 우주론적인 의미를 담게 되고 따라서 그 자체로 숭배의 대상이 되기에 이르렀다. 흔히 불교의 세 가지 보물〔三寶〕을 불·법·승이라고 하는데, 삼보는 인도 재래의 무기인 삼지창으로 표현되기도 한다. 이처럼 초기 불교미술에서는 부처를 암시하는 상징들을 보일 뿐 부처의 모습을 표현하지는 않았다.

이러한 부처를 인간의 형상으로 표현한 것은 기원전 2~1세기 무렵으로, 신神들을 인간의 형태로 묘사하기 시작한 인도미술에서의 새로

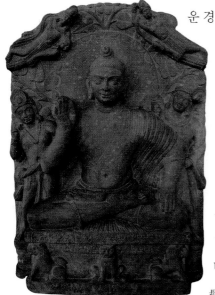

마투라 초기불상

운 경향을 반영하면서부터이다. 이때부터 석가모니는 특별한 신체적인 특징을 가지고 표현되었다.

그 첫 번째 특징으로 부처의 머리 위에 혹과 같이 육계가 올라온 모양인데, 지혜를 상징하며 불정佛頂, 무견정상無見頂相, 정계頂髻라고도 한다. 인도의 성인들이 긴 머리카락을 위로 올려 묶었던 형태에서 유래한 것으로 보인다. 그리고 두 번째는 오른쪽으로 말린 꼬불꼬불한 나선형 모양의 머리카락으로 나발螺髮이라고 하는데, 간다라 불상에서는 굵고 웨이브 형인데 비해 마투라 초기불상에서는 소라 모양의 머리카락(螺髮)으로 표현되었으며, 시대가 내려가면서 점차 오른쪽으로 말린 꼬불꼬불한 나발형식으로 변하게 되었다. 세 번째로 백호白毫는 부처의 양 눈썹 사이에 오른쪽으로 말리면서 난 희고 부드러운 털로서 상서로움을 상징한다. 대승불교에서는 광명을 비춘다고 하여 부처뿐만 아니라 여러 보살들도 모두 갖추고 있다. 드물게 10대 제자 중 가섭과 아난에게도 나타난다. 따라서 초기불상에서부터 작은 원형을 도드라지게 새기거나 수정 같은 보석을 끼워 넣기도 했으며 드물게 채색으로 직접 그리기도 하였다. 네 번째로 삼도三道는 불상의 목 주위에 표현된 3개의 주름이다. 생사를 윤회하는 인과를 나타내는 것으로 혹도惑道 또는 번뇌도煩惱道, 업도業道, 고도苦道를 의미한다. 이것은 원만하고 광대한 불신佛身을 나타내는 상징적인 형식으로 보통 불·보살상에서 볼 수 있다.

손과 발의 자세는 불교설화나 경전의 내용에 따라 결정되기 때문에 특별히 중요하다. 부처님이나 보살 기타 여러 성중들이 맺고 있는 다양한 손 모양들을 수인手印이라고 하는데, 수인은 손의 위치를 바꾸어서 부처님이나 보살들이 어떤 특정한 상태나 행동에 들어 있다는 것을 나타내주는 일종의 약속이다. 부처님이 처음 녹야원에서 설법하던 때의 결인結印은 두 손을 각각 엄지손가락과 집게손가락 끝을 맞대고 왼손 새끼손가락 밑을 바른손의 손가락 맞댄 곳에 갔다 댄 것이었다 한다. 한편 다리나 몸의 자세를 다양하게 취함으로써 이를 나타내기도 한다.

불교의 후기 단계에는 수인 하나하나가 독자적인 도상학적인 의미를 갖게 되는데, 그 예를 보면 다음과 같다.

선정인禪定印_선정에 들어 있음을 알리는 표시다. 법계정인法界定人이라고도 하며 결가부좌를 하고 손을 다리 위에 자연스럽게 놓되 두 엄지손가락을 맞대고 오른손을 왼손 위에 올려놓고 손바닥을 위로 향하게 한다.

여원인與願印_일체 중생이 소원하는 것을 다 들어준다는 표시다. 이때는 앉아 있을 수도 있고 서 있을 수도 있으며, 오른팔을 아래로 내리고 손바닥을 바깥으로 보이게 하여 땅을 가리킨다. 여與는 시간과 공간을 초월하여 변하지 않는 모든 현상의 본성을 의미한다.

시무외인施無畏印_중생의 두려움을 없애주고 평안함을 준다는 표시, 즉 두려움을 내지 않게 하여 중생에게 무외無畏를 베푸는 인상印象이

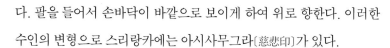

다. 팔을 들어서 손바닥이 바깥으로 보이게 하여 위로 향한다. 이러한 수인의 변형으로 스리랑카에는 아시사무그라[慈悲印]가 있다.

설법인說法印_중생에게 법法을 설하고 있음을 알리는 표시다. 이 수인은 앉아 있거나 서 있거나 관계없이 적용되는데, 양팔을 들어 두 손을 서로 맞대어 둥글게 만든다. 동그라미는 법의 바퀴를 의미한다.

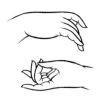

전법륜인轉法輪印_문자 그대로 수레바퀴[輪寶]를 돌리는 모습인데, 법을 설하고 있음을 나타내는 표시다. 이때 부처님은 앉아서 오른손으로는 설법인을 맺고 왼손으로는 그것을 받친다. 부처가 깨달은 후 바라나시의 녹야원에서 교진여 등 다섯 비구에게 최초로 설법[初轉法輪]할 때의 수인이다.

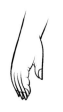

항마촉지인降魔觸地印_부처님이 정각에 이르렀을 때 땅의 신에게 그것을 증명하라고 명하는 순간을 나타내는 모습이다. 이때 왼손은 무릎 위에 그대로 놓고 오른손으로는 지신을 가리킨다. 한국이나 일본에서는 정각인頂覺印이라고도 하는데, 그 의미는 깨달음의 정점에 있다는 뜻이다. 부처님이 이 수인을 맺을 때는 언제나 앉아 있는 모습으로, 수인을 맺고 있지 않는 손(왼손)은 들어올려서 법의法衣의 끝을 잡거나 무릎 위에 놓기도 한다.

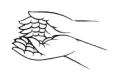

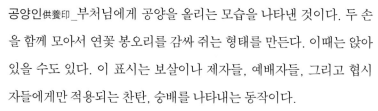

공양인供養印_부처님에게 공양을 올리는 모습을 나타낸 것이다. 두 손을 함께 모아서 연꽃 봉오리를 감싸 쥐는 형태를 만든다. 이때는 앉아 있을 수도 있다. 이 표시는 보살이나 제자들, 예배자들, 그리고 협시자들에게만 적용되는 찬탄, 숭배를 나타내는 동작이다.

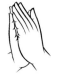

합장인合掌印_두 손바닥을 서로 맞대어 모두에게 예를 갖추는 불교집

안의 전통적인 인사법이다.

지권인智拳印_비로자나불이 취하는 수인이다. 두 손으로 금강권을 만들고 왼손의 집게손가락을 세워 바른 주먹 속에 넣고, 바른손의 엄지손가락과 왼손의 집게손가락을 마주 대는 것이다. 이 수인은 오른손은 불계佛界를 왼손은 중생계衆生界를 표하고 있다. 이것은 중생과 부처가 둘이 아니고 미迷와 오悟가 일체라는 깊은 뜻이 있다.

아미타정인〔九品印〕_정토교에서는 아미타불이 아홉 가지 수인을 짓는데, 이것은 아미타 정토에 태어나는 중생의 근기根機에 따라서 중생에게 설법하는 아홉 가지의 차이를 의미하며, 구품인이라 한다.

아미타정인 | 구품인

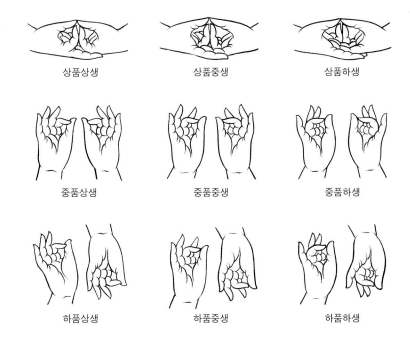

상품상생　상품중생　상품하생

중품상생　중품중생　중품하생

하품상생　하품중생　하품하생

금강합장인金剛合掌印_금강장金剛掌, 귀명합장歸命合掌이라고도 한다. 열 손가락을 합하여 그 첫마디를 교차하여 세운 것이다. 이것은 행자行者가 본존에 대하여 공경·공양하며 금강같이 굳은 신심信心을 나타내는 결인이다.

이들 수인 이외에 다음과 같은 몸의 자세를 살펴볼 수 있다.

금강좌

금강좌金剛坐_결가부좌한 모습이다. 양 발의 발바닥이 보이게 결가부좌한 것으로 일반적으로 홑이나 겹연꽃자리[蓮華坐]에 앉아 있는 모습으로 표현된다. 금강좌는 부처님이 깨달음을 얻었던 보드가야의 보리수 아래 있는 대좌를 의미하기도 한다. 따라서 일반적으로 금강좌에는 항마촉지인이 취해진다. 금강좌는 연꽃잎으로 장식되어 있기 때문에 이러한 자세를 연화좌라 부르기도 한다.

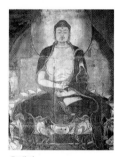

용맹좌

용맹좌勇猛坐_반가부좌한 모습이다. 이때 오른쪽 다리가 왼쪽 다리 위에 올라가 오른쪽 발바닥만이 보이게 된다. 이러한 자세는 스리랑카와 동남아시아에서 상당히 유행하는데 금강좌 대신 취해졌던 것 같다.

의좌倚坐_걸터앉은 모습이다. 대좌에 두 다리를 내려뜨리고 앉은 모습으로 일반적으로 유럽식 좌법坐法이라고 불린다. 이러한 자세를 취할 때는 보통 설법인 등의 수인을 취한다. 고려불화에서 미륵여래가 이러한 자세로 표현되기도 한다.

의좌

반가좌半跏坐_휴식의 자세다. 한쪽 다리를 내려뜨리고 그 위에 다른 쪽 다리를 올려놓는다. 부처님에게는 적용되지 않고 보살이나 일반 성중

에게 쓰인다.

윤왕좌輪王坐_전륜성왕의 자세이다. 오른 다리는 대좌 위에 곧추 세우고 왼 다리는 대좌 위에 걸쳐놓는다. 이 자세는 보살이나 성중 그리고 왕에게만 적용하고 부처님에게는 표현하지 않는다.

교각좌交脚坐_왼 다리에 오른 다리를 교차하여 세우고 있다. 중국 북위시대 미륵상에서 보인다.

삼굴자세三屈姿勢_문자 그대로 목·허리·무릎의 세 부분에서 몸을 튼 자세이다. 특별히 인도미술이나 그 영향을 받은 미술에서 일반적으로 보이는 특이하게 휜 신체 표현을 지칭하기도 한다. 때로는 목·허리·무릎 아래가 형성하는 곡선을 이르기도 한다.

　이 외에도 길게 누워 있는 부처님의 상이 있다. 이는 열반하는 모습을 표현한 열반상涅槃像이다. 또 유행상遊行像이라고 하여 전도傳道의 길에 나선 모습을 나타낸 것도 있다.

반가좌

윤왕좌

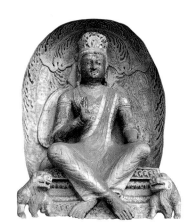

교각좌

제4부 다시 피어나는 전통 불교미술

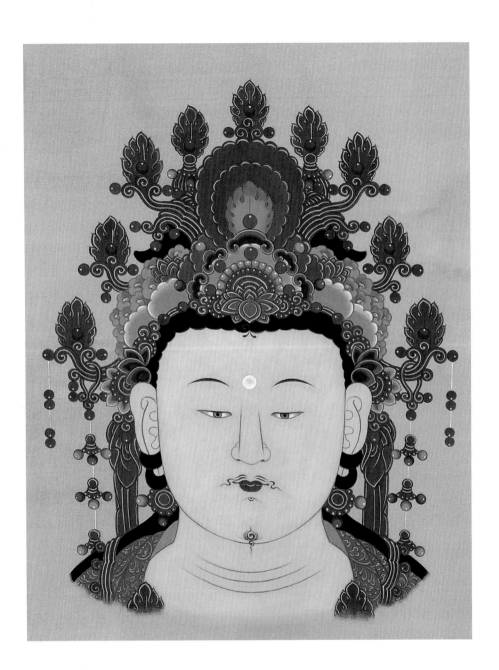

1. 탱화 그리기

우리나라 탱화幀畵는 고려시대의 그림 일부와 조선시대에 제작되어
진 다수의 작품들이 전해지고 있는데, 탱화의 전승은 이러한 고려불
화의 양식 및 조선불화의 전통기법과 채색을 바탕으로 계승·발전되
어져야 할 것이다.

그러나 전통적인 재료사용과 제작기법은 몇몇 소신 있는 작가들에
의해서 겨우 명맥이 이어지는 실정이며, 일부 탱화작가들은 전통을
계승한다기보다는 현실적인 편의성에 많이 치우쳐 있다고 보여진다.
따라서 불교미술, 아니 우리나라 전통문화의 계승·발전이라는 측면
에서도 더욱 더 많은 작가들에 의해 전통탱화의 기법이 전수되어져야
되겠다.

옛날부터 불모佛母라 함은 탱화와 불상, 단청 이 세 가지를 함께 조
성하는 사람을 일컫는 말인데, 지금에 와서는 각각의 분야별로 자연
스레 세분화되고 있다. 조선조의 탱화제작은 역사성이 큰 사찰의 산
중山中을 중심으로 사불산맥四佛山脈, 금강산맥金剛山脈, 계룡산맥鷄
龍山脈, 불모산맥佛母山脈 등이 형성되어 각 문중별로 독특한 화풍을
가지고 발전하게 된다. 더구나 이 시기에 불모만 양성하는 사찰이 있
었다고 생각되는데, 창원의 불모산佛母山 성주사聖住寺가 그러하다.
그리고 이러한 전통의 직접적인 기법의 전수는 단절되었지만, 조선

중기 최고의 불모로 알려진 의겸불모義謙佛母의 맥을 후대 금호錦浩, 보응普應 스님이 계승·발전시켜 현재에 이르고 있다.

사자상승獅資相承으로 전하여지고 있는 전통탱화의 제작 과정을 간략히 살펴보면 다음과 같다.

① 출초出草

의겸스님 보살도 밑그림

초를 낸다고 하는 것은 조성하고자 하는 탱화의 내용에 따라 군상들과 배경 그림을 배치하여 밑그림을 그리는 것을 말한다. 출초를 하기 위해서는 먼저 얇고 질긴 닥종이를 작품 크기만큼 연결하고 잇는데, 여기에서는 알맞은 농도의 풀로 붙이되 종이의 겹치는 부분이 가급적 적도록 붙인 다음 깨끗한 천을 올려놓고 체온을 이용하여 발로 밟거나 책이나 편편한 물건으로 눌러 놓아 종이가 울지 않게 해야 한다.

그 다음 조성하고자 하는 탱화의 경우 스승이나 선배로부터 물려받은 초본草本을 밑그림으로 사용하게 되는데, 작품 전체의 구도와 배치가 끝나면 이어놓은 초지草紙를 사용하여 초본을 바탕으로 세필細筆로 정교하게 초를 뜬다. 초를 뜰 때는 좋은 먹을 사용하여 배접 시 번짐이 없도록 해야 한다. 그리고 출초를 내렸을 때 기운이 생동해야 하고, 윤곽이 분명해야 하며, 제 모습을 그려야 한다. 또한 그림의 크기에 따라 구도를 잡아서 그리고자 한 것을 정확히 그려야 한다. 이때 무엇보다 중요한 것은 성보聖寶로서의 탱화를 대하는 마음가짐이다.

불화초佛畵草라고 할 때 초草라는 말은 초初와 같은 뜻으로, 불화의 시작이요 바탕이라는 의미이다.(石鼎, 韓國의 佛畵草) 처음 그림을 대

하는 데 있어, 몸의 앉는 자세와 붓을 잡는 손의 모양을 바르게 한 후에 그림 수업에 들어가게 된다. 이는 가장 기본이 되는 것이며 그림을 대하는 자세가 바르다고 인정될 때 비로소 습화習畵에 들어가게 된다. 여기서 본本의 선택은 예로부터 스승이 내려준 것을 사용하는데, 중요무형문화재인 만봉萬奉 스님은 '밑그림은 전대 스승들이 그려놓은 것을 모사하는 것으로서 전대 스승에게 물려받아 교재로 열심히 익히고 제자들에게 물려줄 때는 같은 방법으로 넘긴다'고 하였다.

고려나 조선시대의 전통불화에서 보여지는 기본적인 필법은 철선법鐵線法을 바탕으로 한 매우 섬세한 표현에 그 중점을 두고 있다. 초그리는 필법은 시대와 지역에 따라 약간의 변화는 있었겠으나, 특히 철선법은 우리나라 사찰의 탱화에서 보듯이 대대로 전해져 내려오는 전통적인 필법으로서, 붓으로 그은 선이 철사처럼 가늘고 곧고 굴곡이 없는 필법을 말한다. 습화 과정에서는 머리카락 한 올의 오차도 없을 정도로 절대 완전한 모사여야 한다. 이것은 선의 처음과 끝이 분명해야 한다는 뜻이며, 이렇게 하기 위해서 손목의 힘과 어깨의 사용에 유의해야 한다. 불·보살의 개안開眼이나 사천왕의 모발의 경우 손목을 사용하게 되나, 대의大衣 등의 길게 긋는 필선의 경우 어깨를 사용한다.

이 기본적인 필법에서는 붓에 힘이 가해지는 필력筆力을 생명으로 한다. 붓을 잡는 방법과 붓에 힘을 가하는 필력을 제대로 익히지 아니하고는 불화를 그릴 수 없다. 옛날의 불모들 중에는 평생토록 습화만 꾸준히 하는 것으로 수행정진한 분들도 있으니, 창작도 모작도 아닌,

도명존자 초본
불화초본의 경우 밑그림으
로서 그리는 차원이 아니라
심는다고 한다. 평생토록
초만 그리는 것으로 불모의
공부를 대신한 스님도 계셨
다고 하니, 사경寫經과 다름
없이 신심과 원력이 바탕이
된 수행정진의 한 방편이기
도 하다.

과선 올챙이 모습처럼 처음
붓을 댄 곳은 굵게 하고 내려
가면서 가늘게 하여 나타냄
수직선 선의 굵기가 일정하
여 처음과 끝이 한결 같음

옛날 초草 위에 얇은 종이를 덮어 밑의 그림 선을 따라 획의 처음에서
끝까지 붓을 떼지 않고 그리는 필선筆線 위주의 그림을 그리는 것이
무엇보다 중요한 것이다. 즉 획이 경직되지 않고 부드러우면서 탄력
이 있고 힘이 있어야 한다. 불화를 익히고자 할 때에는 옛 초본을 스승
삼아 열심히 습화하고, 고古 탱화를 많이 모사해서 흐름을 익히고, 고
려불화나 유명한 불상조각들을 자세히 살펴서 눈높이를 키워야 한다.

습화의 첫 단계는 먼저 시왕초十王草를 바닥에 놓고 그 위에 얇은 순
지를 대어 모사하는 행위를 반복하는 것이다. 모사란 본本을 뜨고 베
끼는 과정으로 보통 아난존자나 도명존자가 그 대상이며, 처음부터
너무 복잡한 본을 택할 경우 지칠 수가 있으므로 욕심은 피해야 한다.
습화의 방법은 그림을 대하는 자세는 물론이고 앞으로 불화를 그리는
데 있어서 가장 중요한 과정이 될 것이다. 조금이라도 소홀함이 있을
시 두고두고 나쁜 습관을 갖게 될 것이다. 불화는 불화초 자체가 완성
품이기 때문에 처음 붓을 잡는 과정에서는 시왕초十王草, 보살초菩薩
草, 여래초如來草, 천왕초天王草 등을 각각 천여 장씩 모사하는 과정을
거치면서 필법의 근본이 되는 고려불화와 조선불화의 철선법을 익히
게 된다. 이 과정에서 3년여의 시간이 소요된다.

선을 긋는 방법은 여러 가지가 있는데, 철선법의 경우 과선蝌線과
수직선垂直線의 두 가지 종류가 있다. 애운선涯雲線은 물결이나 구름
이 연이어 나가는 선으로 백의관음이나 나한상 등에 많이 사용되는
데, 이 중에서 화애운선化涯雲線은 물결과 구름이 그 가운데가 토막토
막 난 것처럼 이어진 상태의 필법을 말하며, 연애운선連涯雲線은 붓끝

이 모두 하나로 이어진 것을 말한다. 수의선隨意線은 물 흐르는 모양을 그리듯 붓이 가는 대로 움직이는 필법으로 일반 동양화가들이 신선도를 그릴 때 많이 사용하며 불화에서도 철선법과 함께 많이 사용되는 필법이다.

이후에 출초 과정을 익히게 되는데, 작은 원본을 옆에다 두고 확대시키는 방법과 여러 가지 선을 긋는 방법을 배우게 된다. 여기서도 2년여의 세월이 걸리며, 물론 이 모든 과정 속에 경전의 공부와 탱화 조성시 인물의 자세 및 배치 등을 새겨 두어야 한다.

② 배접褙接

종이나 헝겊 따위를 겹쳐 붙이는 것을 배접이라 한다. 배접은 탱화의 수명을 크게 좌우하는 작업이므로 먼저 재료 선택에 신중을 기하여야 한다.

㉮ 풀_배접용 풀은 완전히 삭힌 밀가루를 사용한다. 먼저 옹기항아리에 물을 3분의 1 가량 채운 뒤 밀가루 1킬로그램을 넣고, 손이 독 밑에 닿을 정도로 팔을 넣어 휘저어가면서 푼 다음 9부 정도로 물을 채운다. 만 하루가 지나면 맑은 물이 고이는데 그것을 따라내고 다시 물을 휘젓는 방식으로 지속적으로 뒤풀이하면서 밀가루를 삭힌다. 3개월이 지나면 밀가루가 조금씩 가라앉으면서 6개월 후에는 완전히 가라앉는다. 이러한 방식으로 1년차, 2년차, 3년차의 세 종류로 구분하여 저장하며, 너무 오래된 것은 풀에 윤기가 없어진다. 삭힌 지 1년 된 것은 2분의 1 가량 섞고, 2~3년 된 것은 4분의 1씩 혼합하여 풀을 쑤면

가장 적당하며, 천궁川芎을 삶아낸 물로 농도를 조절하여 사용한다. 이것은 곰팡이를 방지하기 위한 방법이다.

㉯한지韓紙_종이는 닥나무껍질로 만든 것을 사용하고 닥풀로 뜬 종이를 사용하는 것이 원칙이며, 또한 표백되지 않은 종이를 사용하여야 한다. 한지는 닥나무의 질긴 인피 섬유질로 만든 전통 종이를 말한다. 흔히 '지紙 천년 포布 백년'이라 하듯이 한지는 그 수명이 오래간다. 불화에서도 종이 바탕을 다루는 데 있어 좀 더 많은 노력이 있어야 할 것이다. 여기서 잡티가 섞이지 않은 100퍼센트 닥종이를 선택함은 필수적이다.

전통 한지의 제조 공정을 간략히 살펴보면 다음과 같다.(장용훈, 경기도 무형 문화재 제16호)

㉠닥나무 베기_한지의 원료로 쓰이는 나무는 1년생의 어린 나무로, 거두어들인 닥나무를 쪄서 껍질을 벗긴다. 닥나무 껍질에 붙어 있는 검은 표피를 제거하기 위해 찬물에 담가 불린 후, 하루정도 물에 불린 껍질(피닥)을 칼로 긁어 흑피를 제거한다.

㉡삶기_준비된 백닥(껍질을 벗긴 상태)은 잿물을 넣고 약 6~7시간 삶는다. 잿물을 넣어 섬유를 삶는 것은 전통 한지 만들기에서 가장 전통적이면서도 어려운 방법이다. 이렇게 되면 높은 열에서 섬유가 파괴되지 않고 탄력을 유지하며 고르게 잘 익히며, 삶은 닥은 흐르는 물로 여러 번 헹구어 낸다.

㉢두들기기_작은 잡티까지도 일일이 제거한 뒤 돌 위에 섬유를 놓고 나무방망이로 두드리며 섬유질을 펴는 전통방법으로, 뭉쳐진 섬유를

전통 한지 만들기

1. 1년생 닥나무를 벤다
2. 껍질을 벗겨 삶는다
3. 두둘겨서 섬유질을 편다
4. 한지를 뜬다
5. 나무판에 붙여 말린다

쟁틀 명주나 모시 등을 풀을 먹여 반반하게 펴서 널어 말리는 데 쓰는 틀

풀어주기 위해 섬유를 물에 넣고 저어주게 되는데, 준비한 닥풀을 넣고 다시 저어준다.

②한지 뜨기_전통적으로 한지 뜨는 방법을 흘림뜨기라 하는데, 대나무 발을 얹은 나무틀을 흔들며 만드는 전통 한지는, 물질을 하는 대로 섬유질이 엉켜서 더욱 질기고 탄력 있는 종이가 된다.

⑩말리기_장인의 손에 의해 떠진 종이는 서서히 물이 빠지도록 하룻밤 그대로 놓아두고, 다음날 압축하여 물을 뺀다. 물기가 제거된 종이를 한 장씩 나무판에 붙여 말리면 모든 작업이 끝나게 되는데, 한지 고유의 가공방법으로 건조된 종이를 두드리고, 다듬이질을 해주면 표면이 부드러워지면서 윤기가 흐른다.

⑭천_탱화의 바탕천은 비단, 순면, 모시, 삼베 등을 쓰는데 가급적 표백 처리되지 않은 천을 사용하고, 혹 표백된 것인 경우 소금을 희석한 맑은 물에 48시간 동안 담근 후 깨끗이 씻어 사용한다. 이 중에서 그림을 그릴 수 있는 비단을 화견畵絹이라 한다. 비단을 다루는 일은 아주 극도의 세심한 주의와 정성이 요구되는 고난도의 과정이다. 일반적인 경우 배접된 위에 면이나 삼베 등의 바탕천을 덮어 그 바탕 위에서 바로 채색 작업이 이루어지기 때문에 작업과정이 편리하지만 비단은 쟁틀을 따로 짜서 사용해야 하는 번거로움과 어려움이 따른다. 그러나 이러한 과정을 거치지 아니하면 결국은 다른 재료보다도 얼룩이 많이 나타나기 때문에 채색에 실패하기 십상이다.

㉠먼저 2중의 쟁틀載陽을 짜야 하는데 이 과정은 아주 숙련된 목공의 솜씨가 요구되므로 전문가에게 맡겨 제작하는 것이 좋다.

이중의 쟁틀

위로 올라오게 되는 겉틀에는 비단을 씌우고, 속으로 끼워져 밑바탕이 되는 속틀에서 초본을 배접하게 되는데, 속틀은 화판이나 판넬식으로 제작하여 사용하는 것이 채색 작업시 붓을 쥔 손을 바닥에 지탱할 수 있어 편리하다.

ⓒ판넬식으로 제작된 속 틀에 밑그림(초본)을 배접하고 24시간 동안 완전히 건조한 후에 잘 고정된 겉틀을 끼워 맞춘다. 이때 겉틀에 비해 속틀의 사방과 위아래는 0.5밀리미터 정도 작게 공간의 간격이 유지되도록 틀을 정밀하게 제작하여야 한다. 겉 바탕의 비단과 밑틀의 그림이 완전히 밀착되면 얼룩이 생겨 비단이 가지는 섬세한 표현의 특성이 사라지고 채색에 큰 지장을 초래할 수 있다.

바탕천을 쟁틀 안에 고정시키는 배접 방법

ⓛ배접방법_바탕을 배접하는 방법은 여러 가지가 있겠지만 그 중 두 가지만을 소개하면 다음과 같다. ㉠화면의 크기만큼 바탕천을 준비한 뒤 ㉡미리 준비된 쟁틀을 조립하게 된다. ㉢바탕감의 사면을 재봉질 한 후에 ㉣준비된 굵은 철사나 대나무를 네 면의 홈에 끼워 넣는다. ㉤이후 갈모형식으로 엮은 상태에서 조금씩 점차적으로 잡아당기면서 쟁틀에 고정시킨다. 이때에는 바탕 면을 스프레이로 뿌려가면서 진행한다. ㉥화면을 두드려 북소리가 나면서 팽팽하게 되었을 때 일차적인 작업이 끝나게 된다. 이후 조성하게 될 밑그림을 붙이는 배접 과정을 거치게 된다.

다른 한 가지는 먼저 평평한 바닥에 출초한 초지 앞면이 바닥으로 향하도록 깔고 물뿌리개로 분무를 하면서 초지를 편 다음 배접지에 풀칠하여 초지를 덮어 한 장 한 장 붙여 나간다. 이때 배접지는 출초한

출초한 초지 뒤에 배접지를
여러 겹 붙이는 배접 방법

초지의 가장자리보다 바깥으로 조금 여유 있게 붙여야 한다. 한 겹을 다 붙이고 나면 건조를 시킨 후에 같은 방법으로 반복하여 탱화의 크기에 따라 7~8겹 정도를 배접한다.

완전히 마른 후 떼 내어 출초한 그림이 위로 향하도록 뒤집은 다음, 그림 위에 물풀을 고루 칠하고 물풀에 적셔 짜낸 천을 그림 위에 평평하게 당겨 가면서 붙인다. 이때 바탕천과 밑그림 사이에 공기가 남아 있지 않도록 주의하여야 한다. 천을 완전히 붙인 후에 물에 적셔 꼭 짠 면 수건을 펴서 천 바닥을 가볍게 문질러 풀을 골고루 닦아주고 상온에서 말리게 된다.

③아교 포수

물감이 바탕면에 스며들지
않도록 아교를 칠해준다.

도포 액 같은 것을 바름
우뭇가사리 우뭇가사리과의
바닷말. 바다 속의 모래나
암석에 붙어산다
포수 종이나 헝겊에 어떤 액
체를 바르는 일

일반적으로 물감이 채색면에 직접 스며들지 않도록 종이나 비단 바탕의 경우 아교를 칠해준 후 채색을 하게 된다.

먼저 쟁틀에 고정된 탱화의 바탕면을 묽은 아교로 고루 도포塗布하는데, 이것은 아교로 비단 조직 사이의 공간을 채워줌으로서, 채색안료의 접착력을 강화시키고, 비단 조직 사이로 안료가 빠지는 것을 방지하는 역할을 한다. 한지나 비단의 경우에는 아교나 어교魚膠로만 도포하여 말린 후 백반〔明礬〕 녹인 물을 마지막으로 도포하면 작업이 끝나지만, 삼베나 면 등 올이 굵은 바탕면의 경우 해초(우뭇가사리)를 사용하는데, 먼저 물을 뜨겁게 끓인 뒤에 해초를 넣고 은근한 불로 달인다. 미지근한 물로 묽기를 조절하되 아교포수와는 달리 조금은 된 듯한 느낌으로 발라야 하며 마른 뒤에는 사기그릇으로 표면을 문질러주

명반 유황을 함유한 일종의
광물

면 작업이 훨씬 용이하다.

또 한 가지, 바탕면 자체의 경우 겉틀에 씌어진 비단에는 아교와 명반수明礬水를 5 : 1의 비율로 묽게 희석하여 5~6회 정도 고르게 포수하는데, 이때 쟁틀을 세워놓고 바르게 되면 뒤쪽이 배접이 안된 바탕천 자체이기 때문에 아교 액이 흘러내리기 십상이다. 따라서 반드시 바닥에 눕혀놓고 고르게 포수를 해야 하며, 화면이 큰 관계로 어쩔 수 없이 세워서 칠할 경우 흘러내리지 않도록 매우 조심하여야 한다. 또한 채색이 되는 바깥면뿐만 아니라 안쪽면도 동일하게 포수泡水해야 한다.

이러한 과정을 거치면서 조금이라도 소홀함이 있을 때에는, 고려불화의 양식상의 특징인 양면에서 채색을 하는 복채법伏彩法, 혹은 배채법背彩法이라 불리는 기법의 묘사는 불가능하다.

화지畵紙 바탕에 작품을 제작할 때 역시 마찬가지로 쟁틀에 배접한 후 아교·명반수를 2회 정도 고르게 포수하고 완전히 건조시켜 사용한다. 여기에서도 비단과 마찬가지로 뒷면이 배접이 된 상태에서는 최선의 채색 작업은 어려움이 따를 수밖에 없다.

탱화의 조성에 있어 소품의 경우에는 비단 바탕면 자체의 작업이 가능하나 사찰에 걸려지는 대형 후불화나 괘불 등의 경우 비단의 폭이 좁은 관계로 이러한 기법의 시도는 근본적으로 어려운 것이다. 다만 이음새를 주의할 경우 면이나 삼베보다는 비단을 바탕천으로 권하고 싶다.

④ 도채塗彩

바탕면에 채색을 올리는 일을 도채라 한다. 탱화의 경우 바탕감은 종이나 견이며 안료는 석채나 수간채를 쓴다.

배접된 탱화를 떼 내어 도채를 시작하기 전에 먼저 묽은 먹(짙은 수먹)으로 천 바닥에 비쳐 올라오는 밑그림을 따라 정성 들여 숫그림을 한다. 이것은 밑그림을 바탕으로 한 좀더 정확한 묘사를 가능하게 하는데, 석채石彩를 여러 번 도채하여도 채색 위로 은근한 필선이 비쳐 올라옴으로써 정확한 운필의 구사를 가능하게 하기 위함이다.

숫그림이 다 되고 나면 안료顔料를 아교액에 희석하여 도채를 시작하는데, 석채나 금니 등 다른 안료 역시 마찬가지이겠으나 안료를 갤 때에는 먼저 아교를 끓이게 되는데 물에 잘 불린 것을 중탕으로 하여 갑자기 열이 전달되는 것은 피해야 한다. 된 아교와 묽은 아교를 1:10의 비율로 구분하여 만들어 놓은 후 안료를 아교와 혼합하는데, 그릇은 은근히 데울 수 있는 사기그릇으로 준비한다.

먼저 석채를 그릇에 덜어낸 후 손가락을 사용하여 젓게 되는데, 된 아교를 조금씩 떨어뜨리면서 저은 뒤 어느 정도 찰기가 있다고 생각되면 이때 묽은 아교를 넣는다. 중요한 것은 석채든 화학안료든 된 아교와 묽은 아교를 넣는 순서가 바뀌게 되면 붓질이 용이하지 않을 뿐더러 얼룩이 많이 생긴다는 점이다. 교膠의 일정한 농도는 더 이상 언급이 필요 없겠지만, 아교의 적정량은 작업을 하면서 느꼈던 느낌과 오랜 감각으로만 가능한 것이다.

채색이 준비되면 각 채색에 따라 묽게 2~5번 정도로 칠한다. 즉 가

숫그림 본디 그대로, 손이 닿거나 변하지 않은 상태
석채 암채岩彩라고도 하며, 색깔을 지닌 천연의 광물질
안료 물이나 기름 등에 녹지 않는 광물질 또는 유기질의 착색제

는 입자의 경우 묽게 2번 정도 칠한 뒤 백반을 바른 후 다시 한번 채색을 올리고, 굵은 입자의 경우에는 묽게 5번 정도 반복하여 칠하게 된다. 이때 주의할 것은 화학안료의 경우 아교의 농도를 적절히 하여 한번의 채색으로 마감하는 게 좋다. 여러 번의 덧칠이 될 경우 오히려 칙칙해지거나 번들거리게 되면서 색상이 어두워지는 원인이 되고 있다. 항시 아교의 농도를 잘 살펴 채색마다 일정한 농도를 유지하여야 하며, 작업실 온도를 섭씨 18도 이상으로 따뜻하게 유지시켜 채색이 마르기 전에 어림(응고)을 방지하여야 한다.

　도채에 있어 조선시대 탱화의 경우 주홍과 녹청 등을 주색으로 하여 최대한 절제된 채색을 구사하고 있음을 알 수 있는데, 특히 괘불이나 104위 등에서 볼 수 있듯이 위수가 많을 경우 다양한 색상은 오히려 혼란과 무질서를 느낄 수 있다. 탱화를 그리는 데 있어 가능하면 절제된 채색과 함께 특히 호분을 사용하는 면적을 줄이는 것이 좋다. 과다한 경우 그림이 가벼워지고, 시간이 흐를수록 화면이 탁해지는 원인이 되고 있다.

⑤바림〔渲染〕

도채를 한 후에 선을 그은 바탕면에 백반수를 도포한 뒤 한 쪽을 진하게 하고 다른 쪽으로 갈수록 차차 엷게 칠하는 일을 바림질이라 한다.

　도채 작업이 끝난 후 각 채색의 명도明度보다 조금 짙은 계통의 색을 선택하여 앞뒤의 구분을 만들거나 의상 등을 좀더 부드럽고 생동감 있게 표현하기 위해 사용하는 기법이다. 고려불화나 조선 중기의

바림질을 하는데 있어서 준비되는 도구

전통적인 바림질 방법
한 붓으로 채색을 찍고, 다
른 붓으로 물을 묻혀 채색
을 편다.

수원 용주사 후불탱화에서
볼 수 있는 바림기법

불화까지만 하더라도 바림질을 강하게 하는 경우는 볼 수가 없는데, 조선시대 말기의 경우 수원 용주사 후불탱화 등의 경우에서 보듯이, 전통적인 기법에서 벗어난 바림 위주의 탱화를 자주 볼 수가 있다. 석채 바탕의 바림질에 있어서는 백반수를 도포한 뒤 동양화에서 많이 사용하는 식물성 천연안료인 편채片彩로 엷게 바림을 하는 것이 효과적이다.

전통적인 바림질 방법은 한 손에 두 자루의 붓을 함께 쥐고 하는 것이다. 한 붓에는 채색을 찍고, 한 붓에는 물을 묻혀 채색을 펴게 되는데, 먼저 작은 물그릇과 쟁반을 준비한 뒤, 깨끗한 화선지를 몇 장 잘

라서 쟁반에 놓아둔다. 바림질의 요령은 붓에 묻힌 물의 양을 조절하는 데 있는 만큼, 화선지의 스며드는 정도에 따라 물의 양을 조절하게 되면 제대로 된 바림질을 할 수 있다.

바림질에서 가장 중요한 것은 백반의 농도를 맞추는 것인데, 혀끝에 묻혔을 때 약간 떫은 감 맛이 느껴질 정도면 적당하다. 약하면 바탕이 닦여 나올 수 있고 진하면 채색이 바탕면에 쩍쩍 붙는 느낌과 함께 채색을 펼 수가 없다. 바림을 하기 위해서는 먼저 작업할 부분에 백반수로 엷게 도포하는데, 이 과정에서 채색이 닦여 나올 수가 있으므로 부드럽고 편편한 붓을 사용하여 붓질이 두 번씩 되지 않도록 주의하여야 한다.

바림질에서는 먼저 각 부위의 밝고 어두운 부분과 구획을 설정하여 작업을 하게 되는데, 전체적으로 엷게 바림을 한 번 한 후에 깊고 어두운 쪽은 다시 한 번 부분적으로 바림질을 하게 된다. 전통탱화에서 보여지는 기법의 경우 필선에 영향을 주지 않으면서 약하게 바림을 하여 전체적으로 부드럽게 표현하고 있음을 알 수 있다. 바림이 강하면 그림이 딱딱해지면서 화면이 혼란스럽고 둔탁한 느낌이 들므로 매우 조심하여야 한다.

⑥ 끝내림

한 번으로 깨끗하게 칠할 수 있는 안료가 있는 반면, 석채의 경우에는 서너 번의 반복되는 붓질이 필요한데, 안료의 경우 두 번 정도를 칠해도 밑그림이 비춰서 올라오지만 석채의 경우 곱게 여러 번 덧칠하는

아라한, 80×60cm, 삼베 채색

관계로 다시 한번 숫그림을 해야 한다. 이 과정을 조금이라도 소홀히 할 경우 끝내림을 하는 데 있어 제대로 된 운필을 구사할 수 없기 때문에 여기에 많은 시간과 공력이 요구된다. 끝내림은 대부분 철선鐵線기법으로 묘사되며 이때 각 채색의 채도와 명도에 따라 먹의 농담을 조절하여 밝은 의상에 너무 짙은 먹선이 그려지지 않도록 주의하여야 하고, 먹의 농도 조절은 아교로 하여 번짐이 없도록 한다. 불화에서는 색선을 많이 사용하고 있는데 바탕면에 비해 좀 더 진한 색을 사용하여 긋기를 한다. 끝내림 필선은 동양미술의 근본으로, 그 자체로 생명력이 보여지기 때문에 필선이 살아 있지 않으면 아무런 의미가 없다.

일반적인 문양의 경우 먼저 호분(胡粉, 흰색 혹은 회백색의 석회질)을 칠한 후에, 바탕의 먹선을 긋고 뒤에 채색을 하여 끝마치는 경우가 있고, 혹은 밑그림을 따라 채색을 한 후 먹선을 긋는 두 가지 방법이 있다. 앞의 경우 자유로운 운필運筆을 구사할 수 있는 반면 채색으로 인해 선을 다치게 되는 경우가 있고, 뒤의 경우처럼 채색을 한 후에 선을 긋게 되면 채색의 구획선에 선을 구사하게 되므로 운필이 제약을 받게 된다. 모든 문양의 묘사에 쓰여지는 묘법으로써 적절히 구사하는 게 중요하다.

탱화의 경우 단청과 달라서 바탕 화면을 뉘여 놓고 선긋기 작업을 하게 되는데, 이는 정확한 세필細筆의 운용을 위

해 필요하다. 한편 금니나 석채 같이 무거운 채색 작업의 경우 세워놓고는 절대 작업을 할 수 없으며, 해서도 안 된다.

⑦금니金泥 및 황선 쫓침

화관이나 의관 등의 쇠끝 부분이나 대의의 옷주름 부분에는 금니로 쫓침을 하는데, 금니나 황선은 가늘게 하여 필력이 있되 유연하여야 한다. 쫓침의 경우 고려불화에서는 예외 없이 금니로 내리고 있으며, 바림 또한 약하게 하여 필선을 살리는 보조적인 수단으로서 반드시 하고 있는데, 이는 고려불화가 전체적으로 섬려하고 화려해지는 주요 요인이 되고 있다. 특히 금니나 분황 등으로 하는 문양묘사의 경우 접시에 가루 상태의 금분에다 아교를 넣어 손가락으로 누르면서 풀게 되는데, 채색이 개어진 상태에서 하루 정도는 재워둔 뒤 사용하는 것이 가장 이상적이다. 시분施粉의 경우 작은 절구를 사용하여 곱게 간 다음 작업을 하게 되는데, 단청이나 탱화 문양의 경우 시분을 얼마만

조선시대 사천왕 부분도에서 보이는 의관 등의 쇠끝 부분

쫓침 앞 선을 따라 금이나
황선으로 선을 긋는 경우
시분 단청이나 탱화의 경우
채색을 칠한 뒤 무늬의 윤곽
을 분으로 그리는 일

큼 필력 있게 묘사하느냐에 따라 작품의 품격이 달라지므로 필력이
받쳐지지 않을 때에는 차라리 시도하지 않으니만 못하다.

조선불화의 경우 금니 쫓침은 거의 볼 수 없고 대신 황선이나 황에
분을 조금 섞어 긋기를 하는데, 문양의 경우에는 부분적으로 분선이
많이 사용되어 깨끗한 느낌을 강조하고 있다. 즉 금니의 사용은 많이
줄어들고 황실로서 문양을 묘사하고 있는데, 금니로 칠하던 면채색
역시 거의 보이지 않는 반면 석채를 사용한 경우는 많이 볼 수 있다.
또한 주불의 법의나 보살의 천의문양 등에는 채색을 가미하여 좀더
다양한 형식을 선보이고 있다.

⑧ 금박金箔 붙이기

탱화작업에서는 금을 눌러서 만든 금박이나 가루 상태의 금분金粉을
개어서 쓴다. 군상들의 보관이나 갑옷, 보검 등 장엄이나 지물에는 금
박을 붙이기도 하는데, 탱화의 경우 금박의 빛이 너무 강하면 본래의
장엄 목적을 놓칠 수 있으므로 자제하는 것이 좋다. 진한 아교물을 이
용하거나 바인더binder 또는 옻칠〔黑漆〕을 사용하여 붙이며, 작가의
취향에 따라 고분기법(돋음질)을 사용하여 반 입체의 효과를 나타내
기도 하고, 또는 금박을 붙인 바탕 위에 먹이나 채색으로 문양을 놓기
도 한다.

돋음질 카세인 등을 사용하
여 도드라지게 하는 형태
박락 발라놓은 칠 따위가 벗
겨짐

사찰에 모셔 있는 탱화의 경우 가장 먼저 박락剝落이 진행되는 부분
으로서, 여름과 겨울의 기온 차이와 산중 암자의 경우 낮과 밤의 기온
차이가 너무 커서 수축과 팽창으로 인해 작품의 보존성이 떨어지므로

전날 칠해 놓은 바인더 바탕
위에 먹으로 선을 긋는다

집게로 금박을 붙인다

먹선 위의 금박을 털어낸다

사용에 주의해야 한다. 탱화의 경우 화려함보다는 차분하면서도 깊이를 느낄 수 있는 표현을 원한다면 금박작업은 자제하는 것이 옳을 것이다. 자칫 주위의 채색과 조화를 이루지 못한다거나 지나치게 화려하여 주위가 산만해지는 요인이 되고 있다.

㉠금박을 붙일 부분에 바인더 원액을 칠한 뒤 하루 정도 기다린다.

㉡바인더가 칠해진 바탕 위에 먼저 먹이나 대자로 바탕면을 따라 선긋기를 한다.

㉢금박을 알맞은 크기로 재단한 뒤 왼손에는 장갑을 오른손에는 집게를 들게 된다. 대나무로 만든 집게를 사용하여 금박이 긁히지 않게 주의한다.

㉣금박을 붙인 뒤 부드러운 솜으로 조심스럽게 눌러준다.

㉤금박이 긁히지 않게 부드러운 붓으로 털어낸다. 이때에는 바인더 바탕 위 선을 그은 부분은 금박이 붙지 않고 남아 있기 때문에 원하는 효과를 얻을 수 있다.

㉥금박작업 완료

(금박 위에 선을 긋는 경우 바탕면에 침투되지 않고 박 위에 얹히기 때문에 보존상 문제가 있지만 이 경우에는 그러한 단점을 보완할 수 있다.)

⑨**상호**相好

상호는 탱화에 있어서 중요한 부분이기에 더욱 조심하고 숫그림에 더욱 정신을 집중하여야 하며, 맨 마지막에 도채하고 개안開眼을 하게 된다.

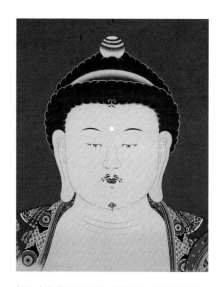

불보살의 상호를 그리는데 있어 눈은 반쯤 감은 상태에서 명상에 잠겨 있는 모습으로 표현된다. 고려불화의 경우 속눈썹과 함께 눈물샘까지도 그려지며, 눈썹은 버들잎의 형태를 띤다. 콧잔등은 매끄러워서 굴곡이 없어야 하며, 특히 입술은 두툼하게 표현하는데, 입꼬리를 지나치게 올려 가벼운 미소가 되어서는 안된다.

상호의 색깔은 황면黃面, 백면白面, 적면赤面, 흑면黑面 등으로 표현되는데, 이러한 면 채색은 고려불화의 경우 원색을 그대로 사용하여 혼합을 최대한 피하고 있으며, 비단 바탕에 있어 필요한 경우 배채법을 사용하여 이중의 채색 효과를 얻고 있다. 면이나 삼베 바탕의 경우 호분貝粉, 胡粉에 편채나 수간을 넣기도 하며, 혹은 먹 등을 배합하여 만들고 있다.

고려불화나 조선시대 영정의 초상기법에서 보여지는 배채背彩의 상호에 있어서 연백鉛白이나 호분을 뒷면에서 채색한 후에 전면에 황이나 주홍을 아주 엷게 발라 부처의 면 채색이나 군상들을 표현하고 있는데, 이 경우 탱화의 수명을 늘려줌은 물론이고 채색의 배합에서 오는 혼탁을 줄일 수 있어 상호에서 표현하고자 하는 높은 품격과 함께 대단히 깊은 색감을 얻고 있다.

도채는 각 군상들의 품격과 역할에 따라 피부색을 달리하고 있는데, 금니金泥의 상호일 경우 금이 무거운 관계로 자꾸 가라앉게 되는데, 옆에서 한 사람이 금물을 계속 저어주는 형태를 취하면서 엷게 4번 가량을 바른 후, 백반을 바른 다음 다시 한번 4번 가량을 바르게 된다. 제자나 천왕상의 경우 채색은 엷게 3번 가량 바르게 된다.

감필묘 최소한의 선만을 사용하여 대상의 주요 특징만을 담아내는 기법

대자 대자석代赭石의 준말. 갈색을 띤 가루 형태의 안료

상호의 묘사에 있어서는 전통 초상기법에서 보이는 큰 형태만 묘사하는 감필묘減筆描를 구사한다. 묽은 먹이나 대자로 끝내림을 하는데, 최소한의 선으로 대상인물을 표현하고 있음을 알 수 있다. 바림을 진하게 하여 선의 윤곽이 불분명해진다거나, 존상尊像이 탁해져서는 안 된다. 마지막으로 개안과 모발을 그려 탱화를 완성한다.

완성된 그림 위에 전체적으로 다시 한번 백반수를 도포하는 것은 채색이 오랫동안 변질 없이 유지되도록 보호하기 위한 방법으로, 이때는 부드럽고 넓은 붓으로 정성 들여 도포하여야 한다.

⑩ 탱화 틀 싣기

탱화가 완성되면 틀에 그림을 싣는데, 사방 한 자 간격으로 틀을 짜 완성한 뒤 틀의 앞·뒷면을 번갈아가며 한지로 두 번 이상 발라야 한다. 이는 나무의 뒤틀림을 방지하고 사방에서 당겨지는 힘을 조절하는 과정으로 소홀함이 없어야 한다.

먼저 깨끗한 바닥에 미리 준비된 종이 등을 깔아놓고 그 위에 그림을 뒤집어서 놓은 뒤, 넓은 붓으로 그림의 뒷면을 조심스럽게 물로 바른다. 뒷면의 물칠은 화면의 크기에 따라 양을 조절하되 바탕면에 영향을 미치지 않는 선에서 충분히 바른 뒤 사방을 된풀로 칠한다.

그 위에 미리 준비된 틀을 잘 맞춰 올리고 여분으로 남겨둔 탱화의 사방 끝 부분을 말아 올려 틀에 고정시킨다. 이때 중요한 것은 조심스럽게 당겨 탱화가 평평하게 되도록 하여야 하며, 또한 반드시 바닥에 눕혀 놓은 상태에서 그늘이 있는 시원하고 통풍이 잘되는 곳에서 충

탱화 뒷면에 붙이는 진언

탱화 뒷면에 붙이는 진언. 위에서부터 옴은 이마, 아는 목, 훔은 가슴을 의미한다.

분히 말려야 한다. 건조가 확인되면 틀의 뒷면에 닥종이를 4~5겹 붙여 마무리를 하게 된다. 이것은 습기와 충해로부터의 보존 외에 전면의 경우 두꺼운 배접이 된 상태이므로 앞·뒷면의 힘의 균형을 맞추고자 하는 의미가 있다.

완전히 건조가 된 것을 확인한 후 봉안 장소로 옮겨 증명법사證明法師를 모신 가운데 붉은 바탕의 화기란에 봉안 연대와 장소, 시주질, 연화질을 기록한다. 그리고 점안의식을 치르게 되는데, 복장낭을 걸거나 뒷면에 경면주사로 진언을 써서 붙인다. 이때 진언은 범어로 삼신주三身呪〔(옴) 法身·(아) 報身·(훔) 化身〕와 사방주四方呪〔(아) 東·(마) 南·(라) 西·(하) 北〕, 가지주加持呪〔法身呪(옴) (암밤남함캄)·報身呪(아) (아바라하카)·化身呪(훔) (아라바자나)〕를 순서대로 쓴다.

이후 창불방唱佛榜을 탱화 점안식 행사에서 세 번 독송하며, 이러한 봉불의식奉佛儀式을 진행하여 전각에 현괘懸掛하는 것으로 불사는 끝이 난다.

⑪발미拔尾

탱화조성이 끝난 뒤에는 붉은 바탕의 발미拔尾에 탱화를 봉안하게 된 연도와 연화질緣化秩, 화주질貨主秩, 시주질施主秩 등을 기록한다. 연화질에는 증명법사·금어·주지·지전·원주·도감·별자·송주·종두 등을, 화주질에는 불화 제작을 위한 권선 등을 독려한 스님 등을, 시주질에는 불사를 하는 데 든 비용이나 물품을 보시한 신도 등을 기록한

발미 탱화에서 붉은 바탕에
화기畵記를 적는 작은 공간
비수갈마천 불사의 일을 담
당하는 천신으로 최초로 불
상을 만든 신이다

다. 조선시대의 경우만 해도 금어라 하여 불화를 그린 화승들을 별도
로 공간을 만들어 비수회毗首會로 기록한 것을 볼 수 있다. 비수회는
비수갈마천毗首羯磨天에서 유래한 것으로 보이는데, 탱화 조성의 경우
스스로들 비수회라 칭하여 불사가 끝난 뒤의 당시의 감격을 적고 있
음을 볼 수 있다. 요즈음에는 금어의 경우 시주질 한쪽 끝에 작게 이름
을 올리는 경우까지도 볼 수 있다.

　탱화 조성의 경우 옛날이나 지금이나 공동작업을 하고 있음을 볼
수 있는데, 조선시대의 경우 탱화의 발미에서 보듯이 각 지방에서 한
스승 밑에 능력 있고 재주 있는 여러 화사들이 함께 모여 작품에 임하
고 있는 것을 볼 수 있다. 불화의 경우 순수미술을 하는 요즘 작가들과
는 달리 작품을 대하는 자세나 기법을 표현하는 데 있어 개인적인 성

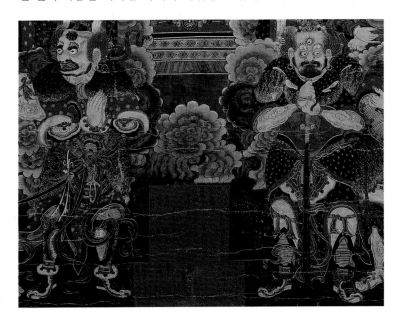

발미

普應佛母碑

향보다는 성화聖畵라는 개념으로 작품에 임했음을 알 수 있다.

전통 불교미술에서 기법의 전수는 사자상승師資相承으로 전해지는 도제徒弟교육을 그 근본으로 하고 있다. 우리의 전통미술을 후대에까지 올바르게 전수할 것을 다짐하고, 스님께서 불교미술계에 기여하신 공적을 기리며, 그 뜻을 후세에 전하고자 불기佛紀 2544년 보응당 문성 대화상 불모비普應堂 文性 大和尙 佛母碑를 마곡사麻谷寺에 세웠다.

보응 불모가 불교미술계에 기여한 공적을 기리며
2000년 마곡사에 세웠다.

2. 탱화의 재료

탱화를 제작하는 데 있어 재료의 불변성과 표현성은 작품의 보존성과 밀접한 관계를 가진 대단히 중요한 요소임은 말할 나위가 없다.

동서양을 막론하고 접착제로 오래 전부터 아교阿膠를 많이 사용하였다. 기록으로는 3천5백 년 전 이집트의 토토메스 3세 시대 벽화에 아교를 만들고 사용하는 방법이 상세히 그려져 있는데, 장신구나 그림 등에 아교가 쓰였음을 짐작하게 한다. 고구려에서는 그림의 접착제로 해초를 달여서 쓰거나 아교를 많이 사용했는데, 불교가 널리 전파되면서 살생이 금기시되자 해초와 민어풀로 불려지는 어교魚膠 등을 많이 쓰게 된다.

그림의 수명은 불변 채색을 썼을 때 90퍼센트가 접착제에 의해 좌우되는데, 역사적으로 모든 작품은 이 접착제로 채색과 채색을 묶고 그것을 다시 화지에 붙여 놓은 것이다. 회화 작품의 수명과 보존성, 선명도 등은 모두 이 접착제의 선택에 달려 있다고 해도 과언이 아닌데, 아교액의 농도가 너무 진하면 색상이 칙칙하게 되고 그림이 번들거리게 되며, 바림을 하는 데 있어서도 채색이 밀려 원하는 표현을 얻을 수 없다. 농도가 약하면 훼손의 진행 속도가 빨라지고, 시간이 흐르면서 채색이 떨어져 나가게 된다. 그러므로 채색화彩色畵는 아교그림이라 해도 좋을 것이다.

아교의 종류

어교, 부레풀

아교 동물의 가죽이나 다리·연골 등을 끓여서 얻음
어교 민어의 부레를 끓여서 얻음

종이나 견의 아교포수의 경우 먼저 교액을 만들어야 하는데, 알아교, 즉 입교粒膠를 준비한 뒤 끓이기 전에 물에 담가서 잘 불려둔다. 그리고 3~5그램의 백반을 절구에 넣고 잘 간 다음, 아교 10그램에 물 200cc가 혼합된 상태에서 백반가루를 넣고 약한 불에 끓이게 된다. 백반의 사용은 대단히 중요한 과정으로, 채색이 바탕면에 침투하는 과정에서 얇은 피막을 형성함으로써 아교 성분이 채색과 함께 바탕면에 머무는 역할을 담당하게 되는데, 일반 아교액 농도의 3분의 1 정도가 적당하다고 보면 될 것이다. 아교와 백반의 비례는 채색의 질감뿐만 아니라 수명에도 대단히 중요한 역할을 한다.

아교액이 만들어지면 교액의 온도가 사람의 체온 정도로 내려올 때까지 기다렸다가 넓은 풀솔로 골고루 바른다. 이때 그림을 그리는 바탕면의 소재에 따라 교액의 농도를 달리해야 한다. 아교칠을 한 후 적어도 하루 정도는 건조시켜야 하며, 채색화의 경우 아교의 보호막은 매우 얇기 때문에 채색화에서 아교를 사용하게 되면 매우 깊은 느낌으로 표현할 수 있으면서도 생생한 색감을 얻을 수 있다. 반면에 얇은 막 때문에 작품이 빛이나 먼지 등 외부의 영향을 받기가 쉬운 단점이 있다.

아교를 끓이는 모습

3. 채색의 향연

전통적인 불화조성의 경우 채색은 크게 천연채색과 인조채색으로 구분한다. 천연에서 얻어지는 채색에는 석채(자연원석原石)와 수간水干이 있다. 석채石彩는 자연에서 얻은 원석을 분쇄한 후 수류水流·정제하여 추출한 뒤 입자 크기별로 분류한 것을 말하며, 천연수간은 흙이나 진흙을 정제한 것이다. 인조석채는 산화금속물로부터 만들어 내는데 천연채색과는 달리 색상의 톤이나 그 종류의 다양성으로 인하여 많이 사용된다. 인조 수간물감은 화학안료를 정제하여 사용한다.

　고려불화에는 안료로 천연의 주사, 석록, 석청이 주로 사용되었는데, 천연석채天然石彩의 종류로 다음과 같은 것들이 있다.

천연 석청石靑_선명하고 짙은 남빛의 광물성, 천연의 염기성탄산동으로 적동광에서 산출된다. 동양의 벽화에서 가장 중요하게 쓰인 청색 안료로서, 고려불화와 중국의 돈황 벽화에서 사용되었고, 중국 송·명대의 벽화에서도 많이 사용되었다.

천연 석록石綠_천연의 염기성탄산동으로 공작석孔雀石을 미세하게 분쇄하여 만든다. 역사가 가장 오랜 녹색으로 고려불화의 장삼과 군의의 녹색 바탕에 석록을 사용하고 있다.

천연 주사朱砂_진사辰砂라고도 하며, 진홍색의 광석으로 수은과 황의 화합물이다. 덩어리를 불빛에 비쳐보았을 때 맑고 투명한 붉은빛을

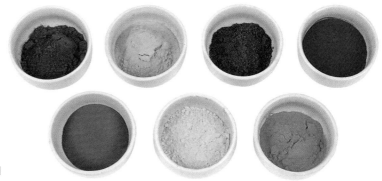

석채의 색채

띠는 것을 경면주사鏡面朱砂라 하여 최상품으로 친다. 고려불화의 여래의 가사는 주사로 칠하고 있다.

천연 석웅황石雄黃_광물성 안료로는 웅황雄黃, 자황雌黃, 토황土黃이 있으며, 색깔의 깊이에 따라 구분된다. 역대로 벽화의 복식에 많이 사용되던 색깔로써 석황의 경우 한때는 널리 사용되었으나 구하기가 힘든데다 독성이 있어 지금은 거의 사용되지 않는다.

백색 안료로는 연분鉛粉과 고령토高嶺土가 많이 사용되었다. 특히 고려불화의 경우 상호의 채색에 있어 비단 바탕에 칠했을 경우 배채에 사용된 흰 채색은 거의 대부분에서 고령토로 확인되고 있다. 이밖에도 실사를 통하여 황색계 안료로는 황토黃土를, 분홍색 계열로는 주사와 연단鉛丹을 사용하였다. 황토는 자연 상태의 흙으로 은폐력이 강하고 영구적이어서 선사시대부터 안료로 사용되고 있다.

금다金茶, 암흑岩黑, 전기석電氣石, 수정석水晶石, 벽옥碧玉, 방해말方解末 등은 모두 천연광물을 미세하게 정제하여 만든다. 그 중 천연

연단 붉은 안료 등에 쓰임. 납이나 산화연을 공기 속에서 400도 이상으로 가열하여 얻는 붉은 빛의 가루

붕사 붕산나트륨의 흰 결정. 특수 유리의 원료나 도자기 유약의 원료

호분 굴 껍질이 풍화된 뒤 백색의 희고 맑은 부분을 채취, 분쇄, 선별한 것

연지 자주와 적색의 중간색으로 면화에 기생하는 연지벌레의 혈액을 건조시켜 추출한 것으로 투명하다

등황 주황빛과 노랑의 간색間色. 식물의 수액으로서 투명하다

납 수액樹液

주 수은과 유황의 화합물

홍병 산화철

황토 산화철

진사는 황화수은이 주성분으로서 중국 운남성에서 많이 산출되며, 비중이 높아 입자가 무거워서 칠하기가 용이하다. 또한 천연금다는 굽는 온도에 따라서 황금다黃金茶 또는 적다赤茶 등으로 색이 점차 변하기도 한다.

천연석채가 오랜 기간 생성된 지구 광물의 원석을 채집하여 분쇄한 것인데 반하여 준천연석채는 발색채發色彩가 되는 금속 원소의 촉매에 의한 매개반응을 통하여 인공적으로 결정체를 추출한다. 따라서 분자 상태의 일정한 미세한 분말로 생성된다.

한편 발색채 금속을 고온에서 산화시켜 원하는 색상을 추출한 뒤, 규소硅酸를 녹여 혼합하면 산화된 발색채의 표면이 규소 코팅이 되므로 산화가 중단되면서 벽돌만한 크기의 암괴岩塊를 생산할 수 있다. 이 암괴를 분쇄하고 수류·정선하여 입자 크기별로 구분한 것을 인조석채라 한다.

예를 들면 연단鉛丹, 붕사硼砂를 주성분으로 하여 3산화안티몬, 산화코발트, 산화티타늄, 산화규소, 이산화망간, 산화니켈, 수산화알미늄 등을 첨가한 뒤 가마불 속에서 800~1,300도 정도의 열을 가하여 구워낸 후 식히면 원석原石; 岩塊이 된다. 이것을 분쇄하고 수류·정제하여 인조석채를 만드는 것이다. 인조석채는 발색채 금속의 배합 여부에 따라 다양한 색상을 제조해 낼 수 있다. 중국의 돈황벽화나 고려불화, 조선불화에서도 인조석채를 많이 사용하고 있다.

수간은 안료를 물 속에서 분산시킨 후 불순물을 제거한 뒤 정제하여 말린 것으로 안료와는 구별해야 한다. 석채가 보석이라 불리는 광

석에서 나온 데 반하여 천연수간은 늪으로부터 흙을 채취하여 거기서 추출된 산화철酸化鐵이 함유된 흙만을 골라 사용했으므로 흙물감이라 부르기도 한다. 옛날 책상·농 등의 황토칠, 진흙 속에서의 명주실 염색, 고대 목조건물의 겉칠 등에 쓰였다. 그 흙물감을 사용하기 편리하게 하고자 물 속에서 분산分散·정제精製시킨 후 판자 위에 말려서 사용하였기에 수간水干이라 부르게 되었다.

천연수간 채색의 종류로는 다음과 같은 것들이 있다.

㉠동물성 재료로 호분胡粉, 연지臙脂 등이 있고, ㉡식물성 재료는 등황橙黃, 남람藍 등이 있으며, ㉢광물성 재료는 주朱, 홍병紅柄, 황토黃土 등이 있다.

고려나 조선시대 불화의 안료로 사용된 석채는 암채岩彩로, 색깔을 지닌 천연의 돌을 분쇄해서 만든 돌가루이다. 변색과 탈색이 적고 깊이 있는 색감을 얻을 수 있는 반면 구하기가 어렵고 고가인 것이 단점이다. 요즘은 중국산이 많이 수입되어 유통되고 있는데, 경제적인 부담이 크지 않으면서 쉽게 구할 수 있는 반면 종류가 다양하지 못한 것이 단점이다. 이러한 단점을 보완하여 만든 것이 신석채新石彩이다. 일종의 인공석채로 일본에서는 채색화의 재료로 가장 널리 사용되고 있다.

4. 초본으로 만나보는 불교미술

1) 밑그림을 통해 보는 한국의 전통 불교미술

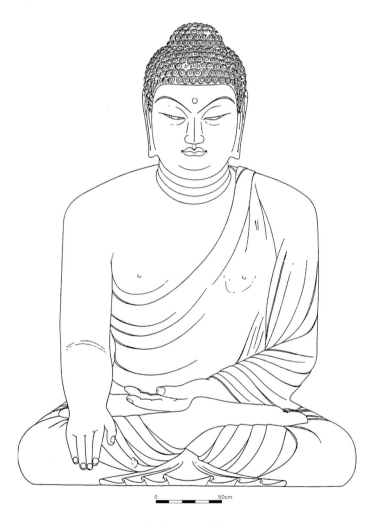

1 불국사 석굴암 실측도

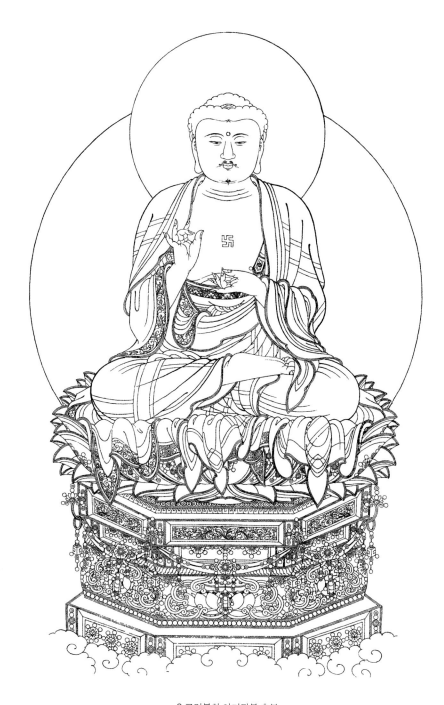

2 고려불화 아미타불 초본

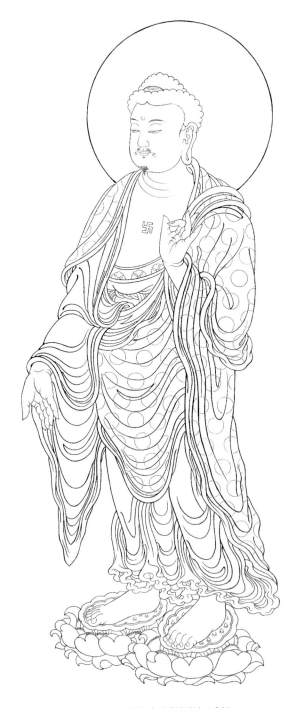

3 고려불화 아미타내영도 초본

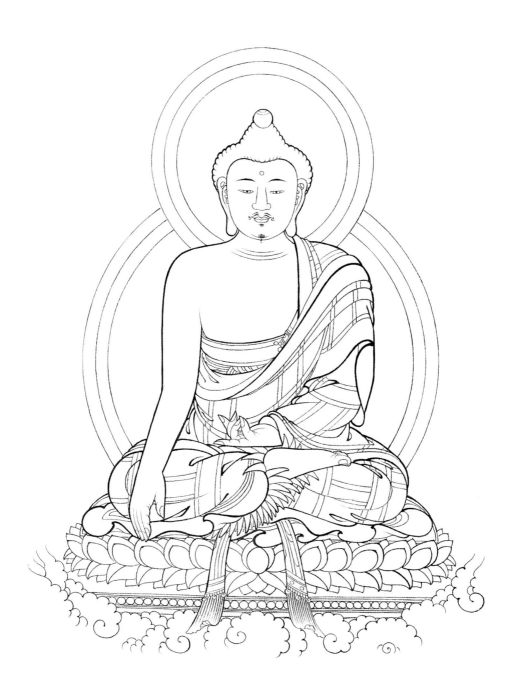

4 조선시대 해인사 영산회상도 주불 초본

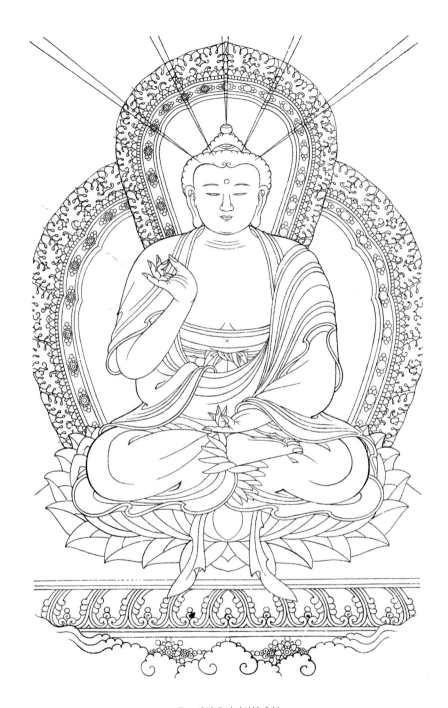

5 조선시대 아미타불 초본

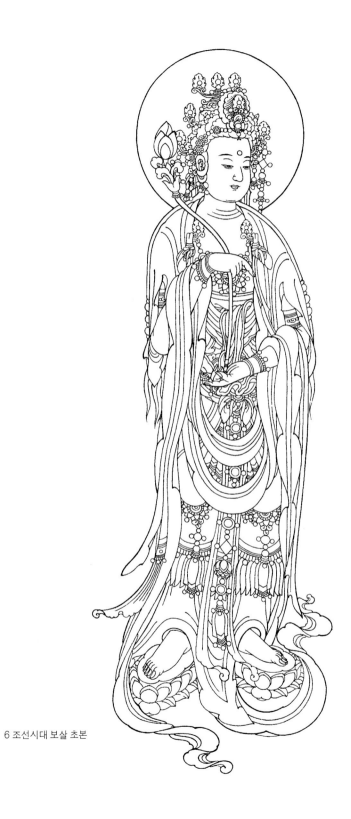

6 조선시대 보살 초본

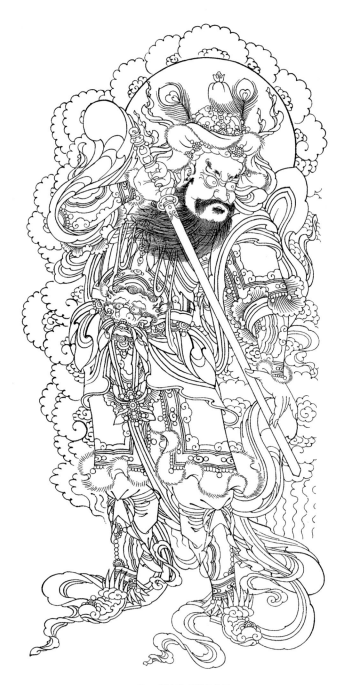

7 조선시대 사천왕 초본

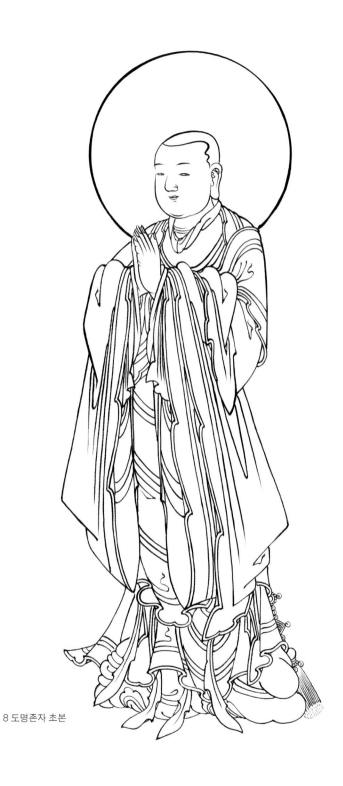

8 도명존자 초본

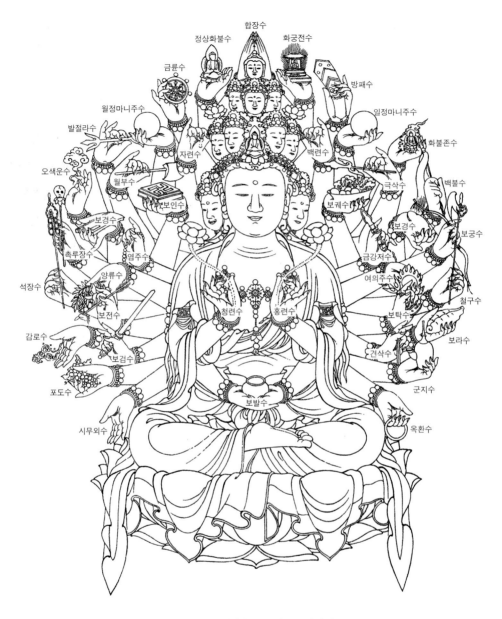

합장수

정상화불수 화궁전수

금륜수 방패수

월정마니주수 일정마니주수

발절라수 화불존수

자련수 백련수

오색운수 백불수

월부수 극삭수

보인수 보궤수

보경수 보경수

촉루장수 보궁수

염주수 금강저수

석장수 여의주수

양류수 철구수

보전수 보탁수

청련수 홍련수 견삭수

감로수 보라수

보검수 군지수

포도수 보발수 옥환수

시무외수

9 천수천안관세음보살 초본과 명칭

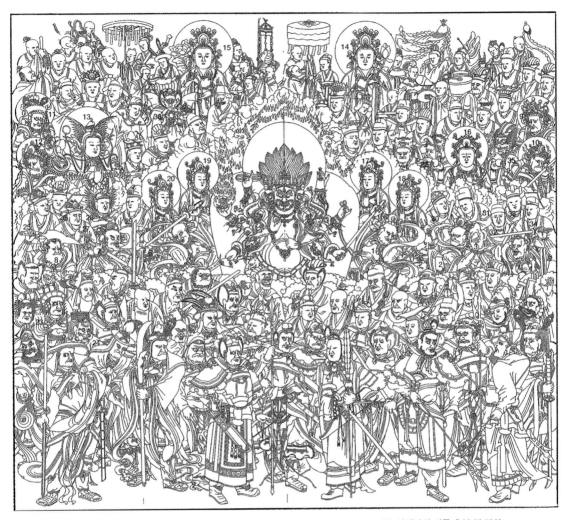

10 일백사위 신중 초본 및 명칭

중앙 대예적금강성자 **1-4** 8금강중 4위 **5-8** 8금강중 4위

9 동 지국천왕 **10** 남 증장천왕 **11** 북 다문천왕 **12** 서 광목천왕

13 위태천신(동진보살) **14** 대범천왕 **15** 제석천왕

16 마혜수라천왕 **17-20** 4보살

21 복덕대신 **22** 호계대신 **23** 주곡신 **24** 주성신

25-29 10대명왕중 5위 **30-34** 10대명왕중 5위

35 용왕 **36** 금시조(긴나라)

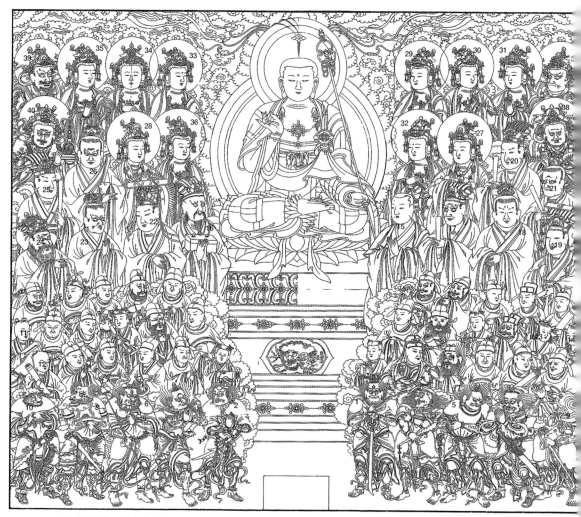

11 지장시왕도 초본 및 명칭

중앙 지장보살 1-8 팔금강 9 마두나찰 10 우두나찰

11-14 선악동자 15 도명존자 16 무독귀왕

17-26 명부시왕 27 대범천왕 28 제석천왕

29-36 팔대보살

37 동 지국천왕 38 남 증장천왕 39 북 다문천왕 40 서 광목천왕

나머지 판관 · 녹사

1 불국사 석굴암 실측도

한국 불상조각의 정수로 꼽힌다. 부처의 특징인 나발과 함께 목 주위
에는 생사에 유전하는 인과의 모양인 삼도三道가 그려지고, 힘이 느껴
지는 口형의 상호에서는 엷은 미소가 번지며, 우견편단의 법의에 결
가부좌의 자세, 항마촉지인의 수인에서 정중동靜中動의 기운을 느낄
수 있다.

2 고려불화 아미타불 초본

사각형의 얼굴에 이목구비가 시원한 느낌을 준다. 사자와 같은 당당
한 어깨, 가슴의 만자문과 함께 구품인의 수인을 취하고 있다. 결가부
좌의 자세로서 연꽃대좌를 대의로서 덮고 있는 형식으로 팔각의 대좌
에서 보여지는 각진 구성 등에서 중국불화의 영향을 받고 있음을 알
수 있다. 주불의 단정함과 함께 대좌의 치밀한 묘사력은 고려불화의
진수를 보여준다.

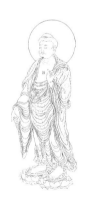

3 고려불화 아미타내영도 초본

연꽃을 밟고 서 있는 내영來迎의 모습을 하고 있는 자세에서, 오른손
은 내려뜨려 여원인與願印의 수인을 왼손은 하품중생인下品中生印의
손 모양을 하고 있다. 정토에 왕생往生하는 왕생자를 아미타불이 직접
맞이하는 모습을 그리고 있다. 여래의 상호는 사각형에 가깝고 육등
신六等身의 비례에서 오는 신체의 풍만함은 고려불화의 특징으로 안
정감을 주고 있다.

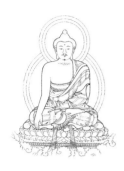

4 조선시대 해인사 영산회상도 주불 초본

해인사 영산회상도 주불을 모사한 것으로 조선시대 최고 불모의 한 사람인 의겸스님의 작품이다. 뾰족한 육계와 얼굴은 둥글게 묘사되고 있으며, 이목구비는 고려시대에 비해 조금은 작게 표현되는 특징이 있다. 사각형의 어깨와 대의大衣의 원만한 의습선의 묘사 등에서 고려에서 조선으로 이어지는 불화의 전통기법을 볼 수 있다.

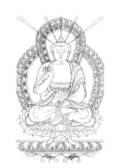

5 조선시대 아미타불 초본

아미타불의 수인은 구품九品인의 다양한 손 모양으로 표현되고 있는데, 이 초본은 하품중생下品中生인의 수인을 취하고 있다. 구품인은 여래의 중생구제를 염원하는 많은 다양한 서원이 있음을 나타낸 것이다. 상호는 고려시대에 비해 다소 완만하고 부드럽게 표현되고 있으며, 체형은 전체적으로 전시대에 비해 늘씬한 느낌을 주고 있다. 거신광의 표현기법과 둘레의 화염은 조선시대 불화의 전형적인 도상이다.

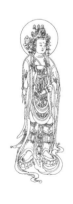

6 조선시대 보살상 초본

가장 일반적인 보살초로서 7·8등신에 가까운 늘씬한 모습에서 여성스러움을 느낄 수 있다. 보관의 정형화된 형식에 입각한 표현, 가사와 장삼, 군의의 풀치전의 표현, 들고 있는 여의나 가슴에서 흘러내리는 정리된 영락의 묘사, 밟고 있는 연꽃의 도식성 등에서 조선불화 특유의 형식이 묻어난다.

7 조선시대 사천왕 초본

조선불화의 가장 일반적인 도상으로서 남방 증장천왕이다. 6등신에 가까운 비례와 함께 묵직하면서도 안정감이 특징이다. 지물로서 보검을 들고 있으며 가슴에는 귀면이 조금은 해학적인 표현으로 그려지고 있다. 전형적인 조선시대 탱화의 도상을 따르고 있다.

8 도명존자 초본

도명존자는 지장보살의 좌협시로 우협시인 무독귀왕과 함께 등장한다. 존자란 수행이 깊고 덕이 높은 이를 말한다. 불교미술에 처음 입문하는 과정에서 대하는 초본으로 가장 기본적인 도상의 흐름을 익힐 수 있으며, 인물의 자세나 의상, 등분의 비례 등에서 한국 전통불교미술의 형식을 엿볼 수 있다.

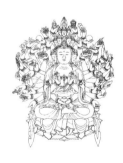

9 천수천안관세음보살 초본

천수천안관세음보살은 천 개의 손과 천 개의 눈으로 일체의 모든 중생을 한 사람도 빠짐없이 구해주신다고 하는 대자비의 보살이다. 변화관음으로서 일면一面, 십일면十一面, 이십오면二十五面의 머리를 그리고 있다. 1면의 관음은 관세음 본래의 모습이고, 11면의 관음은 사방과 사이방, 상·하방과 본래의 1면을 합하여 11면으로 표현되며, 25면의 천수관음은 육진(六塵: 色, 聲, 香, 味, 觸, 法), 육근(六根: 眼, 耳, 鼻, 舌, 身, 意), 육식(六識: 眼識, 耳識, 鼻識, 舌識, 身識, 意識)과 칠대(七大: 地, 水, 火, 風, 空, 見, 識)의 25원통의 원만한 법을 의미한다. 현재

가장 많이 조성되어지는 11면 관음상은 본존을 제외한 상태에서, 전면의 자비상 3면, 왼쪽의 진노상 3면, 오른쪽의 백아白牙상출상 3면, 뒤쪽의 폭대소상 1면, 정상의 불면 1면의 모습으로 조성된다. 관세음보살은 열네 가지의 두려움을 없애는 힘[十四無畏力]을 갖고서 중생들의 두려움을 없애준다고 하였다. 즉 십사무외력으로 탐貪·진瞋·치癡를 없애니 42의 수手가 나오게 되며, 각기 손마다에는 법구나 지물을 들고 있다. 여기에서 본존수를 제외한 사십수와 지옥에서 천상까지의 중생세계인 25유二十五有를 곱하여 천千이라는 숫자가 나타나며, 천이라는 숫자는 모든 일체의 중생을 구제코자 하는 대자비의 표현인 것이다. 우리나라에서는 석굴암 본존불 뒷면의 11면 관세음보살상이 유명하다.

1.일정마니주수日精麻尼珠手 2.화궁전수化宮殿手 3.극삭수戟稍手 4.견삭수羂索手 5.보궁수寶弓手 6.홍련수紅蓮手 7.백련수白蓮手 8.군지수鍕鋳手 9.옥환수玉環手 10.보궤수寶匱手 11.철구수鐵鉤手 12.금강저수金剛杵手 13.보라수寶螺手 14.백불수白佛手 15.보탁수寶鐸手 16.여의주수如意珠手 17.화불존수化佛尊手 18.보경수寶鏡手 19.방패수防牌手 20.보발수寶鉢手 21.합장수合掌手 22.월정마니주수月精麻尼珠手 23.오색운수五色雲手 24.석장수錫杖手 25.보검수寶劍手 26.보전수寶箭手 27.자련수紫蓮壽 28.청련수靑蓮手 29.금륜수金輪手 30.보경수寶經手 31.월부수鉞斧手 32.발절라수拔折羅手 33.포도수蒲桃手 34.양류수楊柳手 35.보인수寶印手 36.시무외수施無畏手 37.정상화불수頂上化佛手 38.촉루장수髑髏杖手 39.염주수念珠手 40.감로수甘露手로 표현되며, 본존이 연화합장을 하고 있거나, 보발을 들고 있을 때에는 합장수의 경우 양손으로 화불을 모시고 있기도 한다.

2) 밑그림을 통해 보는 중국의 불교미술

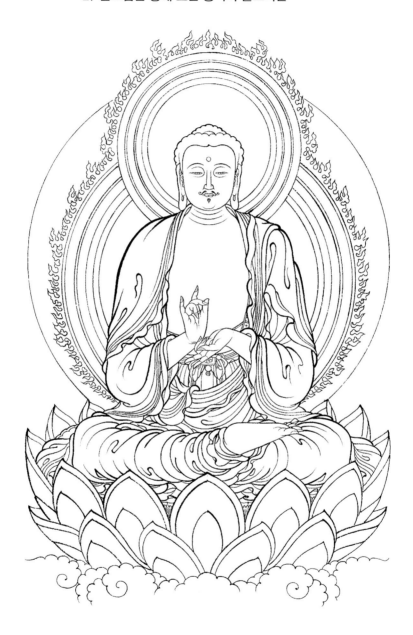

1 숭복사 석가모니설법도 벽화 초본

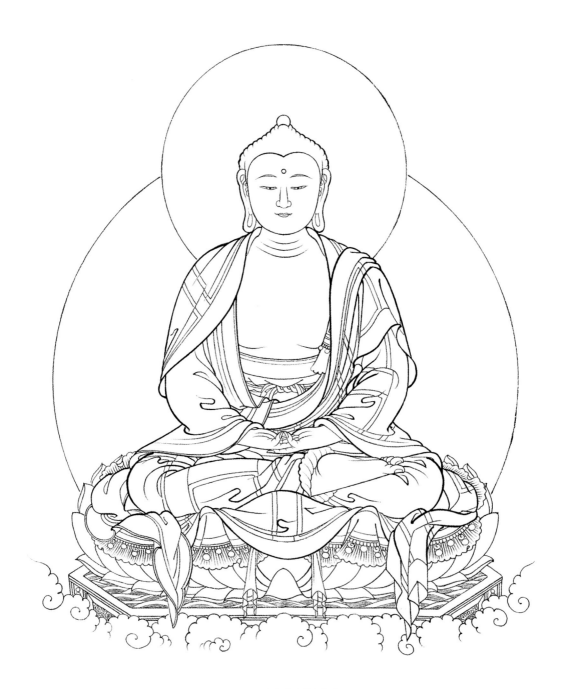

2 보저사 아미타불 초본

3 영락궁 삼청전 벽화 초본

4 법해사 대웅보전 사천왕 벽화 초본

5 법해사 대웅보전 선재동자 벽화 초본

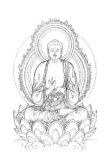

1 숭복사 석가모니설법도 벽화 초본

설법인을 짓고 있는 석가모니 설법도이다. 신체에 비해 작은 두상과 낮은 육계가 특징으로 대의의 의습선은 매우 부드럽게 묘사되고 있다. 대단히 큰 연잎 속에 안주하고 있으며, 등분의 비례가 부처의 경우 한국의 6등신의 비례와는 달리 중국의 경우 8등신까지 유추해 볼 수 있다.

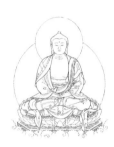

2 보저사 아미타불 초본

신체에 비해 작은 두상과 뾰족한 육계 이마의 〰 표현이 특징이다. 얼굴에 비해 매우 작은 이목구비로 표현되고 있다. 고려불화의 당당한 어깨선을 연상시키고 있는데, 왼손 위에 오른손을 올려놓은 선정인으로 결가부좌의 자세이다. 연꽃을 덮고 있는 대의는 자칫 딱딱해지기 쉬운 대좌를 부드럽고 편안한 형태로 만들고 있다.

3 영락궁 삼청전 벽화 초본

3면6비의 금강으로 분노상으로 표현되고 있다. 손에는 금강저金剛杵와 월부鉞斧, 보탁寶鐸, 보검寶劍을 쥐고 있다. 머리 위 두광 주위에 화염이 표현되는 것은 한국의 신장상과 다를 바가 없으며, 천의는 매우 사실적으로 묘사되고 있는데 가슴에는 강철 모양의 짐승을 매달고 있다.

4 법해사 대웅보전 사천왕 벽화 초본

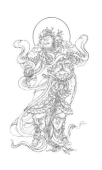

한 손에는 이무기로 보이는 것을 잡고 다른 한 손에는 여의보주를 들고 있는 서방의 광목천왕이다. 우리의 사천왕과 지물이나 장식이 거의 같음을 알 수 있다. 가슴의 강철과 함께 귀면이 표현되고 있는 것도 우리와 같으나 불, 보살상과 함께 사천왕까지도 8등신에 가까운 늘씬한 표현은 중국과 한국 도상의 가장 큰 차이점으로, 자세에서 한껏 멋을 내고 있다.

5 법해사 대웅보전 선재동자 벽화 초본

진리를 찾아 구법여행을 떠나는 선재동자로 건강한 미소년으로 표현되고 있다. 두툼한 턱선, 풍만한 몸에서 중국에서 당시 유행하던 상류층의 모습과 화려한 불교미술을 짐작할 수 있다. 몸에는 영락과 함께 팔찌 등에서 치밀한 묘사력이 돋보이며 천의의 흐름은 대단히 자연스러워, 화면을 전체적으로 부드럽게 만드는 하나의 요인이 되고 있다.

맺는 말

불교미술은 부처님의 말씀을 이해시키고 그 사상을 장엄하고 숭앙하는 목적으로 출발하였다. 불교사상은 인간이 살아가는 데 있어서 가장 근본적인 문제점들에 대한 해답을 제시해 주는 것으로, 기원지인 인도에서부터 중국을 거쳐 우리나라까지 장구한 세월동안 끊임없이 이어져 오고 있다.

이러한 역사를 통해 동양의 불교는 나름의 독특하고도 심오한 교리를 형성할 수 있었으며, 그것을 표현하는 불교회화는 종교·사상적인 측면에서 미술의 독특한 한 장르를 형성하여 오고 있다.

불화는 불심佛心의 표현이란 점에서 일반 회화와 그 표현 양식을 달리하고 있다. 왜냐하면 종교화는 순수 창작과는 다른 목적의식을 가지고 있으며, 교리의 법칙에 따른 제약이 있기 때문이다.

또한 전통화로서의 불화는 조형적 특성이라든지, 긴 역사의 흐름 속에서 끊임없이 생성되어 불교미술에 녹아 있는 전통성, 즉 민족의 고유함이 묻어나는 다양한 표현 형식에 그 가치가 있다 할 것이다.

한국의 불화는 우리의 유구한 역사와 함께 이룩된 가장 전통적 그림이라 할 수 있다. 불교를 공식적으로 인정한 삼국시대나 고려시대는 물론 조선시대까지 한국미술사에서 불교회화는 사원장엄의 일차적 요건으로 중요한 위치를 차지하였으며, 일반 회화사에 있어서도

당시 미술을 선도하는 높은 수준의 화격畵格을 보여준다.

불화는 조선시대에 이르기까지 도상의 다양화와 함께 뛰어난 불모佛母들의 꾸준한 작업으로 전통의 맥을 잇고서 조성되었다. 그러나 일제 식민지를 거치면서 정체성이 흔들리고 이후 서양미술 중심의 새로운 사조와의 혼합, 그리고 우리 미술에 대한 인식 부족 등으로 인해 현대 불교미술은 전통의 범주에서 벗어나 국적 불명의 혼란한 상황이 조성되고 있다. 일반인들이 불교미술에 대한 이해력이 부족한 상태에서 불화를 조성하거나 평가하는 우리의 현실은, 전통미술이라는 역사성과 탱화에 대한 종교적인 편견으로 인해 기본적인 방향마저 무시되고, 기법상의 혼란과 함께 전체적인 흐름을 왜곡하는 경우까지 생기고 있는 것이다.

불화를 배우려는 사람이 처음 화실에 들어서게 되면 가장 먼저 하게 되는 것이 습화일 것이다. 처음 붓을 잡게 되면 호기심도 있고 해서 곧잘 하다가도 2~3개월이 지나면 무릎과 허리도 아프고, 엎드려서 종일 끙끙거리다 보면 힘도 들고 하니까 '꼭 이런 과정을 거쳐야만 하는 거냐'고 묻는 경우를 많이 볼 수 있다. 똑같은 밑그림을 계속 반복해서 그려야 되는 과정에서 오는 지루함과 육체적 피곤함으로 인해 많이 힘든 것이 사실이다. 하지만 이러한 기본적인 습화조차 제대로 해보지 않은 사람과 어떻게 불교미술을 이야기할 수 있겠는가? 자칫하면 우리 미술이 가지는 역사성과 전통성을 뿌리째 흔드는 우를 범할 수 있는 것이다.

기본적인 필법을 익히고 배접과 아교의 농도, 바림질의 기법을 익

동자

힌 뒤에 운필의 흐름을 애기할 정도면 적게 잡아도 10여
년의 세월을 뼈를 깎는 각고의 노력이 있어야 하는 것이
다. 이러한 일련의 과정을 거친 뒤에 비로소 도상의 변
화나 전통미술의 계승과 발전을 애기할 수 있는 것이다.

하지만 이러한 기초과정이 되어 있지 않다 보니 학교
를 졸업한 후에는 전공을 제대로 살리지 못하는 학생들
이 적지 않고, 직업작가로서 활동하는 사람도 매우 적은
안타까운 현상이 반복되고 있다. 이는 불교미술을 이론
적·관념적으로만 이해하고, 옛날부터 내려오는 도제식
교육을 등한시한 당연한 결과이기도 하다. 즉 스승이 제
자의 능력에 맞게 자세부터 필법, 출초부터 채색이나 문
양 묘사 등에 이르기까지 전 과정을 세세하게 가르치며
기법을 전수하는 과정이 생략된 결과인 것이다.

불·보살이 모셔지는 전각은 스님들의 기도처이자 수
행하는 공간으로서, 또 대중들의 마음의 안식처로서 예
배자들이 경건한 마음으로 찾고 있다. 누구나 쉽게 이용
하고 접할 수 있는 곳이라 해도 법당은 부처의 진리가 오
랜 역사를 통해 보여지는 성스러운 장소로서, 단순히 개
인의 작품을 전시하여 평가받는 자리가 아니다. 따라서
사찰에 모셔지는 탱화나 단청의 경우 반드시 옛 기법을
전수 받아 법식에 어긋나지 않게끔 조성하고자 하는 자
세가 중요하다. 즉 작가 개인의 사상이나 취향을 표현하

기 이전에 예배화로서 종교적인 신심이 담긴 작품이 제작되어야 하는 것이다.

개인의 창의나 독창적 변화, 다양한 구상을 통한 장식적인 미술품의 제작은 사찰에서 운영하는 유치원이나 놀이방, 도심의 포교당 등 특별한 용도로 제작되어지는 경우에 그 성격에 맞게 다양하게 표현하면 될 것이다.

또한, 예를 들어 신중탱화에서 보이는 대예적금강성자의 경우처럼, 그 모습이 너무 엄하거나 무섭게 표현되어 사람들이 쉽게 친해지기 어려운 경우는 증명법사와의 충분한 논의를 거쳐 새로운 시도를 할 수 있을 것이다.

어떤 전통미술에서도 일정한 형태의 반복되는 형식은 있기 마련이지만, 단순한 반복과 답습은 전통의 진정한 계승이 될 수 없다는 사실 역시 깊이 새겨야 할 것이다. 전통적 교리에서 벗어나 도상이나 기법상의 변화를 주고자 할 때에는 이러한 분위기에 어울리는 불화, 즉 예배용이 아닌 장식용 불교적 소재를 선택하여 현대의 이미지에 어울리는 작품을 제작할 수 있을 것이다. 이 경우 불교미술은 엄격한 전통과 교리를 바탕으로 그 위에 시대에 맞는 또 하나의 새로운 형식을 만들어내는 것인데, 불교를 친근하게 느낄 수 있는 다양한 소재와 기법의 개발로 우리세대에 어울리는 불교미술 형식의 창조에 힘을 기울여야 한다. 물론 어떤 경우에도 엄격한 법식에 따른 불화의 조성이 전제되어, 우리의 전통미술인 불화의 맥이 이 시대에서 퇴보하는 것은 경계해야 할 것이다.

참고도서

홍윤식, 韓國의 佛敎美術, 대원정사, 1991

통도사, 韓國의 佛畵, 성보문화재 연구원, 1996

何俊壽, 中國建築彩畵圖集, 天津大學出版社, 1999

곽철환, 불교길라잡이, 시공사, 1995

임영주, 한국 전통문양, 예원, 1998

국립중앙박물관, 영혼의 여정, 2003

천성철, 朝鮮王朝 後半期 寺院裝飾 壁畵硏究, 석사학위논문, 1993

노자키 세이킨, (역자. 변영섭. 안영길), 中國吉祥圖案, 예경, 1992

불교신문사, 세계의 불교미술, 불기 2532

김영주, 한국불교미술사, 솔, 1996

C. A. S 윌리암스(이용찬외 공역), 환상적인 中國文化, 평단문화사, 1985

곽동해, 한국의 단청, 학연문화사, 2002

이연숙, 精選아함경, 시공사, 1999

최완수, 한국불상의 원류를 찾아서, 대원사, 2002

김정희, 조선시대 지장시왕도연구, 일지사, 1996

馬瑞田, 中國古建彩畵, 文物出版社, 1996

운허용하, 불교사전, 동국역경원, 1961

문명대, 한국의 불화, 열화당, 1976

송제천, 서화재료의 길잡이, 1991

王瑛, 中國吉祥圖案實用大全, 天津敎育出版社, 1999

공저, 한국미술문화의 이해, 예경. 1994

한정섭. 안태희 공저, 화엄신장, 불교통신교육원, 1994

曹厚德. 楊古城, 中國佛像藝術, 中國世界語出版社, 1993

공저, 韓國美術史, 대한민국예술원, 1984

유희경, 韓國服飾文化史, 교문사, 1981

장기인, 韓國建築辭典, 보성각, 1998

안휘준, 韓國繪畫史, 일지사, 1980

대한민국예술원편찬위원회, 한국미술사, 1984

김종태, 東洋畫論, 일지사, 1978

조해종, 佛母 海峯 林石鼎의 佛畫世界, 석사학위논문, 2004

박세인, 蓮華의 象徵的 意味의 硏究, 석사학위논문, 1975

강지민, 木造建築物의 丹靑무늬에 대한 硏究, 석사학위논문, 1976

노문향, 朝鮮時代 通度寺 丹靑紋樣에 대한 硏究, 석사학위논문, 1980

정종미, 우리 그림의 색과 칠, 학고재, 2001

최종률, 간다라미술, 예술의 전당, 1999

장기인·한석성 공저, 丹靑, 보성문화사, 1991

曹厚德·杨古城 共著, 中國佛敎藝術, 中國世界語出版社, 1993

한국 문화재보호재단, 한국 전통공예미술관, 한국의 무늬, 예맥출판사, 1995

임덕수, 蓮潭 金明國의 善畫硏究, 석사학위논문, 1998

法興 엮음, 禪의 世界, 호영, 1992

東アジアの佛たち, 奈良國立博物館, (株)天理時報社, 1996

大本山相國寺, 金閣 銀閣寺寶展圖錄, 北海道立近代美術館, 北海道新聞社, 1998

찾아보기

가루라 96, 170

가릉빈가 278

가섭 90, 127

가섭마등 75

간다라 시대 99

감로 286

감필묘 318

갑골문자 248

강철 50

갖은 금단청 25

개안의식 60

거문성군 203

거북 275

거북등무늬 247

거해지옥 192

건달바 96

검수지옥 187

경보 283

『고금화감』 67

『고려사절요』 175

고령토 325

고리금 249

고리얼금 247

고분기법 22

고사화 22

고혼탱화 228

곱팽이 249

공양인 292

공양화 22

과거칠불사상 113

곽암사원선사 224

『관무량수경』 134, 139

관세음보살 151

「관세음보살보문품」 151

관음보살 92

관음전 78

광두정질림 241

광목천왕 166

괘불 49, 52, 130

구륵법 24, 83

구름 문양 271

군도식 도상 91

귀갑문 247

귀면 50

극락보전 77

극락정토 137

금강문 80

금강밀적 167

금강장보살 92

금강저문 286

금강합장인 294

금니 49, 314, 317

금단청 25

금란방 58

금모로단청 25

금문 246

금어 69, 281

급고독 장자 17

굿기단청 28

기린 275

기원정사 17, 75

긴나라 97, 170

나라야나 17

나선 242

나한도 22

나한신앙 218

나한재 218

나한전 78

녹원전법상도 108

녹존성군 203

녹화 269

농채 44

뇌문 253

니르바나 122

단록 21

단벽 21

단청 20

담채 44

당초문 20, 22, 242

대림정사 156

대범천왕 93

대세지보살 92

대애지옥 192

대웅전 76

대원본존지장보살 174

대일여래 118

대적광전 77

『대지도론』 176

도명존자 176

도산지옥 187

도석인물화 22

도솔래의상도 99

도솔천 142

도시대왕 192

도채 309

도철 279

도화원 29, 32

『도회보감』 67

독각성자 208
독사지옥 192
돈오 222
돈황막고굴 61
동수묘 61
마두관음 158
마혜수라천왕 167
마후라가 97, 170
만다라 31
만다라화 242
만卍자 249
머리단청 25
머리초 22, 27
명부 175
명부전 78, 185
모로단청 25
목련존자 233
몰골화법 24
무곡성군 204
무독귀왕 176
『무량수경』 115, 139
무위사 46, 62
문곡성군 204
문수보살 91
물결 무늬 271
미륵보살 93
『미륵상생경』 145
『미륵성불경』 145
미륵전 142
『미륵하생경』 145
바림질 310
박쥐 278

반장 281
발미 319
발설지옥 192
방승보 282
배접 303
백개 281
백마사 75
백호 32, 272
백화 31
범천왕 165
법라 280
법륜 281
법상종 144
법신불 118
법장비구 115, 138
『법주기』 218
법해사 벽화 58, 70
법현 81
『법화경』 29, 87, 130,
 156, 218, 222
벽독금강 164
변성대왕 192
별화 22
보병 281
보산 281
보상화 22, 269
보상화당초 254
보신불 119
보타락가산 152
보현보살 92
보현왕여래 234
복덕대신 98, 170

복장낭 60
본존 34
본존불 76, 87
봉정사 46, 49
봉황 274
부석사 49, 62, 67
불공견삭관음 157
『불공궤』 174
『불국기』 81
불모 299
『불설미륵하생경』 218
『불설북두칠성연명경』
 203
『불설약사여래본원경』
 147
불영굴 82
불전도 99
비람강생상도 101
비사문천왕 166
비쉬누신 249
비천 22
빈비사라 왕 75, 139
『사리불문경』 95
사문유관상도 103
48대원 138
사자 277
사천왕 50, 94
산신 206
산치 탑문 257
『삼겁삼천불연기경』
 115
『삼국유사』 29

삼도 32
삼보문 247
삼세각 79, 200
삼세여래육광보살 112
삼신불사상 117
삼처전심 128
삼화상청 226
상가 75
상배 133
서각보 282
서긍 21
석굴암 52
석록 324
『석문의범』 163, 226
석벽화 63
석웅황 325
석장 176
석채 44, 324
석청 324
선운사 46
선재동자 152
선정인 291
『선화봉사고려도경』
 21, 220
설법인 292
설산수도상도 106
성관음 157
성화 58
세코프레스코 66
소불좌상 22
소슬고리얼금 247
소슬금 248

358

솔거 62

송제대왕 187

쇠코 262

수간 326

수덕사 62

수월관음 33, 152

수의선 303

수인 291

수하항마상도 108

순도 75

순타 124

습화 301

승가람마 75

시무외인 291

시방삼세제불사상 116

시왕 185, 179

신묘장구대다라니 58

신주법사 60

실크로드 81

10대 제자 90

십우도 221

16관 140

십일면천수천안관음 158

십자금 249

쌍영총 61

아교 307, 322

아귀 230

아난 90

아도 75

아라마 75

아라한 210

아미타불 133

아미타정인 293

아사세 왕자 139

아쇼카왕 113

아수라 96, 170

아잔타 동굴벽화 61

암팔선 281

애엽보 283

애운선 302

야차 95

약사여래 147

『약사여래염송의궤』 150

약사전 77

양류관음 154

어교 322

얼금단청 25

여원인 291

여의륜관음 157

여의문 283

『역대명화기』 82

『연명지장경』 181

연분 325

연화 281

연화당초문 254

연화문 20, 22, 256, 258

열반 122

열반상도 108

염라대왕 192

염정성군 204

영산재 130

영산회상 130

영취산 87, 216

『예수시왕생칠경』 185, 187

예적금강 163

5방법사 60

오간색 244

오관대왕 187

오도전륜대왕 198

오정색 244

『오종범음집』 132

오채 20

오탁악세 180

오행설 22

용 95, 273

용주사 42

용화전 78, 142

『우란분경』 233

우란분재 234

우루시 17

운봉문 271

운학문 271

웅화 260

원당 42

원상 247

원통전 78

월광보살 93

위태천신 167

『유부비나야잡사』 17

유성출가상도 103

육계 32

육도윤회 228

육환장 176

음양오행사상 244

응진전 78, 215

의상법사 154

2단 구도 91

이불란사 75

일각수 275

일광보살 93

일주문 79

「입법계품」 151

자등명 법등명 124

자력신앙 214

자미대제 204

자씨보살 144

장언원 82

장지벽화 64

쟁틀 305

전륜성왕 32

전법륜인 292

전보 282

전생설화 18

점안의식 60, 319

정광불 115

정토삼부경 138

제석천왕 94, 166

제장애보살 93

조사전 78, 226

조왕대신 210

조지벽화 64

종각 79

『주례』 204

주불 46

주사 324
주의문 241
주작 272, 276
주화 265
죽림정사 75
준지관음 158
춧대금 248
중배 133
중앙집중식 구도 42
『증일아함경』 222
증장천왕 166
지국천왕 166
지권인 293
지장보살 173, 184
『지장보살본원경』 182
『지장십륜경』 175
지장전 78
지지보살 184
직지사 46
직휘 241
진광대왕 187
진채 44
찌검질화 24
『찬집백연경』 233
채전 29
채화 29
천 95
천룡팔부제신중 95
천불동 82
천왕문 80
천장보살 184
천초 28

철상지옥 198
철선법 24, 301
『청관세음경』 155
『청관음경』 154
청룡 272
청제재금강 163
초강대왕 187
초문사 75
축법란 75
『춘추』 244
출초 28
치성광여래 200
칠당가람 76
칠보문 282
칠성신앙 202
칠여래 231
칠원성군 202
코끼리 277
쿠시나가라 122
타방불 91
타분 주머니 29
타초 29
탐랑성군 203
탕카 31, 132
탕후 67
태극 247
태산대왕 192
태상노군 204
태양신 206
태평화 28
템페라 66
토착신 206

특경보 283
티베트 132
티베트불교 29
파군성군 204
파련화 260
판벽화 63
8금강 98
팔길상 280
팔만대장경 19
팔부신장 60
팔상전 76
평등대왕 192
풍혈화 22
프레스코기법 65
하문언 67
하배 133
학 276
한빙지옥 187
한지 304
합장인 292
항마촉지인 292
허공장보살 93
현무 272
현장 82
협시보살 34
호계대신 98, 170
호랑이 276
호류사 금당벽화 62
홍려사 75
화보 283
화신불 119
『화엄경』 29, 118

화엄경변상도 29
화엄신중 160
화엄종 117
화채 21
확탕지옥 187
황룡사의 벽화 62
황실 49
후불벽화 46, 47, 49
휘문양 22
흑암지옥 198
흙벽화 62